도시를 생각하다

도시를 생각하다

城惑 Thinking about City

2013년 6월 20일 초판 인쇄 **○** 2013년 7월 1일 초판 발행 **○ 지은이** 장디페이 **○ 옮긴이** 양성희
펴낸이 김옥철 **○ 주간** 문지숙 **○ 편집** 김강희, 정은주 **○ 디자인** 안마노 **○ 진행 도움** 황리링
마케팅 김헌준, 이지은, 정진희, 강소현 **○ 출력·인쇄** 스크린그래픽 **○ 펴낸곳** (주)안그라픽스
우413-756 경기도 파주시 문발동 파주출판도시 회동길 125-15 **○ 전화** 031.955.7766(편집)
031.955.7755(마케팅) **○ 팩스** 031.955.7745(편집) 031.955.7744(마케팅)
이메일 agdesign@ag.co.kr **○ 홈페이지** www.agbook.co.kr
등록번호 제2-236(1975.7.7)

이 도서의 국립중앙도서관 출판시도서목록(CIP)은 서지정보유통지원시스템 홈페이지
(http://seoji.nl.go.kr)와 국가자료공동목록시스템(http://www.nl.go.kr/kolisnet)에서 이용하실 수 있습니다.
CIP제어번호: CIP2013008973

ISBN 978.89.7059.692.1 (03600)

도시를
생각하다

장디페이 지음
양성희 옮김

안그라픽스

차례

3. 시비(是非) 공간

4. 활력 공간

일러두기

1 본문 중 인용 문구는 '•'로 표시했으며 그 출처는 422쪽에 실었습니다.

2 한자 표기는 기본적으로 번체자로 표기했습니다. 단, 중국 현지에서 출판된
 책 제목의 경우 원활한 정보 검색을 위해 현지에서 사용하는 간체자로 표기했습니다.

3 중국 인명은 청나라 이전은 한자음으로, 현대인은 중국어 발음으로 표기했습니다.
 중국 지명은 모두 중국어 발음 표기이고, 출판사명은 한자음 표기입니다.

이 책을 읽는
한국 독자들에게

무엇보다 『도시를 생각하다』가 한국 독자들을 만나게 돼 매우 기쁩니다. 중국과 한국의 도시는 같은 동북아시아에 위치해 있을 뿐 아니라 문화적으로도 가깝고 비슷한 발전 과정을 거쳤기 때문에 아마도 유사한 도시문제에 직면해 있을 것입니다. 이 책의 현대 도시 고찰이 한국 독자들에게 도시를 바라보는 새로운 관점을 제시할 수 있기를 희망합니다.

이 책의 전반적인 의도와 목적은 머리말 「이차원 평면 중국 – 비판과 상상」에 자세히 밝혔습니다. '이차원 평면형에서 삼차원 입체형으로, 공시성(共時性)에서 통시성(通時性)으로, 새로운 것에서 익숙한 것으로, 획일화에서 개성화로, 엘리트 중심에서 대중사회로, 계획 중심에서 디자인 중심으로'의 6대 발전 방향은 중국 도시 발전의 반성에서 비롯한 것이지만, 하루가 다르게 발전하는 각국 현대 도시의 미래상에도 부합될 것입니다.

중국의 도시는 지난 30년 동안 빠른 발전 과정을 거치면서 신도시와 구도심의 단절, 고성장형 개발로 빚어진 새로운 갈등과

분열 문제를 드러냈습니다. 이러한 문제를 해결하기 위해서는 더 이상 새로운 것을 추구할 것이 아니라 익숙한 것으로 돌아가야 하는데, 이 점은 한국의 도시들도 다르지 않을 것입니다.

중국의 도시는 똑같은 발전 모델을 답습한 결과 천편일률적인 모습과 문제점을 안고 있습니다. 서양 중심의 도시 공간 안에서 동양의 문화와 생활습관을 성공적으로 운영하려면 어떻게 해야 할까? 어떤 사회제도와 시스템을 통해 도시의 개성을 드러낼수 있을까? 또한 자연환경과 인문환경, 전통 문물을 어떻게 효과적으로 이용할 것인가는 중국과 한국의 도시들이 풀어야 할 필수 과제입니다.

오늘날 중국과 한국의 도시들은 무분별한 개발로 무질서한 발전을 보이고 있으며, 디자인 요소가 크게 부족한 실정입니다. 여기에는 용지 중심의 이차원적인 개발계획과 용지 분할 관련 각종 규제의 영향이 매우 컸습니다. 이차원적 사고를 탈피해 유연한 삼차원적인 개발로 도시에 새로운 활력을 불어넣고, 규제가 아닌 디자인 중심 개발로 도시를 더욱 아름답게 꾸며야 합니다. 디자인 중심 개발은 현재 중국과 한국의 도시문제를 해결해줄 열쇠가 될 것입니다.

도시는 거대한 산일(散逸) 구조 시스템입니다. 본서는 위대한 명제나 도시 이론을 내세우기 위한 것이 아니라, 동양의학의 침 뜸처럼 맞춤형 치료법을 제시하는 것이 목적입니다. 이를 위해 먼저 중국 도시에 대해 체계적인 분석을 진행했습니다. 본서의 '1장 도시 유목주의' '2장 권력 대 유희' '3장 시비(是非) 공간' 부분은 논리적인 구성이 아니라 단순 나열 방식으로 다양한 현실

을 살펴보는 데 중점을 뒀습니다. 그리고 '4장 활력 공간'은 필자가 수년간 온 힘을 다해 연구한 노력의 결실입니다. 비록 변변치 않은 생각이지만 중국과 한국의 새로운 도시개발 방향을 밝혀줄 한 줄기 빛이 되기를 소망합니다.

본서는 특별한 형식을 정하지 않고 자유롭게 쓴 47편의 글을 엮은 것입니다. 심각한 도시문제이지만 가볍고 자유로운 에세이 형식으로 풀어냈습니다. 특히 도시의 인문 요소 부분은 최대한 문학적으로 묘사해 모두가 꿈꾸는 '낭만적인 보금자리'를 표현하기 위해 노력했습니다.

본서는 일반 대중을 위한 비전문 도시 건축책입니다. 필자는 직업 건축가, 대학 교수, 건설 부분 공무원 등 다양한 위치에서 건축과 도시개발 경험을 쌓았습니다. 특히 도시개발 연구원으로, 도시 운영 관리자로서 사고의 명확한 기준을 세우고, 직업 건축가로서 건축 철학을 실현하기 위해 전통적인 도시 연구 방법을 응용하고 문화·경제·정치 등 다양한 분야를 아우르며 현대 도시 문제를 분석했습니다.

원서 제목인 『성혹(城惑)』의 혹(惑)은 '의혹'을 의미합니다. 이 책을 통해 한국의 독자들도 도시에 대한 '의혹'을 멈추지 말고 더 많은 의혹을 제기할 수 있기를 바랍니다. 그것이 『성혹』의 '혹'이 진정한 가치를 빛낼 수 있는 길이라고 생각합니다.

장디페이(蔣滌非)

이차원 평면 중국
– 비판과 상상

오늘날 우리 사회는 어떤 모습인가? 축제의 광란과 테러의 공포, 억만장자와 절대빈곤층, 현실과 가상 공간 등 상반된 다양한 세계가 공존한다.

현재 중국의 주요 도시는 대부분 획기적인 변화를 경험하고 있다. 어떤 도시는 너무 큰 변화를 겪어 불과 30년 전의 흔적조차 찾을 수 없다. 한마디로 표현하면 세계경제 발전 추세에 따른 '도시의 재구성'이라고 할 수 있다. 이처럼 획기적인 도시 변화는 세계적인 역사 전통 도시의 구조와 특색마저 무너뜨렸다.

그렇다면 새로운 현대 도시 형태는 꼭 새로운 이론으로만 해석해야 할까? 혹시 과거의 연속성을 중시하는 기존의 도시 연구 방법을 일부 수정해 접근할 수도 있지 않을까? 20세기 후반 현대 도시에 일어난 변화는 새로운 세상을 향한 혁명의 시작이었는지 모른다. 아니면 시대 흐름에 따른 단순한 도시생활 구조의 사소한 변화였는지도 모른다. 아직은 그 어느 쪽이라고 단언하기 힘들다. 그러나 한 가지 분명한 사실은 기존의 방법으로는 우리에

게 익숙한 현대 도시들을 정확히 체험하고 이해할 수 없다는 것이다. 확실히 큰 변화라는 사실만큼은 분명하다. 예전에는 상상할 수 없었던 새롭고 특이한 모습들을 해석하려면 지금 우리에겐 정확한 비판과 또 다른 상상이 필요하다.

현대 도시는 정부의 원대한 포부와 시민의 열망에 사로잡혀 있다. 도시경영, 도시계획이라는 이름 아래 사람들은 언제나 도시를 '어떻게' 하려 한다.

오늘날 우리 사회는 없는 것이 없지만 또 다른 시선으로 보면 아무것도 없는 공허한 상태이기도 하다. 자동차, 고가도로, 고층빌딩, 인터넷의 등장으로 인류의 욕망은 역사상 가장 큰 만족 상태에 이르렀다. 중국의 도시들 역시 이런 욕망의 포로가 돼 미국을 모델로 삼아 앞다퉈 세계화 발전에 동참했다. 기능주의, 순수주의, 영웅주의 등 유토피아 현상이 만연하면서 중국의 도시들은 유토피아를 향해 빠르게 평준화·개념화·기계화됐다. 그 결과 도시마다 수많은 도시계획이 난무하고 있다.

한편 공간 개념, 사회성, 역사성을 고르게 적용하는 삼차원 관점으로 지난 30년의 도시 발전을 연구하는 방법이 등장했고 이 중에서도 공간 개념이 가장 큰 주목을 받고 있다. 기존의 도시계획 관점으로 현대 도시를 해석하면 도시 공간의 잠재력이나 비밀을 풀어내기 어렵기 때문에 삼차원 축이 사라진 평면적인 결과밖에 나올 수 없다.

세계화는 다원화와 함께 평준화를 초래했다. 순수 이성과 순수 기술이 만들어낸 비지역성(Non-Localism) 도시는 일반 도시(Generic City)라는 이름으로 우리의 머릿속에 각인됐다.

중국은 세찬 현대화 물결에 힘입어 가장 빠르고 큰 성장률을 기록하며 세계 경제의 중심에 우뚝 섰다. 그 결과 지금 중국 도시들은 축제와 혼란 사이를 오가고 있다. 중국 신도시의 가장 큰 특징은 속전속결식 건설이다. 사회 유동성이 크고 복잡해지면서 교통체증, 대기오염 문제가 심각해졌고 이동 거리는 계속 늘어나고 도시 공간은 여러 가지 목적에 따라 이중삼중으로 쪼개지고 있다. 효율과 제재, 적응과 경직, 장기적 혹은 단기적 행위가 일정한 간격을 두고 되풀이된다.

그렇다면 미래 도시는 어떤 방향으로 흘러갈까?

첫째, 이차원 평면형에서 삼차원 입체형으로 바뀌어갈 것이다. 현대 도시는 고속도로와 순환도로를 따라 빠르게 수평 확장했으므로 자동차 등 기계화가 오늘날 현대 도시 구조를 만들었다고 볼 수 있다. 이미 평면화된 도시 구조라도 삼차원 관점으로 접근할 때 진정한 의미의 도시 이미지를 표현해낼 수 있다. 결국 현대 도시의 이미지 상실은 삼차원 구조 공간의 운용 실패 때문이라고 할 수 있다. 도시에는 다양한 대중 활동이 존재하므로 다각도로 활용할 수 있는 입체적인 공간이 있어야 한다. 그래야 도시를 효율적으로 운영하고 더 크게 발전시킬 수 있다.

입체형 도시 공간은 다양한 내용을 동시에 담아낼 수 있는 복합적인 환경에 토지 사용이 고도로 집중된 것이 특징이다. 여러 가지 기능이 혼합된 공간은 도시설계 관점에서 삼차원 도시 형태를 만들기 위한 수단인 동시에 입체적이고 복합적인 도시 공간 이용법이다. 교통 부분을 예로 들면 입체 교차로나 고가도로가 도시 내 건물과 어우러져 도시 공간과 건축 공간의 수직 운동

을 강조하게 된다. 삼차원 도시 공간은 여러 가지 사회 갈등을 해소함으로써 보다 이상적인 입체형 사회 구조를 만들어준다.

둘째, 공시성(synchronicity)에서 통시성(diachronicity)으로 바뀌어 갈 것이다. 이것은 삼차원에서 사차원으로의 변화로 이해할 수 있다. 도시는 정지된 현재 상태만을 보여주는 삼차원 공간에 머물 것이 아니라 시공간을 초월하는 통시적 변화를 보여줄 수 있어야 한다.

도시 건축 배경은 항상 연속적인 흐름 속에 변화하고 발전하기 때문에 어떤 도시 형태든 시간의 변화와 흐름을 배제할 수 없다. 이처럼 형식과 시간의 변화를 동시에 연구하기 시작하면서 건축학, 역사학, 사회학, 경제학 요소가 한데 어우러지는 경향이 나타났다. 도시 형태 중 겉으로 드러난 물질 요소는 끊임없이 변화해왔기에 그 역사성과 변화의 추이를 분석하는 데 연구의 초점을 맞춰야 한다.

모든 도시는 그들만의 과거를 품고 있으며, 그 역사를 통해 도시의 기능과 형식을 엿볼 수 있다. 도시의 역사는 그 도시의 모든 건물과 작은 길모퉁이에 깊이 새겨져 있다. 도시는 가장 먼저 사차원적인 기억을 담아야 하고 그 다음으로 삼차원적인 물질 공간을 표현해야 한다. 다시 말해 도시 건축은 도시의 공동체 기억의 저장소가 돼야 한다. 개별적인 창의력 표현은 그 다음 문제다. 도시는 역사 교체기를 지나면서 장소(Locus)와 기념비(Monument), 혹은 그 시대의 스타일을 보존하는 방식으로 도시의 과거 흔적을 간직함으로써 공동체 기억을 후대에 전해왔다. 도시는 이런 과거의 암호를 풀어냄으로써 시공간을 초월해 과거와 함께 호흡

할 수 있어야 한다.

　과거는 곧 이야기가 되므로 과거를 간직한 도시는 곧 스토리 도시라고 할 수 있다. 어떤 영혼이 깃든 장소는 그곳을 찾는 사람들에게 그 장소와 자신들이 역사의 시간 축 위에서 하나 되는 느낌을 갖게 한다. 이처럼 도시가 간직한 이야기는 사람과 도시가 감정적으로, 물질적으로 동화될 수 있게 해준다.

　물론 현대 도시에서 '현대'가 '과거'에 끌려가서는 안 된다. 현대와 과거가 끊임없는 대화를 통해 공존할 수 있어야 한다. 현대와 과거의 대화는 단순한 모방이나 답습을 의미하지 않는다. 도시의 시간 요소가 삼차원 공간과 만날 때 역사와 현실을 적절히 결합함으로써 성공적인 사차원 공간을 형성할 수 있다. 도시의 과거, 현재, 미래를 통시적인 관점에서 볼 수 있어야 올바른 이성을 바탕으로 도시의 목표를 실현하고 무한한 자유와 뛰어난 상상의 나래를 펼칠 수 있다.

　셋째, 새로운 것이 아닌 익숙한 것을 지향하게 될 것이다. 지금 중국의 도시개발은 규모와 속도 면에서 타의 추종을 불허하고 있다. 구시가지의 낡은 건물을 깨끗이 밀어버리고 마치 블록 맞추기를 하듯 똑같은 모양으로 빈 공간을 채우고 있다. 도시 혁명이라는 말에 걸맞게 중국의 도시들은 전혀 다른 모습으로 빠르게 변했다. 그러나 새로운 것은 왠지 모르게 어색하고 충실하지 못한 느낌을 준다. 어떻게 해야 풍요롭고 충실한 도시를 만들 수 있을까? 어떻게 해야 조각난 도시 공간의 빈틈을 메워 매끄러운 살결 같은 원래 모습을 되찾을 수 있을까? 미래 도시 발전의 해답은 바로 원래의 익숙한 것에서 찾아야 한다.

도시 형식이라고 하면 보통 경계가 분명하고 이미 완성된 사물을 떠올린다. 그러나 형성 초기의 도시는 완전한 형태를 갖추지도, 더 이상 변하지 않는 정지 상태의 '완성' 상태도 아니다. 지금 이 순간에도 당사자의 의도와 상관없는 수많은 일들이 도시를 변화시키고 있다. 이런 작은 변화는 어느 정도 시간이 지난 후에야 감지할 수 있다.

프랑스 사회학자 모리스 알바크스(Maurice Halbwachs)는 이렇게 말했다. "전통 가치에 대한 집착 덕분에 과거 사회와 지난 사회화 과정 중에 나타난 일련의 시대 흔적들이 오늘날까지 존속할 수 있었다." 각 시대가 남긴 인공 문물이 층층이 쌓여가면서 도시 역사와 한데 어우러진다. 이렇게 도시 곳곳에 각 시대의 역사 단면이 남겨진 도시는 시간이 지날수록 풍요로워진다.

현대 도시는 대규모 구시가지 개발 사업을 진행할 때 극단적이고 과격한 방법, 즉 '파괴'에 심취하곤 한다. 이로 인해 도시는 역사와 분리되고 도시 역사는 연속성을 잃은 채 단편적인 사건의 조합으로 전락했다. 이렇게 하면 불필요한 잡음은 사라지겠지만 그 속에 살았던 사람들의 얼굴은 망연자실한 표정과 눈빛을 거두지 못할 것이다. 이렇게 구시가지까지 새로운 형식으로 뒤덮을 필요가 있을까?

로마는 하루아침에 이루어지지 않았다. 베네치아 산마르코 광장은 천 년 동안 끊임없이 재건과 발전을 되풀이하며 오늘날의 모습을 갖추었다. 여기에는 어떤 계획이나 설계도도 없었고 단지 끊임없는 변화와 시대 흐름에 맞춘 자연스러운 발전이 있었을 뿐이다. 오스트리아 건축가 크리스토퍼 알렉산더(Christopher

Alexander)는 훌륭한 설계는 꽃을 심는 것과 같아야 한다고 말했다. "사람은 꽃 모양을 디자인할 수 없다. 단지 씨앗을 심을 뿐이다. 훌륭한 설계 이론은 사람들에게 어떻게 공간을 설계하라고 알려주는 것이 아니라 공간에 아름답고 싱그러운 꽃이 필 수 있는 환경을 만들어주는 것이다."

물질 형태의 청사진을 제시하는 도시계획과 설계는 현대 도시의 복잡하고 다양하고 예측 불가능한 요소를 담아낼 수 없다. 따라서 점진적인 도시 발전 방식과 분열에서 융합으로 진화하는 도시 발전 법칙에 주목하며 우리에게 익숙한 도시 형태를 배워야 한다.

넷째, 획일화에서 개성을 추구하는 경향으로 변해갈 것이다. 현대 도시는 서로 좋은 것을 모방하면서 점차 같은 모습으로 변해가는데, 특히 중국 도시의 획일화는 현대화 과정에 반드시 따라붙는 합병증 같은 존재가 되었다. 현대화를 진행하는 동시에 도시의 인문 역사를 지켜낼 방법은 없을까? 어떻게 하면 산과 강 등 도시의 자연적인 특징을 돋보이게 할 수 있을까? 어떻게 하면 도시민들의 개성을 조화롭게 표현할 수 있을까? 이러한 도시 특색 만들기는 현대 도시화 과정에서 피할 수 없는 과제이다.

20세기를 풍미한 모더니즘은 거의 인류의 성자처럼 떠받들어졌다. 그리고 모더니즘은 이상적인 인류에게 어울리는 도시를 만들어냈다. 하지만 이렇게 만들어진 도시는 추상적인 인류와 인류 사회에 이바지했을 뿐 구체적인 무엇이 없기 때문에 낯설고 어색했다.

현대 중국 도시들은 맹목적으로 오로지 모방에만 몰두했고,

그 결과 모든 도시가 같은 형식으로 획일화되었다. 시간이 지날수록 그 도시만의 지역적 특색이 희미해져 도시 간 구분이 모호해지고 있다.

세계화, 현대화의 거센 물결 속에서 살아남은 유일한 도시 특색은 자연지리적 환경뿐이다. 따라서 산과 강, 식물과 동물, 기후조건 등 자연환경을 이용하면 가장 빠르고 효과적으로 도시 특색을 만들어낼 수 있다. 자연과 설계의 결합은 자연이 도시 안에서 자연스럽게 어우러지도록 만들었다. 먼저 푸른 산과 녹지, 강변과 호숫가의 자연적인 매력, 즉 도시의 기존 자연지리 조건을 충분히 활용하면 그 도시만의 특색을 드러낼 수 있다. 여기에 다양한 인공 문물이 주변 자연환경과 조화를 이루면 매력적인 생활 공간이 탄생한다.

자연지리 환경은 도시를 존재하게 해준 모체이며, 사회와 문화 요소는 도시의 생존과 발전을 유지시켜주는 물질적, 정신적 양식이다. 그러므로 도시설계 및 계획 단계에서 지역의 전통문화 정신을 어떻게 표현할 것인지 고민하고, 시민들의 정신 기질과 삶의 형태가 어떤 모습인지 파악해야 한다. 어떻게 하면 이것을 도시 정신으로 승화시킬 수 있는지 면밀히 분석하고 심사숙고해야 한다. 나아가 이렇게 완성된 도시 특색이 도시 형태에 잘 녹아들 수 있는 방법을 찾아야 한다.

다섯째, 엘리트 중심에서 대중의 도시로 바뀌어갈 것이다. 오늘날 중국은 도시계획을 비롯해 건축 교육 시스템, 조직 및 목표 등 건축계 전반이 여전히 엘리트 중심으로 돌아가고 있다. 규제와 선도, 형이상학적인 이론 연구 모두 소수의 상위 엘리트가 하

위 대중에게 가르치고 실천을 강요하는 모습이다. 이 때문에 현대 중국의 도시 건설은 '형식'에만 집착하고 '과정'을 무시하고 있으며, 기본적인 경제 원칙조차 지키지 않아 현실과 동떨어진 결과물을 양산했다. 지금까지 건축학계 및 건설계는 도시와 사회의 물질적 기반으로 발전해왔지만, 도시 건축 사상의 확립과 발전에는 반드시 대중의 실천이 필요하다.

현대 도시를 이끌어가는 목소리는 대부분 소수 엘리트 도시에서 나온 것들이다. 주요 매체들의 관심 역시 소수 엘리트가 연출한 소수 엘리트 도시에 집중돼 있다. 그러나 인터넷의 발달로 대중의 목소리가 커지고 있는 만큼 현대 도시는 반드시 다양한 대중의 목소리를 반영해야 한다. 다수의, 다수에 의한, 다수를 위한 '대중'적인 도시 형태야말로 중국 도시의 진면목을 보여줄 수 있을 것이다.

중국에는 세계적인 대도시가 있지만 국가 전체로 보면 아직까지 선진국 대열에 진입하기 힘든 상황이다. 중국이 선진국 대열에 진입하기 위해선 중국의 진면목을 보여줄 수 있는 대중적인 도시를 발전시키는 일이 시급하다. 이제 도시 발전은 대중 도시 지향을 목표로 해야 한다. 도시 경제와 도시 발전 과정의 연관성, 대중 도시 발전의 문제점에 대해 심사숙고해야 한다.

대중 도시에 뜻을 둔 도시계획가와 건축가는 보다 비판적인 자세를 가져야 한다. 도시 경제 발전에서 비롯된 도시계획의 한계와 건축 창작의 제한이 대중 도시 연구에 족쇄가 될 수 있음을 기억해야 한다. 또 한편으로는 대중 도시와 농업문화를 기반으로 한 봉건사회의 공통점에 주목할 필요가 있다. 일반적으로 도시의

대중의식은 폐쇄적이고 배타적일 때가 많은데 이는 시민들의 사유 방식에 융통성이 부족하기 때문이다. 따라서 대중 도시를 위한 도시계획과 창조적인 건설을 위해서는 대중의식의 고정관념을 깨뜨릴 수 있는 강력한 에너지와 현실 적응력이 필요하다.

중국의 대중 도시는 독특한 개성과 규칙이 있다. 이는 외국의 대중 도시에 대한 연구 자료가 상대적으로 부족했기 때문인데, 결과적으로 중국의 대중 도시를 희귀하고 독특한 연구 대상으로 만들었다. 또한 세계에서 가장 빠른 성장세를 보이고 있는 만큼 중국의 대중 도시 건설 과정에는 여러 가지 어려움과 혼란이 증폭되고 있다. 그러므로 대중 도시 연구는 가장 시급한 과제 중 하나다. 도시 연구를 위한 가장 이상적인 방법은 엘리트 도시의 리더십을 바탕으로 대중 도시 변화 발전을 위한 규칙과 건설 방법을 지속적으로 연구하는 것이다.

여섯째, 계획 중심에서 디자인 중심으로 바뀌어갈 것이다. 현대 중국 도시는 천 년 넘게 이어온 봉건제도의 그늘과 20세기를 지배해온 계획경제의 영향으로 ‘계획을 위한 계획’에 치중할 뿐 디자인 요소는 거의 찾아볼 수 없다. 오늘날 중국 도시는 전체적으로 디자인 요소가 크게 부족하다. 디자인에 대한 강조는 중국 도시문제 해결에 특효약이 될 것이다. 핵심 지역은 물론 모든 도시 공간에 그 도시의 의지가 담긴 디자인이 있어야 한다.

도시계획에 디자인 요소가 결합되면 도시 공공 공간과 스카이라인 등을 효율적으로 관리할 수 있다. 그러나 모든 공간에 일률적으로 용적률이나 건축 밀도를 제한하는 것은 옳지 않다. 기존의 용지 분할 계획, 목표, 규제법을 기반으로 하되, 도시 디자

인 요소를 첨가하는 방법으로 삼차원 공간의 해체 현상을 충분히 개선할 수 있다.

물론 도시 디자인을 도시계획의 주요 요소로 제도화하려면 도시계획의 변화 흐름과 전반적인 사회 발전을 대전제로 충분히 연구 검토해야 한다. 그래야 새로운 제도가 기존의 도시계획 제도의 변혁을 유도할 수 있으며, 지속적으로 그 효과를 검토해 지금 가장 합리적인 위치와 역할을 정할 수 있다.

도시 디자인은 도시계획 단계에 정해진 규모와 범위에 따라야 하며 관련 도시계획 총칙과 세부 규칙에 맞춰 진행돼야 한다. 특히 도시 핵심 공간의 형태와 위치 기준은 도시 디자인 세부 계획 단계에서 반드시 고려해야 할 중요한 사안이다. 중국 현대 도시의 계획 및 관리 현실을 고려할 때 도시 디자인 방향은 완벽한 형식 추구가 아니라 다양하고 풍부한 도시 공간을 개발함으로써 기존의 형태적 문제점을 최소화하는 데 초점을 맞춰야 한다. 또한 도시 공공 개방 공간의 배치, 형태, 규모, 주변 및 보행 환경에 대한 건축 및 규제법에서도 반드시 디자인 요소를 중시해야 한다. 도시 디자인의 당면 과제는 제도의 보장이 아니라 공간 운영 능력을 키워 보편타당한 도시계획 모델로 인정받는 것이다.

현대 중국 도시 건설의 현주소를 분석해보면 여러 가지 특징과 문제점을 꼽을 수 있는데 대부분 위의 내용처럼 이차원 형식과 관련된 것들이다.

미국의 건축·문명 비평가 루이스 멈포드(Lewis Mumford)는 이렇게 말했다. "인류는 5000년을 살아온 뒤에야 도시의 본질 및 변화 과정을 조금씩 인지하기 시작했다. 그리고 아직 밝혀지지 않

은 도시의 잠재성을 발견하고 완벽하게 이해하려면 그보다 훨씬 더 긴 시간이 필요할 것이다."

도시 연구는 끊임없이 계속돼야 한다. 더 깊이 더 큰 혼란 속으로 들어가면 그 안에 무한한 가능성이 끊임없이 샘솟는 세계가 나타날 것이다. 미래 도시의 청사진은 지금 눈앞에 있는 익숙한 것들을 새로운 시각으로 재해석하는 것에서 시작돼야 한다. 물론 미래는 어느 누구도 단언할 수 없다. 미래는 단순히 과거와 현재를 잇는 연장선이 아니라 지금 우리가 어떻게 행동하느냐에 따라 그 방향이 달라지기 때문이다.

1

도시 유목주의

Urban Nomadism

얼굴
FACE

사자의 몸에 사람의 얼굴을 한 스핑크스, 그리고 파라오의 황금 가면을 보면 인류의 영원한 수수께끼가 떠오른다. 인간은 어떤 존재일까?

중국인의 특징 중에는 자물쇠로 채워진 채 아직 풀리지 않는 수수께끼가 많다. 이 자물쇠를 풀 수 있는 가장 확실한 키워드가 바로 '얼굴'이다. 중국의 도시는 단면(單面), 가면(假面), 다면(多面), 무면(無面) 등 다양하고 복잡한 얼굴을 가지고 있다.

첫째, 도시의 단면은 현대화된 얼굴을 뜻한다. 중세 고딕 양식 교회는 신에게 바치는 공간이었지만 모더니즘 도시는 불특정 다수, 즉 인류 전체를 위한 곳이다. 과거에는 다양한 사회와 삶의 방식으로부터 다양한 도시 단면이 나타났다. 하지만 재료와 기술, 삶의 방식 등이 보편화되고 이른바 '진보와 발전'이라는 미명하에 국가와 도시의 경계가 무너지면서 순식간에 개성이 사라졌다. 네덜란드 건축가 렘 콜하스(Rem Koolhaas)는 이를 '일반 도시'로 정의했다. 이탈로 칼비노(Italo Calvino)의 소설 『보이지 않는 도

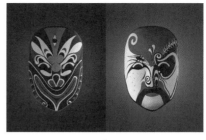

1 천편일률적인 도시의 얼굴. 재료, 기술, 생활방식이 보편화되고 교통과 통신, 매체가 발달하면서 전 인류가 똑같은 감정을 공유하고 있다. 도시의 얼굴이 천편일률적으로 변해버린 지금 '고향'의 얼굴이 사라졌다.

2 쓰촨 전통극 변검. 아주 빠른 동작으로 가면을 바꾸는 중국 전통 가면술이다.

시들(Invisible Cities)』에서 주인공 마르코 폴로는 세계 곳곳 안 가본 도시가 없었지만 딱 하나 발견하지 못한 곳이 있었다. 바로 영원한 마음의 안식처인 고향 베네치아였다. 교통과 통신수단, 대중매체가 빠르게 발전하면서 전 인류가 똑같은 감정을 공유하고 도시의 얼굴도 똑같아졌다. 현대 도시에서 고향에 대한 그리움은 이제 시인의 전유물이 돼버렸다.사진 1

둘째, 도시의 가면은 겉모습, 형상을 의미한다. 중국 현대 도시는 상업문화의 영향을 많이 받아 그 안에서 접하는 정보는 거의 미디어에 의해 포장된 것들이다. 정보의 홍수 속에 빠진 사람들은 짙은 안개까지 드리운 탓에 그 정보가 말하는 사건의 본질을 파악할 수 없게 됐다. 도시 공간과 건축 입면(立面)은 이차원 화면으로 단순화·획일화됐다. 이렇게 잘 포장된 사물의 겉모습만 쫓는 사람들은 습관화된 모호함에 익숙해져 더 깊이 이해하려고 하지 않고 사물의 핵심에 관심을 두지 않는다. 심지어 그 기본적인 의미도, 진실인지 아닌지조차 알려 하지 않는다.

예를 들어보자. 흔히 경극(京劇)을 고리타분한 국수주의로 치부하는데, 특히 인물의 성격과 특징을 강조하는 경극의 화장법은 형식과 전통을 중시하는 극단적인 사례로 꼽히곤 한다. 홍콩 유명 배우 류더화(劉德華)는 스촨(四川)에서 변검(變瞼)을 배우면서 '100퍼센트 연기만으로 표현할 수 없는 것'이라고 말했다.사진 2 어떤 이들은 중국 전통 건축을 '문(門)의 예술' 혹은 '얼굴의 예술'이라고 표현한다. 중국을 뜻하는 영어 단어 'China'는 영어로 원래 도자기라는 뜻인데, 서양 사람들이 보기에 중국 사람들이 도자기를 매우 좋아하는 것처럼 보여 중국을 뜻하는 단어가 됐다. 오

늘날 중국 사람들이 집을 꾸밀 때 도자기 타일을 즐겨 사용하는 것도 이 같은 전통에서 비롯된 것인지 모른다.

중국에서 형식주의는 오랫동안 건축 언어의 핵심이었다. 이 것은 건축에서 사회 정치적 요소를 제거함으로써 건축을 단순한 형식 놀이로 전락시켰다. 형식주의 도시는 늘 분주하고 순간순간 일시적으로 나타나는 현상이 많으며, 외부에서 유입된 다양한 형식이 복잡하게 뒤섞여 있다. 마치 가면을 쓴 수많은 사람들이 모인 광란의 가면무도회 같다. 포스트모더니즘의 영향으로 중국 현대 건축에 전통의 가면이 덧씌워졌고 현재 유행하고 있는 도시의 가면은 '첨단기술' 가면이다.

셋째, 도시의 다면은 도시의 이야기를 뜻한다. 이것은 대중의 관계를 보여주는 지표이며, 의사결정에 막대한 영향을 끼치는 요인의 집합체이다. 여기에는 수많은 모순과 갈등이 복잡하게 뒤얽혀 있다. 즉, 도시는 영원한 필연과 일시적인 우연이, 개인과 공공의 삶이, 혁명과 전통이 공존하는 무대가 된다.

도시의 다면은 다정(多情), 다차원(多次元), 다변(多變), 다형태(多形態)의 의미를 포함한다. 다정이란 스펀지처럼 다양한 이야기를 빨아들인 도시를 뜻한다. 다차원은 각 시대의 역사 단면이 교차하는 도시로, 다양한 단면이 공존하는 도시는 입체적으로 사용 가능한 공간을 만들어낸다. 다변은 복합적인 도시 기능, 즉 도시 공간의 겸용성과 보편성을 가리킨다. 다형태는 다양한 생활방식을 말하는데, 도시에는 쉬지 않고 돌아가는 고효율 공간과 여유를 만끽할 수 있는 휴식 공간이 공존해야 한다는 뜻이다.

단면 도시는 일차원 관점에서 보는 유토피아를 표현한 것으

로 단순한 성향을 보여줄 뿐이다. 이것은 일시적인 도시 형태를 나타낸 것이지만 역사적 관점에서 볼 때 훗날 무한한 가치를 발휘한다. 수많은 단면이 쌓여 다채롭고 개성적인 도시 특성을 형성할 수 있기 때문이다.

가면 도시는 짙은 화장을 한 여인처럼 음탕하고 가식적으로 보이지만 확실히 매력적이다.

다면 도시의 다정, 다차원, 다변, 다형태는 인간의 본성과 일맥상통하는 것들이다. 각자 자기가 필요로 하는 것 혹은 좋아하는 것을 취할 수 있지만 이 때문에 물질 만능주의에 빠져 욕망의 도시로 전락할 가능성도 크다.

어쩌면 최고의 도시는 무형 도시가 아닐까? '아주 큰 소리는 들을 수 없고, 아주 큰 형상은 모양이 없다(大音希聲 大象無形).'라는 옛말처럼 진정한 삶의 모습이나 감정은 눈에 보이지 않는 법이다. 우리의 마음이 가장 아름다울 때 도시는 무형으로 변해갈 것이다. 그것이 가장 이상적이고 아름다운 미래 도시일 것이다.

현대 도시는 경제와 미학의 힘을 가장 잘 보여줄 수 있는 대표적인 사례다. 현대 도시는 경제와 사회 발전의 모델로서 현대성(現代性)의 지표이자 형이상학적 가치의 실현을 보여준다.

지금으로부터 70년 전 중국의 대문호 루쉰(魯迅)은 '얼굴(체면)은 중국인의 정신을 대표하는 핵심이다.'라고 말했다. 그리고 70년이 지난 지금, 중국 도시를 바라볼 때 여전히 유가 전통과 얼굴이라는 화두를 빼놓을 수 없다.

예

ETIQUETTE

지난 3000년 동안 중국의 도시에는 예(禮)라는 보이지 않는 손이
큰 영향을 끼쳐왔다. 일찍이 루쉰은 '중국 역사를 펼쳐보면 식인
(食人)이란 글자가 가득하다.'라고 말했는데, 식인이란 바로 예를
비유한 것이다.

　유가의 핵심 항목인 예와 윤리는 여러 가지 질서와 계급제도
를 통해 자연을 통제해왔다. 서주(西周) 시대에 제도화된 예제(禮
制)는 중국 사회 전반에 깊숙이 뿌리내려 오랫동안 중국 도시에
큰 영향을 미쳤다.[사진 3]

　당(唐)나라 수도 장안(長安), 명청(明淸) 시대의 북경(北京)은 『주
례(周禮)』에서 언급한 이른바 〈왕성도(王城圖)〉를 충실하게 표현했
다. 당시 계급 질서는 현실적인 도시 기능과 거리가 멀었고 건축
의 기능이나 목적 역시 중요하지 않았다. 고대 도시의 형태는 '황
궁-왕부(王府)-저택'처럼 예제와 밀접한 관계에 있었다. 이렇게
일원화된 도시에서 황제의 의지에 따라 모든 것이 결정되었기
때문에 예는 곧 법이었고 예에 어긋나는 것은 곧 범죄였다.[사진 4]

봉건제도가 무너진 지 한 세기가 지났지만 여전히 예제문화가 중국의 도시와 사회 공동체 잠재의식 속에 깊숙이 자리 잡고 있다. 소련을 모델로 한 사회주의 계획경제 체제가 중국에 뿌리내리지 못한 것도 예제문화의 영향이 크다.

현대 도시는 권력의 흐름(flows of power)에서 이미 흐름이 곧 권력이 되는 시대에 접어들었다. 늘어나는 차량 흐름을 수용하기 위해 수많은 고속도로가 건설되었고, 기계 지상주의가 예제를 대신해 새로운 계급제도로 떠오르면서 현대 도시는 점점 영혼을 잃어가고 있다.

현대 도시계획은 사회주의 이상인 유토피아에서 시작됐으며 전원 도시(Garden City)[1], 빛나는 도시(Radiant City)[2] 등에서도 예제 요소를 발견할 수 있다. 형식주의는 조경, 도시 미화 운동[3]으로 발전했는데 여기에서도 예제 요소는 빠지지 않았다.

과학기술의 발달은 도시 구조에 커다란 변화를 가져왔다. 생동감 넘치는 새로운 도시 형태, 특히 인터넷 기반이 전 세계에 퍼지면서 도시 건설의 윤리 기초를 재검토해야 할 필요성이 제기됐다. 인간의 욕망은 새로운 도시 특성을 만들었고 도시는 다채로운 라이프 시스템을 갖춰갔다. 특히 도시민을 위한 생태 자연환경이 늘어나면서 도시는 이제 대중의 것이 됐다.

현대성은 인간의 위대한 본질이 개념화된 과정에서 대두됐으나 이 과정에서 개인의 존엄성은 거의 무시됐다. 예제 사상이 도시의 물질 형태와 결합하면서 도시계획은 더욱 '규범화'되었고 이와 함께 인간의 삶, 사회경제적 배경 등 물질 형태 뒤에 숨겨진 보다 본질적인 문제는 점점 시야에서 멀어졌다.

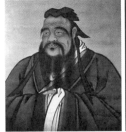

3

4

3 공자(孔子) 초상화. 예는 유학의 핵심 항목이다. 예제는 중국 사회와
시민들의 일상 속에 깊이 뿌리내려 오랫동안 중국 도시에 큰 영향을 미쳤다.

4 왕의 도시, 〈왕성도〉. 당나라 수도 장안, 명청 시대의 북경은
『주례』에서 언급한, 이른바 '왕성도'를 충실하게 표현했다.

우리는 아직까지 예의 목표인 전통 도시 질서를 지키기 위해 애쓰고 있다. 하지만 100년 뒤, 유희 도시, 우주 도시에서 자란 후손들의 정신적 뿌리에도 이것이 남아 있을까? 인터넷, 영상매체, 연예산업이 급성장하면서 도시생활은 더욱 다양하고 복잡해졌다. 전통 질서 '예'는 이어받을 만한 가치가 있는 전통 정신이지만 도시생활을 구성하는 수많은 요소 중 하나일 뿐이다.

유가 사상은 본래 '예악(禮樂)의 상생'에서 시작됐다. (예가 제도의 강제성을 띠고 있는데 반해 악은 인간 본성을 자연스럽게 교화시키는 역할을 했다. 악은 음악, 즐거움, 쾌락 등으로 해석되는데 현대적인 관점으로 볼 때 '행복'과 연결되는 요소가 많다.-옮긴이) 그러나 이것이 도시 운영에 적용될 때 예만 중시되고 악은 철저히 배제됐다는 것이 문제다. 악이야말로 인간의 본질을 제대로 표현할 수 있는 요소다. 자연스러운 감정에서 우러나오는 악은 나눔, 사랑, 화합과 같은 낭만적인 삶과 이상적인 인간관계를 위한 기본 정신이다. 현대 도시는 유희 요소가 점차 강조되는 추세인데 이는 도시생활의 다양한 기본 형식을 이끌어냄으로써 도시의 전반적인 분위기를 좌우하는 중요한 요소라 할 수 있다.

도시는 반드시 자생력을 갖춰야 한다. 중국에는 '도시 윤곽을 표시할 때 곱자와 그림쇠가 필요 없고, 도로를 만들 때 먹줄이 필요 없다(城郭不必中規矩 道路不必中準繩).'라는 옛말이 있다. 도시는 자체적인 발생과 성장을 거치므로 도시 건설에 예는 최소화하고 악을 최대한 이용해야 한다는 의미로 해석할 수 있다. 거리로 나가 대중과 함께 문화를 즐길 줄 알아야 한다. 그것이 정이 넘치는 사회, 대중의 행복이 넘치는 사회로 가는 길이다.

신은 죽었다. 위대한 인간도 죽었다. 예의 시대는 끝났는가? 악의 시대, 유희의 시대가 열렸다. 지금이야말로 평범한 '인간'이 주인공이 될 차례다.

1 전원 도시 Garden City
 1898년 영국의 도시계획가 에버니저 하워드(Ebenezer Howard)가
 제창한 도시 이론으로 도시의 장점과 농촌의 장점을 통합한 개념.

2 빛나는 도시 Radiant City
 르 코르뷔지에(Le Corbusier)가 1930년대에 발표한 도시계획 이론.

3 도시 미화 운동
 1893년 시카고 세계박람회에서 대니얼 버넘(Daniel Burnham)이
 제안한 것으로, 도시 공간과 조경 등 도시의 예술성을 강조했다.
 현대 도시계획의 시초로 본다.

속도
FAST

다윈(Charles Darwin)은 '인간은 어디에서 왔는가?'에 대한 답을 내놓았다. 그렇다면 '인간은 어디로 갈 것인가?'에 대한 답은 어디 있을까?

우열의 법칙, 적자생존, 진화론은 20세기의 빛나는 발전을 이끈 이론들이다. 21세기에도 인류는 힘차게 돌진하고 있으며 그중에서도 중국의 발전 속도는 타의 추종을 불허하고 있다.

중국은 GDP 성장률, 도시 건설 등에서 마치 고속철도처럼 빠른 속도를 보이고 있다. 현대 중국 도시의 가장 뚜렷한 특징은 한마디로 '속도'다. 속도는 시대의 맥박이며 성공에 대한 욕망이자 효율적인 발전과 부에 대한 열망이다.^{사진 5}

현대인은 역사상 가장 빠른 도시 변화를 경험하고 있다. 이러한 도시 변화 경험은 시각에만 의지한 활동을 뛰어넘어 무한한 상상의 세계를 만들었다. 이로 인해 인간과 물리적 도시 공간의 거리가 점점 멀어지고 우리는 단순하게 기호화된 이미지만 기억할 뿐 구체적인 느낌이나 이해력은 둔화되고 있다.

중국의 대도시는 불과 몇 년 사이에 세계 무대에 진입한 경제력을 바탕으로 아주 빠르게 변신했다. 이와 관련해 렘 콜하스는 '중국 건축가는 최단 시간에 최소의 설계비로 최대의 결과물을 만들어냈다. 이것을 수치화하면 중국 건축가 수는 미국의 1/10이고, 이들이 각각 1/5의 시간과 1/10의 설계비로 5배 이상의 결과물을 만들었으므로 중국 건축가는 미국 건축가보다 무려 2,500배의 효율성을 보여준 셈이다.'라고 말했다.

그러나 도시 내부의 복잡한 관계와 자연 발생 및 성장 과정을 소홀히 다루면 도시 분열이 가중돼 모든 도시 공간이 제각각 흩어질 것이다. 삶의 속도가 점점 빨라지면서 쉴 새 없이 돌아가는 도시는 이익 쟁탈의 무대가 됐다. 꿈과 욕망의 화신이 된 현대인은 자기가 쳐놓은 덫에 걸린 동물처럼 하루하루 위태롭게 살고 있다. 기꺼이 소비 기계로서의 삶을 선택한 이들의 인생 목표는 오로지 더 많은 것을 손에 쥐는 것이다. 한마디로 물질의 노예가 돼버린 것이다. 이렇게 많은 사람들이 존재의 이유를 잊은 채 오직 소유하는 삶의 방식을 따르고 있다

40여 년 전 로마클럽[4]은 현대인을 향해 다음과 같은 경고를 보냈다. "인류는 이미 성장의 한계로 인한 위기에 봉착했다. 일단 한계점을 찍는 순간 성장 엔진이 멈추고 인류의 종말이 다가올 것이다."

2008년 설 연휴를 앞두고 내린 기록적인 폭설은 문명이 대자연 앞에 얼마나 미약한 존재인지 여실히 보여줬다.[사진 6] 현대 도시가 기술과 속도만 맹신한 결과였다.

현대 도시에서 속도의 주체는 더 이상 우리 인간이 아니라 기

계다. 우리는 독재자에게는 절대 굴복하지 않지만 시장, 명예, 이익, 여론, 상식과 같은 무형의 권력 앞에서는 쉽게 무릎 꿇고 만다. 심지어 기계의 권력에 휘둘리는 처지가 됐다.^{사진 7}

현대성을 분석하고 비판하는 과정에서 매우 특별한 감정을 발견할 수 있다. 문명의 혜택을 누리는 동시에 전통을 그리워하는 모순적인 감정이다. 여기에서 바로 '느림'의 혁명이 시작되어 최근 많은 사람들이 삶의 발걸음을 늦추려 노력하고 있다. 전설적인 록 그룹 비틀즈의 존 레논(John Lennon)은 이런 명언을 남겼다. "인생은 당신이 다른 계획들을 만드느라 바쁜 동안에 일어나는 일들이다."

이향(離鄕)과 귀향(歸鄕) 사이에서 현대성을 바라보면 현대 도시생활은 고향을 떠난 이들이 타지를 방황하며 머물 곳을 찾지 못하고 살아가는 삶이라 말할 수 있다.

'꽃 한 송이에 한 세상이 있고, 나뭇잎 한 장에 보리⁵ 하나가 있다(一花一世界 一葉一菩提).' '걷다가 물이 다하는 곳 이르면 앉아서 구름 이는 것을 보네(行到水窮處 坐看雲起時).' 이렇게 느린 삶을 그리는 것은 현대 사회가 아직 과거의 잔재를 지워버리지 못했기 때문일까? 아니면 이것이 우리 마음속에 영원한 영혼의 뿌리이기 때문일까?^{사진 8}

농업문명 시대 사람들은 자급자족하며 유유자적했다. 초조해하지 않는 고요한 삶의 자세는 자연의 박자와 조화를 이루는 이상적인 속도였다. 지금 과거의 농업문화는 이미 현대화의 공격으로 산산조각 나버렸지만, 그 소중한 삶의 자세는 오늘의 폐허 속에 아직 남아 있다.

5

6

7

8

9

5 현대 중국 도시의 급속한 성장을 상징하는 고가도로.
중국 도시의 가장 뚜렷한 특징은 한마디로 '속도'다.

6 한파에 얼어붙은 자동차. 2008년 설 연휴를 앞두고 내린 기록적인 폭설은
문명이 대자연 앞에 얼마나 미약한 존재인지 여실히 보여줬다.

7 기계 시대를 나타낸 일러스트레이션. 루이스 멈포드는 그의 저서
『역사 속의 도시』에서 이렇게 말했다. "현대인은 아직까지 기계의 판단이 미치지
못하는 부분에 한해 기계 작업의 보조 역할을 맡고 있다. 동시에 기계 집단이
비효율적인 인간의 삶을 대체하지 못하도록 일련의 조치를 취해야 한다.
아직은 아니지만 기계 집단은 언제나 진실한 인간의 삶을 매우 불필요한 존재로
전락시킬 준비를 하고 있다."

8 '꽃 한 송이에 한 세상이 있고, 나뭇잎 한 장에 보리 하나가 있다.'
현대인들은 이렇게 느린 삶을 갈망한다.

9 과보 신화. 우리는 빛나는 유토피아를 향해 달려가고 있다.
하지만 과보가 태양 가까이 닿은 순간 그의 목숨이 사라졌음을 잊지 말자.

사람은 각자 자신의 박자에 맞게 살아야 한다. 자신의 박자란 맥박, 곧 내 심장의 목소리다. 그 심장이 지금 '걸음이 너무 빨라. 영혼이 따라올 때까지 좀 기다려!'라고 외치고 있다.

느림은 낭만이다. 노래하고 시를 읊다 보면 자연이 곧 음악의 세계가 된다. 느림은 휴식 속의 깨달음이다. 이것을 가장 잘 표현한 것이 '동쪽 울타리 아래 국화꽃을 따며, 유유히 남산을 바라본다(采菊東籬下 悠然見南山).'라는 시구다.

느림은 섬세함이다. 수천 년의 이야기가 쌓인 영혼의 성전(聖殿)이다. 그것은 수많은 사건을 거치며 단련된 도시의 매끄러운 살결이 숨 쉬는 듯한 느낌이다. 느림은 내 마음속의 하느님처럼 경외감을 준다. 느림은 정신의 표현이므로 느림을 통해 풍요로운 정신의 귀족이 될 수 있다.

사람들은 '빠름'을 원한다. 욕망과 꿈을 향해 끊임없이 전진하며 더 많이 소유하고 정복하기 위해서다. 사람들은 '느림'을 원한다. 그 옛날 우리에게 가장 잘 어울렸던 그 박자를 되찾기 위해서다. 우리는 밤하늘의 총총한 별을 바라보며 살아야 한다. 과보(夸父)[6]는 늘 머리 위에서 유혹적으로 빛나는 태양을 손에 넣고 싶었다. 하지만 과보가 태양 가까이 닿은 순간 그의 목숨이 사라졌음을 잊지 말자.[사진 9]

4 　로마클럽

인류와 지구의 미래에 대한 보고서를 발간하는 세계적인
비영리 연구기관. 1972년에 발표한 「성장의 한계(The Limits
to Growth)」를 통해 세계적인 명성을 얻었다.

5 　보리

불교에서 수행 결과 얻어지는 깨달음과 지혜,
또는 그 지혜를 얻기 위한 수도 과정을 이르는 말이다.

6 　과보 夸父

중국 고대 신화에 등장하는 힘센 거인. 해를 쫓아가다
목이 말라 죽었는데, 과보가 지팡이를 떨어뜨린 곳에 숲이 생겨
훗날 빛을 쫓는 사람들에게 그늘을 만들어주고 갈증을
풀어주었다는 신화가 전한다.

변화
ALTERATION

도시는 사람에 의해 태어났고, 사람에 의해 변한다. 도시의 역사는 변화의 역사다.^{사진 10} 로마 콜로세움에는 야만과 문명이 함께하고, 파리 에펠탑은 시대의 흐름을 거스르는 흉물스런 철골 덩어리였지만 독특한 구조와 디자인으로 결국 파리의 랜드마크가 됐다.^{사진 11} 도시의 변화는 그 시대의 표정이다. 당대의 욕망과 기본적인 삶의 방식이 그대로 드러나기 때문이다.

지금 우리는 역사의 전환점에 서 있다. 현대인은 인류 최초로 도시 건설의 기술 한계를 거의 모두 극복했다. 이제 인류는 생각하고 원하는 모든 형태의 도시를 건설할 수 있다.^{사진 12} 지금은 과학기술이 도시의 모든 것을 결정하는 시대다. 도시 형식은 물론 앞으로의 도시 발전 방향까지 제시하고 있다.

앞으로 도시는 더욱 커지고, 더욱 빨라지고, 더욱 높아질 것이다. 이른바 스프롤(sprawl) 현상이라 불리는 도시 확산이 이어지고, 전대미문의 변화 속도로 현대인의 주거 공간은 점점 더 하늘에 가까워지고 있다.^{사진 13}

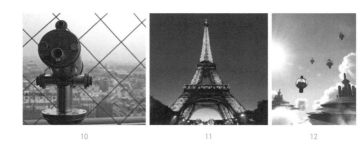

10 11 12

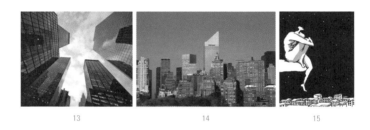

13 14 15

10 세계무역센터 난간에서 바라본 뉴욕시 모습. 이 풍경은
뉴욕의 도시 역사 속으로 사라졌다.

11 에펠탑은 시대의 흐름을 거스르는 흉물스런 철골 덩어리였지만
독특한 구조와 디자인으로 결국 파리의 랜드마크가 됐다.

12 인류는 생각하고 원하는 모든 형태의 도시를 건설할 수 있다.

13 지금은 과학기술이 도시의 모든 것을 결정하는 시대다. 도시는
더 커지고, 더 빨라지고, 더 높아질 것이다. 현대인의 주거 공간은 이렇게
점점 하늘에 가까워지고 있다.

14 수직적인 관점에서 볼 때 도시는 매우 큰 변화를 겪었다.

15 우리는 끊임없이 변화를 추구하지만 동시에 지금 있는 것을
지키기 위해 노력해야 한다.

도시의 변화는 벡터(Vector), 즉 방향성을 가지고 있다. 발전 초기의 생태문명 도시와 성숙기에 접어든 산업문명 도시 중 어느 한쪽이 우월하다고 확실히 말하긴 힘들다. 양쪽 모두 완벽하지 않기 때문이다. 미래 도시는 이 둘의 한계를 뛰어넘어 하늘과 땅, 인간과 신이 공존하는 제3의 문명을 만들어낼 것이다.

수직적인 관점에서 볼 때 도시는 매우 큰 변화를 겪었다.^{사진 14} 수평적인 관점에서 볼 때 도시는 획일화 경향이 강하다. 모든 도시가 고속도로, 입체 교차로, 고층 빌딩, 네온사인, 광고판, 광장의 공통 요소를 갖추고 이른바 '일반 도시화'됐다. 현대 도시는 위의 요소를 종합적으로 이용해 기존의 모습을 깨끗이 지우고 완전히 새로운 모습으로 다시 태어났다. 그러나 이러한 도시 발전은 추상적인 인류를 위한 것일 뿐, 발전 과정에서 개별적인 인간의 존재는 거의 무시됐다.

현대 도시에서는 사상이나 역사의 문맥을 찾을 수 없다. 현대 도시에는 정신적인 기둥이 없다. 즉, 영혼이 없다. 몸은 인간의 본성을 표현하고 정신은 이성의 힘으로 몸을 통제한다. 신은 인간의 정신적인 기둥이다. 우리는 도시의 껍데기에 도시의 영혼을 녹여내야 한다.

서양문명 흥망성쇠 역사는 긴 시간 축을 따라 물결 모양의 사인 곡선으로 표현할 수 있다. 상승에서 하강으로 이어지는 하나의 봉우리는 백 년 혹은 천 년의 역사를 가진 한 시대의 문명이다. 신구 문명의 교차기에는 양쪽 문명의 특징이 교차, 공존하는 특징이 있다.

최초의 도시는 신권 국가였고, 이것이 끊임없는 변화를 거듭

한 결과 현대 도시는 인간 중심의 공간으로 탈바꿈했다. 도시는 단순한 주거, 노동, 휴식의 공간이 아니라 새로운 문화를 낳는 원천이다. 이러한 문화생태적 기능은 도시가 반드시 갖춰야 할 고정불변의 특징이다.

변화는 문명의 진화와 유토피아의 이상을 실현하기 위한 도시 발전의 원동력이다. 불변은 전통문화의 수호, 즉 고유한 문화 개성을 향한 바람이다. 이것은 도시의 영원한 가치를 바로 세워 줄 것이다. 우리는 끊임없이 변화를 추구하지만 동시에 지금 있는 것을 지키기 위해 노력해야 한다.^{사진 15}

새로움
FRESHNESS

사람들은 일반적으로 '옛것을 버리고 새것을 받아들이는 것'을 매우 좋은 일로 여긴다. '낡은 것을 제거하고 새것을 세우는 일'은 오래전부터 인류의 전통 중 하나였다. 당나라 시인 두목(杜牧)이 지은 「아방궁부(阿房宮賦)」 중에 '초(楚)나라 사람이 불을 지르니, 애석하게도 아방궁이 잿더미가 되었네(楚人一炬 可憐焦土).'라는 구절이 있다. 초나라 사람은 초나라 왕 항우(項羽)를 가리킨다. 정복자가 지난 왕조의 성을 불태워버리는 일은 새로운 제도를 세우기 위한 상징적인 행위였다. 기존의 사상, 문화, 풍속, 관습을 제거하려는 모든 혁명과 혁신은 새로운 세상을 만들기 위해서였다.

사람은 기본적으로 새것을 좋아하는 경향이 강하다. 신랑, 신부, 새내기, 신입, 신생아 등등. 현대 중국 도시 역시 이런 '새로움'을 추구하고 있다. 도시 미화 운동의 광풍이 몰아치던 시절, 수많은 도시들이 순식간에 본래 모습을 완전히 뒤엎어버렸다. 도시는 마치 성장 호르몬이 넘쳐나는 사춘기 아이들처럼 눈 깜짝할 새에 쑥쑥 자랐다.^{사진 16}

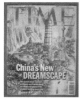

16

17

18

19

20

21

16 미국 시사 주간지 《타임》 표지, '중국이 꿈꾸는 새로운 세상.' 지금 세계에서 가장 큰 환상을 품은 건축가들이 중국의 겉모습을 대대적으로 바꿔가고 있다.

17 중국의 대도시는 대부분 뉴욕을 닮아가고 있다. 이 과정에서 중국 현대 도시는 동물적 본능에 가까운 강렬한 욕망을 드러내고 있다.

18 도시는 과거와 현대 사람이 살아온 공동의 생활 공간이므로 다양한 모습을 간직하고 있다. 각 시대의 인공 문물이 층층이 쌓이면서 다채로운 고고학적 단면이 모이면 도시는 더욱 풍요로워진다.

19 맥주 공장을 개조해 만든 일본의 에비스 가든 플레이스. 도시 재생은 구도시에 활력을 불어넣는 동시에 구도시의 중요한 역사 정보를 보존할 수 있는 신·구의 결합이어야 한다.

20 낡은 공장을 개조해 만든 상하이의 복합예술산업단지. 건물 리모델링 역시 기존 건물에 새로운 생명을 불어넣는 신·구의 결합이 되어야 한다.

21 청명절 도성 안팎의 정경을 묘사한 풍속도, 〈청명상하도(淸明上河圖)〉 일부. 옛것은 과거의 새것이고, 새것은 미래의 옛것이다.

자동차에 대한 숭배는 새로운 도시 공간 구조를 탄생시켰고, 인터넷 발달은 지금까지 우리가 살아온 물리적 공간의 경계를 허물어버렸다. 도시 시각화는 도시를 점점 복잡하고 시끄러운 공간으로 변화시켰다. 특히 중국의 대도시는 대부분 뉴욕을 닮아가고 있다.^{사진 17} 이 과정에서 중국 현대 도시는 동물적 본능에 가까운 강렬한 욕망을 드러내고 있다. 현대인은 물질, 에너지, 운동, 변화를 거의 신처럼 받든다. 토템 신앙과도 같은, 서양 도시를 향한 동경은 어느 순간 '혁명'이라는 이름의 야망으로 바뀌었고 오랜 시간을 거치며 마법처럼 오늘날의 현실을 만들어냈다.

하지만 이런 '새로움'이 우리의 진정한 바람일까? 우리가 정말 바라는 것은 무엇일까? 그보다 먼저 우리 자신은 어떤 존재인가? 사실 인간은 지구상에서 가장 특이하고 모순적인 존재다. 우리는 새것을 좋아하는 동시에 옛것을 그리워한다. 현대 도시가 옛것을 그리워하는 이유는 정보화 시대 사회 구조가 중대한 조정을 거치는 과정에서 사회심리에 영향을 미치기 때문이다. 일반적으로 도시 경험과 기억을 정리하는 과정에서 도시에 대한 새로운 인식을 정립하게 된다.

도시는 과거와 현대 사람이 살아온 공동의 생활 공간이므로 다양한 모습을 간직하고 있다. 각 시대의 인공 문물이 층층이 쌓이면서 다채로운 고고학적 단면이 모이면 도시는 더욱 풍요로워진다.^{사진 18} 전통 가치에 대한 집착은 바로 여기에서 시작된다. 과거 사회로부터 이어진 오랜 사회화 과정 중에 나타난 각 시대의 특징 덕분에 현대 도시가 존재할 수 있는 것이다.

옛것을 그리워하는 마음은 유토피아 정신의 일종이다. 얼마

전 미국 흑인들의 '뿌리 찾기'가 세계적으로 큰 반향을 일으킨 바 있고, 중국에서는 〈뿌리를 지켜라〉라는 노래가 유행하기도 했다. 현대인의 마음속에 남아 있는 '뿌리'에 대한 아련한 향수가 옛것에 대한 그리움으로 표현된 것이다.

땅은 언제나 어제의 땅이지만 태양은 늘 새로 떠오른다. 옛것은 안정과 편안함을 느끼게 하지만 새것은 희망과 흥분으로 사람을 들뜨게 만든다. 신·구의 결합은 새로운 도시 문맥을 만들어 도시의 역사를 이어갈 수 있게 한다. 그리고 그 역사 안에 새로운 도시 형태가 자연스럽게 녹아들어갈 수 있게 해준다.

도시 재생은 구도시에 활력을 불어넣는 동시에 구도시의 중요한 역사 정보를 보존할 수 있는 신·구의 결합이어야 한다.[사진 19] 건물 리모델링 역시 기존 건물에 새로운 생명을 불어넣는 신·구의 결합이 되어야 한다.[사진 20] 신·구 결합은 각기 다른 형태의 개체가 한 도시 공간 안에서 유기적으로 공존할 수 있게 해준다. 신·구 공존이 가능한 것은 각각의 문화와 각각의 요구, 그 외의 이차원 대립관계에 있는 양극 사이에 신성한 영역이 존재하기 때문이다. 이 신성한 영역에는 과거-현재-미래의 관계, 인류-기술-자연의 관계가 변화무쌍하고 복잡하게 뒤얽히면서 다채롭고 풍요로운 도시 형태가 만들어진다.

옛것이 없으면 의지할 곳이 사라진다. 새것이 없으면 발전의 원동력이 사라진다. 옛것은 과거의 새것이고, 새것은 미래의 옛것이다.[사진 21] 물질적인 측면에서 보면 옛것이 없으면 새것의 의미도 사라진다. 우리의 삶도 마찬가지다. 신·구가 공존할 때 진정한 생명력을 느낄 수 있다.

화합

HARMONY

현대 도시에는 화합의 힘이 부족하다. 그러나 인류 최초의 도시 건설은 화합을 위한 것이었다. 화합은 개인의 인격 수양과 사회 발전의 이상향이며 낭만, 정, 의지, 활기 등으로 표현되는 '악(樂)' 정신의 일부다. 또한 화합은 봄날에 늘어진 푸른 버드나무와 부처의 염화미소(拈華微笑)를 떠올리게 한다.^{사진 22}

화합을 뜻하는 '화(和)'는 '딱 들어맞는다'라는 뜻의 '중(中)'과 결합해 절제 혹은 중용(moderation)의 의미가 된다. 중국이란 국가 명은 단순히 지리적인 중심을 뜻하는 것이 아니라 일련의 삶의 방식까지 표현한 것이다.^{사진 23}

프랑스 계몽 철학자 루소는 인류에게는 세 가지 충돌이 존재한다고 말했다. 인간과 자연의 충돌, 인간과 인간의 충돌, 자기 내면과의 충돌이다.

중국의 고대 철학자 장자(莊子)는 화(和)를 천화(天和), 인화(人和), 심화(心和)의 세 종류로 분류했다.^{사진 24} 천화는 하늘과의 화합, 하늘과 인간이 하나가 된다는 뜻이다. 이것은 인간이 우주 질서

51

22

23

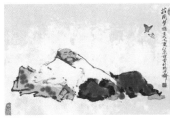

24

25

22 화합은 개인의 인격 수양과 사회 발전의 이상향이며 낭만, 정, 의지, 활기 등으로 표현되는 '악' 정신의 일부다. 또한 화합은 봄날에 늘어진 푸른 버드나무와 부처의 염화미소를 떠올리게 한다.

23 황제가 하늘에 제사를 올렸던 제단인 천단(天壇). 화합을 뜻하는 '화(和)'는 '딱 들어맞는다'라는 뜻의 '중(中)'과 결합해 절제 혹은 중용(moderation)의 의미가 된다. 중국이란 국가명은 단순히 지리적인 중심을 뜻하는 것이 아니라 일련의 삶의 방식까지 표현한 것이다.

24 장자 초상화. 중국의 고대 철학자 장자는 화를 천화, 인화, 심화의 세 종류로 분류했다.

25 도시는 끊임없이 사랑을 샘솟게 해야 한다. 생명을 자라게 하는 어머니의 따뜻한 품, 혹은 신들의 낙원처럼 아름다운 도시를 만들어야 한다.

에 순응해야 하는 이유라고 말한다. 그리고 생명을 주신 것에 대한 감사와 보답의 의미로 효를 강조한다.

인화는 인간의 모든 즐거움을 뜻한다. 아버지와 아들, 형과 아우, 남편과 아내가 각자의 본분을 다할 때 화합이 이뤄진다. 원망하거나 다투지 않고 서로 편하고 사이좋게 세속을 즐기는 사회, 여러 사람이 지혜와 힘을 모아 다 함께 잘 사는 사회를 만들어야 한다. 심화는 선(善)과 미(美)가 깊이 스며든 영혼이다. 심화의 영혼은 인간의 화합을 최고 경지로 끌어올려 풍요롭고 다채로운 세상을 만들 수 있게 한다.

지금 우리가 위대하다고 생각하는 의식들은 오래전부터 일상에 뿌리박혀 있던 삶의 방식을 절대 대신할 수 없다. 바로 이런 일상적인 것들이 인류 문화의 성장과 번영을 이끌었다.

현대인은 기계를 숭배한다. 그리고 도시와 기계는 불가분의 관계가 됐다. 그러나 기계는 우리 삶의 목적과 본질적인 의도에 변화를 일으켰다. 세상에 이성을 상실한 잔인한 에너지가 넘치면서 인류는 생존의 위협을 느끼기 시작했다. 도시 기능과 구조는 각기 독립적인 존재지만 반드시 조화를 이뤄야 한다. 그래야 우리 삶도 내면과 외면의 통일을 이뤄 유기적인 세상의 풍요로움을 누릴 수 있다.

현대인의 인성은 산산조각 나버렸다. 우리가 다시 온전한 인격을 갖추려면 도시 기능과 설비를 통합해야 한다. 직업과 사회 계층에 따라 격리된 관료, 전문가, 기술자 등이 한 사회 안에서 동등한 자격을 얻는 이상 사회를 만들어야 한다. 생명 에너지가 한데 모이는 곳에서 도시 기능의 새로운 역사가 시작된다.

이제 '하늘 아래에 두 개의 태양은 없다.'라고 외치던 시대는 갔다. 세계는 다원화 가치 구조로 재편되어 두 개가 아니라 열 개가 넘는 태양이 공존하고 있다. '만물은 음을 등에 업고 양을 안고 있다(萬物負陰而抱陽). 음양이 화합한 충기로 화합을 이룬다(沖氣以爲和).'라는 말처럼 열린 마음으로 하나 되는 열린 사회를 만들어야 한다. 또한 도시는 끊임없이 사랑을 샘솟게 해야 한다. 생명을 자라게 하는 어머니의 따뜻한 품, 혹은 신들의 낙원처럼 아름다운 도시를 만들어야 한다.^{사진 25}

도시는 특유의 번잡함과 강한 생명력을 바탕으로 그 도시 무대를 지나쳐간 모든 역사극을 가장 빛나는 사상, 최고의 선과 아름다운 사랑으로 물들여야 할 책임이 있다. 하늘과 땅, 인간과 신의 화합은 진정 소중하다.

벽을 뛰어넘어
WALL BREAKDOWN

프랑스 철학자 미셸 푸코(Michel Foucault)는 이런 말을 남겼다. "중국은 영원불변의 하늘 아래 길게 이어진 수로와 제방으로 둘러싸인 문명을 발전시켰다. 사방이 벽으로 둘러싸인 그들은 광대한 영토 안에 오랫동안 정체되어 있었다."^{사진 26} 중국 고대 도시는 여러 겹의 성벽으로 둘러싸인 구조였다. 벽은 건축 개체의 출발점이지만 최종적으로 도시와 국가 형태를 결정짓는 상징적인 요소가 된다.

중화인민공화국 수립 이후 중국 도시 사회의 세포는 단위(單位)였다. (중국어에서 단위는 각 개인이 소속된 사회 단체를 의미한다. 회사, 회사 내 부서, 공공 사회 단체, 공공기관, 학교 등 다양한 단체를 '단위'라고 표현한다. 사회주의 특성상 같은 단위에 포함된 사람들끼리 한 곳에 모여 집단 거주하는 형태였으나 중국 경제가 급성장하면서 거주 형태가 자유로워지고 있다.-옮긴이) 단위 용지에는 벽으로 둘러싸인 큰 내부 정원이 있는데 이는 외부에 그 단위의 존재를 알리는 일종의 상징이기도 했다. 그래서 단위 대신 큰 정원이란 뜻의 대원(大院)이라 불리기도 했다. 단위의 존재는 도

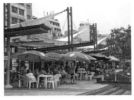

26 27 28

26 중국은 영원불변의 하늘 아래 길게 이어진 수로와 제방으로 둘러싸인
문명을 발전시켰다. 사방이 벽으로 둘러싸인 그들은 광대한 영토 안에
오랫동안 정체되어 있었다.

27 ‘이웃 나라와 가까이 마주해 닭 울음소리와 개 짖는 소리가 들리지만,
백성들은 늙어 죽을 때까지 서로 오가지 않는다.’와 같은 전통적인 이상향이
중국인의 사고와 행동에 큰 영향을 끼쳐 중국 도시는 폐쇄적으로 발전해왔다.

28 담장화 현상 때문에 활력과 매력이 사라진 현대 중국의 도시 공간을
다시 생기 넘치는 도시 공공생활 공간으로 바꿔야 한다.

시 용지를 작게 쪼개는 결과를 낳았고, 대부분의 단위는 중국의 벽 쌓기 전통을 그대로 이어받았다.

현대 중국은 '더 크게' '더 빠르게'를 외치며 그들 특유의 도시화를 진행하고 있다. 이 과정을 자세히 살펴보면 '이웃 나라와 가까이 마주해 닭 울음소리와 개 짖는 소리가 들리지만, 백성들은 늙어 죽을 때까지 서로 오가지 않는다(隣國相望 鷄狗之聲相聞 民至老死 不相往來).'와 같은 전통적인 이상향이 중국인의 사고와 행동에 큰 영향을 끼치고 있음을 알 수 있다.^{사진 27} 이웃 나라와 서로 오가지 않는 것은 사이가 나빠서가 아니라 전쟁이나 기아가 없어 내 나라에 있는 것이 편안하기 때문이란 뜻이다.

또한 도시 중심의 '폐쇄성' 역시 중국 현대 도시에 빠지지 않는 특징이다. 오랜 기간 반복된 행위가 관습으로 굳어지고 조직과 제도의 변화가 끊임없이 이어지면서 인간의 사고는 점점 타성에 젖어간다. 이로 인해 중국은 개혁개방 전까지 조직의 가치관념과 행동양식이 위에서 말한 단위와 대원 형식으로 고정돼 있었다. 이후 도시 공간의 사유화가 진행되면서 치안 유지, 감독, 관리와 새로운 발전 모델 수립을 위해 '사회와 공간에 대한 지배력'이 집중되는 현상이 나타나고 있다. 이로 인해 중국 대도시에는 사생활 보호와 차별화를 위한 다양한 형태의 공간이 늘어나고 있다. 일상적인 삶 자체에 위기를 느끼는 사람들이 스스로 고립된 외로운 섬 안에서 확실히 보호받고자 하는 열망을 표현한 결과다.

미셸 푸코의 설명에 따르면 현대 대도시는 수많은 감옥의 집합체다. 제도화된 폐쇄성은 사방이 높은 담으로 둘러싸인 수많

은 감옥을 만들었다. 이것은 의도에 상관없이 자연스럽게 개인과 그룹을 도시의 외로운 섬 안에 격리시키는 결과를 낳았다. 여기에 공권력은 물론 개인의 권력과 권위까지 더해져 격리와 관련된 규제가 더욱 강화되고 있다. 현대 도시는 일종의 '지역성' 공황 상태에 빠져 있다고 해도 과언이 아니다.

격조 높은 안락한 삶을 유지하려면 완벽한 기술 및 안전 시스템이 필수이고, 건축 설계상 명확한 사회 경계선을 보장받을 수 있어야 한다. 이러한 상류층의 열망은 1990년대 건축 환경과 도시 재건 사업에 막대한 영향을 끼쳤다. 현대 사회에서 안전은 상류층의 특별한 혜택으로 여겨진다. 소득 수준에 따라 보다 완벽한 '세이프 서비스'를 선택할 수 있으며, 완벽한 세이프 서비스는 외부와 완벽하게 차단된 제한된 범위 안에서만 가능하기 때문이다. 이처럼 '안전'은 부와 명예의 상징이며 중산층과 상류층의 확실한 경계선이 됐다.

현대 도시의 '벽'은 대부분 치안과 관련된 사고가 반영된 결과물이다. 도시에서는 삼엄한 출입구 경비로 외부인을 철저하게 통제하는 곳을 쉽게 볼 수 있는데, 이는 원래 정상적인 공공 공간이 사유화되는 과정에서 생긴 현상이다. 이것은 제한된 범위라도 안전을 최우선으로 하겠다는 의지의 표현으로, 보통 높은 벽을 동반한다. 특히 범죄와 테러에 대한 공포는 현대 대도시 형태에 큰 영향을 끼치는 주요인으로 떠올랐다.

지금 우리는 시각적인 건축 형식과 제도의 각종 규제(예를 들어 용지, 경계와 관련된 건축 후퇴선 규정)에 너무 몰입한 나머지 현대 도시 공간의 소중한 보물을 잃어버렸다. 바로 공공성을 대표하는 도

시 공공 공간이 크게 축소된 것이다. 대신 공공성과 전혀 관계 없는 공간이 늘어났고, 그 결과로 다양하고 풍요로운 도시생활은 점점 멀어져가고 있다. 모더니즘 현대 도시가 기능과 구획을 특별히 강조해온 탓에 현대 중국 도시의 '담장화' 현상은 더욱 심화됐다.

크리스토퍼 알렉산더는 '모든 건축은 주변과 유기적인 관계를 맺을 수 있는 편안하고 아름다운 공공 공간을 동반해야 한다.'라고 말했다. 그러나 현대 중국 도시 건축은 공간이 아닌 건물 자체에만 초점을 맞추고 있다. 건물 이외의 공간은 있으나마나한 의미 없는 공간이라고 생각한다. 그 결과 현재 중국 도시는 건물 자체의 내부 구조, 벽으로 둘러싸인 내부 공간만 생각하고 도시 공공 공간에 소홀했기 때문에 도시 활력이 크게 부족한 실정이다.

중국 현대 도시의 담장화, 공공생활 공간 부족 문제를 해결하려면 세계 여러 나라의 도시 공공생활 공간 이론과 실제를 적극 연구해야 한다. 그리고 중국 도시 건설 과정에서 나타난 고속 성장 문제와 기능주의의 구조적 문제를 면밀히 분석해야 한다. 이를 통해 중국 국내 실정에 맞는 공공생활 공간 건설 및 관리 이론을 찾아야 한다.

공공생활 공간 지향형 도시는 도시 환경과 실제 생활의 상호작용으로 시작해 도시 공공생활을 중심으로 사회경제를 발전시키며 끊임없이 매력적인 공공 공간을 만들기 위해 노력해야 한다. 담장화로 인해 활력과 매력이 사라진 공간을 다시 생기 넘치는, 풍요로운 도시 공공생활 공간으로 바꿔야 하는 것이다.^{사진 28}

이상적인 공공생활 공간은 사회생활의 다원화에 부합해야 하고 일상을 초월한 영속성을 지녀야 한다. 다시 말해, 시민에게 보편 진리성을 띤 공동체의식을 심어주고 사회 발전과 변화에 빠르게 적응하는 공간이 되어야 한다.

이상의 내용을 종합해보면 공공생활 공간 건설은 반드시 시민 일상생활에서 출발해 다원화 사회의 구체적인 요구를 충족시키는 동시에 보편 진리성 공동체의식을 표현해야 한다. 도시생활 관리와 사회 안정 유지 방식은 경직된 강제성과 울타리화를 벗어나 유연한 의식 형태를 키워 도시 이미지를 재창조하는 방향으로 바뀌어야 한다. 이상적인 공공생활 공간 건설을 위해서는 시민의 실제적인 참여를 유도하고 지역에 대한 공동체의식, 즉 소속감을 불러일으켜야 한다. 도시 사회의 공공성 의식이 깨어날 때 현대 중국 도시는 담장을 뛰어넘어 진정한 공공생활 공간의 세계로 나아갈 수 있다.

문
DOOR

인간은 스스로 의미를 부여해 뿜어낸 그물에
걸려 있는 거미 같은 존재다.

막스 베버(Max Weber)

독일의 철학자 지멜 게오르크(Simmel Georg)는 '문'에 대한 서양인의 생각을 잘 보여준다. "문은 실내와 외부 공간 사이에 세워놓은 움직이는 가로막으로 내부와 외부를 확실히 분리시켜 준다. 벽은 죽은 것처럼 움직임이 없지만 문은 살아 움직인다. 스스로 자신을 벽에 가두는 행위는 인간의 본능이다. 그러나 인간은 융통성을 발휘해 언제든 벽을 제거하거나 벽 바깥으로 나갈 수 있다. (중략) 그러므로 문은 오랫동안 인간이 통과해온 두 세계의 접점이 되었다. 문은 제한된 내부 공간과 외부의 무한대 공간을 연결해준다. 문을 통해 유한의 세계가 무한의 세계와 연결된다. 이것은 담이나 벽처럼 죽은 형태가 아니라 언제든 위치를 바꿀 수

있는 유연한 형태이다." 서양에서 '문'의 개념은 대략 이러하다. 문은 유연하게 살아 움직이며, 언제든 위치를 바꿀 수 있는 형태이며, 실용성을 갖춘 건축의 중요한 요소다. 한마디로 '움직이는 가로막'이다.

서양에는 또 다른 의미의 문이 있다. 파리의 개선문처럼 상징성만 갖췄을 뿐 공간을 제한하거나 구성하는 기본적인 문의 기능과 거리가 먼 경우다. 사실 개선문은 문이라기보다는 승리의 의지를 상징적으로 표현한 조각상에 가깝다.^{사진 29} 그렇기 때문에 서양에서는 앞서 지멜 게오르크가 서술한 문만을 진정한 의미의 '문'으로 생각한다. 이 경우 문은 벽에 이어진, 혹은 건물에 속한 일부에 불과하기 때문에 '문'을 설계할 때 공간과 형체의 관계에 몰입하는 건축가의 본능을 충분히 발휘할 수 없다. 서양 건축은 다양한 문화와 사상의 영향을 표현해내고 있지만, 그중 '문'에 대한 언급은 많지 않다.

그렇다면 중국은 어떨까? 중국 고대 건축 설계와 이론 분야에서 탁월한 연구 업적을 남긴 리윈허(李允鉌, 중국의 건축가·건축 이론가)의 견해를 살펴보자. 리윈허는 중국 고대 건축에서 특히 '문'의 역할을 강조했는데, 이는 그의 저서 『중국의 사고(华夏意匠)』에서 이렇게 기술됐다. "문과 건물의 분리는 중국 건축의 가장 중요한 특징이다.""문은 중국 건축 평면도의 핵심 요소다.""중국 건축에서 문은 전체 주제를 말해주는 안내자 역할을 맡고 있다." "중국 건축에서 문은 평면 구조의 단락 혹은 단계를 구성하는 핵심 요소다."^{사진 30} 이것이 다가 아니다. 리윈허의 문에 대한 예찬은 매우 강력하고 직설적이다. "중국 전통 건축은 문의 예술이다."

수많은 건물이 모인 집체 건축 구조에서 문은 매우 중요한 역할을 담당한다. 집체 건축에는 정문, 옆문, 후문 등이 필요하고, 각 마당에 들어갈 때마다 별문, 쪽문, 모서리문 등을 통과해야 한다. 안으로 들어가면서 정원이 겹겹이 둘러싸인 층층 구조를 통과하게 되는데, 이러한 구조가 자연스럽게 다양한 문의 형태를 만들어낸 것이다.

당나라의 시인 두목이 지은 「화청궁을 지나며(過華清宮)」에 이런 구절이 있다. "장안에서 비단에 수놓은 듯 아름다운 여산을 돌아보니, 산꼭대기로부터 천 개의 문이 차례로 열리네(長安回望繡成堆 山頂千門次第開). 붉은 먼지 일으키며 달려오는 말을 보며 양귀비는 웃지만 이 여지가 어디에서 오는지 누가 알겠는가(一騎紅塵妃子笑 無人知是荔枝來)." 여기에서 말하는 '천 개의 문'은 도시의 주제를 읽기 위한 열쇠다.

허우요우빈(侯幼彬, 하얼빈공업대학 건축학과 교수)은 그의 저서 『중국 건축 미학(中国建筑美学)』에서 중국의 집체 구조에서 문의 역할에 대해 자세히 설명했다. "문은 건축에서 매우 중요한 기초 역할을 담당한다.[사진 31] 첫째, 문이 포함된 입면의 이미지를 결정한다. 둘째, 출입구에 길잡이 역할을 부여한다. 셋째, 주건물을 돋보이게 해준다. 넷째, 진(進)과 락(落)의 단계를 증가시킨다.[8] 다섯째, 정원 수준을 보여주는 지표 역할을 한다."

중국의 정원식 건축에서 문의 단독 배치는 확실히 기발하고 독특한 구상을 보여준다. 중국 전통 건축에서 문을 중시하는 배경에는 사회윤리의 영향이 지대하다. 유가의 핵심인 예제는 하늘과 땅 그리고 인간 사이의 상하 존귀 관계를 정립해 우주와 사

 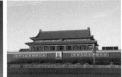

29 30 31

32 33

29 파리의 개선문. 서양에서 통용되는 또 다른 의미의 문이다.

30 베이징 천안문.

31 문은 건축에서 매우 중요한 기초 역할을 담당한다.

32 루쉰은「가정은 중국의 근본」이라는 글에서 '국가는 가정을 확대해놓은 것에
불과하다.'라고 말했다. 그래서 중국에서는 도시를 건설할 때나 주택을 지을 때
문의 구조와 형태를 가장 먼저 고려한다.

33 오늘날 중국의 문에는 서양 고전주의, 중국 전통주의, 현대 미니멀리즘 등
다양한 형식이 혼재되어 있다.

회 질서를 유지하는 기준이다. 이것은 오랫동안 중국 전통 건축에 뿌리 깊은 영향을 끼쳐왔다. 그중에서도 예제의 영향이 가장 크고 확실하게 표현된 부분이 바로 문이다.

중국의 사회제도와 구조는 종교와 종법(宗法)[9]제도를 기반으로 형성됐다. 고대 중국에서 가정과 국가의 구조와 방식이 똑같았던 이유가 바로 종법제도의 직접적인 영향 때문이다. 사회에 진출한 개인은 집안의 대표로서 매우 큰 상징성을 지녔다. 일찍이 루쉰은 「가정은 중국의 근본」이라는 글에서 '국가는 가정을 확대해놓은 것에 불과하다.'라고 말했다. 그래서 중국에서는 도시를 건설할 때나 주택을 지을 때 문의 구조와 형태를 가장 먼저 고려한다.[사진 32] 『주례』고공기(考工記)[10] 편에 이런 구절이 있다. '도성을 만들 때 사방 길이는 9리(3.6킬로미터)로 하고, 각 면마다 3개의 성문을 둔다.'

개인 주택의 문은 비교적 자유롭게 꾸밀 수 있었지만, 여기에서도 종법제도의 영향으로 계급제도와 장유유서 등의 귀천 관념이 엄격히 적용됐다. 계급 질서에 따라 다양화된 문의 형태와 구조는 점차 정형화됐다. 중국에서 문은 주문(朱門)[11], 시문(柴門)[12]처럼 계급과 지위를 상징하는 수단이 됐다.

오늘날에도 문에서 종종 건축 철학을 엿볼 수 있다. 중국에서 문은 건축 철학의 품격과 방향성을 제시하는 동시에 어느 한 건축의 화룡점정(畫龍點睛)이라고 할 수 있다. 현대 중국 도시의 기본 단위는 '단위', 즉 대형화 가정이다. 각 단위마다 특유의 분위기를 형성하고 있는데, 그중에서도 문은 내부와 외부의 경계를 표시할 뿐 아니라 단위의 얼굴이자 상징 역할을 한다. 그래서 중

국인들은 가장 완벽하고 아름다운 문을 만들기 위해 돈을 아끼지 않는다. 이렇게 건축가의 손을 거친 문은 최종적으로 전체 건물과 건축가의 철학을 완벽하게 구현한다.

중국의 현대화는 서양 선진국의 현대화에 비해 시간적으로 크게 뒤떨어져 있다. 중국은 서양 산업사회가 이미 고도 산업사회를 거쳐 포스트 산업사회로 향하는 과도기에 들어선 뒤에야 산업사회로 가는 과도기를 맞이했다. 이러한 시대착오적인 상황 때문에 중국은 역사의 시간 흐름에 따른 '농업사회-산업사회-포스트 산업사회'와 같은 순차적인 사회 변화가 아니라 전 세계 사회 구조에 무차별적으로 노출되어 다양한 사회 형태가 공존하는 아이러니를 경험하고 있다. 인간과 자연의 자연스러운 원초적 결합을 지향하는 전통 농업문명의 문화정신에서부터 기술과 이성, 인본주의를 지향하는 현대 산업사회의 문화정신은 물론, 주체성 상실에서 비롯된 자아 해체, 인간과 자연의 재통합을 꿈꾸는 포스트 산업사회 문화정신까지, 현대 중국 사회에는 이 모든 것이 동시다발적으로 나타나고 있다. 이외에도 예상치 못한 다양한 충격과 압박이 수많은 중국인들을 혼란에 빠뜨리고 있다.

이 혼란은 '문'의 디자인에도 고스란히 반영됐다. 오늘날 중국의 문에는 서양 고전주의, 중국 전통주의, 현대 미니멀리즘 등 다양한 형식이 혼재돼 있다.[사진 33] 최근에는 포스트모더니즘의 기하학적인 경향과 해체주의의 돌연변이, 기괴함, 어지러움이 더해져 다원화된 현대 사회의 다양한 가치를 드러내고 있다. 그러나 서양 건축문화의 영향으로 중국 현대 건축가들의 문에 대한 인식이 점점 옅어지고 있는 현실은 반드시 짚고 넘어가야 한다.

문의 개념은 계속 변해가고, 그 형태는 점점 다채로워지고 있다. 그렇다고 해서 전통문화가 사라지지 않을까 걱정할 필요는 없다. 수천 년 동안 혈관을 타고 전해진 전통 유전자는 절대 쉽게 사라지지 않는다. 필자는 '문'이 중국 전통 건축의 핵심 예술이라는 사실을 믿어 의심치 않는다. 또한 '문'은 중국 사회에서 영원한 유가 예제 전통의 상징으로 남을 것이라 생각한다.

중국 경제의 급성장과 더불어 중국 문화가 세계로 뻗어 나가고 있다. 이제 중국은 지금까지 세계 질서의 기준이었던 서양 문화를 기반으로 삼아 보다 완전하고 참신한 중국 문화와 의식을 정립해야 한다. 이것이 '중국의 문'이 진정한 의미를 되찾는 지름길이다.

7 여지
 양귀비가 좋아했다고 전해지는 열매.

8 진 進, 락 落
 '진'은 주택의 중축선(中軸線, 중국 고대 건물은 대부분
 좌우대칭 구조인데 그 대칭축을 중축선이라고 한다. 가운데 중中
 글자에서 입구口자 한가운데를 꿰뚫는 수직선을 생각하면 된다.)
 상에 위치한 안뜰을 가리킨다. 1진은 문을 열고 들어가 뜰 하나를
 지나면 바로 건물이 나오는 구조이고, 2진은 두 개의 뜰을 지나
 건물에 들어가는 구조다. '락'은 수평선 상의 뜰을 가리킨다.
 보통 복도나 건물로 연결되어 있다.

9 종법 宗法
 혈연으로 묶인 종족의 사회 규범 및 조직 규정. 서양의 봉건제도와
 매우 유사하나 혈연관계라는 점이 가장 큰 차이점이다.

10 고공기 考工記
 중국의 가장 오래된 공예 기술서.

11 주문 朱門
 고관과 부호의 집을 가리킨다. 고귀한 사람이 사는 집의
 대문을 붉은 색으로 칠한 데서 유래한다.

12 시문 柴門
 잡목 가지를 엉성하게 엮어 만든 사립문.
 주문의 반대어로 가난한 평민의 집을 의미한다.

정을 나누는 공간
ROMANTIC SPACE

도시는 신화로부터 시작됐고, 그 외에도 수많은 이야기를 담고
있다. 이야기는 우리가 현대 도시 안에서 이상적인 자리에 안착
할 수 있게 도와주는 매개체다. 도시인들은 늘 정신적인 공허함
을 느끼며 쓸쓸한 이야기 속으로 빠져들고, 회색빛 구름과 처량
한 빗줄기 사이로 마음의 고향을 찾아 헤맨다. 그렇기 때문에 도
시에는 내 집처럼 포근한 공간이 필요하다. 이런 곳에서는 과거
와 전통이 서로를 돋보이게 해주며 운명에 무릎 꿇는 절망은 존
재하지 않는다. 우리의 도시는 이런 모습이어야 한다. 다양한 역
사와 언어, 추억과 흔적이 새로운 구조 속에서 끊임없이 뒤섞이
며 새로운 구성과 조합을 만들어내는 세상.

정을 나눌 수 있는 도시 공간은 인간미와 친근함이 흘러넘친
다. 시민들이 즐겨 찾는 일상생활 공간인 만큼 그 도시의 일상이
그대로 녹아들어 있다.^{사진 34} 자석처럼 사람들을 끌어당기는 도시

34　　　　　　　　　　　　　35　　　　　　　　　　　　　36

34 정을 나눌 수 있는 도시 공간은 인간미와 친근함이 흘러넘친다.
시민들이 즐겨 찾는 일상생활 공간인 만큼 그 도시의 일상이 그대로 녹아들어 있다.

35 자석처럼 사람들을 끌어당기는 도시에는 반드시 강한 흡인력과 매력을 지닌.
시각적으로 볼거리가 풍부한 공간이 존재한다.

36 도시는 낭만이 넘치는 곳이어야 한다. 한 줄기 햇살, 짧은 인사, 우연한 만남처럼
작은 일상이 감동을 주는 곳이어야 한다.

에는 반드시 강한 흡인력과 매력을 지닌, 시각적으로 볼거리가 풍부한 공간이 존재한다.^{사진 35} 도시는 스펀지처럼 외부인(투자자와 여행자)과 현지 시민들을 강하게 빨아들일 수 있어야 한다. 빨아들인다는 말은 물리적 흡착을 뜻하는 것이 아니라 도시의 매력을 발산함으로써 영혼을 끌어당기는 것을 말한다.

도시에서는 여러 세대, 민족, 문화가 뒤섞여 만들어내는 다양한 활동이 펼쳐진다. 이것은 사회 규범과 자율, 익숙함과 독특함을 넘나든다. 삭막한 거리에 활력을 불어넣는 노천카페, 거리와 광장 곳곳에서 뛰노는 아이들, 나란히 붙어 이웃이 된 수공예 작업실과 상점. 너무나 익숙하고 일상적인 풍경이지만 이런 풍경이야말로 깊은 정을 담고 있는, 가장 이상적인 도시의 삶을 담은 풍경일 것이다.

도시에서 중요한 것은 그럴듯한 외부 형태가 아니라 그 안에서 벌어지고 있는 이야기다. 도시의 삶은 건축 형태나 장식이 아니라 그 안에서 벌어지는 사건과 특별한 상황을 통해 알 수 있다. 도시는 낭만이 넘치는 곳이어야 한다. 한 줄기 햇살, 짧은 인사, 우연한 만남처럼 작은 일상이 감동을 주는 곳이어야 한다.^{사진 36} 도시의 이야기는 우리 자신의 이야기여야 한다. 공공생활과 공공 공간이 완벽하게 어우러져 끊임없이 상호작용이 이뤄질 때 도시는 가장 아름다운 인간극장을 연출하게 될 것이다.

혼잡
IMPURITIES

도시의 생명은 혼잡에서 나온다.[사진 37] 서로 다른 것끼리 교차하고 침투하면서 또 다른 새로운 형태가 탄생한다. 혼합이란 여러 이물질이 뒤섞여 있는 상태를 말하며, 이런 이물질이 공존하는 복잡한 풍경이야말로 가장 아름다운 도시 풍경이다.

도시는 생명체다. 도시는 인류의 행위 스타일에 따라 변화하는 유기체다. 기계는 각 부품마다 역할이 확실히 정해져 있지만 생명체 기관은 대부분 복합적인 역할을 수행한다. 세포나 신경과 같은 생명체를 이루는 요소는 100퍼센트 물리적으로 연결되는 것이 아니라 수많은 간극의 데이터로 연결돼 있다. 생명체 내에 존재하는 간극은 단순히 빈 공간이 아니라 각 기관이 여러 가지 정보를 주고받으며 긴밀한 관계를 유지하게 해주는 중요한 역할을 한다.

생명체 내부에 존재하는 수많은 간극과 공간을 통해 생명체는 언제든 새로운 물질을 받아들여 새로운 형태를 만들어낸다. 생명체 내부에는 언제든 외부 이물질이 침투할 수 있으며 이렇

게 다른 생명체와 끊임없이 관계를 맺으며 생명을 유지한다. 반면 불순물을 제거함으로써 조직을 유지하는 무생물 기계는 이물질에 의존하는 생명체와 근본부터 다르다. 생명체 내에서 간극의 이물질은 생명체 각 기관을 이어주는 연결고리다. 뒤섞인 이물질과의 공생은 생명체의 활력을 증가시켜주는 중요한 요인이다. 간극 혹은 공공 공간은 정해지지 않은 모호함을 내포하는데, 이것이 바로 생명체의 중요한 특징이다. 이런 모호함이 복잡 미묘한 유기체를 만들어내는 것이다.

도시의 매력 역시 혼잡에서 찾을 수 있다. 도시는 끊임없이 성장 발전한다. 모더니즘과 포스트모더니즘, 해체주의와 구성주의, 서양 고전주의와 동양 전통주의 등 다양한 건축 양식이 쌓여 정신없고 복잡한 풍경을 만들었지만, 여기에 다양한 삶의 형태가 공존하는 다원화된 도시가 존재한다.^{사진 38}

효율성과 안전, 건강과 위생만 생각하는 도시계획은 도시의 오랜 역사를 간직한 좁다란 골목길, 각 시대의 특징을 간직한 다양한 건축물과 노점상을 우리 시야에서 깨끗이 사라지게 만들었다. 이와 동시에 도시는 생기와 활력을 잃어버렸다. 역사를 간직한 구시가지 골목길을 걸으면 어수선하지만 사람 사는 냄새를 느낄 수 있다. 특히 주민들이 직접 집을 보수하면서 생긴 얼룩덜룩한 삶의 흔적에서 옛 사람의 지혜는 물론, 알 수 없는 감동까지 느낄 수 있다. 오랜 세월 수많은 사람의 손을 거치며 조금씩 변화된 흔적이 남아 있거나 반들반들하게 닳은 공공 공간은 일회성 도시계획으로 순식간에 만들어진 공간에 비해 확실히 매력적이고 인간미가 넘친다.^{사진 39}

37

38

39

37 도시의 생명은 혼잡에서 나온다.

38 도시는 끊임없이 성장 발전한다. 모더니즘과 포스트모더니즘 등 다양한 형태가 쌓여 정신없고 복잡한 풍경을 만들었지만, 여기에 다양한 삶의 형태가 공존하는 다원화된 도시가 존재한다.

39 오랜 세월 수많은 사람의 손을 거치며 조금씩 변화된 흔적이 남아 있거나 반들반들하게 닳은 공공 공간은 일회성 도시계획으로 순식간에 만들어진 공간에 비해 확실히 매력적이고 인간미가 넘친다.

새로운 생활
NEW LIFE

르 코르뷔지에[13]는 그의 저서 『건축을 향하여(Towards a New Architecture)』에서 이렇게 말했다. "현대 도시는 새로운 기술과 건물에 의해 분열될 것이다."[사진 40] 새로운 삶은 포스트모더니즘과 새로운 사회 공동체 생활방식에 기인해야 하며 도시 분열 현상을 지양해야 한다. 현재의 새로운 삶은 현재는 물론 미래 도시의 기반이 될 것이다.

첫 번째 새로운 삶의 방식은 가상 공간이다. 원자 시대[14]가 내리막길로 접어드는 순간 우리는 인터넷 세계를 만났다. 디지털 라이프는 기존 물리적 세계의 명확한 경계를 허물어뜨렸다. 이에 따라 도시 공공생활의 상당 부분이 물리적 공간에서 가상 공간으로 옮겨가고 있다.[사진 41] 가상의 공공생활은 공공 공간의 새로운 모델을 만드는 동시에 기존 도시 공공 공간의 필요성에 강한 의구심을 불러일으켰다.

인간의 미래 예측 능력은 나날이 새로워지는 디지털 기술의 발전 속도를 따라가지 못하고 있다. 날로 발전하는 디지털 기술은 인간의 미래에 대한 전망을 무색하게 만들었고 인터넷 공간은 이성과 합리성을 추구하는 기존 공공생활을 해체시키고 있다.

두 번째는 새로운 소비생활이다. 현대 도시의 소비 공간은 공공생활 전반에 큰 변화를 야기했다. 소비생활은 새로운 도시 스타일을 만들었고, 새로운 삶의 방식을 만들었다. 현대 도시의 공간 형태는 대부분 소비생활을 중심으로 변화하고 있다.[사진 42]

소비문화가 도시 문화생활의 지배자가 된 지는 이미 오래다. 시장경제 체제는 정신적인 순수한 갈망의 표현이던 문화를 소비 지향의 오락으로 변화시켰다. 현대 도시에서 문화는 소비적인 성향이 매우 뚜렷해 많은 문화 스타일과 문화를 담은 물품들이 상품화됐다. 이것은 '예술 상품'이라는 새로운 이름을 달고 새로운 문화 소비 방식에 맞춰 도시인들의 문화생활을 충족시키고 있다.

구매 행위는 현존하는 공공 활동의 대부분을 차지하는 현대인의 가장 기본적이며 가장 중요한 행위다. 현대 사회의 경쟁이 날로 치열해지는 가운데 구매는 도시생활 전반을 지배하며 새로운 '식민지' 구조를 만들어내기도 한다. 역사성이 강한 도심은 물론 교외, 크고 작은 도로변, 기차역, 박물관, 병원, 학교, 인터넷 세상은 물론 군사 방면에까지 구매 행위가 이뤄지지 않는 곳이 없으며, 그 영향력이 점차 강해지고 있다. 신성한 장소로 여겨지던 교회에도 신도들의 발길을 붙잡는 구매 공간이 존재한다. 특히 현대 도시의 공항은 여행객을 쇼핑객으로 만들어 막대한 이익을 취하는 대표적인 구매 공간이 됐다. 영리와는 거리가 먼 것

처럼 느껴졌던 박물관 역시 구매 행위를 통한 이익 창출로 새로운 생존 방법을 모색하고 있다.

세 번째는 새로운 교통생활이다. 도시는 본질적으로 전환성과 기동성이 강한 공간이다. 이동의 효율성은 현대 사회의 기본 가치이며 사회 개혁과 발전의 필수조건이다. 또한 우리가 무엇을 할 것인지, 어떤 생활을 선택할 것인지에 영향을 주는 기본 조건이다. 현대 사회 인류의 기본 권리 중 하나가 된 이동 능력은 직업, 거주, 교육, 건강에 대한 권리를 뒷받침하는 필수조건이기도 하다.

도시 교통 공간은 최고의 효율성을 추구하는 동시에 공공성과 교류의 기능을 겸비해야 한다. 대량 유동 인구를 수용할 수 있는 전철과 자동차 및 도로와 인도 등 부대 공간은 대중의 일상생활을 담아낼 수 있는 새로운 공공 공간의 의미를 갖춰야 한다.

네 번째는 오락 공간이다. 현대 도시의 디즈니랜드화, 유흥화는 오락 기능이 강화된 도시의 새로운 특징이다. 오락은 추상적인 인생의 이상을 다양한 형태로 현실화시킨 새로운 삶의 방식이라 할 수 있다.^{사진 43}

도시에는 공업, 상업, 농업, 수공업, 의료, 종교 공간을 비롯해 관공서가 모두 공존할 수 있어야 한다. 또한 화려한 무대 위에 펼쳐지는 수준 높은 공연과 길거리에서 펼쳐지는 아마추어 공연이 똑같이 사랑받을 수 있어야 한다. 다양한 예술과 사상, 작은 수공예품을 교류하는 열린 공간은 일상적인 동시에 공공생활을 담아내야 한다. 우리에게는 정기적인 휴식과 축제가 필요하다. 전시회를 둘러보거나, 신나게 먹고 마시거나, 여행을 떠남으로써 내

40

41

42

43

44

45

46

40 새로운 기술과 건물에 의해 현대 도시는 분열될 것이라고 내다본 르 코르뷔지에.

41 인류는 `가상 공간`에서 새로운 시공간 개념을 만들었다. 실타래처럼 뒤엉킨
시간과 공간이 각각 독립되면서 `거기`와 `여기`, `그때`와 `이때`의 구분이 모호해졌다.

42 소비 시대가 열리면서 우리의 일상 곳곳에 상업문화가 깊숙이 침투했다.
화려한 네온사인으로 치장한 도시에서는 밤낮의 구별이 모호해지고
도시 곳곳을 점령한 광고는 하루 종일 사람들에게 소비를 부추기고 있다.

43 도시는 쉴 새 없이 변화를 반복하는 복잡한 게임 공간이다. 인간은
이 게임의 규칙을 만들고 조정하는 동시에 직접 게임에 참여하는 유저이기도 하다.

44 포스트모더니즘 도시문화는 보다 강렬하고 구체적인 욕망을
충족시키기 위한 체험 위주로 발전해갈 것이다.

45 일차원 전통 공간과 뉴턴의 절대 공간, 정지 공간, 기호 공간 등은
이제 과거가 됐다.

46 새로운 도시 건설의 실험장, 두바이. 포스트모더니즘 도시생활이
새로운 삶의 방식이 될 것이다.

부에 쌓여 있는 삶의 열정을 충분히 발산시켜야 한다. 도시 공공 공간은 인류의 삶이 펼쳐지는 커다란 무대가 되어야 한다.

다섯째는 새로운 문화생활이다. 포스트모더니즘 도시문화는 보다 강렬하고 구체적인 욕망을 충족시키기 위한 체험 위주로 발전해갈 것이다. 사람들은 깊이도 핵심도 없는 모호함을 즐기고 익숙해질 것이다. 심지어 현실 세계의 기본적인 생활방식조차 거부하는 사람도 많아질 것이다.[사진 44]

대중문화 산업의 확대는 단순히 문화 상품과 데이터 정보 시장에만 국한되지 않는다. 이는 구매 및 소비 행위를 통해 다양한 영역으로 확산되고 있으며, 특히 미디어문화를 좌지우지하기에 이르렀다. 텔레비전, 영화, 대중음악, 패션, 여행과 여가와 관련된 대중문화 산업의 기록적인 성장은 현재는 물론 앞으로도 계속될 것이다. 포스트모더니즘 도시는 한마디로 미디어 도시라고 할 수 있다. 도시의 일상 및 여가생활 모두 미디어문화의 영향권을 벗어날 수 없기 때문이다. 디지털 전자기술로 만든 광고 영상이 수많은 스타와 상품을 광고하는 모습은 이미 현대 도시의 대표적인 문화 현상으로 자리 잡았다.

일차원 전통 공간과 뉴턴의 절대 공간, 정지 공간, 기호 공간 등은 이제 과거가 됐다.[사진 45] 대신 아인슈타인의 공간, 움직이는 공간, 혼돈의 공간에 적합한 포스트모더니즘 생활이 새로운 삶의 방식이 될 것이다.[사진 46]

오늘날 도시 공공생활 공간은 빠르게 재편되고 있다. 인류는 계속해서 전통 도시를 뒤엎고 있다. 하지만 우리가 맹목적으로 쫓고 있는 지금의 유행이 과연 영원히 그 가치를 지속할 수 있을

까? 누군가 또 다시 우리가 만든 것들을 뒤엎어버리지 않을까? 80년, 90년, 100년 후 펼쳐질 새로운 미래 도시의 풍경은 현대 도시의 미학 개념과는 확연히 다른 분위기를 띨 것이다.

인류가 언제나 과거와 현재를 뛰어넘듯 도시도 늘 새로운 삶을 만들어낸다. 미래를 꿈꾸는 도시는 언제나 새로운 삶을 받아들일 수 있어야 한다. 지금 이 순간, 우리에게는 새로운 삶의 방식을 만들어내야 할 책임과 의무가 있다.

13 르 코르뷔지에
1887-1965년, 프랑스 건축가. 현대 건축의 선구자로 건축 이론에서도 큰 업적을 남겼다. 그가 남긴 수많은 건축 작품과 도시계획 및 건축 이론을 담은 저서는 지금까지도 건축계에 큰 영향을 끼치고 있다.

14 원자 시대
대략 2차 세계대전 이후에서 현재에 이르는 시기를 말한다. 핵물리학의 아버지로 불리는 엔리코 페르미(Enrico Fermi)가 최초의 원자로를 만들면서 원자력이 인류 에너지의 대세로 떠오른 시기를 가리킨다.

신도시 문제
NEW CITY ISSUE

1990년대 이후 거의 모든 중국 도시가 신도시 건설에 박차를 가하고 있다. 새로 등장한 신도시는 기존 도시 질서를 무너뜨리고 급변하는 도시 발전의 핵심 기반으로 떠올랐다. 비용과 시간 면에서 비효율적인 구시가지 개발 대신 혁신적인 신시가지 개발 중심으로 급속한 도시개발을 추진한 결과, 현재 대다수 중국 도시에서 구시가지와 신시가지가 극명하게 나뉘는 양극 구조가 나타나고 있다. 또한 신시가지에 행정·경제·문화 공간이 집중되는 현상이 공통적으로 나타나고 있다. 중국 도시의 신시가지는 사회 유동성이 급증하면서 날로 복잡해지고 있으나, 도시 운영체계는 여전히 기존 도시 발전 모델을 답습하면서 다양한 문제점을 낳고 있는 실정이다.^{사진 47}

중국의 현행 도시계획은 여전히 이차원 평면 구조를 벗어나지 못하고 있다. 경제성은 고려하지 않은 채 외관 치장에 주력하

고, 전체적인 조화보다는 개체에 집중하는 지극히 전통적인 사고 방식에 얽매여 있다. 결과적으로 집체구조와 시각 효과에만 지나치게 중점을 둘 뿐 획지(劃地)[15]나 필지(筆地)[16] 개념과 같은 시장경제 체제 도시 형태의 특징이나 규칙에 대한 인식이 매우 낮은 상태다.

지금 중국 도시는 기록적인 속도로 빠르게 성장하고 있지만 그만큼 수많은 문제점을 안고 있다. 첫 번째 문제는 공간 분열 현상이다. 신시가지는 계획경제 모델에 따라 도시 주요 간선도로 양편에 길게 늘어서는 평행선 형태가 대부분이다. 거시적인 관점에서 보면 도로를 따라 포장지를 한 장 덧씌운 것에 불과하다. 포장지 안에는 대규모 '단위'의 주택지구, 산업단지, 오피스단지가 조성되어 있다. 그러나 도시 전체적으로 보면 독립 정원을 갖춘 자립형 소규모 '단위'가 여전히 도시 대부분을 차지하고 있다. 아직까지는 대규모 신시가지보다 역사와 사회 배경을 간직한 소규모 단위가 중국식 현대 도시 공간 구조의 기본 용지 모델에 적합하다고 할 수 있다.

지금은 신도시 계획에 따라 체계적으로 도시 건설을 진행하고 있지만 시간이 흐를수록 시장경제가 도시계획에 미치는 영향이 커지고 있다. 또한 용적률, 일조 거리, 건축 밀도, 녹지율, 건축 후퇴선과 같은 건축 관련 규제법도 도시 형태에 결정적인 영향을 끼친다. 각 도시는 법규에 따라 강제로 건물 간 거리를 떼어놓고, 정해놓은 도시 밀도를 고수한다.

현대 중국 도시의 공공 공간은 주변과 단절된 경우가 대부분이고 개체 건물은 각기 자기만 돋보이려 화려하게 외관을 치장

하고 있다. 결국 도시는 건물이 점유하고 남은 쓸모없는 공간으로 전락했고 공익을 위한 공공 공간은 전혀 관심의 대상이 되지 못하고 있다. 이러한 공간의 단편화는 현대 중국 도시 공간의 가장 큰 문제점 중 하나다. 오랫동안 계획경제와 「아테네 헌장」[17]에서 강조한 기능화의 영향을 받아온 중국의 도시계획가와 건축가들은 여전히 도시 기능을 중시하며 기계적으로 도시 공간을 분할하고 있다.

신도시 도로 건설 과정 중 건축 후퇴선 규제 등으로 인해 도로 양편의 건물이 완벽하게 분리된 경우를 흔히 볼 수 있다.[사진 48] 조각조각 기워놓은, 외과수술 후 흉터 같은 모습이다. 현대 중국의 신도시는 대부분 탄생기 혹은 청춘기, 즉 미완의 고도 성장기에 놓여 있다. 파리나 런던처럼 완성된 형태가 아니다. 중국의 신도시가 이상적인 성숙기를 맞이하기 위해서는 도시 자율 시스템에 따라 스스로 조율하는 능력을 키워야 한다.[사진 49]

두 번째 문제는 도로의 수형(樹形) 구조에 있다. 신도시 도로체계는 여전히 기능주의 사고와 계획 방식을 답습하고 있다. '블록 구조와 넓은 도로'를 기반으로 하여 도로 등급과 교통체계를 단계별로 분류한 것이다. 신도시 도로 폭은 과거 계획경제 시대의 도로보다 확실히 넓어졌지만 기능에 따라 명확하게 분리됨에 따라 모더니즘 도시계획의 위계 질서가 강하게 남아 있다. 그 결과 고속도로, 주간선도로, 보조 간선도로, 지선도로의 4단계 수형 구조 도로망이 구축됐다.

수형 구조 교통체계는 전반적으로 통행의 효율성이 떨어진다. 보조 간선도로와 지선도로의 통행을 강제로 분산시켰기 때문이

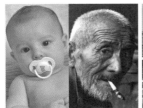

47　　　　　　　　　48　　　　　　　　49

47 막 세상에 태어난 아기와 주름투성이 노인.

48 신도시 도로 건설 과정 중 건축 후퇴선 규제 등으로 인해 도로 양편의
건물이 완벽하게 분리된 경우를 흔히 볼 수 있다.

49 도시의 성숙기는 도시 성장에 나타나는 필연적인 과정이다.

다. 그리고 일부 보조 간선도로와 지선도로는 도로 후퇴선 규정이 너무 복잡하다.

　현대 신도시 건설은 계획경제 체제하의 대형 블록 구조를 벗어나 시장경제 체제의 특징인 네트워크 구조를 지향해야 한다. 근대 서구 식민지 도시 형태의 큰 특징은 철저한 계획에 따라 네트워크형 도로체계를 구축한 점이다. 전체적으로 도로 밀도가 균등해 교통 경로 탐색이나 교통량 분산 등이 매우 효율적이다. 또한 블록 크기가 비교적 작고, 토지 구획이 규칙적이고 분할율도 균등하기 때문에 도시 외관이 매우 반듯하고 가지런한 느낌이다. 거시적으로 보면 촘촘한 그물망을 펼쳐놓은 것과 같은 구조다. 또한 건축 후퇴선 규정이 일관되게 적용되고 대로 간 연결이 원활하고 대로 너비도 너무 넓지 않아 인적 교류를 촉진시키기에 적당하다.

　이처럼 균등하고 질서정연한 도시 형태와 촘촘한 그물망 도로체계는 확실한 장점이 있다. 먼저 그물망 도로체계는 명확한 경계가 정해져 있지 않기 때문에 어느 방향으로든 자유롭게 뻗어나갈 수 있다. 이것은 도시 규모를 탄력적으로 발전시키는 데 매우 유리하다. 다음은 촘촘한 도로 공간 덕분에 노변 상점 입지가 많다는 점이다. 마지막으로 치밀한 계획에 따라 구축된 그물망 도시 구조는 개발업자에게 균등한 토지 개발 기회를 제공하며, 시민들에게 공평한 지역 조건과 교통 서비스를 누릴 수 있게 해준다.

　도시 구조 면에서 보면 블록의 크기가 작을수록 도로망이 촘촘해진다. 이는 이동시 목적지 경로가 다양해지는 것은 물론 도

시 공공성을 강화시켜 도시에 활력을 불어넣는 데 큰 도움이 된다. 현재 중국의 신도시 구조를 보면 띄엄띄엄 건설된 대형 간선도로와 자연 발생한 지선도로가 복잡하게 뒤엉켜 있다. 이러한 도로 구조는 시장경제 체제의 도시 발전 수요를 충족시키기 어렵다. 향후 신도시 도로는 촘촘하고 분할율이 균등한 그물망 구조로 발전해야 한다.

세 번째 문제는 건축 형태가 너무 다양하다는 점이다. 현재 중국에서는 신도시 도로를 건설할 때 안전한 시야 확보를 위해 교차로 연결 부위를 무조건 45도 코너컷[18]을 하거나 라운딩 처리하도록 하고 있다. 그러나 이런 제한 기준은 현실적으로 실효를 거두지 못하고 있다. 오히려 필지 형태와 관리 법규를 복잡하게 만들고 일관성마저 떨어뜨리고 있다. 실제로 교차로 코너컷, 라운딩 형태가 제각각이다. 차라리 코너컷 각도를 90도로 통일하면 필지 형태가 네모 반듯해지고 노변 건물도 질서정연하게 정리되어 도로 간 연결고리가 훨씬 부드러워질 것이다.

또한 도로와 건물 설계에서 빗각이나 곡선을 지나치게 많이 사용하고 있다. 이 때문에 고층 건물 공간 활용도와 건폐율이 크게 떨어지고 고층 건물 지역 거리 전체가 무질서와 혼란에 빠져 연속성이나 조화로움을 저해하고 있다.

중국의 신도시 고층 건물은 전반적으로 포디엄(Podium)[19]의 규모가 매우 크기 때문에 상층부 타워는 상대적으로 가늘어 보인다. 대규모 포디엄과 가느다란 타워는 오늘날 중국 고층 빌딩의 대표적인 이미지로 통한다. 중소형 도시의 경우 건축 규모가 작고 상대적으로 지가(地價)가 낮기 때문에 고층 건물의 용적률도

낮게 책정된다.

반면 서양의 신도시 건설에서는 고층 건물 하단 포디엄의 건폐 면적과 상단 타워의 바닥 면적의 차이가 크지 않다. 평균적으로 2:1 비율이기 때문에 건물 전체적으로 보면 거의 일직선으로 서 있는 모습이다.

현대 중국의 신도시 계획의 특징을 정리해보면 다음과 같다. 띄엄띄엄 건설된 대형 간선도로와 자연 발생한 지선도로의 이원화 구조가 복잡하게 뒤얽혀 있다. 대형 블록 건설로 도로망이 부족하다. 계획성 없이 자연적으로 분할되어 블록 규모와 필지 크기의 편차가 매우 크다. 또한 건축 양식도 제각각이라 매우 혼란스러운 양상을 띤다.

반면 서양 도시 발전 모델은 확실히 다른 특징이 있다. 서양 도시는 처음 토지 개발을 시작할 때나 재개발을 진행할 때나 항상 체계적으로 필지를 구획하고 관리해왔다. 그 결과 서양의 도시개발은 언제나 질서정연하고 효율적이었다.

중국 현대 도시는 시장경제 체제의 토지 개발 및 운영 모델을 깊이 연구할 필요가 있다. 서양 신도시 형태 변화와 규칙, 그 안에 내재된 문제점과 동기 요인, 도로와 블록 구조를 정확히 파악해야 한다. 나아가 도시 공간 형태를 결정하는 요소와 도시 건설 사업의 상호작용 및 제한 관계를 찾아내야 한다. 이를 통해 현재 중국 신도시개발의 문제점을 해결하고 이상적인 신도시 공간 모델을 찾을 수 있을 것이다.

15 획지 劃地

인위적·자연적·행정적 조건에 따라 다른 토지와
구별되는 일단의 토지를 말한다.

16 필지 筆地

지적공부에 등록하는 토지의 단위이며 하나의 소유권이
미치는 범위를 인위적으로 구분하여 지번을 부여한 토지다.

17 아테네 헌장

1933년 아테네에서 개최된 제4회 현대 건축
국제회의(CIAM)에서 토의된 내용으로, 기능적 도시에
대한 고찰과 요구 사항을 정리한 것이다.

18 코너컷

교차점에서 굴절하는 차량의 원활한 통행 및 자전거, 보행자의
안전성을 확보하기 위하여 그 모서리 부분을 깎아내는 것이다.

19 포디엄 Podium

고대 그리스 로마 신전이나 원형극장에 남아 있는 건축 형태로,
건물 기둥이나 벽을 세울 때 이를 지지하기 위해 평지보다
약간 높인 주춧대를 말한다. 여기서는 고층 빌딩에서 상층부보다
넓게 만들어 주춧돌 역할을 하는 저층부를 가리킨다.

자재

TRANSCENDENCY

자재(自在)[20]는 현재와 영원을 초월하는 존재 상태를 뜻한다. 또한 니체가 말한 디오니소스(Dionysos) 정신과 아폴론(Apollon) 정신[21]을 초월하는 정신 상태를 의미한다. 이외에도 자재에 대한 해석은 아주 다양하다. 두보(杜甫)의 「강반독보심화(江畔獨步尋花)」중에 '차마 떠나지 못하는 나비가 쉴 새 없이 춤추니, 절로 날아온 어여쁜 꾀꼬리가 지저귀는구나(留連戱蝶時時舞 自在嬌鶯恰恰啼).'라는 구절이 있다. 여기에서 자재는 여유롭고 한적한 느낌이다. 불교에서는 번잡하고 혼란한 속세를 벗어난 순수하고 깨끗한 정토(淨土)의 이미지에 해당한다.

서양 철학에서는 18세기 독일 철학자 알렉산더 바움가르텐 (Alexander Gottlieb Baumgarten)이 자재와 자위(自爲)[22]에 관한 상대적인 개념을 언급하기 시작했다. 19세기 관념론을 완성한 독일 철학자 헤겔은 한 단계 발전해 자재와 자위를 단계별 개념으로 분석했다. 자재 단계에서는 원시적인 동일성을 간직한 '대립'이 아직 개념 안에 잠재되어 있지만, 자위 단계에서는 잠재해 있던 대

립이 명확히 구분되고 분리되면서 대립의 강도가 강해진다. 그 후 20세기 철학을 대표하는 프랑스의 사르트르(Jean Paul Sartre)는 '순수 의식'을 기반으로 자재 존재와 자위 존재를 명확히 구분했다. 자재 존재는 인간 의식 밖에 존재하는 필연의 세계를 의미한다. 이 모든 것은 의도와 상관없이 우연히 발생하기 때문에 목적이나 규칙은 물론 그 어떤 인과관계도 존재하지 않는다.

불교와 서양 철학의 설명은 상당히 난해하게 느껴지지만 언어학적으로, 글자 그대로 풀이해보면 그렇게 어렵지 않다. 자재는 여유롭고 한적한, 거리낌 없이 자연스러운 상태, 애써 목적을 이루려 하거나 규칙에 얽매이지 않는 상태로, 모든 것을 초월한 무한한 자유를 가리킨다.

정도의 차이는 있지만 대부분의 설계에 건축가의 감정이 실리기 때문에 종종 건축이 건축가의 자아를 반영하는 경우도 있다. 설계 당시 건축가의 심리가 여유 있고 자유로웠다면 건축 자체에도 그 느낌이 드러날 뿐 아니라 보는 사람과 이용하는 사람에게까지 여유와 자유를 느끼게 한다. 하지만 현대 사회에서 '자재'를 표현할 수 있는 창작 공간은 많지 않다. 건축가는 언제나 현재성과 영원성이라는 과제에 얽매이기 마련이다.

현재성이란 현대 사회의 가치 추구와 현실적인 수요에 부응하는 것으로 건축가의 최우선 과제이기도 하다. 지난 30년 동안 급성장하는 경제력을 바탕으로 빠르게 도시 건설을 진행해온 중국은 구성원 각자가 자기 목소리를 내기 시작하면서 사회의식이 크게 변했다. 니체가 '신은 죽었다.'라는 명언을 남길 즈음, 맹목적으로 숭배해온 전통이 무너지고 수많은 종교와 가치가 난립하

기 시작했다. 동시에 사회 공공 가치 개념이 희미해지면서 개인의 가치와 신앙이 다양한 형태로 나타났다. 사람들은 각자 마음속에 자신만의 신, 혹은 믿음을 가지고 있으며 사회 주체로서의 자아 표현 욕망이 점점 강해지고 있다. 이런 분위기 속에 강한 상징성을 지닌 랜드마크 건축이 도시 건설의 중요 과제가 됐다. 건축가들은 사회의 영웅주의 표현 욕망에 부응하기 위해 다급한 마음으로 뜬구름을 쫓으며 웅대한 서사시의 주인공이 되고 싶어 한다. 건물마다 자기 존재를 강력히 어필하며 평범한 도시 배경이 되기를 거부하고 가장 돋보이는 존재가 되려하다 보니, 도시 전체가 조각조각 해체되고 있다.

이외에 다양한 가치체계가 공존하는 포스트모더니즘 언어 환경의 영향도 크다. 포스트모더니즘, 해체주의, 유로스타일, 민족주의, 네오클래식 등 온갖 건축 형식이 중국을 실험 무대로 삼고 있다. 프랑스 건축가 폴 앙드뢰(Paul Andreu, 베이징 국립극장 설계), 독일 건축가 폰 게르칸(Von Gerkan, 중국 석유천연가스 그룹 본사 건물·린강 신도시 개발 등 참여), 미국 건축설계회사 KPF(Kohn Pedersen Fox Architects, 중국 화닝 그룹 본사 건물 설계), SOM(Skidmore, Owings & Merrill, 베이징 세계무역센터 설계), 일본 건축가 안도 다다오(安藤忠雄, 상하이 국제 디자인센터 설계), 네덜란드 건축가 렘 콜하스(베이징 CCTV 본사 건물 설계)와 같은 세계적인 건축가들이 물밀 듯이 몰려온 결과, 지금 중국은 수많은 건축 형식을 선보이는 세계 최대 건축 전시장이 됐다. 서양의 언어와 사고 체계가 심리적 변방 세계인 중국에서 열렬한 숭배를 받고 있는 것이다. 또한 포스트모더니즘 사회에서는 이차원적인 대중문화가 엔터테인먼트 산업으로 포장돼 끊임없이 변화

와 유행을 만들어낸다. 현대 중국 건축가들은 건축 양식의 빠른 변화와 거부할 수 없는 세속의 욕망을 쫓아가느라 이미 심신이 지쳐 있다. 지금 그들은 망연자실한 얼굴로 아무 목소리도 내지 못하고 있다.

영원성이란 건축의 물리적 특징이 시간을 초월해 변함없는 인류 정신을 표현해내는 것을 뜻한다. 건축 작품이 현재의 서비스 욕구를 만족시키는 동시에 미래의 가치를 제시할 수 있어야 한다는 말이기도 한다. 하지만 미래의 발전 방향을 정확히 예측하거나 단언할 수 있는 사람은 없다. 단지 신앙과 믿음, 이성과 직관으로 미래에 가까워질 수는 있다. 그래서 건축가에게는 철학자의 고집과 시인의 감성이 필요하다. 자기 철학이 확고한 사람은 인류 사회의 본질적인 가치, 즉 영원성을 직시할 수 있다. 이들은 현실적인 생활을 위한 필요에 얽매이지 않고 인류의 삶의 질을 높이는 데 의미를 둔다. 문제는 이것이 필연적으로 현재성과 팽팽하게 대립한다는 점이다. 영원성은 타성에 젖은 습관적인 일상과 반드시 충돌할 수밖에 없다. 세계가 인정하는 뛰어난 건축 작품을 보면 그 안에 깊은 사상과 철학을 내포하거나 유토피아, 즉 미래의 이상을 표현함으로써 영원성을 드러내고 있음을 알 수 있다.

르 코르뷔지에의 롱샹 성당, 프랭크 게리(Frank Gehry)의 빌바오 구겐하임 미술관, 안도 다다오의 물의 교회, 루이스 칸(Louis Kahn)의 리차즈 의학 연구소, 폴란드 출신 미국 건축가 대니얼 리베스킨트(Daniel Libeskind)의 베를린 유태인 박물관 등은 위대한 사명감과 자부심이 낳은 건축계의 혁명과도 같은 작품이다. 미셸 푸코

가 말한 '위대한 니체식 탐구의 영광을 이어받은' 이러한 건축 철학은 현대 건축가들의 어깨를 한층 무겁게 만들고 있다.

우리 사회에는 르 코르뷔지에, 루이스 칸, 미스 반 데어 로에(Mies van der Rohe)처럼 기존의 사고방식과 평범함을 뛰어넘을 수 있는 건축계의 거장이 필요하다. 비판과 혁명성을 겸비한 이들의 건축 예술은 예술 전체의 흐름을 이끌며 우리 시대의 선구자적 역할을 했다. 그러나 세상의 모든 건축가가 이들과 같을 필요는 없다. 하루도 쉬지 않고 비판과 혁명이 계속된다면 우리 사회는 커다란 혼란에 빠질 것이다.

특히 중국은 사회경제적으로 급성장하고 있는 만큼 아직 실용주의 정신을 배척할 때가 아니다. 지금 중국 사회에는 아르헨티나 건축가 시저 펠리(Cesar Pelli), 중국 출신 미국 건축가 이오 밍 페이(Ieoh Ming Pei), 미국 건축가 필립 존슨(Philip Johnson) 스타일의 건축 거장이 더욱 절실한 상황이다. 시저 펠리는 '현대인의 요구를 최대한 만족시키는 것이 건축 창작의 주요 목적이다.'라고 말했다. 이오 밍 페이의 '우아함'은 그의 작품에 수많은 찬사를 안겨줬다. 또한 미국 건축가 피터 아이젠만(Peter Eisenman)의 깊은 철학이나 안도 다다오의 불교 철학이 보여주는 건축의 영원성 역시 외면할 수 없다. 이들은 세속적인 욕망이 들끓는 현실과 정신없이 빠르게 진행되는 대규모 건설 사업에 지친 중국 건축가들에게 잃어버린 감성을 되찾아주는 소중한 청량제가 될 것이다.

자재는 철학이다. 이는 창의력이 절실한 현대 중국 건축가에게 꼭 필요한 건축 철학이다. '신은 죽었다.'라는 니체의 명언이 전통의 최후라면, 20세기 후반 미셸 푸코가 말한 '인간의 죽음'은

모더니즘의 종말일 것이다. 신을 끌어내리고 세상의 모든 권력을 손에 쥐고 자만했던 인간. 하지만 인간도 무대에서 쫓겨나 다시 인간 본연의 삶으로 돌아갔다. 자재는 건축가에게 혼란의 현재성으로부터 한 발자국 물러나는 동시에, 고결한 영원성의 부담을 내려놓을 수 있게 해준다. 유행과 형식, 눈앞의 이익이나 필요와 같은 현재성의 족쇄로부터 벗어나는 동시에 위대한 사명감, 명예와 같은 영원성의 부담감을 떨쳐버려야 한다. 현대 중국 건축가는 평온한 마음으로 여유롭게 오로지 자기 의지만으로 창작에 몰두해야 한다. 이는 현대 중국 사회에는 무엇보다 창의력이 절실하기 때문이기도 하다.

자재는 건축의 성격을 말해준다. 이것은 품격을 지닌 물질 존재인 동시에, 물질화된 생명 존재다. 자재의 건축은 권력 의지로부터 완전히 분리되기 때문에 영웅주의를 드러내지 않는다. 그리고 그 공간은 이론이 대립하는 혼돈의 공간이나 끊임없이 자기 성찰에 빠져야 하는 현학적인 공간이 아니다. 가장 편안하고 자유로운 상태에서 탄생한, 스스로 만족할 수 있는 건축 공간이면서 '평범함이 곧 진리다.'라는 건축 철학을 드러내는 공간이다.

복잡하고 정신없는 일상을 보내던 중, 필자는 문득 10여 년전 작업했던 건축 프로젝트가 떠올랐다. 당장 차를 몰고 가 다시 확인해보니 과연 '자재'가 읽혔다.

10년 전, 창샤(長沙)시 교외에 지은 '위엔다(遠大) 지중해 회관' 건물이 그곳이다. 위엔다 그룹의 휴양 리조트 겸 각종 행사 개최를 목적으로 한 건설 프로젝트였다. 그곳은 남쪽으로 너른 들판이 펼쳐져 있고 서북쪽 인근에 위엔다 그룹 본사가 위치한 곳이

었다. 위엔다 지중해 회관은 총 면적 3,700제곱미터 규모로 지어
졌다. 카페, 수영장, 배드민턴장, 볼링장, 휘트니스 센터 등 휴양
리조트 기능과 대형 연회장, 회의실, 레스토랑, 객실 등 행사장
기능을 두루 갖췄다.

위엔다 지중해 회관은 설계 단계에서 특히 다음의 네 가지를
중점적으로 고려했다.

1. 인연

우선 지형의 인차(因借)[23]를 고려했다. 기존 모습에 최대한 변형
을 가하지 않는 것이 신성한 토지에 대한 진정한 존중이며, 인차
원칙을 지킴으로써 주변 환경과 완벽한 조화를 이룰 수 있다는
믿음에 따른 것이었다.[사진 50] 이곳 대지는 지면이 고르지 않고 평
지가 협소한 전형적인 후난(湖南)의 구릉지 지형이었다. 설계 과
정에서 서쪽과 북쪽이 높고 남쪽이 낮은 지형을 그대로 이용해
주출입구를 서쪽에, 대형 연회장은 중심에, 북쪽에는 카페를, 남
쪽에는 객실을 배치했다. 서쪽 주출입구로 들어가 로비 계단을
따라 지하 1층으로 내려가면 지형상의 고도 차이가 그대로 반영
되어 다시 남쪽 정원으로 나갈 수 있다.[사진 51] 남쪽 마당에는 회관
전체를 조망할 수 있는 전망탑을 세웠다.

다음으로 건축 재료의 인차를 고려했다. 중국 최대 흡수식 냉
난방 기기 제조사인 위엔다 그룹은 일본에서 기술을 도입했고
해외 수입 부품이 많은 관계로 공장 창고에 늘 빈 나무 상자가 많
이 쌓여 있었다.[사진 52] 그래서 이곳만의 독특한 품격을 표현하기

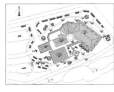
50

51

52

54

55

56

57

58

50 위엔다 지중해 회관 전체 평면도.

51 서북쪽에서 바라본 주출입구.

52 창고 안에 쌓여 있는 나무 상자들.

53 주출입구 지붕.

54 서편 2층 베란다에서 바라본 주출입구.

55 북쪽에서 바라본 지중해 회관 전경.

56 비스듬한 처마와 창문.

57 실내 복도.

58 체육관 실내 모퉁이.

위해 이 나무 상자를 뜯어 건축 내외 구조재로 활용했다. 특히 각 건물 출입구 지붕의 버팀목으로 사용하는 등 건물 내외부 전체적으로 목재를 많이 이용했다. 목재는 따뜻하고 가공되지 않은 자연적인 질감으로 사람들에게 편안하고 안정적인 느낌을 주는 장점이 있다.^{사진 53, 54}

2. 이질성

먼저 여러 가지 건축 스타일을 혼용했다. 정식 명칭이 '지중해 회관'이다 보니 지중해 분위기를 살려 햇살과 낭만을 표현하고자 했다. 그러나 르 코르뷔지에처럼 기하학적인 조형예술을 탐닉하지는 않았다. 창샤는 지중해 연안처럼 사계절 눈부신 햇살이 쏟아지는 곳이 아니라, 겨울이 춥고 여름이 무더운 사계절이 뚜렷한 지역이었다. 따라서 창샤 기후에 맞는 건축 양식은 강렬한 태양광선이 아니라 추운 겨울과 무더운 여름으로 양극화된 계절 변화를 고려한 것이어야 했다. 그래서 우리는 미국 서부 로데오 거리 풍경과 초원주택²⁴의 처마 모양에서 아이디어를 빌려왔다.^{사진 55, 56} 창문을 가능한 작고 두꺼운 구조로 만들었는데, 이를 위해 벽 두께를 40센티미터까지 늘리고 유리창 부분은 안쪽으로 홈을 파서 최대한 중량감이 느껴지게 했다. 사실 이것은 창샤 기후에 가장 적합한 건축 구조다.^{사진 57} 같은 기후대의 건축은 일련의 공통점을 지니는 법이다. 이국적인 풍경을 연출하고 싶을지라도 후난에 위치해 있기 때문에 결국 후난 기후에 맞는 건축 양식을 무시할 수 없었다.

건축 재료 부분에서는 자연적이고 소박한 느낌을 주는 재료와 평범한 건축 자재를 적절히 섞어서 사용했다. 비스듬한 처마 윗부분은 프레스 강판으로 덮고, 강철 파이프로 버팀목을 댔다. 내부 벽면은 목재를 이용하고 외부 벽면은 페인트를 칠했다. 기단은 홍사암 조각을 불규칙하게 붙여 자유롭고 대범한 느낌이 나게 했다.

다음으로 고려한 것은 빛의 조합이다. 카페 창문을 파격적으로 설계해 전체적으로 몽환적인 느낌을 만들었는데, 이것은 비스듬한 지붕을 통해 들어오는 희미한 빛과 절묘한 조화를 이뤘다. 중앙에 위치한 대형 연회장 천장을 높여 빛의 분산을 유도했고, 천장과 이어진 벽면에 높은 창을 내고 로비 계단 쪽으로 이어지는 천장은 빛을 차단해 인간과 하늘이 만나는 조화로운 분위기를 연출했다.

3. 무질서 속의 조화

전체적으로 높이가 일정하지 않고 들쑥날쑥하다. 건축 인차 원칙에 따라 지형의 기복을 그대로 살리는 한편 각 건물 층수를 각기 다르게 설계했다. 전체적으로 건물 고도가 불규칙적인 가운데 남쪽 정원에 세운 전망용 탑이 시선을 모으며, 일련의 통일성, 무질서 속의 질서를 보여준다.^{사진 58}

수평 동선 또한 매우 자유롭다. 평면 구조 면에서 볼 때 기능에 따른 공간 분리가 뚜렷하지 않다. 자연 발생한 농촌 마을처럼 통로가 불규칙적으로 연결되어 내부 공간의 제약이 강하지 않기

때문에 발길 닿는 대로 움직여도 좋다. 남쪽 출입구를 통해 객실로 올라가거나 반대로 반층 내려가면 체육관에 닿는다. 로비 계단을 따라 내려가면 바로 수영장과 휘트니스 센터로 연결되고, 북쪽으로 조금 이동하면 카페를 만난다.

불규칙한 평면 구조와 각도 변화는 이성의 단계를 뛰어넘었고, 각 개체 간 대립관계가 형성되지 않았기 때문에 한없이 여유로운 가운데 다양한 요소가 공존할 수 있었다.

4. 비주류성

중심성을 지양했다. 전체 건축 평면도를 보면 특별히 강조되는 중심이 없고 자연스러운 감성에 따라 느슨하게 묶어놓은 느낌이다. 과장하고 부풀려진, 일련의 권력 지향적 공간도 없다. 모든 공간은 각자의 역할과 존재에 충실하고 있으며, 전체적으로 보면 긴밀히 연결된 연방제도를 연상시킨다.

따라서 평면도가 비대칭 구조를 보인다. 평면도 어디에도 중심축이 존재하지 않기 때문에 각 건물 간에 대립 혹은 대칭 구조가 성립하지 않는다.

또한 비주류성을 표현하고자 했다. 중국은 국가명 자체가 '세상의 중심 국가'라는 뜻이다. 중국인은 역사적으로 오랫동안 '신성한 자아 중심'의 족쇄에 묶여 매우 강한 사명감에 시달려왔다. 그래서 지중해 회관 설계에서는 변두리에 위치한 비주류의 여유로운 삶을 표현하고자 했다.

이곳에는 침묵이 배경으로 깔려 있다. 아무 말도 하지 않는다.

억지로 설득하거나 답을 요구하지도 않는다. 건축 텍스트를 읽는 시각으로 보더라도 별다른 심오한 의미를 읽을 수 없다. 그저 말없이 이국적인 분위기와 자재를 보여줄 뿐이다. 10년 전 작품이 갑자기 떠오른 건 아마도 오랫동안 설계 일에 파묻혀 지내느라 심신이 지쳤기 때문이 아닌가 싶다. 현재성과 영원성의 올가미에서 벗어나 잠시나마 자재의 세상으로 돌아가고 싶었으리라.

20 자재 自在

자(自)가 '저절로' '자연적인'이라는 뜻이 있으므로 글자 그대로
해석하면 '저절로 존재하다' '자연적인 존재' 정도가 된다.

21 디오니소스(Dionysos) 정신과 아폴론(Apollon) 정신

디오니소스는 그리스 신화에 등장하는 술과 도취의 신이다.
로마 신화에서는 바카스라고도 한다. 아폴론은 그리스 신화에
등장하는 신으로 빛과 태양, 이성과 예언, 의술, 궁술, 시와
음악을 관장한다. 언뜻 보면 잡다한 것 같지만 당시 최고의 덕목인
'합리적 이성'에 해당하는 것들이다. 니체는 디오니소스의
맹목적이고 혼란스러운 본능이 예술과 창조의 근원이 되고,
아폴론의 합리적 이성이 창작과 예술의 원리와 질서를
파악해 적절한 형식을 부여함으로써 조화롭고 이상적인
아름다움을 완성할 수 있다고 생각했다.

22 자위 自爲

각주 20을 참고해 '저절로 되다' '자연스럽게 하다' 정도로
해석할 수 있다.

23 인차 因借

인하다는 뜻의 '인(因)'은 지세와 지형 등 주어진 자연 조건을
최대한 활용한다는 뜻이고, 빌린다는 뜻의 '차(借)'는 건물을
배치할 때 외부 자연경관과 어울리도록 배치하는 것을 말한다.

24 초원주택

프랭크 로이드 라이트가 구축한 건축 스타일로, 미국 중서부
초원의 풍경과 조화를 이루는 완만한 경사, 개방적인 층 구조,
벽돌 건축을 특징으로 한다.

바베이도스
BARBADOS

카리브 해변에서는 언제나 푸른 바다와 부드러운 바람을 만날 수 있다. 끝없이 펼쳐진 푸른 바다의 신비로움과 무한한 생명력, 그 안에서 자연 그대로의 선율과 리듬을 느낄 수 있다. 대자연과 하나가 되는 순간 가슴 안에는 낭만이 흘러넘친다.^{사진 59}

바베이도스는 북아메리카 카리브해 지역에 위치한 아름다운 섬나라다. 열대우림 기후대에 위치해 연중 22-30도 기온을 유지한다. 영국 연방에 속해 있으며 면적은 431제곱킬로미터, 인구는 26만 명이다. 카리브해 지역에서 가장 현대화된 공항과 도로 등 기반시설이 잘 갖춰져 있어 특히 미국과 유럽 사람들에게 최고의 휴양지로 꼽힌다.

바베이도스의 첫인상은 강렬한 햇살, 눈부신 해변, 푸른 나무뿐이 아니었다. 바베이도스의 건축 또한 햇살, 해변, 나무와 하나가 되어 자연에 녹아들어 있었다. 이곳의 건물은 대부분 자연에서 얻은 소박한 건축 자재를 사용했다. 현지에서 흔히 볼 수 있는 산호암석과 벽돌을 쌓아올리고 그 위에 페인트칠을 한 형태로, 주

로 선명하고 밝은 색이 많다. 화강암이나 타일 장식은 거의 없다.

바베이도스의 건축은 내부와 외부가 자연스럽게 연결되어 있으며 바다가 보이는 방향은 보통 완전 개방 혹은 반개방 구조이다. 이 구조는 바닷바람을 잘 통하게 하면서 햇빛을 막아주어 열대 기후에 적합한 형태다. 이곳에서는 바다 풍경이 건물 배치에서 가장 중요한 조건이다. 바베이도스의 건축은 독립적인 존재가 아니다. 앞으로 바다를 마주하고 뒤로는 꽃과 나무들이 훌륭한 울타리가 되어준다. 이곳에서는 화초 식생이 건축을 완성하는 중요한 요소다. 이곳의 건축물은 땅에 뿌리내리고 자란 나무와 같은 존재다.^{사진 60}

이 부분에서 필자는 자연스럽게 프랭크 로이드 라이트(Frank Lloyd Wright)가 떠올랐다. 라이트는 자기 삶의 안식처이자 건축 기지인 탈리에신 웨스트(Taliesin West)를 설계할 때 주변 환경을 치밀하게 분석한 뒤 어느 산중턱을 선택했다. "산비탈 위에 건물을 세울 것이 아니라 산비탈과 하나 되는 건물을 세울 것이다. 그래야 건물과 산비탈이 서로를 부각시키며 공생할 수 있다."

바베이도스는 라이트가 말한 건축과 환경의 공생 사상이 완벽하게 재현된 곳이다. 솔직히 말하자면 라이트보다 훨씬 자연스럽고 완벽한 조화를 이뤄 정말 아름다웠다. 이곳 건축에는 '권력의 상징성'이 전혀 드러나 있지 않았다. 대신 낭만적인 시, 아름다운 선율과 부호가 깃들어 있었다. 이런 건물들이 자연스럽게 어우러져 바베이도스는 한 편의 낭만적인 시가 되고 아름다운 선율이 된다.

현상학(現象學)의 대가 에드문트 후설(Edmund Husserl)은 '철학

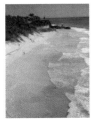

59 60 61

59 오염의 흔적을 전혀 찾아볼 수 없는 바닷물. 짙푸른 바닷물과
새하얀 물거품, 느낌 좋은 고운 모래가 길게 펼쳐진 해변 모래밭.

60 바베이도스의 건축은 독립적인 존재가 아니다. 꽃과 나무들이 훌륭한
울타리가 된다. 이곳에서는 화초 식생이 건축을 완성하는 중요한 요소다.

61 시원한 술집과 노천카페마다 부드럽고 몽환적인 등을 밝히고 있다.
사람들은 삼삼오오 모여 술잔을 기울이며 편안하고 여유로운 시간을 보낸다.

이나 과학에 침식당하지 않고 직접 경험하는 일상 속에 살아 있는 세계(Lived World)가 바로 '자연 출발점 세계(World of the Nataual Standpoint)', 즉 과학과 철학의 시작점이다. 다른 모든 세계는 바로 이 자연 출발점 세계에서 기인한다.'라고 말했다. 인간은 삶의 근원과 떨어져 살아갈 수 없으므로 일상의 살아 있는 세계에서 멀어져 유토피아의 환상에 빠지지 않도록 해야 한다는 의미다. 이것은 모든 예술의 기본이기도 하다. 「베이징 헌장」[25] 역시 이와 같은 맥락으로 볼 수 있다. "개념 및 이론 기초로 보면 건축, 조경, 도시계획의 핵심은 하나로 귀결된다. 우리는 건축의 독립 구조가 아니라 건축 환경에 주목해야 한다." 이러한 '통합 사상'은 특히 조경 분야에 큰 영향을 끼쳤다.

바베이도스는 이미 오래전부터 뛰어난 조경 경험을 쌓아왔다. 이곳 사람들은 '조경'이라는 말이 탄생하기 훨씬 전부터 그 핵심과 중요성을 분명히 알고 있었다. 바베이도스 사람들은 자연과 어우러지는 조경을 사회문화의 근원으로 여겼다. 이제 건설 기술 발전은 겨우 얼마간의 녹지를 조성해서 공원을 만들거나 도시의 녹지 자원을 지키는 데 그칠 것이 아니라 지역 혹은 도시 단위의 대지 경관 조성, 즉 경관 계획(Landscape Planning) 방향으로 나아가야 한다.

바베이도스에서 도시 경관이 얼마나 중요한지 보여주는 일화가 있다. 바베이도스의 재정 장관이 수도 브리지타운 중심 번화가에 중앙은행 본점이 될 18층짜리 고층 빌딩 건설 계획을 발표한 일이 있다. 아마도 장관 자신의 정치적 업적을 상징화하려는 의도가 없지 않았을 것이다. 하지만 발표 직후 반대 여론이 빗발

치기 시작했다. 너무 높은 건물은 전체적인 섬 경관뿐 아니라 환경에도 악영향을 끼칠 것이며 국민의 혈세로 권력의 상징물을 만들 수 없다는 것이 이유였다. 결국 이 재정 장관은 여론의 힘에 떠밀려 사퇴했다.

또 다른 일화가 있다. 바베이도스에서 무역업을 하는 한 화교 상인이 바닷가 언덕에 3층짜리 별장을 지으려 했는데 건축 허가가 나지 않았다. 바베이도스 도시계획 관리부가 2층 이상, 특히 다른 건물의 바다 조망권을 침해하는 건물을 엄격히 제한하고 있었기 때문이다.

이론과 법규는 우울한 잿빛으로 덮여 있지만 행동과 실천은 아름답고 화려한 결과물을 만들어낼 수 있다. 바베이도스 사람들은 우울한 잿빛 이론에 얽매이지 않고 자연환경을 존중하며 공간과 조화를 이루는 효과적인 건축−관리 시스템을 만들어냈다. 준법의식과 교육을 강화하고 현지 주민의 적극적인 참여를 통해 '자연은 인간 세상의 일부가 아니라 인간이 자연의 일부임'을 확실히 인지시켰다.

독일 실존주의 철학자 마르틴 하이데거(Martin Heidegger)는 그의 논문 「짓기, 거주하기, 사고하기」에서 '집은 영혼의 안식처'라고 말했다. 또 노벨상을 수상한 경제학자 시어도어 슐츠(Theodore Schultz)는 하이데거 이론의 토대 위에 고대 로마 역사를 인용한 장소 이론을 제시했다. 고대 로마인은 그들의 종교 사상에 근거해 존재하는 모든 것에는 독립적인 영혼과 수호신이 있다고 믿었다. 영혼은 사람과 장소에 생명을 부여하고 태어나서 죽을 때까지 함께하며 그들의 본질과 개성을 결정한다고 생각했다. 시

어도어 슐츠는 자연과 진정한 하나가 되기 위해 귀속감을 강조하면서 '철학이 모색하는 길은 도전과 모험이 아니라, 본질로 돌아가는 길이다.'라고 말했다.

정보화 시대의 막이 오르면서 세계는 점점 물리적 거리를 좁혀가고 있지만, 인간관계는 점점 멀어지고 있다. '정보의 바다'를 오가느라 정신없이 바쁜 사람들은 주변을 돌아볼 여유가 없다. 헤르베르트 마르쿠제(Herbert Marcuse)는 '유토피아의 종언'을 주제로 한 강연에서 '현대 기술의 비약적인 발전으로 인류는 무엇이든 할 수 있게 됐다. 유토피아에 대한 환상이나 열망은 더 이상 매력적인 존재가 될 수 없다.'라고 말했다.

현대 사회와 인류는 물질문명을 얻은 대신 영혼의 안식처를 잃을 위기에 처했다. 인간의 영혼은 평온한 안식처, 따뜻한 마음의 고향, 낭만적인 시와 아름다운 음악을 필요로 한다. 아름다운 낭만이 살아 숨 쉬는 바베이도스가 수많은 서구인들의 무릉도원이 된 이유가 바로 여기에 있다.

지금 이 순간에도 카리브 해변에서 휴가와 여행을 즐기려는 사람들을 태운 비행기가 쉴 새 없이 바베이도스로 날아들고 있을 것이다. 정보화 시대, 글로벌 시대를 사는 현대인에게는 대자연의 위로가 필요하다. 지금 우리에게는 푸른 하늘과 바다, 전원의 목가가 매우 절실하다.사진 61

25 베이징 헌장
 1999년 베이징에서 열린 제20회 국제건축가연맹(UIA) 대회에서
 발표한 '21세기 건축'의 방향.

비지역성
NON-LOCALISM

'place'는 특정 장소를 가리키는 말이다. 만약 'place'를 모종의 관계성, 역사의식, 공동체의식이 존재하는 곳이라고 정의한다면 'non-place'는 역사의식과 공동체의식이 없는, 어떤 관계성도 없는 공간이 된다.

전 세계 문화 상품이 빠르게 획일화되면서 현대 도시의 '비지역성'이 강해졌다.[사진 62] 패션, 음식, 음악, 텔레비전 프로그램, 영화는 물론 건축도 예외가 아니다. 렘 콜하스는 이런 현상을 '일반 도시'라고 정의했다. 건축 역시 세계화, 획일화 바람을 피해갈 수 없었던 것이다. 이에 렘 콜하스는 역사, 지역성, 도시계획 등의 제약이 없는 보편적인 관점을 제시했다. 이것은 모더니즘 전통의 연장선으로 볼 수 있다. 첨단 과학기술이라는 미명하에 국가와 도시의 경계를 허물고 문화의 차이를 없앤 결과 세계 도시는 비지역성에 빠졌다.[사진 63]

모더니즘 도시는 개개인의 인류가 아닌 성인, 이상적인 인류를 위한 도시였다. 다시 말해 구체적인 인간이 아닌 추상적인 인

류와 인류 사회를 위한 공간이기 때문에 인간관계가 소원한 삭막한 도시가 된 것이다.

비지역성은 순수 이성, 순수 기술의 공간이다. 역사와 환경은 물론 어떤 조건에도 구애받지 않는다. 그래서 현대 도시 중에는 사상도 문화도 없고, 역사 문맥을 잇고 장소 정신을 표현해줄 창조성도 없는 곳이 많다. 이런 환경에서는 시민생활이 활력을 잃고 단조로워진다. 종의 다양성을 상실하면 생태계 전체가 위기에 직면하는 것처럼 도시문화 역시 다양성이 매우 중요하다. 현대 중국 도시는 형태 면에서 완전히 서구화됐고 시민들의 생활방식과 패션, 유행에서도 서구 스타일을 우상처럼 떠받들고 있다. 특히 도시계획이 진행되면서 전통 거리와 풍경이 거의 사라졌다.

과거 전통 도시의 건축은 대부분 현지에서 쉽게 구할 수 있는 건축 자재를 이용했다. 또한 자자손손 전해진 오랜 경험이 축적된 독특한 건축 양식이 있었다. 그래서 도시마다 지역마다 고유한 개성과 뚜렷한 지역성을 드러냈다. 그러나 세계화, 획일화가 심화됨에 따라 오늘날 건축 설계에는 지역적인 특징이 거의 사라졌다. 특히 기능에 따른 지역 분할 이론이 대두되면서 시민의 삶에 꼭 필요한 현실적인 요구 대신 추상적인 도시 기능이 강조됐다. 이론적으로 보면 전 세계 사람들이 필요로 하는 조건이 똑같으므로 도시 구조도 같을 수밖에 없다. 이탈리아 소설가 이탈로 칼비노의 소설『보이지 않는 도시들』에 이런 내용이 있다.

「트루데 땅을 밟았는데 큰 글자로 쓰인 도시 이름을 보지 못했다면, 제가 떠나왔던 바로 그 공항에 도착하셨다고 생각하면 됩니다. 제가 지나친 도시의 근교는 노란색과 연한 초록색의 집들

62 63 64

62 전 세계 문화 상품이 빠르게 획일화되면서 현대 도시의
'비지역성'이 강해졌다.

63 렘 콜하스는 역사, 지역성, 도시계획 등의 제약이 없는 보편적인 관점을
제시했다. 이것은 모더니즘 전통의 연장선으로 볼 수 있다. 첨단 과학기술이라는
미명하에 국가와 도시의 경계를 허물고 문화의 차이를 없앤 결과 세계 도시는
비지역성에 빠졌다.

64 주저우(株洲)시 국세청 건물. 서양문화가 세계화를 이끌면서 지역의 건축 자재가
국제표준 자재로 대체되고 세계 어디에서나 똑같은 기술을 이용하고 있다. 또한
현대적인 생활방식이 보편화되면서 도시의 규모와 위치가 무의미해졌다.

이 보이는 다른 도시의 그것과 비슷했습니다. 역시 다른 도시에서 본 것과 똑같은 표지를 따라 똑같은 광장의 똑같은 꽃밭 주위를 돌았습니다. 시내의 거리들은 전혀 다를 것 없는 상품들, 꾸러미, 간판 들을 보여줍니다. 트루데에 온 건 이번이 처음이지만 저는 제가 묵을 여관을 이미 알고 있었습니다. 저는 고철을 사고팔던 상인들의 이야기를 이미 들었고 그들과 이야기를 나누기도 했습니다. 그날도 다른 날들과 마찬가지로 술잔을 통해 무희들의 흔들리는 배꼽을 바라보며 하루를 마쳤습니다.

왜 트루데에 온 것일까? 저는 자문해보았습니다. 저는 벌써 떠나고 싶어졌습니다. "원할 때면 언제라도 다시 비행기를 탈 수 있습니다." 사람들이 제게 말했습니다. "하지만 당신은 트루데와 완전히 똑같은 또 다른 트루데에 도착하게 될 겁니다. 세상은 시작도 없고 끝도 없는 하나의 트루데로 뒤덮여 있을 뿐이고 단지 공항의 이름만 바뀔 뿐입니다."」

칼비노는 그의 소설을 통해 현대 도시의 획일화를 지적한 것이다. 구성 요소의 배치를 조금 바꾸면 A 도시가 B 도시가 되는 현상, 이것은 아마도 우리 시대의 비극일 것이다. 서양문화가 세계화를 이끌면서 지역의 건축 자재가 국제표준 자재로 대체되고 세계 어디에서나 똑같은 기술을 이용하고 있다. 현대 국가 건설 과정에서 지방문화가 중앙에 흡수되고 현대적인 생활방식이 보편화되면서 규모와 위치 조건에 상관없이 모든 도시 형태가 똑같아졌다. 과거의 도시 특색이 순식간에 자취를 감추고 비지역성 세계가 도래한 것이다.사진 64

색·계

COLOUR·CAUTION

20세기 중국을 대표하는 소설가 장아이링(張愛玲)의 소설 『색계(色戒)』는 양차오웨이(梁朝偉)와 탕웨이(湯唯)가 탁월한 연기를 펼친 동명 영화로 더 유명해졌다. 특히 본능과 이성, 욕망과 절제의 충돌을 통해 인간 본성의 심층적인 모순을 잘 표현했다는 평가를 받았다. 여기에서는 이 내용을 건축과 연결해봤다.

현대 도시에서 색(色)은 무조건 금지해도 안 되고, 맹목적으로 쫓아가도 안 된다. (본문에서 색은 이중적인 의미로 해석된다. 먼저 글자 그대로 색채(color)의 뜻이 있고, 다른 하나는 욕망을 뜻한다. 중국어에서 색은 특히 남성의 관점에서 여성을 바라보는 성욕을 의미하지만 본문에서는 전반적인 인간의 욕망을 포괄적으로 뜻하고 있다.-옮긴이) 색과 계, 즉 욕망과 절제가 적절히 조화를 이뤄야 한다.

오랜 세월 도시 구성의 중요한 요소였던 색의 전통 방식이 오늘날까지 이어진 도시는 지역성과 문화성은 물론 뛰어난 미학 사상까지 내포하고 있어 자연스럽게 시선이 집중된다. 먼저 전통 도시의 질서정연한 색채는 색과 계가 적절히 조화를 이룬 결

과다.^{사진 65} 전통 도시는 대부분 폐쇄적인 사회문화와 낙후한 생산 환경 속에 성장했다. 건축 색채 요소는 권력의 엄격한 제재를 받았고 건축 재료나 건설 기술도 매우 제한적이었다. 그래서 일반적으로 건설 과정이 매우 느리고 길며, 색채 요소는 큰 변화 없이 고정적이었기 때문에 자연스럽게 도시 전통으로 굳어졌다. 전통 도시의 색채는 특정 지리·인문 조건이 결집됨으로써 그 도시의 특별한 전통 도시 형태가 되곤 한다. 이처럼 도시 색채에는 그 지역의 전통과 역사 등 수많은 데이터가 담겨 있다.^{사진 66}

반면 현대 도시의 무질서 색채는 색을 맹목적으로 추구한 결과다. 전통 도시 색채는 현대 문명 발달 과정에서 끊임없는 도전을 받아왔다. 도시 계획가 케빈 린치(Kevin Lynch)는 도시 구성 요소를 분석하면서 색채가 매우 중요한 역할을 담당한다고 말하긴 했지만, 색채에 대해 따로 구체적인 분석을 진행하지는 않았다. 아마도 당시의 도시 색채 활용이 오늘날처럼 풍부한 의미를 지니거나 다양하지 못했기 때문일 것이다.

중국의 경우 개혁개방 이전에는 도시 색채가 매우 단조로웠다. 붉은 벽돌담과 회색 콘크리트 건물이 도시 전체를 뒤덮어 도시 색채 발전 과정상 '색의 금기' 시대였다. 개혁개방 초기 도시 색채에 가장 먼저 변화의 바람을 불어넣은 것은 장식 타일이었다. 이때 흰색 타일이 대유행하면서 사실상 또 다른 '색의 금기'를 주도했다.

최근 10여 년간 중국의 도시 색채 발전을 한마디로 정의하면 무질서다. 여기에는 몇 가지 요인이 있는데, 첫 번째로 다양한 상품 색상의 발전을 꼽을 수 있다. 1960년대만 해도 상품화할 수

있는 색상 종류는 수백 종에 불과했으나, 1990년대 들어 300만 종을 넘어섰다. 이 중 소비자가 시장에서 선택할 수 있는 색상만 해도 9,000종에 달한다.

두 번째는 급속한 도시 건설로 인해 도시 색채의 분열, 혼란이 심화되었다고 볼 수 있다. 최근 중국은 빠르게 도시화하고 있는데, 그 규모와 속도 모두 세계가 경악할 수준이다. 건축 발전을 단순 수치화해서 비교하면 서양 국가 전체가 100년 동안 이룬 결과를 중국 혼자서 불과 10년 만에 해치웠다. 아직 전통이 남아 있는 도시 한가운데 새 빌딩이 우후죽순처럼 들어서고 있다. 새 빌딩이 무질서하게 난립하면서 도시 색채 분열이 극명하게 드러났다. 여기에 개발업자와 도시계획가들의 개인 영웅주의가 더해져 무질서와 혼란을 더욱 가중시켰다. 자기 존재를 각인시키기 위해 개인 취향대로 혹은 무조건 남들과 달라야 한다는 생각으로 특이한 색상을 선택했기 때문이다.

건축과 도시 모두 일련의 통제력을 상실하면서 도시 각 분야가 조화를 이루지 못한 채 각자의 목소리를 내고 있다. 이것이 바로 맹목적인 '색' 추구의 결과다.[사진 67] 그렇기 때문에 향후 도시 색채 발전 방향은 색과 계의 조화에서 찾아야 한다. 도시 특색을 살리는 동시에 도시 색채의 무질서를 통제하려면 무엇보다 도시 색채에 대한 체계적인 관리와 규제가 필요하다.

현대 도시의 도시 색채 계획은 다음의 네 가지 측면을 중점적으로 고려해야 한다.

1. 지역의 도시 색채와 문화 전통 연구

해당 도시의 자체 자연 조건을 분석하고, 도시 고유의 전통 건축을 색채 유형으로 분류한다. 이 결과를 바탕으로 인문·전통 관점에서 도시와 색채의 관계를 연구해야 한다. 도시의 역사 전통을 꼼꼼히 살펴 지역 도시 색채의 맥락을 찾는 것이 중요한데, 여기에는 반드시 통시적 연구 방법을 이용해야 한다.

전통적인 지역 색채를 현대 감각에 맞춰 변화시키려면 유형학[26], 기호학[27] 논리를 적용해야 한다. 즉, 도시 색채의 지역 현상을 철저히 조사해 지역 색채 유형을 도출하고, 기호학을 통한 위상 전환으로 새로운 지역 도시 색채를 만들어야 한다. 현대 도시 색채 계획은 추상적 사고, 인용, 유추, 환유[28], 동원(同源) 분류 등 다양한 방법을 이용해 지역의 전통적인 색채를 현대 감각에 맞게 변화시키는 데서 시작된다. 나아가 전통 색채와의 연결성을 강화하는 동시에 현대적 수요를 충족시킬 수 있는 현대 도시 색채 모델을 만들어야 한다. 사진 68, 69

2. 같은 기후대에 속한 동일 위도 도시와 비교

빛은 색채 문화에 가장 결정적인 영향을 미치는 중요한 요소다. 빛의 근원은 태양이고, 위도와 고도 등 지리 조건, 대기와 구름 등 기후 조건에 따라 태양 광선의 형태가 달라진다.

같은 기후대에 속한 도시들은 기본적으로 건축 필요조건이 비슷하다. 먼저 열대 기후 지역의 건축 색채는 빛을 분산시키고 열을 반사시키기 위해 주로 고명도, 저채도의 차가운 색상을 사

65 질서정연한 전통 도시 색채.

66 중국 전통 도시, 핑야오(平遥). 진한 회색 기와지붕, 따뜻한 회색 벽돌,
나무 담장이 독특한 동양문화의 도시 색채를 만들어냈다.

67 무질서한 현대 건축 색채의 한 단면.

68 신구 도시 색채를 대표하는 진한 회색과 연한 회색이 전체적으로 조화롭게
잘 어우러진 런던 정경.

69 로마 구시가지(왼쪽)와 신시가지(오른쪽). 유구한 역사를 간직한 전통 도시
로마는 따뜻한 황색과 따뜻한 회색으로 신시가지와 구시가지 도시 색채가
자연스럽게 어우러졌다.

용한다. 반대로 위도가 높은 혹한의 북방 도시에서는 따뜻한 느낌을 주는 붉은 색이나 갈색 계열을 낮은 명도, 보통 채도로 사용한다.^{사진 70, 71}

3. 같은 기능을 가진 도시와 비교

도시의 기능이 전체적인 도시 색채 흐름에 영향을 끼치는 경우도 많다. 오랜 세월의 흔적이 쌓인 역사문화 도시의 색채는 각 시대의 다양한 색상이 뒤섞여 무채색이 된다. 산업 중심 도시는 대부분 역사가 짧은 신개발 도시이기 때문에 새로운 건축 자재의 색상이 도시 색채를 좌우하는데, 주로 밝고 시원한 느낌을 주는 색상이 많다.^{사진 72} 상업 중심 도시는 전반적으로 따뜻한 느낌을 주는 색을 많이 사용하며, 색의 조합이 다양하고 복잡한 것이 특징이다.

4. 위빙 더 시티(Weaving the City)²⁹

현대 중국 도시가 급속한 성장 속도로 파급된 무질서한 도시 색채 문제를 해결하고 새로운 도시 색채 계획을 세우려면 무엇보다 먼저 기존 건축의 색채 환경을 돌아봐야 한다. 기존 건축 색채에 대한 대대적인 조사 연구를 진행하고, 그 자료를 분석 정리해 기존 건축 색채 문제를 수정 보완하는 동시에 여기에 잘 어울릴 수 있는 새로운 건축 색채 계획을 세워야 한다.

이것은 구시가지 개발 방법 중 하나인 '위빙 더 시티' 이론을

70 71 72

70 해양성 기후는 대체로 밝고 선명한 도시 색채 특징을 만들어낸다.

71 파리는 해양성 기후의 영향으로 비가 오거나 흐린 날이 많아 '눈물 많은 여자'라
불리기도 했다. 이 때문에 파리 건물에는 빛을 잘 흡수하는 미색 계열이 많이 사용됐다.

72 대한민국 수도 서울은 현대화 산업도시의 특징인 연회색 도시 색채를 잘 보여준다.

도시 색채 분야에 적용시킨 것이다. 구멍 나거나 해진 곳을 바느질로 깁듯 기존 도시 색채의 문제점을 조금씩 부분부분 수정하는 방법이다. 이런 짜깁기 방식은 최대한 자연스럽게 무질서한 도시 색채를 정리해준다.

위의 네 가지 도시 색채 연구 방법을 현실에 적용시킨 대표적인 사례로 주저우(株州)시를 꼽을 수 있다. 먼저 주저우의 생태 환경을 비롯한 지역 특징과 전통 및 인문 요소를 종합적으로 분석하고, 같은 위도에 위치한 도시 중 살기 좋은 도시로 꼽히는 도시의 색채 특징을 연구했다. 이 연구 분석 자료를 바탕으로 주저우시의 전반적인 분위기를 자아내는 주류 도시 색채를 강조하기 위해 보조 색상과 포인트 색상의 역할을 적절히 조합했다.

주저우시 도시 색채의 특징은 청채(靑彩)와 단운(丹韻) 두 단어로 요약된다. '청(靑)'은 원래 푸른색을 의미하는 글자지만 여기서는 모더니즘과 산업문명 시대에 탄생한 젊은 도시를 뜻한다. '채(彩)'는 다채로운, 활기 넘치는, 멋진, 근사한, 뛰어난 도시 분위기를 나타낸다. 낮의 주저우시는 '현대 산업문명 도시'로서의 역할을 충실히 이행하며 연회색 도시 색채를 뿜낸다. 연회색은 앞서 말한 청채 도시의 특색에 가장 어울리는 색상이다.^{사진 73, 74} '단(丹)'은 적갈색을 의미하는 글자이나 여기에서는 따뜻하고 살기 좋은 도시를 뜻한다. '운(韻)'은 아름다운 선율을 의미하는 글자로, 여기에서는 우아한 품격, 조화롭고 화목한 도시 분위기를 뜻한다. 밤이 되면 주저우시는 '살기 좋은 생태 도시'가 된다. 밤의 주저우시는 따뜻한 회색으로 물든다. 조명 불빛이 만들어낸 다채롭고 아름다운 야경은 낮의 주저우시와는 또 다른 도시 색채

73

74

75

73 주저우시 주류 도시 색채의 색 팔레트.

74 주저우시 보조 도시 색채의 색 팔레트.

75 주저우시의 '단운(丹韻)'을 보여주는 야경. 백열등 불빛이
만들어낸 따뜻하고 아름다운 야경이다.

를 보여준다.^{사진 75}

지금까지 현대 중국 도시의 도시 색채는 무조건 색을 금지하거나 맹목적으로 색을 쫓는 두 가지 흐름 중 하나였다. 앞으로는 규제와 선도를 적절히 시행해 색계의 완벽한 조합을 만들어내야 하겠다.

26 유형학
 보편적 혹은 특수한 사회적, 문화적 구성 요소의 유형과
 타입의 집합이다. 이것을 그룹별로 분류해 유사성 혹은 차이를
 드러냄으로써 일종의 경계와 변별력을 갖게 한다. 유형학의
 적용 범위는 매우 광범위하다.

27 기호학
 인간이 보편적으로 사용하는 기호의 법칙과 기호 간 관계를
 연구하고, 기호를 통해 의미를 생산하고 분석하고 공유하는
 모든 행위와 그 정신적인 과정을 연구하는 학문.

28 환유
 어떤 하나의 사물 또는 사실을 표현하기 위해 그것과 관련이 깊은
 다른 사물을 이용하는 방법. 예)붓을 들다-글을 쓰기 시작하다

29 위빙 더 시티 Weaving the City
 도시의 현대성과 전통성의 조화를 목적으로 하는 새로운 도시
 이론 중 하나다. 건축에서 주변 환경과의 관계를 중시하는
 맥락주의(contextualism) 이론을 기초로, 콜라주 도시의 공간문제를
 해결하고자 하는 이론이다.

2

권력 대 유희

Power vs. Playness

성과 시장
CITY & MARKET

1. 도시 [1]

도시계획가 케빈 린치는 그의 저서 『좋은 도시 형태(Good City Form)』에서 이렇게 말했다. "도시는 한 편의 이야기이며, 수많은 인간관계가 그려진 그래프이고, 분리 혹은 공존하는 공간이며, 다양한 물질 작용의 영역이며, 일련의 정책 결정 시리즈와 수많은 갈등이 존재하는 영역이다." [*]

도시경제학자 K. J. 버튼(K. J. Button)은 『도시경제학』에서 이렇게 말했다. "도시는 제한된 지역 공간 안에 주택, 노동력, 토지, 운송 등 다양한 경제 시장이 상호 교차하는 네트워크 시스템을 가지고 있다."

도시역사학자 루이스 멈포드는 『역사 속의 도시(The City in History)』에서 이렇게 말했다. "고대 도시가 형성되면서 뿔뿔이 흩어져 있던 인류 사회생활 시스템이 한데 모이기 시작했다. 이들은 성벽으로 둘러싸인 도시 안에서 서로 영향을 주고받으며 일련의 융화 과정을 거쳤다. (중략) 그리고 새로 탄생한 인류 사회생활의

125

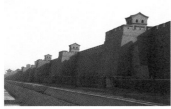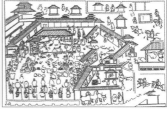

1 2

1 고대 중국에서는 어느 정도 규모가 있는 마을 둘레에 방어시설을
쌓았는데 이것이 '성'의 기원이다.

2 한(漢)나라 화상전(畵像磚)에 나타난 성과 시장 모습. 화상전은
벽돌 표면에 그려 넣은 그림을 말한다.

통합 시스템 도시는 인류의 창조력을 다양한 영역으로 확대시키는 한편, 효율적인 방법으로 노동력을 동원했다. (중략) 시간과 공간의 제약을 뛰어넘어 사회 교류를 강화했다."

위의 도시학자들은 관점은 다르지만 결국 말하고자 하는 내용은 같다. 도시는 흩어져 있는 사회 에너지와 상호 연관성이 전혀 없는 사회 기능을 하나로 모아 강력하고 특별한 새로운 기능을 만들어냈다는 것이다. 한데 모인 사회 기능이 상호 발전을 촉진할 수 있는 이유는 많은 사람이 모여 끊임없이 무언가를 만들어내기 때문이다. 여기에서 우리는 대중 활동 기능과 대중의 요구를 효율적으로 관리하는 것이 도시 역할에서 얼마나 중요한 부분인지 알 수 있다.

2. 성

도시의 기원은 수만 년 전으로 거슬러 올라간다. 고대 중국에서는 어느 정도 규모가 있는 마을 둘레에 방어시설을 쌓았는데 이것이 '성'의 기원이다.^{사진 1} 최초의 도시 기능은 대부분 야생 동물과 적의 침입으로부터 안전을 지키는 것이었다. 그래서 인류 최초의 도시는 백성이 군주를 받들고 군주가 백성을 보호하는 '국가'와 같은 개념이었다. 사실 대부분의 도시가 이렇게 형성 발전해왔다.

역사적으로 도시의 안정과 발전을 위해서는 무엇보다 방어력과 지배력이 중요했다. 도시는 문명의 성지였고 왕권은 도시 건설 및 발전의 절대 조건이었기 때문에, 도시 공간을 지배하는 자

가 곧 도시의 주인이 됐다. 시민의 삶을 보호 유지해주고 지역 공간의 경계를 명확히 하는 것은 예나 지금이나 도시의 가장 중요한 역할이다.

　도시는 물질적인 형태, 그리고 상징적인 의미에서의 경계가 있다. 이 경계는 도시성과 비도시성을 구분하는 중요한 구조적 차이를 나타낸다. J. F. 소브리(J. F. Sobry)는 그의 저서 『건축』에서 이렇게 말했다. "담이 없는 도시는 도시가 아니다. 물리적인 형태상의 경계가 없을 수는 있지만 행정상의 경계는 반드시 있기 마련이다. 이 경계는 여러 가지 권리와 규제를 시행할 수 있는 합법적인 범위에 해당한다."

3. 시장

'시정(市井)'이란 '사람이 모여 사는 곳' '인가가 모인 거리'란 뜻의 한자어다. 고대 사회에는 시장과 우물이 늘 같이 있었음을 알 수 있다. 즉, 시장은 상업 교류뿐 아니라 공공장소로서의 역할도 중요했던 것이다. '시정'은 중국식 상업 경제의 특징을 보여주는 말이다. 도시는 보통 사람들이 살아가는 물리적 생존 공간이었고, 도시의 핵심인 시장은 생계를 위한 경제 활동 공간이었다.^{사진 2}

　일반적으로 사람들이 처음 도시에 모이기 시작한 이유는 문화적·정신적 필요에 의해서가 아니라 경제적인 목적 때문이었다. 그러므로 상품 교환과 경제 발전은 가장 오래된, 가장 기본적인 도시 기능이다. 도시가 끊임없이 변화 발전하는 가운데 상업과 경제 활동을 통해 파생된 새로운 사회관계와 문화 형태, 그

리고 진실, 공정, 준법과 같은 일련의 도덕 관념은 도시의 품격과 문화를 구성하는 중요한 요소가 된다. 따라서 진정한 의미의 도시는 일정한 경제 규모를 갖춰야 함은 물론이고, 교양 수준이 높은 시민 집단에 의한 성숙하고 안정적인 상도덕과 상업문화를 필요로 한다.

중대한 정치적·역사적 사건은 역사 발전에 중요한 영향을 끼치지만 결국 일시적인 사건일 뿐, 긴 역사 흐름의 주류가 되지는 못한다. 전쟁이나 혁명은 사람들에게 강한 인상을 남기지만 삶의 방식은 결국 평화와 점진적인 변화를 통해 만들어지고 전달되고 발전한다. 그러나 지나간 것에 너무 집착한 나머지 다가올 것을 놓쳐선 안 된다. 이와 관련해 프랑스 역사학자 페르낭 브로델(Fernand Braudel)은 이렇게 말했다. "모든 역사 사건은 일회성이다. 누군가는 이것을 유일무이한 일이라고 생각할지라도 말이다. 반면 일상은 무수히 반복되는 과정에서 일반성을 만들고 끊임없이 구조적인 변화를 일으킨다. 이것은 다양한 사회 영역에 깊숙이 침투해 대대로 전해지며 일련의 생존방식과 행동양식으로 굳어진다."*

이 이론은 사소한 일상이 큰 사건에 영향을 끼칠 수 있고 작은 일이 쌓이고 쌓여 큰 사건이 될 수 있음을 보여준다. 사소한 일상이 상호 영향을 주고받으며 한 사람의 삶 전체를 구성하므로 그것이 곧 인류의 삶을 보여준다. 매 순간 수없이 반복되지만 결코 똑같지 않은 일상은 꾸준히 집중력을 발휘하기도 하고 예상치 못한 충격을 주기도 한다.

성은 권력의 상징이고 시장은 유희성을 대표한다. 성은 보호

와 방어, 경계, 규제의 범위, 대외적인 힘의 표현이다. 시장은 교류, 삶, 유희가 구조화된 모습이다. 성은 구속을 통한 이성적인 존재, 시장은 교류를 통한 감성의 표현이다. 언어학적으로 분석해보면 성과 시장은 도시의 본질에 가장 가까운 해석이다.

1 도시

중국어에서 도시를 뜻하는 단어 '城市'는 성과 시장의 합성어다.

중국에서는 성으로 둘러싸인 시장을 도시의 원형으로 생각한다.

상징성과 시민성
COMMEMORATION & CITIZEN

지난 2000년의 도시 발전사를 통시적인 관점에서 살펴보면 도시 건설 과정 중에 상징성과 시민성이 복잡하게 뒤섞여 있음을 알 수 있다.

상징성은 영웅주의를 표현한 도시 건설로 대부분 통치권과 신권을 부각시키거나 공간에 대한 패권과 정복욕을 드러내는 것을 말한다.^{사진 3} 이러한 상징성은 시각주의, 형식주의, 존재주의, 권위주의를 극대화시키기 때문에 도시 활력과는 거리가 멀다. 시민성은 시민의 일상생활 운영과 현실적인 삶의 만족을 추구하는 데 초점을 맞춘 도시 활력의 발화점이라고 할 수 있다. 레온 크리에(Leon Krier, 룩셈부르크의 건축가 겸 도시계획가)의 도시 형태 단계별 분석도는 상징성과 시민성의 개념을 이해하는 데 큰 도움이 된다.^{사진 4}

플라톤으로부터 시작된 유토피아 이상 도시 개념은 수천 년이상 도시 건설에 크고 작은 영향을 끼쳐왔다. 사실 상징성과 영웅주의 추구는 인류의 타고난 본성, 즉 영웅을 희구하는 인류의

유전자를 통해 계속 이어져온 것이며, 시민성을 추구하는 도시 건설과 주기적으로 충돌해왔다. 플라톤은 도시 자체가 하나의 예술 작품이며 입체 기하 구조를 응용함으로써 유토피아를 완성할 수 있다고 생각했다. 플라톤의 유토피아는 이성적인 인간이라면 누구나 이상 사회에 살고 싶어 한다는 가정에서 시작하기 때문에 이성적인 방법으로 인간 활동에 필요한 모든 영역의 규모와 질서를 확립해야 한다고 생각했다. 또한 완성과 균형은 개인에게는 존재할 수 없으며 전체 안에서만 실현할 수 있다고 믿었다. 그러므로 전체 도시를 위해서라면 시민생활의 희생도 불사해야 한다고 생각했다. 화합, 온화, 평온, 균형 등 일상을 통해 드러나는 개인의 고유한 인품까지도 희생의 대상이었다.

루이스 멈포드는 『역사 속의 도시』에서 플라톤의 이상 도시를 이렇게 평했다. "플라톤은 아테네의 타락과 혼란을 외면하고 이미 사라진 원시 도시 형태에 매달려 이상 도시의 사회 기능을 재구성했다. 불행히도 그는 기본적인 도시생활을 고려하지 않았고, 도시 스스로 무질서와 혼란, 다양한 대립관계로부터 조화를 이끌어내 새로운 결과물을 만들어낼 수 있다는 사실에 주목하지 못했다. 또한 이를 통해 도시 자체에 원래 존재하지 않았던 새로운 목적이 구조적으로 더욱 강력해질 수 있다는 사실도 인지하지 못했다."

플라톤의 이상 도시는 그 후 고대 그리스 도시를 벗어나 헬레니즘 도시에서 실현될 가능성이 엿보였다. 우아하고 깨끗하고 체계적인 헬레니즘 도시는 이상 국가, 그리고 정의와 화합의 정치체제를 추구했다. 그러나 이 역시 창조적인 활동을 장려하거

나 시민의 일상생활 공간을 조성하는 데는 매우 소극적이었다.

헬레니즘 시대부터 고대 로마 제국, 르네상스 시대를 지나 현대 모더니즘 사회에 이르기까지 각 시대의 도시는 상징성을 강조하며 유토피아를 추구해왔다. 그러나 고대 로마 도시는 화려한 도시 건축을 탄생시켰지만 건전한 도시생활 및 도시문화와는 거리가 멀었다. 로마 도시 건축은 소수 지배층의 향락과 허영심을 충족시키는 데 충실했을 뿐 대중의 일상생활에 필요한 조건은 거의 갖추지 못했다. 노예주 귀족의 사치와 향락, 황제의 공적 찬양을 위해 지은 원형경기장, 극장, 광장, 궁전, 대저택, 개선문, 기념탑, 무덤 등은 모두 영웅주의와 야망을 표현한 상징성 강한 건축과 도시 공간이었다.^{사진 5}

바로크 초기의 르네상스 건축은 초기 르네상스에 비해 설계의 목적이 훨씬 명확해졌다.^{사진 6} 특히 사상적인 측면에서는 중앙집권 정치나 과두 정치를 지지하는 성향이 강했다. 건축 양식에서는 당시 유행한 기하 미학 사상의 영향으로 외관과 내부 장식 모두 착시 원근기법을 이용해 배경 효과를 극대화하면서 몽환적이고 감동적인 분위기를 추구했다. 도시설계 부분에서는 중세 유럽 도시의 무질서한 자연 발생 구조를 확실히 정리하기 위해 거대한 규모의 광장, 대로와 같은 도시 중심축을 건설했다. 바로크 시대의 도시설계는 당시 신흥 귀족들에게 역사상 유래 없는 화려한 도시생활과 함께 신선한 자극을 선사했다. 또한 과장과 화려함으로 포장된 도시 구조는 수많은 통치자에게 사랑받았다. 역사적으로 보면 바로크 건축 설계만큼 후세에 오랫동안 영향을 끼친 건축 양식도 많지 않다. 먼저 프랑스 유미주의와 고전주의

3 브라질 리우데자네이루 코르도바산 정상에 세워져 있는 거대한 예수상.

4 레온 크리에의 도시 형태 단계별 분석도.

5 고대 로마 원형극장. 영웅주의를 표현한 상징성 강한 건축물이다.

6 성베드로 성당 광장.

7 고대 그리스 도시에서는 예술, 스포츠, 사교, 철학, 정치에서 전쟁에
이르기까지 모든 활동이 도시생활 범위 안에서 이루어졌다.

8 시민 계층이 주도한 도시문화를 향유했던 중세 유럽 도시.

를 탄생시켰고, 북아메리카에서도 수백 년 동안 명맥을 유지하며 신흥 지배층에게 오랫동안 사랑받았다. 최근 10년 동안에는 중국의 도시 미화 운동에까지 간접적인 영향을 끼쳤다.

그 후 모더니즘 도시설계는 전 시대와는 또 다른 새로운 영웅주의를 만들어냈다. 이상주의와 사회 개혁에 대한 강렬한 사명감과 책임감에 사로잡힌 건축가들은 사회와 대중이 오랫동안 꿈꿔온 유토피아를 실현하기 위해 온 힘을 다했다. 당시 주류 건축 사상의 핵심은 르 코르뷔지에가 「아테네 헌장」을 통해 강조한 '기능'과 '이성'이었다. 이후 세계 건축계에 신도시 건설이 빠르게 진행되면서 모더니즘 건축가들에게 많은 기회가 주어졌다. 완벽한 계획도시 브라질리아는 이성을 바탕으로 효율과 질서를 극대화했고 철저한 기능 분리와 기동성 위주의 교통 시스템, 대규모 건설과 상징적인 건물에 이르기까지 모더니즘 도시설계를 완벽하게 실현했다.

반면 고대 그리스, 중세 유럽, 현대 유럽의 도시는 시민성을 강조하며 현실과 일상의 만족을 추구했다. 고대 그리스 도시의 시민생활은 모든 면에서 충실하고 활력이 넘쳤다. 일과 휴식, 이론과 실천, 사생활과 공공생활이 적당한 균형을 유지하며 공존했다. 또한 예술, 스포츠, 사교, 철학, 정치, 사랑, 모험에서 전쟁에 이르기까지 모든 활동이 도시생활 범위 안에서 이뤄졌다. 이 모든 영역은 상호 영향을 주고받으며 '도시화'라는 생활방식을 탄생시켰다.^{사진 7}

중세 유럽 도시의 시민 계층이 만들어낸 도시문화 역시 마찬가지였다. 이 시기 도시문화는 대다수 시민의 공공의 이익과 가

치관의 요구를 반영했다. 즉, 사회생활에 공평한 게임 규칙을 적용해 평등한 도시생활 환경, 친밀하고 화목한 교류 분위기를 조성했다.^{사진8}

마지막으로 현대 유럽에는 아름답고 고풍스러운 중세 건축과 거리 구조가 비교적 완전하게 보존된 도시가 많다. 이들 도시는 전통을 계승하는 동시에 현대 도시생활의 품격을 지키고 있다. 다양하고 풍성한 도시 공공생활의 장을 마련하고, 도심 교통 문제를 해결하는 동시에 대대적인 보행 거리 네트워크를 건설함으로써 시민을 위한 도시생활 공간 건설에 힘을 쏟아왔다. 덴마크 코펜하겐과 프랑스 파리는 도시생활 공간 부분에서 가장 모범적인 사례로 꼽힌다.

물론 각 시대마다 도시의 상징성과 시민성은 동시에 존재했다. 다만 상징성이 유난히 돋보인 시대가 있고 시민성을 특별히 강조했던 시대가 있었을 뿐이다.

중국의 경우 한나라와 당나라는 중국 역사상 경제, 정치, 문화가 가장 크게 번성한 시대였다. 도시생활 역시 규모 면에서 크게 번성했지만 송나라 이전까지는 도시 시민생활의 발전을 저해하는 이방(里坊)제도² 때문에 시민 계층이 형성되지 못했다. 엄격히 따지면 스스로 계층을 형성하지 못했다면 도시에 살더라도 '시민' 자격이 없으므로 이 시기는 아직 시민 사회라고 말할 수 없었다. 그러나 송나라 이후 이방제도²가 무너지면서 새로운 시민 계층이 도시생활 무대의 주인공으로 등장했다. 계속해서 명청 시대에 생산력이 급증하고 상업경제가 발전하기 시작하면서 시민 계층이 빠르게 성장하고 도시 시민생활도 다양해졌다.

그러나 중국 전통 도시는 본질적으로 '농촌' 구조를 벗어나지 못했다. 유교문화에 젖은 사대부가 지배계급을 형성하고, 부를 축적한 상인들은 관리와 결탁해 토지를 사들였다. 이렇게 관료, 지주, 상인이 일체화되는 구조였기 때문에 명확한 '시민 자격'을 부여하기는 어렵다. 중국 전통 도시는 구성원 대부분이 농촌 사회에서 태어나 성장했고, 역사적으로 수많은 왕조 교체를 경험했다. 이 과정에서 상징성과 시민성이 공존하거나 교차하면서 발전해왔으나 현실적으로 볼 때 상징성과 시민성의 구분 자체가 모호했다.

도시 입장에서는 통치와 권력 유지를 위해 상징성이 꼭 필요하다. 도시 상징성은 영웅주의, 권위주의, 형식주의를 극대화하기 때문에 도시 활력에는 전혀 도움이 되지 않는다. 반면 도시민의 입장에서는 시민성이 훨씬 중요하다. 시민성은 도시 활력의 근원이기 때문이다.

2 이방제도
중국 고대 도시 건설 및 구획 기본 단위. 田자 모양으로
크고 작은 길을 내고 담을 쌓아 경계를 표시했다.

도시의 유희성
PLAYFULNESS OF CITY

유희는 도시 문명 역사 중 가장 흥미로운 요소로 여러 가지 도시 생활의 기본 형식을 형성하는 데 많은 영향을 끼쳤다. 사회 에너지 측면에서 볼 때 유희 정신은 도시생활 전반에 깊숙이 침투해 있는 효소 같은 존재다. 루이스 멈포드는 이렇게 말했다. "종교 의식은 신성한 놀이에서 발전했고, 시는 놀이로부터 양분을 얻어 탄생했고, 음악과 춤은 놀이 그 자체다. (중략) 전쟁 규칙과 귀족 생활문화도 일종의 놀이에서 만들어졌다."[사진 9] 여기에서 말하는 놀이는 동물 혹은 어린이들의 무의미한 행동이 아니라 문화적인 특징을 포함한 집단 놀이를 가리킨다. 물론 자극이나 습관이 놀이에 어떤 영향을 끼치는지에 대해 분석할 생각은 없다. 여기에서 살펴볼 내용은 다양한 놀이와 도시 사회 구조의 관계다.

　도시는 원시 부락의 사회성과 종교성이 작용하면서 그 형태를 갖추기 시작했다. 인류가 고정불변의 거주지에 정착하기 전의 초기 도시는 단지 집회 장소였을 뿐이다. 고대 인류는 정기적으로 집회 장소에 모여 신성한 활동을 벌였다.[사진 10] 루이스 멈포

드는 이렇게 말했다. "이 장소는 외부인을 끌어들여 감정을 교류하고 정신적인 쾌락을 추구하는 매력적인 곳이다. 이것은 경제 교류와 마찬가지로 도시의 기본 기능이자 고유한 활동으로 굳어졌다." 도시 발전의 모체가 된 인류 최초의 의식을 위한 모임 장소는 기본적으로 뛰어난 자연 조건을 가지고 있었다. 여기에 일련의 정신적 혹은 초자연적인 힘이 더해져 평범한 일상과 확실히 다른 영원불변의 보편적 의미가 부여됐다.

여기에서 말하는 평범한 일상을 뛰어넘는 정신적인 위력이 유희의 가장 중요한 특징이다. 유희는 일상적이며 현실적인 생활이 아니라 현실을 초월해 일시적으로 차원이 다른 특별한 활동 영역에 들어가는 것이다. 이것은 일상의 현실적인 요구를 뛰어넘는 비물질적인 세계다.

유희의 두 번째 특징은 체계와 질서다. 유희는 특정한 시공간 범위 내에서 진행된다.^{사진 11} 유희는 자연스런 감정의 표현이지만 놀이를 진행할 때 반드시 규칙을 준수해야 하므로 엄숙한 분위기가 연출되기도 한다. 만약 규칙에서 벗어나면 게임 세계 전체가 무너진다. 유희는 인간에게 리듬감, 화합, 변화, 교환, 대립, 고조와 같은 내면의 욕구를 밖으로 발산할 수 있게 해준다. 마술, 연극, 영웅에 대한 욕망은 고상한 놀이로부터 음악, 조각, 논리와 같은 체계적인 형식과 표현을 찾아냈다. 이러한 욕망은 누군가와 능력을 겨루거나 일련의 결과물, 즉 예술품을 만들어내기를 요구한다. 이렇게 해서 칼과 검이 만들어지고 아름다운 음악이 탄생했다.

루이스 멈포드는 이렇게 말했다. "운동 경기장, 게임 테이블,

9 10 11

9 종교 의식은 신성한 놀이에서 발전했고, 시는 놀이로부터 양분을 얻어 탄생했고, 음악과 춤은 놀이 그 자체다. 전쟁 규칙과 귀족 생활문화도 일종의 놀이에서 만들어졌다.

10 최초의 도시는 고대 인류의 집회 장소에 불과했다. 고대 인류는 이곳에 정기적으로 모여 신성한 활동을 벌였다.

11 유희의 두 번째 특징은 체계와 질서다. 유희는 특정한 시공간 범위 내에서 진행된다.

굿판, 사당, 무대, 테니스장, 법원 등은 모두 특별한 형식과 기능을 가진 유희 장소다. 여기에는 특별한 규칙이 있고, 외부와의 경계가 명확하고, 외부인의 출입을 금지해 신성화한 구역이 있다. 이곳은 평범한 세상을 초월해 일시적으로 신성한 '하늘'이 된다."

유희는 젊음의 에너지를 훈련하고 발산하는 과정이다. 여기에 대해 플라톤은 이렇게 말했다. "유희는 동물과 인간 등 모든 젊은 생물의 도약하고자 하는 욕망의 표현이다." 이것이 바로 유희의 세 번째 특징인 '청년성'이다. 여기에서 말하는 청년성은 연대 흐름에 따른 세대가 아니라 문화적인 의미로 해석해야 한다. 청년성을 가진 사람은 쉽게 충동을 느껴 도전과 모험을 즐기고 에너지가 왕성하여 언제나 활기가 넘친다. 또한 간결하고 명쾌한 화법으로 주변의 이목을 집중시킨다. 반면 절제를 모르기 때문에 극단적인 경향을 띠기도 쉽다. 유희의 청년성은 영혼의 해방과 자유이며 스스로 만들어낸 행복이다. 여기에 대해 독일의 철학자 한스 게오르크 가다머(Hans Georg Gadamer)는 이렇게 말했다. "유희는 순수한 자아의 표현 형식이다."

도시는 외형의 성장과 함께 내면적으로도 크게 발전했다. 종교 성지를 비롯한 다양한 도시 공간이 등장하면서 그 내부 생활도 풍부해졌다. 도시 내부 공간의 등장과 함께 유희 활동은 점차 물질화됐다. 상상은 연극이 되고, 사랑은 시와 춤과 음악을 만들었다. 원시 사회의 축제 활동이 점차 도시생활의 일상으로 변해 갔다.^{사진 12} 도시생활의 다양한 기능이 유희 형식으로 고정되면서 이 기능을 직업적으로 담당하는 사람이 등장했다. 이 과정에서 도시 기능을 유지하고 그 사회적 의미를 강화하는 데 초점이 맞

취지면서 유희 자체의 목적과 의미는 점점 약해졌다.

여기에서는 공공 광장, 공공 가로(街路), 공공생활, 도시개발을 도시 유희성 관점에서 분석하고자 한다.

1. 공공 광장 – 도시는 무대다

고대 도시의 광장, 포럼(Forum)의 기능은 대중이 모여 함께 각종 경기를 관람하는 것이었다.사진 13 기원전 5세기 무렵 아테네 시민 의회에서는 대규모 경연을 개최했다. 광장에서 경마대회를 비롯해 정치가, 가수, 무사, 작곡가, 연설가의 경연이 동시에 열렸다. 시간이 지날수록 사람들의 표현력이 풍부해지면서 복잡한 인간 관계의 충돌에서 벗어나 다양한 인간관계를 표현할 수 있는 새로운 도시 공간이 필요했다. 이렇게 해서 도시의 무대 기능이 더해졌다. 도시 공공 광장이 평범한 일상에 극적인 요소가 더해진 무대가 되면서 배우들의 연기력은 더욱 빛을 발했다. 집회, 경연, 공연 등 다양한 도시 활동이 기본 배경, 구성, 갈등, 고조, 해결과 같은 극 전개 양식을 거쳐 점점 도시의 일상이 되어갔다. 만약 도시생활에서 경연, 토론회, 공연, 축제와 같은 극적인 요소를 제거한다면 특별한 의미를 지닌 도시 활동 대부분이 사라질 것이다.

이에 대해 루이스 멈포드는 이렇게 말했다. "도시만이 준비된 배우처럼 인류를 위해 극적인 감동을 줄 수 있다. 도시만이 다양성과 수많은 경쟁을 극적인 이야기로 만들고 그 안의 주인공들이 더 아름답게, 더 열심히 무대에 참여할 수 있게 해준다."

도시 내 직업이 세분화될수록 도시 무대의 인물이 점점 다양

해지고 교류와 대화가 더욱 중요해졌다. 교류는 도시생활에서 가장 뛰어난 표현 형식으로 꼽혔다. 다양한 형식으로 토론과 연극의 장을 마련하는 것을 도시의 본질적인 기능으로 본다면 도시 발전의 방향이 명확해진다. 지속적으로 교류 범위를 확대해 모든 시민이 사회적 대화에 참여할 수 있도록 하는 것이다.

고대 그리스에서 열린 올림픽은 엄격한 규정이 있는 경연의 일종이다. 육체와 정신에 인류 정신을 담는다는 모토로 수많은 도시 국가가 올림픽 무대에서 만나 놀이의 일종인 체육 경연을 통해 인류 정신을 보다 진취적인 상태로 끌어올렸다. 고대 그리스 야외 극장은 영예와 신념을 표현하는 지성적인 오락의 무대였다. 아크로폴리스는 낙원의 상징이고 경배의 대상이었으며 각종 축제가 열릴 때 많은 사람이 모이는 집회 무대였다.

헬레니즘 시대에는 도시 중심지가 상업적으로 크게 발전했지만 도시의 핵심 기능은 여전히 대규모 행사의 무대였다. 당시 도시는 대규모 관중을 수용하는 커다란 극장이었다.[사진 14] 고대 그리스의 철학자이자 수학자인 피타고라스는 인생을 올림픽 경기에 비유하며 이렇게 말했다. "누군가는 경기에 참여해 우승을 하고, 누군가는 그곳에서 사람들에게 물건을 팔지만, 가장 훌륭한 사람은 그것을 지켜보는 관중이다." 올림픽에서는 부자와 가난한 사람, 귀족과 노예가 구분 없이 한자리에 모여 객석 혹은 무대 위에서 각자의 역할을 즐겼다.

고대 로마 제국은 지나친 사치와 향락 문화로 몰락한 '실패'의 전형이지만, 고대 로마 도시에도 광장, 대극장, 공중 목욕탕, 격투장과 같은 대규모 도시 무대가 있었다.[사진 15] 그러나 고대 로마

12

13

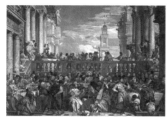
14

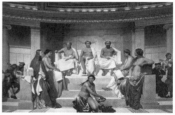
15

12 브로드웨이 뮤지컬. 유희 활동은 점차 물질화됐다. 상상은 연극이 되고,
사랑은 시와 춤과 음악을 만들었다. 원시 사회의 축제 활동이 점차
도시생활의 일상으로 변해갔다.

13 제1회 아테네 올림픽이 치러졌던 경기장.

14 헬레니즘 시대에는 도시 중심지가 상업적으로 크게 발전했지만 도시의
핵심 기능은 여전히 대규모 행사의 무대였다. 당시 도시는 대규모 관중을
수용하는 커다란 극장이었다.

15 고대 로마 시대에도 광장, 대극장, 공중 목욕탕, 격투장 등 대규모
도시 무대가 있었다.

의 광장은 흔히 생각하는 개방 구조가 아니라 신전, 묘지, 법원, 의회, 주랑(柱廊)과 이어져 완벽하게 관리됐다. 이곳에서는 종교 집회, 시장 교역, 토론회 등 다양한 사회 활동이 이뤄졌다.

중세 도시는 전체적으로 사회 활동이 많았는데, 특히 중세 도시 무대에서 펼쳐진 활동은 대부분 교회에서 주관하는 종교 의식이었다. 중세 도시의 핵심은 바로 교회였다. 당시 도시 무대는 야외 공연과 가장 행렬에 적합한 구조였고, 교회 자체도 대규모 종교 의식이 거행되는 무대였다.

현대 도시는 도시 무대의 기능을 더욱 발전시켰고, 다양한 비정규 활동이 가장 큰 특징이다. 거리예술 공연과 같은 예술 재능의 교류, 노점상과 같은 소상품 교환, 자유 언론을 비롯해 각종 집회와 시위 같은 사상 교류에 이르기까지 다양한 비정규 활동이 도시 활동의 일상이 됐다. 물론 우리가 더 큰 열정을 불태울 수 있는 것은 축제나 경축 행사 같은 대규모 사회 활동이다.^{사진 16} 공연과 콘서트, 박람회와 전시회 등의 문화 행사를 통해 시민들은 더욱 즐겁고 활기 넘치는 사교 활동과 즐거운 도시생활을 경험할 수 있다. 특히 스포츠나 미인 선발대회처럼 순위를 가리는 활동은 사람들에게 더 큰 활력을 선사한다. 매년 정기적으로 열리는 경축 행사, 축제와 같은 조직적인 대규모 도시 활동은 시민들의 마음속에 끓어 넘치는 열정을 마음껏 발산하게 해준다.

이상의 내용을 종합해보면 도시 공공 광장은 '인류 생활'이라는 공연이 펼쳐지는 자연적인 대형 무대인 셈이다. '인류 생활'에서 사람들은 각자의 위치에서 자기가 맡은 역할을 완벽하게 연기하고 있다.

2. 공공 가로 – 도시는 배경이다

도로와 양편 보행로는 도시 시민의 일상을 구성하는 기본 요소다. 개방형 공공 가로는 일상적인 왕래와 사회 교류 및 도시생활의 무대가 된다.^{사진 17} 고대 로마 건축가 비트루비우스(Vitruvius)는 가로의 기능을 언급하면서 거리 풍경을 무대 배경에 비유했다. 그로부터 2000년이 지나고 도시 공간도 구조적인 면에서 크게 변했지만, 가로는 여전히 도시생활의 기본 요소기 때문에 고대 로마 도시 형태를 묘사한 비트루비우스의 이론은 오늘날에도 적용된다. 비트루비우스는 가로 경관을 장엄한 비극의 배경, 유쾌한 희극의 배경, 격정적인 풍자극의 배경에 비유했다. 비극의 배경은 기둥, 야생화, 조각상으로 구성된 고전주의 스타일 가로를 비유한 것이다. 희극의 배경은 주로 베란다와 창에 장식이 집중된 평범한 사람들이 사는 집의 정원과 같은 형태다. 풍자극의 배경은 수목, 암석 동굴, 언덕과 같은 자연 풍경으로 꾸민 정원과 같은 형태다.

비극풍 가로는 정부 및 행정기관이 들어선 시정(市政) 거리에 어울린다. 전통 요소를 수직으로 배치해 위계 질서가 잡힌 압도적인 규모를 느낄 수 있다. 상업 거리에는 비극풍 배경을 이용해도 좋고 중세 중소 도시의 평화로움이 느껴지는 희극풍 배경도 좋다. 상업 거리는 도시 일상생활의 주무대이며 도시의 심장이기 때문에 형식적으로 구애를 받지 않는다. 격정적인 풍자극의 가로는 교외의 소도로에 어울린다. 정원 느낌이 나는 수목과 자연 풍경으로 꾸민 거리는 교외 전원 도시 개발에 이용해 평화로운 낙원, 푸근한 고향으로 돌아가고 싶은 도시인의 감성을 자극

할 수 있다.

어떤 형식이든 가로는 도시 일상생활의 무대이고 거리 풍경은 인생 연극의 배경이다. 연극의 내용에 따라 연극 무대 배경이 달라지는 것은 당연하다.

가로는 기능에 따라 크게 시정, 상업, 주거 가로 셋으로 나눈다. 이 분류는 비트루비우스가 말한 세 가지 거리 풍경과 일맥상통하지만 경계나 기준이 명확한 편은 아니다. 비트루비우스의 도시 가로의 유희성에 대한 치밀한 분석은 지금까지도 아름다운 도시 전통으로 살아 숨 쉬고 있다.

현대 사회의 가로 형태는 큰 변화를 겪었다. 차도 대신 보행거리가 확대되고 전화가 등장하면서 면대면 대화 및 교류가 크게 줄었다. 현대 도시 가로에는 상업 오락문화가 막강한 영향력을 발휘하고 있다. 디지털 전자기술이 만들어낸 화려한 광고와 스타들의 영상이 온 거리를 뒤덮었다. 연예산업과 상업주의가 만나 온갖 환상과 다양한 스타일과 유행을 끊임없이 만들어내고 있다. 거리는 마치 거대한 문화 포스터로 포장된 느낌이다. 이와 관련해 프랑스 건축가 장 누벨(Jean Nouvel)은 이렇게 말했다. "건축과 시각 효과가 긴밀하게 연결되면서 텔레비전, 영화, 광고가 온 세상을 평면 구조로 만들었다." 그는 평면 효과를 통해 '훌륭한 재료, 질감, 외관이 점점 더 중요해지고 있는 상황에서 물체 사이의 장력이 표면 및 경계 부분에서 명확히 드러날 것'이라고 믿었다.

현대 도시의 건축은 데이터 그 자체를 의미하며 시각의 흡인력 면에서 보면, 영상과 건축 양식은 하나의 건물 안에 반드시 공

16

17

18

19

16 도시민들은 축제와 경축 행사 등 대규모 사회 활동을 통해 열정을 발산한다.

17 서양화에 묘사된 도시 가로 풍경.

18 가로의 경계는 매개성과 영상화를 통해 도시 무대로 확실히 자리 잡았다.

19 욕망의 도시 라스베이거스. 미셸 푸코는 인간 본성은 노동과 창조보다
쾌락과 놀이에 가깝다고 생각했다.

존해야 하는 불가분의 관계다.

유행이 몽타주 영화처럼 빠르게 변해가는 가운데 가로의 경계는 매개성과 영상화를 통해 도시 무대로 확실히 자리 잡았다.^{사진 18} 현대 도시의 유희성은 이처럼 시각적인 차원이 강조되어 표현되고 있다.

3. 공공생활 - 도시는 낙원이다

우리는 가끔 '세상은 꿈과 같다.'라고 말한다. 그렇다면 '세상은 놀이다.'라는 말은 어떨까? 어쩌면 나약한 정신 상태처럼 보일지 모르겠지만 일찍이 플라톤은 '인간은 신의 장난감일 때 가장 지혜롭다.'라고 말했다. 성경 잠언 중에도 비슷한 내용이 있다. "여호와께서 태초에 일하시기 전에 나를 가지셨으며 태초부터 땅이 생기기 전부터 내가 세움을 받았나니 (중략). 내가 그 곁에 있어서 창조자가 되어 날마다 그의 기뻐하신 바가 되었으며 항상 그 앞에서 즐거워하였으며 사람이 거처할 땅에서 즐거워하며 인자들을 기뻐하였느니라."

미셸 푸코는 인간 본성은 노동과 창조보다 쾌락과 놀이에 가깝다고 생각했다.^{사진 19} 푸코의 이상향은 지식과 진리가 아니었다. 그의 목표는 권력의 균형 상태가 아니라 향락, 수요, 욕망, 기회, 반항 등 일련의 과정을 통해 우리 몸에 내재된 팽창과 멈춤의 능력이 자연스럽게 표현되도록 하는 것이었다.

앞서 말했듯 시정(市井)은 시장과 시민생활의 집합체이며, 보통 사람들의 물리적 생존의 공간이자 생계 활동의 공간이었다.

도시생활사는 겉으로 볼 때 별 가치도 없고 무의미한 작고 사소한 일상을 엮은 역사다. 화려한 황궁과 좁은 골목길 구석의 초라한 초가집, 부유한 대상인과 가난한 소상인, 생김새가 전혀 다른 면 나라에서 온 이방인과 수백 년 동안 그 땅을 경작해온 농민, 이 모든 생활이 공존하며 도시생활사가 탄생했다. 이런 도시생활에서 비롯된 활기와 생명력 넘치는 문화는 넓은 포용력으로 다양한 생활 모습을 담을 수 있기 때문에 끊임없이 유행을 창조하고 늘 유희성을 유지하며, 새로운 스타일과 유행을 추구한다. 시정은 거대하고 세찬 시대의 흐름을 느낄 수 있고, 인간 본성을 가장 현실적으로 발산할 수 있는 늘 살아 있는 도시 무대다.[사진 20]

시정생활이 전통 도시생활을 대표한다면 대중문화는 현대 도시생활의 전체적인 배경이라고 할 수 있다. 현대 사회에는 상업, 교통, 통신의 발달과 함께 완전히 새로운 대중심리와 대중문화가 등장했다. 다양성을 지향하는 복합 문화 공간의 등장도 그중 하나다. 현대 대중문화의 뿌리인 포스트모더니즘이 도시 건축, 상업 광고, 패션 유행 등 다양한 사회 분야에 영향을 끼치면서 현대 사회 전반을 아우르는 대중문화가 탄생한 것이다.

최근 일부 건축가와 예술가들이 현대 언어 배경을 기반으로 반어적인 풍자와 유희성을 이용해 새로운 개념을 표현하고 있다. 이들은 자신 혹은 자기 작품이 무표정한 얼굴로 점잖게 앉아 있길 바라지 않는다. 스스로 생명력과 존재감을 얻기 위해서라면 다소 위험한 언어 유희도 마다하지 않는다. 심지어 신성하고 엄숙한 타인의 작품을 이용해 유희의 즐거움을 얻기도 한다. 미국의 건축가 로버트 벤츄리(Robert Venturi)의 저서 『건축의 복합성

과 대립성(Complexity and Contradiction in Architecture)』은 반어적 풍자 비판의 대표작이다. 또한 렘 콜하스의 저서 『광기의 뉴욕(Delirious New York)』 중에 등장하는 그의 아내 마델론 브리센도르프(Madelon Vriesendorp)의 작품 〈노골적인 쾌락〉도 반어적 풍자의 대표적인 건축 텍스트로 주목받았다.^{사진 21}

포스트모더니즘 도시의 '광란의 미학 유희'는 루트비히 비트겐슈타인(Ludwig Wittgenstein)의 언어 유희, 자크 데리다(Jacques Derrida)의 텍스트 유희와 관계가 깊다. 현대 도시의 건축 창작은 예술상의 배반과 유희를 통해 심미적 쾌락을 얻는 일종의 심미 유희로 흘러가고 있다.

새로운 대중문화 전파 매체인 인터넷이 출현하면서 완전히 새로운 생활방식이 등장했다. 인터넷 가상 공간과 가상생활이 현대 도시생활의 유희성 기질에 잘 부합되면서 유희의 범위가 한층 넓어진 것이다. 인터넷 시대 사람들은 점점 깊이도 중심도 없는 불확실한 모호함을 즐기고 익숙해져가고 있다. 심지어 현실 세계의 기본적인 생활방식조차 거부하는 사람도 있다. 혹자는 디지털 도시 신인류문화를 '황당무계문화'라는 한마디로 표현하기도 한다. (원문 표현 '无厘头文化'는 홍콩과 중국에서는 이미 하나의 문화 코드로 자리 잡았지만 우리나라에는 아직 이에 대응하는 표현이 없다. '无厘头'는 '밑도 끝도 없다' '황당무계하다'라는 뜻으로, 우리나라에도 잘 알려진 홍콩 영화배우 주성치가 이 문화의 대표적인 인물이다. 황당무계문화에는 과장, 풍자, 자조의 세 가지 요소가 내포되는데, 풍자성과 비판의식이 강한 비주류 풀뿌리문화의 일종이다. 현실 비판이나 저항의식 부분은 보통의 풀뿌리문화와 비슷하지만 가장 큰 차이점은 '황당무계한 방법의 풍자'다. -옮긴이) 이들이 만들고 즐기는 대중음악은 그

저 음악일 뿐 특별한 의미나 배경에 얽매이지 않는다. 이는 사회적 믿음에 대한 상실감, 종교의 쇠퇴, 문화적 다양성에 의한 분열 작용의 영향으로, 현대인들이 쾌락과 유희를 통해 심리적 만족을 추구하기 시작했기 때문이다. 현대인은 영원한 안식과 평화가 아니라 짧은 순간 불타오를 수 있는 극도의 흥분을 끊임없이 갈구한다.

풍요로운 전통 도시 시정생활, 다양한 현대 대중문화, 쾌락 추구 포스트모더니즘 문화, 특히 인터넷 시대가 만든 유희적 기질의 풍부한 도시생활은 일상적인 측면에 나타난 도시의 유희성을 가장 잘 보여주고 있다.

4. 도시개발 – 도시는 게임판이다

도시라는 단어는 성과 시장의 합성어로, 도시 발전에서 시장의 역할이 매우 중요했음을 보여준다. 이는 『주역』 계사 편을 보면 잘 알 수 있다. "해가 중천에 있으니 시장을 열어 백성들을 오게하고, 천하의 재화를 모아 교역하고 나면 각자 원하는 것을 얻으리라." 한마디로 시장은 교역을 위한 장소다. 근대 이전의 도시 구조는 종교와 군주의 권위에 의해 통제 관리됐으나, 근현대 이후 종교와 왕권이 쇠락하고 시장경제의 '보이지 않는 손'이 막강한 영향력을 행사해왔다.

일찍이 애덤 스미스(Adam Smith)는 '인간은 거래를 하는 유일한 동물이다. 개는 다른 개와 뼈를 교환하지 않는다.'라고 말한 바 있다. 시장경제 체제에서 도시개발은 일련의 게임을 만드는 과

정과 같다. 현대 도시는 일련의 게임 규칙을 만들고, 게임 공간을 배치하고, 게임 참가자를 선발하고, 게임 순서를 정하고, 게임 환경을 조성해왔다. 그리고 참가자의 조건을 표준화하고 그들의 활동을 장려함으로써 도시 공간의 수준을 끌어올리고 도시생활을 풍요롭게 만들었다.

20세기 중반에 등장한 '게임 이론'은 모든 게임 참가자가 의사결정을 할 때 자신의 이익과 목적뿐 아니라 자신의 결정과 행동이 타인에게 어떤 영향을 끼칠 것인지, 타인의 결정이 자신에게 어떤 영향을 끼칠 것인지까지 고려해 최대의 이익과 효과를 거둘 수 있는 최상의 결정을 내린다고 보는 이론이다. 조금 더 전문적으로 설명하면 '게임 이론은 각 의사결정 주체의 행동이 상호 영향을 끼치는 조건에서 그들이 어떤 결정을 내리는지, 이들의 결정이 어떻게 균형을 이루는지를 연구하는 학문'이라고 할 수 있다. 게임은 유희의 일종으로, 게임을 하는 모든 주체의 결정은 서로 영향을 주고받는다. 누군가의 선택이 초래할 결과가 또 다른 주체가 어떤 목표와 의도로 어떤 선택을 하느냐에 따라 달라질 수 있다. 넓게 보면 인생도 끊임없는 게임 과정 안에 있다고 말할 수 있다. 도시개발을 게임으로 보면, 건설회사, 설계회사, 시공기관 등이 도시개발 게임의 참여자가 된다.^{사진 22}

현대 사회의 풍요로운 물질문화는 자유시장 경쟁의 산물, 즉 게임의 결과물이다. 애덤 스미스는 1776년에 발표한 『국부론』에서 이기적인 행동과 시장 운영의 관계에 대해 자세히 설명했다. "사람은 누구나 최대의 이익을 얻을 수 있는 곳에서 최선을 다해 자신의 자원을 활용하려 한다. 일반적으로 사람은 의도적으로

20

21

22

23

20 시정은 거대하고 세찬 시대의 흐름을 느낄 수 있고, 인간 본성을 가장 현실적으로 발산할 수 있는 늘 살아 있는 도시 무대다.

21 마델론 브리센도르프 〈노골적인 쾌락〉.

22 도시 개발 과정 중 하나인 경매 입찰 모습.

23 상하이 고급 아파트 탕천이핀(湯臣一品). 주택지구 개발은 여러 개발 건설회사가 시장의 이익을 극대화하기 위한 게임이다.

공익을 위해 일하지 않으며, 사실 사회에 어떤 공헌을 하게 되는지 알지도 못한다. 오직 자신의 안전과 이익을 위해 행동할 뿐이다. 그러나 이렇게 행동하는 가운데 '보이지 않는 손'의 인도를 받아 자기도 모르게 사회 발전을 위해 최선을 다하게 된다. 이렇게 사람들은 자신의 이익을 추구하는 과정에서 의도치 않게 사회에 공헌하게 되는데, 이들의 사회 공헌은 의도한 공헌보다 훨씬 강력한 힘을 발휘한다." 그러므로 게임이 꼭 나쁜 것만은 아니며, 꼭 좋은 결과를 얻지 못하는 것도 아니다.

도시개발의 게임 주체는 크게 두 개 영역으로 나눠볼 수 있다. 하나는 정부와 개발업자, 다른 쪽은 개발업자와 개발업자의 게임이다. 여기서 잠시 게임의 종류에 대해 알아보자. 게임은 이익 상황에 따라 제로섬 게임, 일정합 게임, 변동합 게임 등으로 나눌 수 있다.

먼저 제로섬 게임은 이익을 얻는 쪽이 있으면 반드시 손해를 보는 쪽이 있는 게임이다. 즉, 승자의 이익은 패자의 손해에서 발생한다. 결국 모든 참여자의 이익과 손해의 합은 항상 '0'이다. 일정합 게임은 모든 게임 참여자의 이익과 손해의 합이 항상 '0'이 아닌 일정 상수다. 일정합 게임은 승자와 패자의 대립 구조에서 더 많은 이익을 얻기 위한 게임이 아니라 모든 참여자가 각각 원하는 합리적인 결과를 얻을 수 있기 때문에 모두가 평화롭게 공존할 수 있는 게임이다. 세 번째 변동합 게임은 여러 가지 전략과 결정이 어떻게 조합되느냐에 따라 모든 참여자의 이익과 손해의 합이 달라지는 게임이다. 변동합 게임의 결과는 모든 참여자가 이익을 얻을 수 있지만 그 이익의 합이 늘 같지는 않다.

예를 들어 주택지구 개발은 여러 개발 건설회사가 시장의 이익을 극대화하기 위한 게임인 동시에, 건설회사와 정부가 집단의 이익과 사회의 이익을 두고 벌이는 게임이기도 하다.^{사진 23} 이 게임의 결과는 제로섬 게임이 될 수도 있고, 일정합 게임 혹은 변동합 게임이 될 수도 있다. 토지 경매는 토지를 교환하는 시장경제 활동이지만 경매 과정은 일종의 게임이 될 수 있다. 도시개발 건설회사가 입찰 경쟁을 거쳐 토지 개발권을 얻어내기 때문에 결과적으로 보면 이 게임은 건설회사 간의 일정합 게임이다.

시장경제 체제에서 건설회사는 독립 경제 주체로서 시장 경쟁을 통해 이윤의 극대화를 추구해야 할 이성적인 목표를 가지고 있다. 따라서 모든 경제 활동의 시작과 끝이 기업 이윤의 극대화라는 목표 아래 진행된다. 반면 정부는 사회 이익의 대변인 자격으로 사회경제 활동에 참여한다. 따라서 이윤의 극대화를 추구하는 개별 주체의 이성적인 목표는 정부가 대표하는 사회 이익과 갈등 구조를 형성한다. 이것이 바로 정부와 개발 건설회사 간 게임의 핵심이다.

도시개발과 관련된 정책, 계획, 제도는 정부가 만든 도시개발 게임 규칙이다. 이 게임 규칙은 원칙적으로 제로섬 게임이 아닌 일정합 게임 혹은 변동합 게임의 결과를 얻도록 만들어졌다. 정부는 이 게임 규칙을 잘 활용해 적극적으로 도시개발 게임을 이끌어야 한다. 특히 건설회사가 '투자-수익-재투자-재수익'이라는 최상의 순환을 이어가는 동시에 도시생활 환경이 크게 개선되어 삶의 질을 높일 수 있도록, 즉 게임 전체의 이익을 극대화할 수 있도록 해야 한다.

현대 도시 공간 구조는 도시개발의 결과물이라고 할 수 있다. 그만큼 도시개발 행위는 도시 경제생활에서 중요한 위치를 차지한다. 또한 도시개발 정책, 계획, 제도는 도시개발 게임을 구성하는 중요한 게임 규칙으로서 현대 도시 발전과 도시생활을 보다 풍요롭게 해준다.

여기에서 도시의 유희성과 관련된 현대 도시 건설의 세 가지 경향에 일침을 가하지 않을 수 없다. 첫 번째는 과도한 물질주의 경향으로 도시 전체가 GDP 성장에 목을 매고 있는 현실이다. 오직 풍요로운 물질과 경제 성장을 향해 나아갈 뿐 그 외의 가치는 크게 관심을 두지 않는 실정이다. 두 번째는 기능주의에 치중한 도시계획 및 개발이다. 도로 교통이 도시 과제의 최우선 과제가 되고 기능별 구획이 강조됨에 따라 거의 도시 해체 수준에 이르렀다. 세 번째는 지나친 시각화 경향이다. 영웅주의와 유미주의를 향한 집념은 오로지 보이기 위한 아름다움, 내실 없는 성과주의를 만연시켰다.

도시 유희성을 살펴보면 도시 스스로 구조적인 소멸과 생성을 반복하는 능력을 갖추고 있음을 알 수 있다. 따라서 도시 발전 과정에서 도시의 자생력과 자연 형성된 구조, 인간 내면의 유희성에 주목해야 도시생활의 감성을 풍부하게 하고, 냉정하고 삭막한 공간을 줄일 수 있다. 시정생활과 대중문화를 깊이 체험하는 한편, 따뜻하고 인간적인 도시 공간을 창조하고 긍정적인 시장 게임 환경을 조성해 건전하고 아름다운 도시를 만들어야 한다.

유희는 원래 연극적인 추상적인 삶의 모습이었다. 많은 사람이 모인 도시에는 이 사람, 저 사람의 연극이 끊임없이 펼쳐지고,

이러한 연극은 세대를 이어가며 영원히 막을 내리지 않는다. 우리는 영원히, 그리고 몽타주 영화처럼 쉴 새 없이 변하는 도시의 무대를 어떻게 운영해야 할까? 우리는 시작도 끝도 없는 긴 역사의 흐름 속에 잠시 스쳐가는 나그네일 뿐이지만 반드시 생각해봐야 할 문제다. 물질 위주가 아닌 인간 중심 도시를 만들기 위해서는 인간의 유희 본성을 지켜야 할 것이다.

도시 권력의 본질
ESSENCE OF URBAN POWER

루이스 멈포드는 도시를 '권력과 문화가 고도로 집중된 곳'이라
고 생각했다. 도시는 물질적 혹은 상징적인 형태 범위의 경계가
있는데, 이는 도시성과 비도시성 구조를 구분하는 명확한 기준
이 된다. 담이 없는 도시는 도시가 아니다. 물론 물리적인 형태상
의 경계가 없을 수도 있지만 행정상의 경계는 반드시 있기 마련
이다. 이것은 권력과 규제가 미치는 합법적인 범위를 규정한다.

　　고대 중국어에서 성(城)은 사람들이 모여 사는 마을 둘레에 쌓
아올린 방어용 시설을 의미했다. 처음에는 원시 집단 취락 주변
에 토담, 돌담, 나무 울타리, 물웅덩이 형태의 성을 만들어 야생
동물과 다른 부족의 침입에 대비했다. 계속해서 돌벽, 성루, 성
첩³ 구조가 더해지면서 더욱 견고한 성벽 형태를 갖췄고, 점차 노
예주의 재산과 안전을 유지하는 것이 가장 중요한 목적이 되었
다. 방어 효과를 높이기 위해 성 바깥쪽에 곽(廓)이라 부르는 벽
을 하나 더 쌓기도 했다. 중국은 고대 하(夏)나라 때 이미 완벽한
성곽 구조가 존재했다. 옛 문헌에도 '성을 쌓아 군주를 호위하고,

곽을 만들어 백성을 보호한다(築城以衛君 造廓以守民).'라는 구절이 나온다.^{사진 24}

　　다음의 몇 가지 주제에 따라 도시와 권력의 관계를 알아보고자 한다.

1. 권력의 의미

인도유럽 어족에서 말하는 권력의 어원은 라틴어 'potere'에서 찾을 수 있다. 원래 의미는 '할 수 있다' 혹은 어떤 일을 해낼 수 있는 '능력'을 뜻한다. 여기에서 파생된 영어의 'power', 프랑스어 'lepouroir'도 기본적으로 potere와 같은 뜻이지만 능력과 힘의 의미가 조금 더 강하다.

　　현대 사회에서 '권력'의 의미는 조금 다른 의미로 확장됐다. 특정 개인의 의지가 다수의 타인에게 영향을 미치고, 나아가 지배까지 하는 일종의 강력한 힘을 의미하게 됐다. 여기에 대해 막스 베버는 이렇게 말했다. "우리 사회에서 권력이란 한 사람 혹은 소수가 사회 활동 참여 중 타인의 반대에 부딪치더라도 계속해서 자기 뜻을 펼칠 수 있는 기회가 주어지는 것을 뜻한다." 여기서 권력의 의미는 일종의 능력, 즉 타인과 자원에 대한 지배력을 뜻한다.^{사진 25}

　　버트런드 러셀(Bertrand Russell)은 그의 저서 『권력(Power: A New Social Analysis)』에서 권력을 총체적으로 분석했다. 러셀의 권력을 간단히 정리하면 다음의 세 가지 특징이 있다. 첫째, 권력의 사회성이다. 권력은 인간과 물질의 관계가 아닌 인간과 인간의 관계

를 보여주는 일종의 사회현상이라는 것이다. 둘째, 권력은 비대칭성을 띤다. 권력 주체가 명령을 내리고 권력 객채가 명령에 복종하는 형태로 표현되기 때문이다. 셋째, 권력은 강제성을 띤다. 권력 주체의 의도에 따르지 않을 경우 권력 객체는 일련의 대가를 감수해야 하기 때문이다.

2. 거시적인 권력

흔히 권력의 존재를 필요악이라고 말한다. 긍정적인 작용과 부정적인 작용이 동시에 존재하기 때문이다. 권력은 사회 질서를 유지하고 공익을 위한 공공 정책을 실행하기 위해 꼭 필요한 수단이지만 부당한 이익을 갈취하거나 독재, 억압, 전쟁의 수단이 될 수도 있다. 따라서 우리는 권력의 긍정적인 효과를 인지하는 동시에 권력을 적절히 제한하는 방법에 대해서도 생각해야 한다. 거시적인 관점에서 볼 때 권력은 국가의 정치 수단이다. 사회와 대중을 지휘하고, 지배하고, 통제하고, 관리하고, 구속하는 수단이자 일련의 형식이라 할 수 있다.

3. 미시적인 권력

미셸 푸코가 말하는 권력은 앞서 말한 거시적인 관점에서의 권력과 다르다. 그는 사회의 모세혈관, 즉 아주 작은 사회 단위에 침투해 있는 권력의 형태를 연구했다. 그래서 미셸 푸코의 권력은 미시적인 권력이다. 그의 이론에서 권력은 특정 개인이나 집

단, 국가에 속한 것이 아니라 사회 깊숙이 퍼져 있다. 그러므로 우리 모두가 권력의 환경에 얽매여 있는 압제자인 동시에 억압받는 자가 된다.

미셸 푸코는 권력이란 힘과 힘의 관계이며, 그 관계로부터 권력의 관계가 형성된다고 생각했다. 그는 권력의 긍정적인 생산 효과에 주목했다. 만약 모든 사회 집단에서 일련의 통제 및 규제를 모두 없앤다면 안정적인 사회 환경과 건강하고 행복한 생활까지 사라질 것이다. 자유와 통제의 문제는 전체적인 역사 발전 관점에서 봐야 한다. 인류는 끊임없이 이성적으로 스스로에게 규칙과 질서를 요구해왔기 때문에 유인원 상태를 벗어나 문화를 형성하고, 나아가 오늘날의 국가와 도시 형태를 만들 수 있었다.

플라톤의 『국가』에서는 도시를 기하학의 작품으로 간주했다. 도시 중심에 아크로폴리스가 있고 그 둘레에 성벽을 쌓았다. 플라톤은 완성과 균형은 전체 안에서만 실현되므로 도시 전체를 위해 시민생활을 희생할 수 있다고 생각했다. 즉, 도시에는 절대 이성과 강력한 질서가 필요하다는 입장이었다.

4. 도시 탄생을 이끈 정치 권력과 종교 권력

사회, 경제, 정치의 복잡한 변화 과정에서 도시 형태의 요인, 특히 외부의 영향이 아닌 자체 요인을 찾아내기는 쉽지 않다. 도시에는 경제 및 기술의 발달, 전쟁 등이 도시체계 및 구조 변화에 끼치는 영향과 별개로, 권력 기구(instrument of authority)의 지지하에 제도화되어 오랫동안 유지되는 도시 자체의 변화 요인이 있다.

권력 기구는 도시 탄생에 강력한 영향을 미치는 일종의 소셜 파워를 발휘한다. 역사적으로 보면 모든 왕조와 왕권은 도시 탄생의 필수조건이었다.^{사진 26} 애초에 자연적으로 형성된 도시라도 이후 발전 과정에서 지도자 개인 혹은 대중의 요구가 도시 구조 변화에 결정적인 영향을 미치는 단계가 있기 마련이다. 그러므로 도시 형성을 100퍼센트 자연적인 요소의 결과로 해석하는 물질결정론은 인류 발전의 현실과 전혀 맞지 않는다.

아리스토텔레스는 '인간은 정치적 동물이다.'라고 말했다. 즉, 인간은 선천적으로 도시생활에 적합하다는 말이다.

역사적으로 볼 때 새로운 도시의 탄생은 곧 새로운 시대의 서막이었다. 바그다드와 알 만수르(al Mansūr, 이슬람 아바스 왕조의 창시자로, 티그리스강 서안에 훗날 바그다드가 되는 새로운 도시를 건설), 원나라 대도(大都, 현재의 베이징)와 쿠빌라이칸(칭기스칸의 손자로 몽골 제국의 5대 대칸이자 원나라 건국 황제), 베르사유 궁전과 루이 14세가 대표적인 예이다. 당시 통치자는 마음대로 도시 인구수를 정하고 백성들이 미리 계획된 관계 속에서 생활하도록 했다.^{사진 27}

초기 도시화 과정의 실제 내용과 다를 수 있겠지만, 모든 고대 전설이 최고 지도자의 결정과 특별한 행동이 도시 탄생의 결정적인 요소가 되었다는 주장을 뒷받침해준다. 고대 지도자는 곧 신이었으니, 도시는 곧 신의 작품이었던 셈이다. 미국의 건축가이자 건축학 교수인 조셉 리쿼트(Joseph Rykwert)는 그의 저서 『도시의 이념(The Idea of a Town)』에서 최초의 고대 도시가 신화와 의식에서 파생된 상징적인 형태였음을 증명하려 했다. 특히 고대 그리스, 고대 로마의 도시들을 예로 들어 풍부한 문화와 강력한 종교

24

25

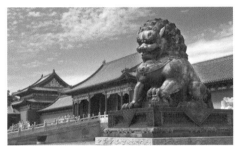

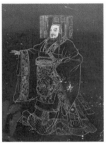

26

27

24 중국은 고대 시대부터 성을 쌓아 군주를 호위하고,
곽을 만들어 백성을 보호했다.

25 권력은 타인과 자원을 지배하는 능력이라 할 수 있다.

26 왕조와 왕권은 도시 탄생의 필수조건이었다.

27 진시황(秦始皇) 초상화. 통치자는 마음대로 도시 인구수를 정하고
백성들이 미리 계획된 관계 속에서 생활하도록 했다.

흡인력이 도시 발전의 주요인이었음을 강조했다.

　권력 주체는 도시 공공 건축, 특히 도시의 개성을 보여주는 상징적인 기념물에 관심을 갖기 마련이다. 그래서 도시 형성 초기의 지배 세력은 늘 공공 건설 사업의 일환으로 궁전과 신전 건설에 주력했다.

　그러나 시간이 흐르면서 도시는 우주와 종교의 중심지 역할에서 법률과 정의, 이해와 평등을 실현하기 위한 기반으로 발전해 갔다. 그리고 불법과 폭력 등 도시의 불합리한 현상을 규탄하는 과정에서 권력 객체를 보호해줄 법률의 필요성이 제기됐다. 도시 변화와 발전에서 법과 질서의 힘은 무엇보다 중요한 존재다.

5. 도시의 개성과 계획성

이탈리아 구릉지에 위치한 시에나는 '예술과 기술적으로 탁월한 유기적 구조가 돋보이는 도시'로 손꼽힌다. 시에나의 도시 형태와 구조는 오랜 세월 지형의 빈틈을 메우며 자연스럽게 형성된 것으로 알려져 왔지만 철저한 연구 분석을 통해 새로운 사실이 밝혀졌다. 중세에 크게 번성했던 시에나는 당시 엄격한 통제하에 철저히 계획된 도시였던 것이다.[사진 28] 중세 시에나 도시의회는 초기 도시 형태와 구조적 특징을 최대한 유지 발전시키기 위해 여러 가지 엄격한 기준을 정했다고 한다. 전체 도시 경관과 시민 전체의 이익을 위해 모든 거리의 신축 건물은 반드시 주변의 기존 건물과 같은 형태와 양식으로 짓도록 했다. 또한 기존 구조와 질서에 어긋나지 않도록 건물을 배치해 조화로운 도시 경관

을 유지했다.

도시의 초기 형태를 분석해보면 예상 외로 체계적인 질서가 존재했음을 알 수 있다. 역사학자 볼프강 브라운펠스(Wolfgang Braunfels)는『서유럽 도시설계(Urban Design in Western Europe)』에서 '도시는 전체의 형식과 질서가 반영된 모범적인 전형을 염두에 두고 설계한다.'라고 말했다.

6. 권위적인 도시계획

도시계획은 도시 발전을 통제하고 방향성을 제시하는 역할을 한다. 이것은 본질적으로 다양한 이해관계를 조정하는 과정이다.

도시계획은 필연적으로 정치적인 성향을 띤다. 이것은 추상적인 도시 공공의 이익에 대한 기준과 규칙을 근거로 도시 공간 및 토지 사용을 종합적으로 분석함으로써, 예측과 통제가 쉽지 않은 미래 도시 발전에 초점을 맞춰 최대한 미래 도시의 이익을 유지할 수 있는 방법을 선택하는 과정이다. 또한 도시계획은 전문가의 분석과 견해를 바탕으로 도시 사회경제 발전 과정 중 어느 시기에 어떤 물질 환경을 필요로 할 것인지를 예측함으로써 미래를 내다보는 정부 정책 수립과 사회 자원의 적절한 분배에 도움을 줄 수 있다.

기술이 도시 발전에 끼치는 영향력이 커지면서 기술 장악이 곧 도시 발전의 지배권으로 이어졌다. 이것은 주로 물질 환경에 나타나는 문제를 해결하는 과정에서 도시계획을 통해 '시대 정신에 부합하는' 공간 통제법으로 표현된다. 예를 들어 워싱턴 도

시계획 총책임을 맡았던 피에르 랑팡(Pierre Lenfant)은 '미래 도시 워싱턴은 강대국의 수도가 될 것이므로 막강한 국력에 어울리는 웅장함을 갖춰야 한다.'고 생각했다.^{사진 29}

도시계획에서는 명령의 주체가 '권력' 대신 '권위'를 내세운다. 권위란 합법화된 권력이다. 다시 말해 현존하는 정치제도와 법률로부터 일련의 권리를 부여받은 것으로, 비교적 안정적인 체계와 형식으로 권력을 표출하는 방식이다.

현대 도시계획에서 가장 주력하는 부분은 시장경제의 실패, 즉 불완전한 시장 능력으로 인한 사회문제다. 활력을 잃은 시장경제는 자체 운영 중 예기치 못한 '파괴성'을 드러낼 수 있는데, 이런 최악의 상황을 막아줄 수 있는 것이 바로 '정부의 힘'이다.

도시계획의 권위성은 도시 운영 과정에서 분리 혹은 소외 현상을 만들어낸다. 도시계획에서 모든 토지를 용적률, 건축 밀도, 고도와 같은 객관적인 수치로 나타내는 것도 일종의 권력의 표현이다. 이 때문에 도시의 모든 땅이 수많은 건축 한계선과 도로 후퇴선으로 둘러싸였다. 렘 콜하스는 이처럼 용적률, 건축 밀도, 고도, 각종 한계선으로 만들어진 도시를 '감옥'으로 묘사했다.^{사진 30} 결국 객관적인 수치를 통해 드러나는 것은 단편화된 권력이다. 이런 권력은 도시 해체 작용을 촉진해 도시를 수많은 조각으로 분리시킨다.

물론 도시가 미리 계획한 형태 그대로 발전해가는 일은 거의 없다. 대부분 도시 자체의 고유한 법칙과 어울려 자연스럽게 변화 발전한다. 나라와 도시별로 권력의 제도화가 도시계획에 미치는 영향은 다르겠지만, 결국 그 본질은 같다. 도시계획은 정책

28

29

30

31

28 시에나는 철저히 계획된 도시 형태를 보여준다. 이는 중세 이후
엄격히 통제하고 관리한 결과다.

29 권위적 도시계획 아래 탄생한 도시 워싱턴.

30 렘 콜하스, 〈지구본을 가둔 도시(The City of the Captive Globe)〉, 1972년.

31 미래 발전의 청사진을 보여주는 두바이. 도시가 형태를 갖추기 시작하면서
사람들은 여러 가지 방법을 동원해 인류 발전에 필요한 방향으로 도시를
변화시켜 왔다.

168

목표를 실행하기 위한 수단이며, 정부가 도시 토지 사용 과정에 참여하고 이를 통제하는 중요한 시스템이며, 정부가 도시 물질 환경을 지배하기 위한 수단이 된다.

7. 정부 주도의 도시경영

도시 형태의 변화와 발전은 의도되지 않은 자연 성장과 목적의식이 분명한 인위적 간섭이 동시에 작용한 결과다. 도시가 형태를 갖추기 시작하면서 사람들은 여러 가지 방법을 동원해 인류 발전에 필요한 방향으로 도시를 변화시켜 왔다.사진 31 초기 도시는 통치자 개인의 의지에 따라 직접 통제할 수 있었지만 현대 도시는 도시계획, 정책, 법률 등 다양한 수단을 통해 간접적으로 통제해야 한다.

중국의 경우 계획경제에서 시장경제 체제로 변화되면서 시장이 자원 분배의 주체가 됐다. 토지 역시 사유화되면서 시장이 토지 분배 및 개발 방법에 결정적인 영향을 끼치고 있다. 토지 시장 체제는 기본적으로 지가(地價)에 의해 움직인다. 도시 기능을 고려해 용지를 분할하고 토지 이용 구조를 최대한 효율적이고 이상적으로 발전시키기 위해 가장 우선적으로 고려해야 하는 것이 바로 지가다.

시장 체제는 도시의 토지 자원을 분배하는 가장 중요한 수단이지만 목표나 의지가 없기 때문에 맹목적 혹은 임의적으로 움직이거나 갑자기 정체하는 등 여러 가지 문제점을 안고 있다. 만약 온전히 시장 체제에 의지할 경우 특정인 혹은 소수의 이익을

위해 토지 이용이 편중되어 공공 공간이 줄어들고 도시 환경이 열악해질 가능성이 크다. 따라서 정부가 주도적으로 조정 능력을 발휘하고 법률과 정책을 강화해 합리적인 토지 이용과 발전, 관리 모델을 만들어 최종적으로 장기적인 도시 발전 목표에 부합할 수 있도록 해야 한다.^{사진 32}

도시경영은 경제 발전의 과도기에서 변화된 정부의 입장을 반영한 도시 관리의 새로운 이름이다. 시정부는 기업 경영 모델을 도시에 적용해 도시 건설 및 관리에 적극적으로 참여하고 있다. 특히 도시 이익 증대를 위해 관련 주체의 적극적인 협조를 유도하고 자본 주체를 다양화하는 데 주력하고 있다.

현재 도시경영에는 다양한 건설 사업을 구체적으로 지휘할 수 있는 능력이 필요하다. 권위와 현실성을 동시에 갖춘 도시계획을 수립해 도시 건설 사업이 전반적인 경제계획과 조화를 이룰 수 있도록 해야 하고, 토지 공급 및 도시 공간 구조를 최적화해야 한다.

현재 중국의 도시행정 결정권은 시 인민정부에 있다. 시정부 결정권의 핵심 인물인 시장은 도시계획의 기획부터 실행까지 총책임을 져야 할 뿐 아니라 도시 경제 전반을 총괄해야 한다. 정부가 도시 공간 발전 전략과 토지 사용 관련 규정을 만들 때 가장 우선시해야 할 목표는 역시 '지속적인 경제 발전'이다. 정부의 정치 운영 방향과 목표는 도시계획의 가치 선택 과정에 막대한 영향을 끼친다.

현대 도시의 급성장을 이끌고 있는 주체는 정부와 도시 개발 건설회사, 그리고 대중이다. 정부는 사회와 대중의 이익을 대변

하며 전반적인 경제 발전을 목표로 도시 발전을 이끈다. 건설회사는 적극적으로 시장을 주도하며 이익 창출을 목표로 도시 발전에 참여한다.

도시경영에서는 도시를 기업과 같은 구조로 본다. 시위원회 서기[4]가 회장, 시장이 사장 역할을 담당하며 도시 전체가 체계적인 기업 시스템 아래 매우 효율적으로 움직인다.

중국 도시의 역사적 배경에 뿌리 깊이 박혀 있는 동양 유교문화는 특히 정치 부분에 큰 영향을 끼쳤는데, 이는 권력 집중과 정책 실행에 유리한 조건을 만들어주었다.[사진 33] 권력의 집중은 당파 경쟁으로 인한 시간 및 에너지 소모를 막아 정책 결정 및 실행이 신속하게 이뤄지게 한다. 도시 발전 측면에서는 정책 결정 과정이 신속하고 효율적으로 이뤄지고 확실한 실행 결과가 보장되는 긍정적인 효과가 있다.

경제 발전은 시정부 업적을 평가하는 중요한 지표이며, 도시 건설은 경제 발전의 대표적인 표현 수단이다. 이것이 대부분의 시정부가 도시 건설에 많은 열정과 시간을 투자하는 이유다.

8. 이미지 지상주의 도시 – 웅장하고 화려한 도시설계

고대 피라미드 시대부터 서양인들은 도시와 건축을 영원히 간직해야 할 예술 작품으로 생각했다. 특히 이들은 건축에 투자하는 시간을 아끼지 않았는데, 그 결과 몇 대에 걸쳐 역사에 길이 남을 명작을 탄생시키기도 했다. 이러한 전통 아래 서양에서는 과거의 사상과 유물을 매우 소중히 여기고 조화로운 도시의 예술성을

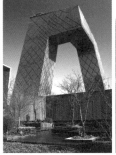

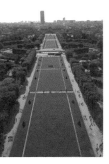

32

33

34

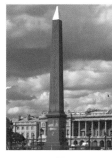

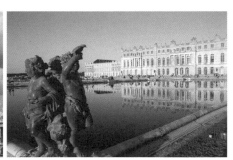

35

36

32 발전 지상주의 도시, 두바이.

33 렘 콜하스가 설계한 중국의 기념비적 건축물, 베이징 CCTV 본사. 중국 도시의 역사적 배경에 뿌리 깊이 박혀 있는 동양 유교문화는 특히 정치 부분에 큰 영향을 끼쳤는데, 이는 권력 집중과 정책 실행에 유리한 조건을 만들어주었다.

34 이미지 지상주의 도시, 파리. 웅장하고 화려한 도시설계.

35 파리 콩코르드 광장.

36 베르사유 궁전은 유럽 도시설계 역사에서 매우 큰 영향을 끼쳤다.

유지하기 위해 많은 노력을 기울였다. 이런 배경 덕분에 도시설계가 예술로 승화될 수 있었다.

케빈 린치는 『좋은 도시 형태』에서 우주를 모델로 삼아 도시의 평면 구조를 우주와 신의 개념으로 해석한 '신성한 도시'를 만들었다. 이것은 르네상스와 바로크 시대 도시 건축의 특징인 권력의 이상을 강조한 평면 구조와 비슷하다. 이 도시 형태는 상징성이 강한 도시 중심축과 성문, 랜드마크의 강조, 체계적인 시스템에 의해 차등화된 공간 구조가 특징이다.^{사진 34}

역사적으로 도시설계와 도시생활에 가장 큰 영향을 끼친 요소는 역시 권력이다. 17세기 프랑스에서는 국왕과 자산계급의 이해관계가 맞아떨어지면서 중앙집권 절대왕권 국가가 탄생했고 이를 배경으로 합리주의와 고전주의가 탄생했다.^{사진 35}

17세기 프랑스 철학자 데카르트는 합리주의와 건축의 관계를 이렇게 묘사했다. "한 사람의 건축가가 설계한 건물은 여러 건축가가 함께 작업한 건물보다 잘 정돈되어 아름다울 뿐 아니라 이용하기에도 편리하다. 마찬가지로 애초에 작은 마을이었다가 조금씩 확장되어 대도시로 발전한 고대 도시는 전문가 한 사람이 아무것도 없는 상태에서 자유롭게 계획해서 만든 도시에 비해 질서와 체계성이 크게 떨어진다." 데카르트는 인류 사회의 모든 활동이 동일한 원점에서 출발한 기하학 좌표 체계 위에 존재한다고 생각했다. 이 좌표 체계로부터 확립된 질서만 영원히 완벽할 수 있다고 믿었다.

베르사유 궁전은 유럽 도시설계 역사에서 매우 큰 영향을 끼친 건축물이다.^{사진 36} 베르사유 궁전은 명확한 상징성, 광장과 대

로로 이어지는 웅장한 경관이 설계의 핵심이었다. 베르사유 스타일은 수백 년 동안 유럽 도시 건축의 유행을 선도했고, 근현대 식민지 도시설계의 이상향이 돼 오늘날까지 세계 곳곳에 아름다움과 낭만을 전하고 있다. 20세기 초 도시 미화 운동이 유행하는 동안 세계는 경제적·정치적·문화적으로 큰 변화를 겪었다. 그러나 베르사유 스타일은 금융 자본과 제국주의, 독재 정권의 상징으로 변함없이 사랑받았다. 이는 기본적으로 건축이 권력을 대표하는 강력한 상징성을 지녔기 때문이다.

웅장하고 화려한 도시설계는 강력한 힘, 혹은 지배자를 연상시키기 때문에 황제와 제국의 수도에 어울린다. 이러한 도시 무대의 주제는 당연히 '권력'이다. 정도의 차이는 있겠지만 모든 도시는 권력의 집합소다. 웅장하고 화려하게 치장한 도시는 물질적인 방법으로 권력을 표현한 것이다. 공간 구조와 전체적인 도시 경관도 같은 목적으로 진행된다.

도시 형태에 권력이라는 주제를 이상적으로 표현하려면 구체적으로 이미지를 지배할 수 있어야 한다. 도시 이미지를 지배하는 자는 미리 설계해놓은 이미지에 따라 관중을 효과적으로 움직이려 한다. 매 순간 적절한 수단과 방법을 동원해 웅장하고 화려한 권력의 이미지를 표현한다.

웅장하고 화려한 이미지는 반드시 권력의 집중이 전제가 되어야 한다. 거대한 규모와 형이상학적인 모델을 만들기 위해서는 모든 결정 과정에 방해 요인을 없애야 하고, 현실적으로 꼭 필요한 자본을 마련해야 하기 때문이다. 따라서 강력한 정치 권력이 없다면 웅장하고 화려한 도시 이미지는 탁상공론으로 끝날

수밖에 없다.

웅장하고 화려한 도시에서는 전반적인 도시 형태를 결정하는 상징적인 구조 안에 주거지까지 포함한다. 바로크 미학이 오랫동안 사랑받을 수 있었던 이유는 도시를 예술 작품으로 존중했고 그 안에 현대적인 요소를 갖췄기 때문이다. 바로크 미학이 만들어낸 명확하고 강렬한 도시 이미지는 현대적인 동시에 전통과도 잘 어울렸기 때문에 도시 미화 운동의 지향점이 될 수 있었다. 도시 미화 운동은 산업화, 자본주의, 자유방임주의로 인한 현대 도시의 무질서에 대한 반성과 노력의 결실이었다.

9. 자본 지상주의 도시

시장경제 체제 사회에서는 무엇보다 자본의 성장이 돋보인다. 극대화되는 이익 추구, 도시개발에 투입되는 거대 자본, 고수익 부동산 투자에 몰리는 투자자는 자본 성장의 단적인 예이다. 도심엔 거대한 산처럼 우뚝 솟은 고층 빌딩이 밀집해 건축이 권력의 대변인임을 증명한다. 부를 과시하고 공간을 독점하려는 욕망을 자본을 통해 실현하고 있는 것이다.

현대 도시경제 활동이 활발해질수록 전통 도시는 철저하게 외면당했다. 현대 도시는 종교 기능을 상실했고 오로지 상업과 산업 기능만 강조되고 있다. 나아가 지금까지 상상할 수 없었던 새로운 청사진을 그리기도 한다.

오늘날 현대 도시의 목적의식을 담은 건물은 대부분 대형 금융기구와 다국적 기업의 자본으로 세워지고 있다. 시장경제를

런던　파리　베를린　베니스

리버풀　로테르담　함부르크　피렌체

프라하　암스테르담　프랑크푸르트　마드리드

바르셀로나　로마　뮌헨

37

38　　　　　　　　　　39

37　스카이라인은 도시의 개성을 함축적으로 보여주는 도시의 상징이다.

38　시대마다 도시마다 종교와 권력, 혹은 위대한 업적을 기리기 위한
상징물이 도시 중심에 세워졌다. 시카고 전경.

39　유토피아, 이상 도시.

좌우하는 자본력이 고층 빌딩과 같은 건축 상징물을 통해 도시 공간 지배력을 과시하는 동시에 그들의 경제 장악력을 간접적으로 드러낸다. 빠르게 변해가는 현대 도시 구조와 끊임없이 이어지는 개발 사업은 모두 자본에서 비롯된 것이다.

현대 도시에서 스카이라인은 도시의 개성을 함축적으로 보여주는 도시의 상징이다.^{사진 37} 시대마다 도시마다 종교와 권력, 혹은 위대한 업적을 기리기 위한 상징물이 도시 중심에 세워졌다. 일반적으로 상징성 건축은 그 도시 형식을 함축적으로 표현해 도시 이미지를 부각시킨다.^{사진 38} 새로운 도시 무대의 주인공으로 떠오른 스카이라인은 도시 이미지를 대표하는 동시에 자본의 힘을 극명하게 보여준다.

10. 유토피아 도시

공자의 대동세계[5], 플라톤의 이상 국가, 로버트 오웬(Robert Owen)의 뉴하모니, 스탈린의 집단농장은 완벽한 사회에 대한 환상, 즉 유토피아에 해당한다. 유토피아 정신은 오웬 이후 두 가지 방향으로 발전했다. 하나는 오웬-마르크스-레닌으로 이어지는 현대 사회주의로 발전했고, 또 다른 하나는 오웬-에버니저 하워드(Ebenezer Howard, 영국 도시계획가·전원 도시 운동 창시자)-토니 가르니에(Tony Garnier, 프랑스 건축가·도시계획가)-르 코르뷔지에-「아테네 헌장」으로 이어지는 모더니즘 도시계획으로 발전했다. 결국 현대 사회주의와 모더니즘 도시계획은 유토피아라는 같은 뿌리를 가지고 있는 셈이다.^{사진 39}

유토피아는 역사 발전을 통해 예측 가능한 범위 안에서 세밀하게 계획한 미래 도시를 가리킨다. 여기에는 사람들의 사고와 행동 패턴, 국가와 공공의 이익을 최대화하기 위한 사회 개혁 및 시민들의 의식 개혁 방안이 모두 포함돼 있다. 따라서 유토피아 이론은 자연스럽게 권력주의를 내포한다. 특히 시민의식을 개혁하는 과정에서 국가 권력을 확대해 사회 및 개인에 대한 통제를 강화하게 된다.

플라톤의 이상 국가 이론은 훗날 도시 발전 단계마다 수없이 반복 등장했다. 기하학을 기초로 한 플라톤의 논리적, 철학적 사고의 계승자가 꾸준히 등장했기 때문이다. 현대 도시의 기하학 풍경은 바로 이 유토피아 세계관이 만들어낸 결과다.

브라질리아와 찬디가르⁶는 르 코르뷔지에가 말한 '빛나는 도시'가 실현된 이상 도시로 꼽힌다. 이 도시들은 2차 세계대전 종식과 함께 유럽과 미국에서 진행된 수많은 도시 재건 및 개발 사업에 영향을 끼쳤고, 오늘날 베이징(北京), 상하이(上海), 선전(深圳)을 비롯한 중국 현대 도시에서도 어렴풋이 그 영향을 읽을 수 있다. 현대 중국 도시는 사회주의와 시장경제의 유토피아 정신이 공존하는 가운데 빠르게 대형화, 도시화되고 있다. 여기에 '빛나는 도시'의 이상향에서 비롯된 일종의 초현실주의가 광범위하게 퍼져 있다.

현대 중국 도시에 나타난 유토피아 정신은 '공공 공간을 기반으로 다양한 사회관계를 연결하고 협력관계를 증진시키는 시스템'을 구축하는 것이다. 여기에서 유토피아는 사명감과 영웅주의로 표현된다. 유토피아 자체가 주는 희망의 메시지는 정책 실

행의 추진력이 되므로 위에서 아래로 일방통행하는 정부 정책을 펼치고 관리하기에 용이하다. 이런 상황에서 시민들은 꿈의 미래 도시를 확신한다.

11. 위에서 아래로 일방통행하는 도시 이론

캐나다의 도시학자 제인 제이콥스(Jane Jacobs)의 『미국 대도시의 삶과 죽음(The Death and Life of Great American Cities)』이 등장하면서 도시 이론 연구에서 '위에서 아래로의 도시 발전'의 원동력, 풍요롭고 다양한 도시생활이 크게 주목받았다. 그 후 도시 자연 성장 이론, 인간 행동 및 교류에 관한 이론을 기초로 지배 계층으로부터 내려온 생활방식과 시민의식을 연구하는 것이 현대 도시 연구의 주류가 됐다.

수많은 다양성과 갈등이 존재하는 현대 도시 연구에 '위에서 아래로의 통제력'이 더해지면서 새로운 관점이 생겼다. 이는 현대 도시를 이해하는 데 큰 도움을 줄 뿐 아니라 기존 도시 이론 연구의 범위를 크게 넓혔다.

12. 도시의 개성

현대 중국의 도시 건설에 나타난 '랜드마크 건축' 열기는 건축의 창작 열정을 어느 정도 해소시켰다고 볼 수 있다. 그러나 과도한 차별화 전략으로 인해 건축 스타일과 도시 형태에서 혼란과 무질서를 야기했다. 지금 중국 도시는 각 도시에 내재된 통합 능력

을 찾아내는 것이 급선무이다. 그 도시만의 품격을 완성시키고 개성을 표출하려면 형식과 형태에 대한 명확한 기준과 통제가 필요하다.

13. 봉합 능력

현대 중국의 도시화 특징을 한마디로 정리하면 '빠름'이다. 그러나 너무 빠르게 진행되는 도시화 때문에 기존 공간의 단위와 형태가 완전히 와해되고, 혁명적인 건설 사업이 이어지면서 도시 공간이 하루가 다르게 변해가고 있다. 지금 중국의 도시 공간은 신구 스타일이 심각한 이질감을 드러내며 사회문제를 유발하고 있다. 이를 해결하기 위해 어색하게 뒤틀리고 조각난 도시 공간을 조화롭게 봉합할 수 있는 강력한 힘이 필요하다.

14. 가장 중국적인 도시 만들기

서양 도시 발전 역사와 경험은 좋은 본보기이지만 동시에 중국의 현실을 철저히 분석할 필요가 있다. 중국은 서양과 다른 사회주의 도시 건설을 경험했고, 중앙 정부에 강력한 정책 실행 능력이 있다. 즉, 위에서 아래로 전해지는 강력한 힘의 규칙을 분석함으로써 가장 중국적인 도시 형태를 만들어야 한다.

　도시 권력의 본질을 연구하는 것은 도시 이론 연구 범위를 확대하고, 도시 건축 양식의 무질서를 통제하고, 도시에 내재된 통합 능력을 끌어냄으로써 천편일률적인 도시화에서 벗어나 개성

있는 도시 품격을 만들기 위함이다.

사람들은 도시를 인류가 만들어낸 가장 복잡하고 위대한 창조물이며 대대로 이어진 역사와 전통의 결과물이라고 생각한다. 이런 관점에서 보면 도시는 시민들에게 사회 공공 가치가 응축된 공공생활 공간을 제공한다고 할 수 있다. 결국 도시의 통제력과 새로운 방향 제시는 우리 모두의 책임인 것이다. 권력을 해석하려면 권력을 직시하고 바람직한 방향으로 이용할 수 있는 방법을 찾아야 할 것이다.

구성과 해체
CONSTRUCTION & DESTRUCTION

1. 구성

기후와 구성

기후는 그 지역 도시 구조와 건축 양식에 큰 영향을 끼치는 중대한 요인이다. 즉, 기후대에 따라 전혀 다른 건축 특징이 나타난다. 보통 열대 지역 건축에서는 연하고 명도가 높은 색상을 사용하고 시원하게 뚫린 개방형 구조가 많다. 반대로 한랭 지역 건축에서는 짙은 색을 많이 쓰고 무게감이 느껴지는 형태에 내향적 혹은 폐쇄적인 구조가 많다.

이처럼 도시 및 건축 양식과 구조는 열대·온대·한랭 기후대별로 뚜렷한 특징을 가지고 있다.^{사진 40}

전통 재료 및 기술과 구성

전통 재료는 그 지역 전통 특징을 확실하게 표현해준다. 현지에서 생산된 석재와 목재는 그 지역 특징을 표현할 수 있는 가장 쉽고 빠른 방법이므로 지역 특성 형성에 중요한 기초가 된다. 전

통 건축 기술을 연구하고 표현하다 보면 시공간을 초월한 도시의 통시성을 파악할 수 있다.^{사진 41, 42}

신재료 및 신기술과 구성

신재료와 신기술은 현대 건축의 새로운 양식과 구조를 형성하는 중요한 요인이다. 새로운 시공 방법은 새로운 공간 형태를 가능하게 하고, 신재료와 신기술은 지금까지 보지 못한 새로운 형태와 구조 방식을 만들어낸다. 새로운 건축 양식의 탄생과 함께 현대 도시는 전통 도시와 완전히 다른 새로운 모습으로 변신할 수 있었다.^{사진 43}

지역문화와 구성

지역문화는 도시의 개성을 돋보이게 하는 밑바탕이다. 지역의 자연환경과 인문 자원은 고유의 도시문화를 구성하는 중요한 요소이며, 지역 주민의 행동 습관, 가치관 등은 도시의 정신문화 형성에 결정적인 영향을 끼친다. 뚜렷한 지역문화가 존재해야 독특한 개성과 정신이 담긴 도시를 만들 수 있다.^{사진 44}

2. 해체

신재료 및 신기술과 해체

신재료와 신기술은 도시 구성의 강력한 원동력인 동시에 도시 해체의 주요인이기도 하다. 엘리베이터 기술이 등장하면서 인류는 꿈에 그리던 건축 높이를 실현했고, 신기술을 접목한 시공법이 등장하면서 기존 건축 양식에 대한 수정과 해체가 끊임없이

40

41

42

43

40 도시 구조와 건축 양식은 열대·온대·한랭 기후대별로 뚜렷한 특징을 나타낸다.

41 현지에서 생산된 전통 재료는 지역 특징을 표현하는 가장 쉽고 빠른 방법이다.

42 전통 건축 기술을 연구하다 보면 도시의 통시성을 파악할 수 있다.

43 신기술은 새로운 양식과 구조를 형성하는 중요한 요인이다.

반복되고 있다. 신기술에 의한 도시 해체는 오늘날 도시 변화에 결정적인 영향을 끼치고 있다.^{사진 45}

포스트모더니즘과 해체

이미 현대 대도시생활 전반에 퍼져 있는 포스트모더니즘 문화는 도시 유희성의 일종으로 도시 공공 공간과 공공 건축, 일상생활에까지 깊숙이 침투했다. 개체 건축과 공공 공간에 나타난 포스트모더니즘은 도시를 해학적으로 묘사하며 현대 도시에 새로운 이미지를 더했다.^{사진 46}

3. 구성과 해체의 상호 전환

시간이 흐를수록 구성과 해체는 서로 깊이 영향을 끼치며 그 경계가 모호해지고 있다. 신재료와 신기술은 구성의 원동력인 동시에 해체를 촉진하며 끊임없이 도시 형태와 구조를 파괴하고 또한 수정하고 있다.

신기술과 신문화가 도시 구성과 해체에 끼친 영향은 대중문화와 클래식의 관계로 설명할 수 있다. 지금 유행하는 대중문화는 미래의 클래식이 될 것이며, 지금의 클래식은 과거의 대중문화였다. 이처럼 구성과 해체 역시 긴밀한 관계를 이어가며 끊임없이 위치가 뒤바뀔 것이다.

현대 기술과 포스트모더니즘 문화는 현대 도시를 해체하는 동시에 새로운 도시 형태를 만들어가고 있다. 새로운 도시 형태는 점점 완전한 모습으로 성장하며 새로운 구조를 형성해간다.

44

45

46

47

44 뚜렷한 지역문화가 밑바탕이 되어 독특한 개성과 정신이 담긴 도시가 탄생한다.

45 신기술을 접목한 시공법이 등장하면서 기존 건축 양식에 대한 도전과
혁신이 이뤄지고 있다.

46 포스트모더니즘 문화와 해체.

47 구성과 해체는 서로 깊은 영향을 주고받는 가운데 끊임없이 위치가 뒤바뀌고 있다.

이렇게 해체를 통해 새로 만들어진 도시 형태는 기존 도시 건축과 뒤섞이며 새로운 구조를 완성해갈 것이다. 현대 도시는 지금 이 순간에도 구성과 해체를 반복하며 끊임없이 변화 발전하고 있다.^{사진 47}

유희 공간 대 권력 공간
PLAYNESS SPACE VS. POWER SPACE

1. 현대 도시 공간의 혼잡과 갈등

건축가 로버트 벤츄리는 『건축의 복합성과 대립성』에서 이렇게
말했다. "의미는 간략하기보다 풍부한 것이 좋다. 무릇 복잡하면
서 활기 넘치는 것이 차분한 통일보다 낫다. 뛰어난 건축 작품에
는 반드시 혼잡과 갈등이 존재해야 한다." 벤츄리의 관심사는 무
엇보다 건축 실체였고, 이를 위해 도시 공공 공간 상황에 대해 철
저히 분석했다. 그는 건축의 실체부터 도시 공공 공간까지 현대
도시가 수많은 혼잡과 갈등에 둘러싸여 있다고 봤다.

현대 도시 공간의 혼잡
전통 도시 공간은 일반적으로 고요하고 차분한 정신세계를 표현
했다.^{사진 48} 그리고 현대 도시 공간은 한창 새로운 도시 형태를 만
들어가고 있다. 경계가 명확한 울타리 구조였던 전통 사회가 유
동성과 인터넷이 지배하는 세계로 완전히 바뀌었다.^{사진 49} 현대
사회는 고속화와 인터넷 발달이 가속화되면서 사상 유래 없는

혼잡과 갈등 속에 놓여 있다. 지금 우리는 어떻게 인간 중심의 다양한 현대 공공생활 공간을 만들어갈 것인지 심사숙고해야 한다.

현대 도시 공간의 갈등

현대 도시 공간의 갈등은 세 가지로 나눠볼 수 있다. 첫째, 시민주의와 영웅주의 매커니즘의 갈등이다. 둘째는 시장 주도형 매커니즘과 정부 주도형 매커니즘의 갈등, 셋째는 공간을 초월한 도시 기능과 공간의 다양성 및 복합성 기능 간의 갈등이다.

현대 도시의 공공 공간에는 다양한 생명과 삶이 존재한다. 수많은 사회생활과 가치체계가 뒤얽혀 상호 영향을 끼치며 공존하고 있으니 혼란과 갈등이 없을 수 없다. 현대 도시는 단독 주체 사회에서 다양한 집합체 사회로 변해가고 있다. 이에 따라 도시 관리도 강압적인 원칙주의가 아니라 보다 많은 사람이 혜택을 받는 유연한 방식으로 바뀌고 있다. 현대의 도시계획은 공간 중심에서 인본주의로 넘어가는 과도기에 있다. 즉, 도시 공공 공간이 이성주의를 벗어나 시공간을 초월한 형태로 발전하는 중이다.

2. 유희 공간과 권력 공간

유희 공간

도시의 유희 공간은 여러 가지 형태로 나타난다. 도시의 무대가 되는 공공 광장, 도시 연극의 배경이 되는 가로, 도시를 낙원으로 만들어주는 공공생활, 도시를 게임장으로 만드는 도시개발 등등.

루이스 멈포드는 '극적인 요소와 대화 감각을 잃은 도시에는

48-1

48-2

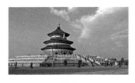

48-3

49-1

49-2

49-3

48-1 레오나르도 다빈치 〈인체 비례〉.

48-2 고요하고 차분한 정신세계.

48-3 전통 도시 공간.

49-1 스티븐 호킹의 현대인.

49-2 혼돈과 혼잡, 네트워크화와 고속화 세계.

49-3 현대 도시 공간.

반드시 불행의 서막이 오른다.'라고 말했다. 도시에는 각각의 상황에 맞춰 스스로 성장 방향을 결정하는 자율 시스템이 존재하는데, 바로 여기에 인간의 유희 본성이 반영된다. 현대 도시의 공공 공간은 놀이동산처럼 변해가고 축제 등 대중 활동을 위한 거대한 무대가 되어 현대인의 열정을 들끓게 한다. 현대 도시는 거리 공연, 벼룩시장, 공개 토론이나 시위 등 다양한 비정규 활동을 통해 도시의 유희성을 강화해가고 있다. ^{사진 50, 51}

권력 공간

도시학자들은 현대 도시의 최고 권력을 도시 공공 공간에서 찾을 수 있다고 말한다. 여기에서 말하는 권력은 기능에 의해 분할된 소규모 공간을 지배하는 힘으로 배타성이 아주 강하다. 특정 계층이 장악한 도시 공간은 다른 계층의 공간 출입을 철저히 차단한다.

거시적인 관점에서 보면 권력은 도시에 반드시 필요한 존재다. 또한 미시적인 혹은 일반적인 관점에서 보더라도 도시 사회의 속성상 정부 규제나 시장 관리 기능이 필요하다. 예를 들어 공간 개발 과정에는 반드시 도시계획에 근거한 기능상의 위치가 필요하다. 필지를 정하고 개발계획을 세우는 모든 과정이 정부, 개발 주체, 지역 주민의 협조 아래 이뤄져야 한다. 물론 주도적인 역할은 정부가 맡아야 할 것이다.

도시설계 부분에서는 「아테네 헌장」에서 시작된 이성과 기능이 여전히 막강한 위력을 발휘하고 있는데, 이는 결과적으로 도시 공간을 갈기갈기 찢어놓고 말았다. 이성과 기능은 도시 사회

50

51

52

53

50 도시 내 유희 공간.

51 유희성이 강조된 도시 라스베이거스.

52 군복을 벗고 설계하는 사람. 영웅주의가 도시설계에 미치는 영향을 풍자한 그림이다.

53 베이징 국립극장.

를 지나치게 단순화해 오로지 기능만으로 공간을 분할하는 결과를 초래했다.

중국은 반세기 가까이 계획경제 체제를 경험했고 아직까지 그 영향이 많이 남아 있다. 그래서 중국의 도시계획은 이상적이며, 원칙주의가 강하고 일방적인 명령형일 때가 많다.^{사진 52}

지금 중국의 대도시에는 상징성 건축이 우후죽순처럼 세워지고 있다. 베이징 국립극장, 베이징 CCTV 본사, 베이징 올림픽 주경기장과 수영 경기장 등 랜드마크 건축 열풍이 거세게 불고 있다. 현대 중국 도시는 건축가들의 경연 무대가 됐다. 건축이 개인 혹은 집단의 이익을 대변하는 동시에 영웅주의를 주제로 도시 무대에서 쇼를 펼치고 있다는 것이다.^{사진 53} 이것은 명백한 권력과 욕망의 상징이다.

3. 혼합 공간

권력 공간과 유희 공간은 대립관계가 아니라 서로 깊이 영향을 주고받으며 위상이 뒤바뀌기도 한다.

권력이 모든 계획 과정을 통제하지만, 계획 자체에도 통제 기능이 있다. 사회의 법과 제도가 건전하고 그 외 사회 시스템이 완전해지면서 도시 공간의 소유권이 명확해지고 권력 표현 형식이 다양해졌다. 공간 권력은 절대 약해지거나 사라지는 것이 아니라 '강력한 압제'에서 '민주'로 표현 방식이 달라졌다. 민주의 구체적인 표현 방식이 바로 대중화다. 이런 변화에 따라 권력 공간 안에 유희 공간이 등장하기 시작했다. 보통 대규모 도시 공간을 구획함으로써 소규모 공간이 많아지는데, 이것이 개인의 의지와

권력이 통제하는 범위가 된다. 도시 공공 공간은 외부 관점에서 볼 때 점점 더 자유롭게 인간 본성을 표현하는 방향으로 바뀌어 도시 전체에 활력을 불어넣고 있다.

　단순히 권력과 유희라는 주제만으로는 공간의 경계가 명확하지 않다. 권력 공간은 도시를 해석하는 관점에서, 유희 공간은 비선형 공간[7]을 통해 도시의 주제를 느끼고 체험하는 과정으로 봐야 한다. 끊임없는 권력과 유희의 게임을 통해 도시는 더 큰 활력을 얻는다.

전환

먼저 권력 공간에서 유희 공간으로의 전환이다. 모든 공간은 권력 공간의 특징을 가지고 탄생한다. 그리고 시간이 지나면서 조금씩 유희 공간의 특징을 드러내고 결국 모든 시민 계층이 참여할 수 있는 공공 공간이 된다.

　1950년대 시작된 브라질리아 개발계획은 수많은 논란을 불러일으켰다. 브라질리아는 거대한 비행기 구조로 기수, 날개, 동체, 꼬리 등 지역 경계와 구분이 명확하다. 사실 지금까지 이 도시에 대한 평가는 대부분 부정적이었다. 그러나 브라질리아의 반세기 역사 실체를 자세히 들여다보면 그렇게 부정적이지만은 않다. 먼저 구조적인 면을 보면 도시 동남쪽에 커다란 호수가 있다. 날개를 활짝 펼친 제비를 연상시키는 호수는 네 개 지류로 갈라져 도시로 흘러든다. 브라질리아의 비행기 구조는 사실 이 호수의 경계면을 적극 활용한 설계였다. 도시 남북 방향으로 비행기 날개를 활짝 펼쳐 호수 경관 자원을 최대한 이용할 수 있게 한

것이다. 브라질리아는 지난 50년 동안 뼈다귀뿐이었던 도시에 다양하고 풍부한 삶을 담아 특유의 매력을 만들어냈다. 브라질리아는 권력 공간과 유희 공간, 이성 공간과 감성 공간이 서로 영향을 주고받으며 성장해왔다. 50년의 역사를 통해 유희와 일상, 그리고 다양한 감성을 담아내면서 뼈다귀 도시에 뽀얀 살이 돋아난 것이다.사진 54

다음은 유희 공간에서 권력 공간으로의 전환이다. 유희 공간이 오랜 관습을 거쳐 대중의 암묵적 합의하에 일반화되어 권력 공간으로 바뀔 수 있다. 예를 들어 라스베이거스는 유희를 목적으로 탄생했으나 현재 유희 기능이 특화된 체계적인 도시로 발전했다. 라스베이거스는 유희에 내재된 권력의 힘을 확실히 보여줬다.

중국 도시 창샤에 유명한 카페 거리가 있다. 처음엔 바와 카페를 비롯한 놀이 공간이 여기저기 하나둘 생겨났는데 얼마 뒤 나름의 규칙이 생기며 한 곳으로 모이기 시작했다. 자유롭게 흩어진 유희 공간으로 시작했으나 연결고리를 만들어 집합함으로써 카페 거리로 일반화된 것이다.사진 55 이외에도 처음엔 무질서 상태였으나 개발 과정에서 정부의 강력한 규제 및 통제가 더해져 체계적으로 질서정연하게 발전한 도시들이 많다.

권력의 표현은 현대 도시 건설에 꼭 필요한 요소다. 이를 통해 개발 회사들이 정해진 범위와 규정에 따르도록 해야 한다. 만약 정부의 간섭이 완전히 사라진다면 도시는 산산조각 날지도 모른다. 정부의 강력한 규제가 있어야 도시 해체를 막고 개방형 공간을 늘려 질서정연하고 조화로운 도시로 발전할 수 있다.

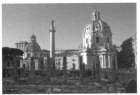

54

55

56

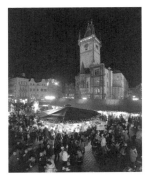

57

54 브라질리아 도시계획도.

55 창샤시 제팡루(解放路) 번화가.

56 트라야누스 광장.

57 현대인의 삶이 살아 숨 쉬는 중세풍 광장.

침투

세계 건축 역사를 보면 주요 건축은 권력의 지배하에 탄생했다. 고대 이집트 피라미드, 고대 그리스 신전, 중국의 만리장성은 모두 강력한 권력을 상징한다. 권력의 집중도가 높을수록 건축의 상징성이 강하다. 중세 교회 건축도 오늘날까지 종교 권력과 지배가 만들어낸 독특한 매력을 뽐내고 있다.사진 56

하지만 중세 시대에 종교 권력의 상징으로 조성된 유럽의 대규모 광장과 거리는 시간이 흐르면서 자연스럽게 노천카페가 생겨나 지금은 사람들이 모여 한가로운 시간을 즐기는 곳이 되었다. 가장 익숙한 유럽 풍경 중 하나가 된 이러한 광장과 거리는 한가롭게 여흥을 즐길 수 있는 대표적인 유희 공간이다.사진 57

현대 문화의 다양성을 통해 도시 공간은 더욱 다양해질 것이다. 유희 공간과 권력 공간은 끊임없이 상호 영향을 끼치고 변화하며 도시 공간 발전을 이끈다. 현대 도시의 유희 공간과 권력 공간은 앞으로 두 가지 방향으로 흘러갈 것이다. 유희 공간과 권력 공간은 대립이 아닌 전환 관계를 통해 두 공간의 갈등을 풀어낼 것이다. 동시에 서로의 영역에 깊숙이 침투함으로써 끊임없이 새로운 모습으로 혼잡한 도시 공간 특성을 만들어낼 것이다.

7 비선형 공간
원, 직선, 삼각형 등 기하학 중심의 결정론적 선형 구조에서 벗어나 복합적이고 무질서한 자연현상과 사회현상, 즉 새로운 질서, 다양성, 의외성을 공간에 표현하려는 경향.

是 非
시비 공간

Yes or No Space

소비 공간
CONSUMPTION SPACE

흔히 소비 공간이라고 하면 소비 활동이 이뤄지는 곳이라고 생각한다. 그러나 좀 더 넓은 의미에서 보면 공공재 상품 생산과 서비스 등 모든 영업 활동 공간이 소비 공간에 포함된다. 그렇다면 소비 공간과 상업 공간은 어떻게 다를까? 소비 공간은 상업 외에 오락과 휴식 공간까지 포함하는 것으로, 일련의 공공성을 띤 자연 발생적 소비 행위를 모두 아우르는 개념이다.[사진 1]

현대 사회는 경제 발전과 함께 소비 시대에 진입했다. 생산력 증대 및 기술 발전으로 삶의 질이 높아지면서 과거의 사치품이 지금은 생활 필수품이 됐다. 물론 과소비 열풍과 향락주의 만연과 같은 일련의 사회문제도 야기됐다. 여기에 텔레비전, 인터넷, 광고 등 다양한 대중매체의 발전으로 소비 열풍을 부채질하는 환경이 가세했다. 소비 시대는 인간의 욕망을 끊임없이 부채질한다. 소비는 욕망을 충족시키고 향락은 쾌락을 만족시키기 때문에 인간은 끊임없이 소비를 원한다. 이렇게 끊임없이 소비가 이어져야 다시 생산을 촉진하고 결과적으로 경제를 성장시켜

1

2

3

4

1 소비 공간은 상업 외에 오락과 휴식 공간까지 포함하는 것으로, 일련의 공공성을 띤 자연 발생적 소비 행위를 모두 아우르는 개념이다.

2 구매는 가장 중요하고 대표적인 소비 행위이며 도시생활의 필수 요소다.

3 렘 콜하스의 구매생활 시리즈 영상. 렘 콜하스는 일련의 등식을 이용해 현대 도시의 소비 공간화를 묘사했다.

4 두바이 공항 쇼핑몰. 구매는 공공 활동의 존재를 증명해주는 특별한 생활방식이다. 나날이 치열해지는 경쟁 속에서 모든 도시생활이 구매의 지배를 받고 있다. 공항은 수많은 여행객을 고객으로 만들어 막대한 이익을 얻고 있다.

삶의 가치를 실현할 수 있다는 논리이다. '구매 활동에는 다양한 행위가 영향을 끼치는데, 이 행위는 결국 구매 활동의 일부가 된다.'[*]라는 말에서도 알 수 있듯 구매는 가장 중요하고 대표적인 소비 행위이며 도시생활의 필수 요소다. 즉, 현대 도시 공간에서 '구매 환경'은 매우 중요한 위치를 차지한다.[사진 2]

소비 공간은 사회 환경 유형의 하나로 물질적인 특징이 강하고 경계와 범위가 명확하다. 이곳은 소비 상품의 진열 및 보관 등 소비 활동이 주를 이루는 공간이다. 경제 발전과 더불어 풍요로운 물질 환경 덕분에 도시생활을 위한 상품의 생산량은 이미 기본적인 수요를 넘어섰다. 따라서 경제 발전을 지속하기 위해서는 소비 심리를 자극해 더 많은 수요를 창출함으로써 생산과 수요의 균형을 맞춰야 하는 상황이다. 소비는 집단적인 경향과 주관적인 경향이 강한데, 특히 문화 소비의 공동체의식은 일종의 가치체계를 형성한다. 나아가 소비주의 논리는 사회생활 공간 논리에 결정적인 영향을 끼치기도 한다.

1. 도시 공간의 소비 공간화

렘 콜하스는 21세기 가장 보편적인 사회 행위로 구매를 꼽았다. 현대 도시생활 깊숙이 침투한 구매 행위는 도시생활 구조를 재구성하기에 이르렀다. 시내 중심가, 주요 도로, 주거지역에서부터 공항, 병원, 학교, 박물관 등 구매 행위가 손을 뻗치지 않은 곳이 없다. 현대 도시 공간은 이미 빠르게 소비 공간화되고 있다. 공항=쇼핑센터, 교회=쇼핑센터, 정부=구매, 교육=구매, 박물관=구매,

군사=구매. 얼핏 보면 황당한 등식이지만 지금 우리 눈앞에 일어나고 있는 현실이다. 전혀 연결고리가 없는 두 공간이 '='로 연결된 데는 렘 콜하스가 말한 '동일성 공간'이 기초가 됐다. ^{사진 3}

현대 사회의 수많은 데이터와 이미지 정보는 우리에게 끊임없이 현실을 각인시킨다. 수많은 쇼핑센터가 더 많은 고객을 끌어모으기 위해 끊임없이 진화해왔고, 우리는 점점 이런 생활에 길들여졌다. 오늘날 쇼핑센터는 이미 특별한 도시 공간의 하나로 분류되고 있다. 건물 자체는 유동 인구가 많은 지역 어디에서나 볼 수 있는 평범한 건물이지만 그 기능성은 극대화된 특별한 공간이다. 데이비드 하비(David Harvey, 영국의 지리학자·사회학자·교수)는 이를 '새로운 도시 공간'이라고 불렀는데, 1980년대~1990년대 도시개발의 대표적인 특징으로 꼽힌다. 이때 등장하기 시작한 도시 외곽의 대형 마트나 아울렛 매장은 도시생활에 새로운 영역으로 자리 잡았다. 에스컬레이터와 에어컨을 시작으로 인공조명, 인공 자연, 대규모 실내 공간이 등장하면서 쇼핑센터의 상징성은 점점 강해졌다. 쇼핑센터의 진화와 함께 구매의 영역도 점점 확대되어 지금은 인류 생활 중 가장 중요한 공공 공간 활동이 됐다. ^{사진 4}

도시 곳곳에 들어선 소비 공간은 우리의 도시생활에 막대한 영향을 끼치고 있다. 소비 공간과 대중, 기술과 이념을 연구하고 경제 행위가 어떻게 도시 공간을 변화시키는지 분석함으로써 현대 도시를 정확히 이해할 수 있다. 다시 말해 21세기에는 '구매'의 비밀을 풀지 못하면 도시를 제대로 읽어낼 수 없다는 뜻이다. 지금, 누군가 인정할 수 없다고 해도 구매 활동은 우리가 공공생

활을 경험하는 과정에서 반드시 거쳐야 할 과정이 됐다.●사진 5 구매 행위는 일상생활의 기초로 끊임없는 혁신과 재구성을 통해 사회 변화에 민첩하게 대응하며 새로운 사회에 적응하고 있다. 구매 행위는 기회와 위기가 공존하는 치열한 시장 경쟁에서 살아남기 위해 늘 새로운 기술을 개발해 지속적으로 매력 지수를 높여간다. 구매 행위의 자율 진화 시스템은 소비 공간을 두 가지 방향으로 발전시켰다. 하나는 몰(Mall), 백화점처럼 상업 전용 건축의 규모와 기능이 대형화·전문화된 것이고, 다른 하나는 공공 공간 기능의 재편이다. 박물관, 공항, 학교 등 공공기관이 정부로부터 충분한 경제 지원을 받지 못해 자체적으로 생존 방법을 모색하면서 빠르게 상업화된 것이 두 번째 경우에 해당한다. 이처럼 종합적인 성격을 띤 구매 활동이 공공 공간으로 깊숙이 침투하면서 소비 공간이 도시 개념의 일부로 자리 잡았다. 이제 도시와 구매 행위는 떼려야 뗄 수 없는 관계가 됐다.

소비 공간을 연구하는 데 생태학 연구 방법을 응용하는 것도 좋은 방법이다. 구매자가 상점 거리를 지나다니며 원하는 음식, 옷, 물건을 찾는 모습이나 과정이 사냥감을 찾아 헤매는 동물과 비슷하기 때문이다. 이는 유기적인 생존 활동이며 왕성한 생명력을 보여주는 사회 행위라 할 수 있다.●

2. 도시생활을 결정하는 소비생활

렘 콜하스는 구매 행위를 도시생활의 일종으로 이해해야 한다고 말했다. 구매는 단순히 상품을 얻기 위한 행위가 아니라 여유를

5 6 7

8

5 누군가 인정할 수 없다고 해도 구매 활동은 우리가 공공생활을 경험하는
과정에서 반드시 거쳐야 할 과정이 됐다.

6 도시에서 상업은 도시생활 형태에 막대한 영향을 끼치는 도시화의 필수조건이다.
소비는 도시적 라이프 스타일을 만들고 나아가 새로운 도시문화를 탄생시킨다.

7 현대 상업 소비 활동에서 체험 소비가 차지하는 비중이 점차 커지고 있다.
전통 소비 활동에서는 구매가 주목적이고 상점 거리를 걷는 것은 구매 목적을
달성하기 위한 과정의 일부였다. 그러나 지금은 뚜렷한 구매 목적이 없는
소비 행위가 점점 많아지고 있다.

8 소비 공간의 발전을 위해서는 먼저 대중문화를 배척하는
문화 엘리트주의를 없애야 한다.

즐기며 산책하려는 목적이 더해지기도 한다.

2001년에 영국쇼핑센터협회(BCSC, British Council of Shopping Centres)가 실시한 설문조사 결과에 따르면 영국의 경제인구 5명 중 1명이 소매업에 종사하고 있다고 한다.* 현대인은 도시의 활력과 흡인력이 도시 경제 발전에 매우 중요한 영향을 끼친다는 사실을 잘 알고 있다. 그래서 서양의 현대 도시는 대부분 소매업 부흥에 총력을 기울이고 있다. 소매업과 오락시설이 밀집한 번화가 형태의 소비 공간은 도시 공간 구조 중 가장 활기가 넘치는 곳이기 때문에 일반적으로 도시 여행의 필수 코스가 된다. 특히 소매업 부흥과 함께 보행 거리가 늘어나면서 도시 활력이 큰 폭으로 상승하고 있다.사진 6

이런 현상은 중국에서도 똑같이 나타났다. 근현대 이후 규모를 갖춘 지역 중심 도시가 성장하고 도심이 형성되면서 많은 사람들이 상업 활동에 모여들기 시작했다. 이러한 상업 집중화는 시장 형성을 통한 도시화의 출발점이며 오늘날 상업 공간과 부동산 발전의 원동력이 됐다.

한편 현대 상업 소비 활동에서 체험 소비가 차지하는 비중이 점차 커지고 있다. 전통 소비 활동에서는 구매가 주목적이고 상점 거리를 걷는 것은 구매 목적을 달성하기 위한 과정의 일부였다. 그러나 지금은 뚜렷한 구매 목적이 없는 소비 행위가 점점 많아지고 있다.사진 7 상점 거리를 걷는 행위는 상품을 구매하지 않더라도 일련의 소비 활동을 유발한다. 걷다가 커피를 마시거나 아이스크림을 먹거나 술을 마시며 쉴 수 있고, 인터넷 카페, 극장, 놀이동산, 테마파크에서 시간을 보내기도 하고, 서커스나 공연,

추첨 행사 등에 참여하기도 한다. 이러한 체험 소비가 구매 소비를 대신해 소비 활동을 주도하지는 못하겠지만 오락, 공연, 음식 산업 수요를 증가시켜 구매 소비를 촉진시키는 중요한 역할을 담당한다. 즉, 체험 소비의 인기는 곧 구매 소비의 밑거름이 된다. 또한 체험 소비 시설 수준이 대형 쇼핑센터의 전체 수준을 평가하는 중요한 지표가 되기도 한다.

체험 소비는 유행에 따라 끊임없이 진화하고 상업 설비 형태도 꾸준히 변신을 거듭한다. 새롭게 등장하는 종합 상업시설에는 예외 없이 음식산업과 대형 쇼핑센터가 결합해 도시 공간에 큰 활력을 불어넣는 동시에 새로운 공간 형태를 촉진하고 있다. 몇몇 상업 광장은 도시 문화생활과 집회 기능을 겸비해 도시생활의 중심 역할을 담당하고 있다.

여기서 잠시 소비 공간 발전에 특별한 역할을 담당해온 여성 소비자에 대해 알아보자. 여성의 사회적 지위가 높아지고 여성이 대중 생활, 특히 구매 활동의 주역으로 떠오르면서 여성 소비자와 구매 활동의 관계가 공공 공간 구성에 직간접적인 영향을 끼치고 있다.*

중국은 역사적으로 학문을 장려하고 상업을 천시하는 전통이 강했다. 지금 중국 경제가 급성장하면서 도시 공간이 빠르게 소비 공간화되고 있지만 전통 사고방식과 계획경제의 잔재로 인해 중국 도시의 소비 공간 발전이 원하는 목표에 도달하기는 쉽지 않아 보인다. 구매 활동이 그 가치를 제대로 인정받지 못하고 있으며, 구매가 현대 도시 발전의 잠재력을 불러일으킬 수 있다는 사실도 외면받고 있다. 사람들은 맹목적으로 구매 활동에 뛰어

들 뿐 이를 통해 도시생활의 기본 논리를 파악하는 데는 별로 관심이 없다. 또한 영웅주의 표현에 집착한 일부 현대 건축 엘리트와 건축학자들이 보기에 소비 공간이란 소나기처럼 휘몰아쳐 건축계를 혼란에 빠뜨리는 존재이다. 따라서 소비 공간의 발전을 위해서는 먼저 대중문화를 배척하는 문화 엘리트주의를 없애야한다.[사진 8] 다시 말해 소비 공간이 도시 공간 안에서 자기 역할과 존재를 충분히 표현할 수 있도록 해야 한다.

소비 공간은 도시 공간 중에서 가장 생기 넘치는 곳이며 도시 혁신의 근원지다. 소비 공간 건설은 단순히 상업 부동산 혹은 랜드마크 건축의 의미에 그쳐서는 안 된다. 소비 공간, 대중, 기술, 개념을 폭넓게 연구하고, 현대인의 소비 행위 특징을 분석함으로써 소비생활 형태화를 도시 공공 공간의 활력을 유지할 수 있는 방향으로 이끌어야 한다. 소비생활은 도시 스타일을 만드는 동시에 시민생활의 기초가 된다. 앞으로 현대 도시의 공간 형태는 소비생활 형태를 그대로 드러낼 것이다.

매개 공간
JUNCTION SPACE

매개 공간이란 형태가 다른 도시 공간을 연결하는 도시 구성 요소 중 하나다. 이러한 연결 작용은 기능, 시각 효과, 구조 등 다양한 부분에서 찾아볼 수 있다. 스타일과 기능이 전혀 다른 두 개 이상의 건물이 연결 공간을 통해 공통분모를 찾아 조화를 이룰수 있고, 그 외 다양한 요소가 상호작용을 일으켜 새로운 형태를만들기도 한다. 매개 공간은 도시 공간을 조합하고 구성하는 과정에서 건축 공간 자체를 바꾸거나 건축물과 그 주변 환경이 조화되도록 노력함으로써 공간의 한계를 극복하고 공간의 상호 교류를 통해 복합적인 특성을 드러내는 공간을 말한다. 이처럼 도시 공간(가로, 실외 정원, 공공 광장 등)과 건축 공간의 상호작용을 촉진시키는 것이 매개 공간의 가장 중요한 역할이다.[사진 9]

도시 매개 공간은 도시 내 건축물과 도로, 건축물과 건축물, 공간과 공간 사이를 연결해주는 공간이다.[사진 10] 도시 전체 구조에서 보면 고리와 같은 역할을 한다. 여기에는 건축물, 도로와 같은 물리적인 공간도 있고, 작은 소품이나 녹지와 같은 환경 공간

도 있고, 표지, 기호와 같은 상징적인 공간도 있다.

도시 매개 공간은 부분과 전체의 공존, 공간과 공간의 연결로 이해할 수도 있고, 자연 공간과 인위적인 건축 공간의 과도기적 형태로 볼 수도 있다. 또한 건축 시스템과 인간 시스템의 상호작용으로 이해할 수도 있다. 즉, 건축 시스템에서 인간의 능동적인 참여를 강조함으로써 복합성과 개방성을 표현하고 단계별 움직임과 변화를 나타낼 수 있는 것이다.

우리는 매개 공간을 통해 전체 도시 공간 구조의 연결 방식과 연결 주체를 이해할 수 있다. 상호 교류와 침투 작용을 통해 도시에 활력을 불어넣는 매개 공간 형태는 대략 다음과 같이 나눠볼 수 있다.

1. 건축과 도시를 이어주는 회색 공간[1]

건물과 주변 도로 사이에, 주로 사람이 다니는 보도 공간이 해당된다. 보통 건물 출입구 공간, 건물 경계 공간, 가로와 연결된 매개 공간으로 구성된다. 건축 공간과 도시 공간 사이에 존재하는 회색 공간은 한마디로 정의할 수 없는 복잡하고 모호한 특징이 있고, 여러 단계로 나뉘어 다양한 특징을 나타낸다. 즉, 건축 공간과 도시 공간 사이에 끼어 다양성과 복합성이 극대화되었다고 볼 수 있다.

매개 공간을 뜻하는 회색 공간이란 개념을 처음 언급한 사람은 일본 건축가 구로카와 기쇼(黑川紀章)다. 그가 설계한 후쿠오카 은행 본점은 회색 공간의 역할을 가장 잘 보여준다.[사진 11] 이 건물

9

10

11

12

13

14

9 도시 입체 가로 공간.

10 후난성 계획생육센터.

11 일본 후쿠오카 은행 본점. 건축 대지의 상당 부분을 도시 광장으로 내주어
도시와 공유할 수 있는 대규모 매개 공간을 만들었다.

12 도시 공간과 이어진 회색 공간인 아케이드.

13 건축 아트리움과 도시 궤도 교통이 이어지면서 만들어진 상호 침투 공간.

14 도시 공간으로 상호 침투한 파리 라데팡스 북쪽의 보행로.

은 건축 대지의 상당 부분을 도시 광장으로 내주어 도시와 공유할 수 있는 대규모 매개 공간을 만들었다.

가로 역시 건축 공간과 도시 공간을 이어주는 회색 공간에 해당한다. 구로카와 기쇼는 가로의 기능을 이렇게 설명했다. "가로는 광장에 비해 명확한 경계 구분이 없다. 또한 시간과 상황의 변화에 따라 수시로 경계와 구역이 바뀐다. 가로는 양쪽 면에 붙어 있는 건물과 끊임없이 대화를 시도한다. 가로는 상황에 따라 교통 공간이 되기도 하지만 대부분은 사람들의 생활 공간으로 이용된다. 그만큼 이곳은 다양한 특징과 의미가 담긴 공간이다. 가로는 가로에 면한 건물들의 사적인 실내 공간과 공공에게 개방된 실외 공간이 만나는 중간 영역이다." 이것을 간단히 정리하면 가로도 상황에 따라 매개 공간이 될 수 있다는 것이다.

또 다른 회색 공간, 출입구는 건물 전체에서 가장 활기 넘치고 매력적인 공간이다. 실내외 공간을 잇는 연결점이자 경계점인 출입구는 양쪽 공간의 위치 변환을 통제하고, 공간의 질서와 움직임을 표현하는 핵심이다. 또한 이를 통해 공간의 흐름과 방향, 침투와 교류를 확인할 수 있다. 이외에 주랑, 아케이드 역시 도시 공간과 이어진 회색 공간이다. 특히 아케이드는 외부와 직접 연결돼 도시 공간에 큰 활력을 불어넣어준다. 사진 12

2. 건축과 도시의 상호 침투 공간

이것은 대략 네 가지 형식으로 나타난다. 첫째, 건축물의 아트리움과 도시 궤도 교통이 이어지면서 만들어진 상호 침투 공간이

15 16

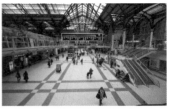

17 18

15 주저우시 상품품질검사센터 공간 분석도. 입체 공유 공간+모듈러 사무 공간
=미니멀한 외관, 활용도 높은 내부 공간의 오피스 빌딩.

16 주저우시 상품품질검사센터 건축 조감도. 수직형 아트리움은 건물의
유연한 움직임과 단계별 변화를 통해 건물 전체에 활력을 불어넣는다.

17 주저우시 상품품질검사센터 하늘 정원. 하늘 정원은 단순히 대형 외부 조경에
활력을 줄 수도 있고, 건물 내부 공간으로 활용하면 건물에 상주하는 사람들의
교류와 휴식 공간이 될 수 있다.

18 복합 교통 네트워크 공간. 수많은 건물을 하나로 잇고 각각 존재하던
전통 도시 특징을 한데 모으는 역할을 담당하고 있다.

214

다.^{사진 13} 둘째, 건축물의 필로티 공간이 도시 공간과 어우러진 공간이다. 셋째, 육교나 지하 광장 등이 도시 교통, 건축물과 교차 혹은 연결되는 공간이다.^{사진 14} 넷째, 건물의 하늘 정원과 같이 입체적인 상호 침투 공간이다.

현대 도시에서는 많은 도시 공공 활동이 실내로 이동해가고 있다. 쇼핑센터 아트리움, 도서관 로비, 극장 안의 휴식 공간, 대형 박람회 전시장처럼 공공의 의미를 지닌 장소가 모두 실내화됐다. 이에 따라 건물 내부 공간과 도시 공공 활동 공간의 경계가 점점 모호해지고 있다.^{사진 15, 16, 17} 특히 건물 아트리움이 도시 궤도 교통과 직접 연결되면서 형성된 교차 공간은 아트리움과 도시 공간의 상호 침투 작용을 극대화해 매개 공간의 특징을 가장 잘 나타낸다. 미국 필라델피아 시내 중심에 궤도를 따라 길게 건설된 지하 1층, 지상 2층 규모의 대형 아트리움의 경우는 다수의 건물과 다수의 교통 시스템을 연결하는 종합 기능을 담당하는 사례다. 이 아트리움은 교통 연결 공간인 동시에 교류 공간으로 다양하게 활용되고 있다.

다음은 필로티 공법으로 만들어진 도시 상호 침투 공간이다. 보통 건물 저층부 전체 혹은 일부를 도시 광장으로 꾸며 대중의 휴식 공간으로 제공한다. 이곳은 휴식 공간뿐 아니라 교통의 편리성을 높여주기도 한다. 필로티 공간에 조성된 도시 광장은 건물이 소유한 토지의 경제 가치를 유지하는 동시에 건물이 소유한 실외 혹은 반실외 공간을 도시 공간에 제공함으로써 도시 활력을 크게 증가시켜 준다.

이외에 도심 지역에 건물과 육교를 잇거나 도로나 철로 위로

건물과 건물을 연결하는 방식으로 도시 공공 공간에 침투하는 매개 공간 역시 도시 활력을 증가시키는 데 도움이 된다.

3. 복합 교통 네트워크 공간

현대 도시의 도로 네트워크는 과거의 평면 형태에서 벗어난 지 오래다. 시내 중심가에는 복합 교통 네트워크 공간이 수많은 건물을 하나로 잇고 각각 존재하던 전통 도시 특징을 한데 모으는 역할을 담당하고 있다.

Team10[2]은 1950년대에 이미 입체 가로를 중심으로 한 사회 교류 형태를 구상했다. 이것이 상당 부분 현실화되어 현대 도시는 복합 네트워크 형태로 발전해가고 있다. 캐나다의 몬트리올과 토론토 시내에서는 지하철역을 통과해 곧바로 지하보도와 고가보도로 연결되는 공간 형태를 많이 볼 수 있다. 이러한 복합 교통 네트워크를 통해 상업 공간과 도시 공공 공간이 긴밀하게 연결되고 있다.[사진 18]

이상의 내용을 종합하면 매개 공간의 형태는 건축과 건축을 연결하는 것에서 나아가 기존 도시 공간과 건축의 연속성을 보여줘야 한다. 이는 건축과 도시 공간 사이의 회색 공간, 상호 침투 공간, 복합 교통 네트워크 공간처럼 도시 공간의 교류와 융합을 촉진하는 동시에 도시생활의 연속성을 통해 도시에 활력을 불어넣는다.

1 회색 공간
 흰색과 검은색을 섞었을 때 나오는 회색을 흑백의 '중간'으로
 보는 관점에서 생긴 말. 혹은 여러 가지 색을 섞었을 때
 나오는 색이 회색이기 때문에 혼잡 혹은 다양성을 뜻하는
 관점으로 해석하기도 한다.

2 Team10
 르 코르뷔지에가 이끌었던 CIAM(근대건축국제회의)이
 교조주의를 띠기 시작하면서 신·구세대 건축가의 갈등이 깊어졌다.
 이로 인해 1956년 CIAM이 해체됐고 신세대 건축가를 중심으로
 Team10이 결성됐다. 이는 모더니즘 건축의 종결과
 함께 다원화와 혼란을 특징으로 하는 포스트모더니즘 건축의
 출발점이 됐다.

주변 건축 – 도시 취락의 재구성

VERGE CONSTRUCTION
–Reconstruction of Urban Settlement

1. 취락의 소멸 – 신도시 주거지구의 담장화

현대 중국의 신도시 택지 건설을 보면 스스로 문을 닫아 주변을
멀리하는 봉건적 폐쇄성을 많이 발견할 수 있다. 또한 개혁개방
이전의 내부 정원을 둘러싼 단위 주거 형태가 여전히 도시 형태
에 많은 영향을 끼치고 있다. 단위는 중국의 전통 사회문화와 삶
의 양식이 한데 모인 결정체이기 때문에 하루아침에 사라질 수
없으며, 앞으로도 주거 사회 형태에 꾸준히 영향을 끼칠 것이다.

 현대 신도시 주거지구 건설은 크게 부동산 개발과 기관 혹은
기업이 주도하는 개발 건설로 나눌 수 있다. 그러나 두 가지 모두
주거지구 내부의 기능에만 초점을 맞추고 있다. 기관 혹은 기업
의 개발 건설에서는 오피스 빌딩에 서비스 공간과 직원 주거용
공간을 함께 구성해 새로운 형태의 '단위'를 탄생시켰다. 이런 종
합 주거 사회는 전체 도시 공간과의 관계는 전혀 고려하지 않고
오로지 내부 기능의 다양성에만 집중한다. 이에 유무형의 담을
쌓아 주변 도시 환경과 확실한 경계를 긋는다. 혹은 거대한 건축

포디엄을 이용해 주거지구 내외부를 명확히 구분한다. 이러한 주거지구의 담장화는 도시 공공 공간을 사라지게 만들면서 여러 가지 신도시문제를 야기하고 있다.

일본 건축가 하라 히로시(原廣司)는 "모든 도시와 취락은 주거의 연장으로 봐야 한다. 주거의 집합체가 곧 도시와 취락이 된다."라고 말했다. 따라서 신도시 주거지구 건설로 야기된 문제를 해결하려면 먼저 취락의 본질과 주거의 역사를 정확히 알아야 해결법을 찾을 수 있을 것이다.

취락은 인류 최초의 생존 공간 형태로, 인류가 최적의 생존 환경을 추구해온 결과였다. 인류는 취락 형성에 수많은 에너지를 쏟아부었다. 취락의 물리적 형태는 수천 년 동안 변화에 변화를 거듭하며 발전해왔으나 취락의 기본적인 특징과 다른 분야와의 관계는 오늘날 도시 형태를 연구하는 데 좋은 모델이 될 수 있다.

2. 취락의 주요 특징 – 경계 지역 활력 효과

생명 현상을 이해하려면 먼저 개체를 부분이 아닌 전체로 이해하는 전체주의 관점이 필요하다. 그러나 보다 세밀하고 명확한 이해를 위해서는 개체를 그가 속한 더 큰 시스템에 연결해 이해해야 한다.

도시, 주거지구, 건축은 엄청난 양의 에너지, 물질, 데이터를 끊임없이 주고받는 거대한 시스템 안에 존재한다. 여기에서는 전체와의 연결이라는 관점에서 도시, 주거지구, 건축의 관계를 분석해보려 한다. 주거지구와 도시 관계를 예로 들면 도시가 전

체가 되고 주거지구가 부분이 된다. 하위 시스템인 주거지구는 상위 시스템인 도시와 연결될 때 자연스럽게 도시의 속성을 띠게 된다.

생태학 이론 중 주변 효과라는 것이 있다. "교차 지역은 이질적이고 불안정한 특수한 서식 환경 아래 있기 때문에 이웃 군락 생물이 교차 지역에 유입될 가능성이 크다. 이를 통해 교차 지역은 종수가 다양해지고 종군(種群) 밀도가 높아져 생물의 생명력과 생산력이 크게 증가한다. 이것이 주변 효과다."

각 시스템의 에너지, 물질, 데이터는 다른 시스템과 만나는 주변 지역에서 특별한 관계를 맺고 교류 활동을 벌인다. 이 특별한 주변 지역의 현상은 반드시 전체주의 관점과 상하 단계별 시스템 관계 속에서 이해해야 한다. 이 이론은 건축과 주거지구, 건축과 도시의 관계에 그대로 적용할 수 있다. 최하위 시스템에 속하는 건축은 상위 시스템인 주거지구, 도시와 관계를 맺을 때 자연스럽게 주거지구, 도시의 속성을 띠게 된다. 이런 관계는 바로 위에서 말한 주변 지역에서 탄생한다.[사진 19]

쌍방향 울타리화 형식

존재 위치상으로 볼 때 주거지구 주변은 그 자신의 둘레이지만 도시 공간의 둘레이기도 하다. 따라서 주거지구 주변에 울타리를 치는 행위는 도시 공간을 강력히 제한하는 것이기도 하다. 결국 주거지구의 담장화는 주거지구와 도시 공간의 쌍방향 울타리화를 조성한다.

쌍방향 전시화 형식

정보화 시대에는 정보만으로 건축의 내용을 보여줄 수 있다. 주거지구 주변 건축이 주거지구와 분리된 도시 공간을 연결하기 위해서는 반드시 쌍방향 전시화 형태를 취해야 한다. 사람은 공간 안에서 활동하면서 늘 경계면을 맴돈다. "인간에게는 외부로부터 육체를 보호해줄 피난처가 필요하지만 동시에 피난처 밖의 넓은 세계도 필요하다. 외부 세계 활동을 통해 자신의 존재를 증명할 수 있기 때문이다."[*]

주변 지역 건축은 도시 가로를 향해 펼쳐진 도시 무대(건물의 두꺼운 벽, 출입구, 창문, 정원 녹지 등이 모두 무대의 배경이 된다.)인 동시에 주거지구를 향한 생활 무대가 된다. 이곳은 주거지구 주민들의 단체 활동 장소이므로 이 무대의 주인공은 주거지구 주민이지만 이곳에서 펼쳐지는 생생한 생활 연극의 관객은 주변 지역을 오가는 모든 사람이다.

양방향 서비스 기능

"고대 중국인이 생각하는 이상적인 생존 환경은 담으로 둘러싸여 완벽하게 폐쇄된 공간이었다. 그러나 실제로는 대부분 반폐쇄적인 구조였다. 이것은 지리 환경과 인간 행동 등 여러 가지 요인이 종합적으로 영향을 끼친 결과였다."[*]

이것으로 보아 최초의 주변 지역에는 교통, 상업, 방어 등 내부와 외부의 기능이 복합적으로 나타났음을 알 수 있다. 이러한 전통이 이어져 현대 신도시 주거지구 주변 역시 도시 시스템과 주거지구 시스템 간의 에너지, 물질, 정보 교류가 활발하다. 이러

한 교류가 순조롭게 진행되려면 주변 지역이 양쪽의 기능의 공통점을 취합할 수 있어야 한다. 주변 지역 건축은 상점, 유치원, 보건소, 문화체육센터, 은행, 우체국, 주민센터와 같은 생활 밀착형 기능을 다양하게 갖춰야 한다. 이 기능은 주거지구뿐 아니라 전체 도시 공간을 위한 서비스 기능을 수행한다. 이것이 양방향 서비스 기능이다.

척도의 이중성

주거지구 주변 지역의 복합적인 기능은 척도의 이중성 때문이다. 이곳에는 도시 시스템에 상응하는 도시 척도 기준과 주거지구 내부 생활에 상응하는 척도 기준이 동시에 존재한다. 또한 도시 공간도 두 개 이상의 척도가 조합되는 경우가 많다. 예를 들어 자동차에 맞는 도시 척도와 보행, 즉 인간 지향 척도의 조합이다. 전자는 도로체계에 적용돼 빠르고 정확한 이동을 위해 운전자가 도시에 대한 정보와 방향을 쉽게 알 수 있도록 하고, 후자는 도시 공공 공간에 적용돼 시민 교류와 공공 활동에 도움을 준다. 주거지구 주변에는 도시 척도를 강조한 도시 가로 공간이 조성되는데, 이는 도시 공간을 무미건조하고 단조로운, 심지어 삭막한 분위기로 만든다. 따라서 주거지구 주변에는 도시와 인간의 척도가 동시에 적용돼야 한다. 일단 시각적으로 관심을 끌 수 있어야하고 자유롭게 오고가며 직접 참여하고 머물 수 있는 공간을 만들어야 한다. 친근하고 화기애애한 분위기, 자연스럽게 인간 본성을 표현할 수 있는 척도와 공간이 필요하다.

경계면의 반투막 효과

경계면은 주변 지역을 형상화한 표현으로 속성이 다른 공간이 맞닿는 면을 가리킨다. 경계의 존재는 두 공간의 속성 차이를 유지하는 데 가장 큰 의미를 둔다.

경계면의 반투막 효과는 선택적 투과성이라고도 하는 여과 작용을 의미한다. 선택적 투과 작용은 자연계의 보편적인 현상으로 특히 세포 활동에서 뚜렷하게 관찰되는 특징이다. 이는 세포막의 기본 특징으로 대다수 생명체의 고유한 속성이다. 세포는 세포막을 경계로 해서 개체의 순수한 생명 물질과 혼잡한 무기 자연환경을 확실히 구분한다. 이렇게 외부 자연에 대립하는 생명체 내 환경을 보호함으로써 영원한 생명의 신세계를 열 수 있었다.

그러나 세포막은 완벽하게 통행이 가로막힌 철옹벽이 아니라 선택적으로 침투를 허용하는 살아 있는 벽이다. 즉, 외부 세계와 물질 및 에너지를 교환하며 생명체와 외부 환경이 공존할 수 있는 방법을 찾아간다. 세포막의 '격리성'은 세포의 폐쇄성을 대표한다. 만약 생명체에 폐쇄성이 없다면 개체가 형성될 수 없으므로 폐쇄성은 생명체 존재를 위한 필수조건이다. 또한 세포막의 '침투성'은 세포의 개방성을 보여준다. 세포의 개방성은 생명체와 외부 세계를 연결해줌으로써 물질 및 에너지 대사 작용이 끊임없이 일어날 수 있게 해준다. 따라서 개방성이 없다면 생명을 유지할 수 없으므로 개방성 역시 생명체 존재의 필수조건이다.

이 이론은 도시 공간에도 그대로 적용된다. 주거지구 주변 경계는 주거지구의 독립성을 유지하는 동시에 세포막처럼 외부 도

시 공간과 끊임없이 물질 및 에너지를 교류할 수 있게 해야 한다. 주거지구 주변 지역은 기본적으로 선택적 투과 기능을 갖춰야 한다. 주거지구 주변에 형성된 외부 도시 공간을 향한 반투막은 폐쇄성과 개방성을 동시에 갖춰 선택적으로 제한, 침투 기능을 수행해야 한다.

주변 효과

데알크 더 용어(Derk de Jonge)의 심리학 이론을 살펴보자. "산림, 해변, 나무숲, 숲속 주변은 사람들이 산책을 즐기는 공간이다. 중심지는 늘 인파로 붐비고 혼란스럽지만 시야가 탁 트인 공터와 해변은 인적이 드물기 때문이다."

　　주거지구 주변도 이와 같은 맥락으로 이해할 수 있다. 사람들이 모이는 공간은 대부분 건물의 앞마당과 같이 건축 공간과 또 다른 도시 공간이 만나는 교차 지역이다. 주변 교차 지역이 인기 있는 이유는 바라보고픈 공간과 적당히 떨어져 있어 최적의 시야가 확보되기 때문이다. 산림 주변 혹은 건물 앞면을 등지고 있는 공간도 타인과 적당히 거리를 유지함으로써 나의 시야를 넓힐 수 있고 타인의 시야에 최대한 나를 드러내지 않을 수 있다. 이러한 물리적, 심리적인 이유 때문에 주변 지역이 최적의 휴식 공간이 될 수 있는 것이다. 일반적으로 인간의 행동은 내부에서 외부 세계의 중심을 향해 발전할 수밖에 없다. 크리스토퍼 알렉산더는 그의 저서 『건축·도시 형태론(A Pattern Language)』에서 주변 효과에 대해 이렇게 말했다. "만약 주변 교차 지역이 존재하지 않는다면 모든 공간은 생명력을 잃을 것이다."

중심 보호 성향

모든 시스템에는 중추적인 역할을 하는 중심, 혹은 모든 기능과 에너지가 집약된 핵심 부분이 있다. 또한 모든 시스템은 부분이 모여 전체를 이루고 그 안에는 전체를 대표할 중심이 있다. 많은 사람이 모인 사회 조직에는 핵심 구성원이 있고, 중심이 없는 조직은 불안정하고 와해되기 쉽다. 도시, 주거지구, 건축의 중심은 물질 공간 안에 그 사회의 응집력을 표현한다. 다수의 건물로 중심 공간을 둘러싸는 형태는 인류 최초의 도시 배치였다. 이것은 중심 지향적 의식과 집단 거주에 대한 인류의 원초적 욕구를 반영한 것이다.

이것은 세포막과 세포핵이 있어야 세포를 구성할 수 있는 것과 같은 이치이다. 나아가 수많은 도시 세포가 모인 것이 도시 취락이다. 주변 지역이 세포막이라면 주거지구 중심은 세포핵에 해당한다. 주변 지역의 보호 및 복합 기능이 없다면 중심은 존재할 수 없다. 중심은 주변이 있어야 존재할 수 있으며, 주변 기능을 강화하면 중심은 더욱 돋보인다.

3. 취락 주변 구성 – 후난성 창샤 HC신도시 개발계획 사례

후난성 창샤 HC신도시는 고급 오피스텔과 주거 기능이 결합된 종합 지역사회를 목적으로 건설됐다. 창샤시 남쪽 교외에 위치한 HC신도시는 인근에 새로 건설된 창샤대로(長沙大道)와 무롄충루(木蓮沖路)가 교차하는 지점에 위치해 있다. 이곳은 앞으로 창샤시의 행정 중심지가 될 창샤시의 청사진으로 개발됐다.^{사진 20}

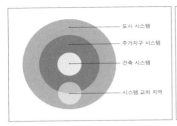

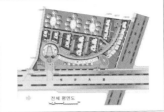

19

20

21

22

23

19 주변 효과 이론. 최하위 시스템에 속하는 건축은 상위 시스템인 주거지구, 도시와 관계를 맺을 때 자연스럽게 주거지구, 도시의 속성을 띠게 된다.

20 창사 HC신도시 평면도.

21 쌍방향 울타리화, 전시화를 고려해 HC신도시 회관 구조를 복합적으로 배치했다.

22 HC신도시 회관 외부 건물.

23 다른 방향에서 본 HC신도시 모습. 극대화된 기능을 보여주는 도시 취락 공간이다.

HC신도시는 위치 특성을 살려 내부적으로 아름다운 경관을 조성하고 뛰어난 생태 조건을 최대한 이용해 완벽한 주거 환경을 만드는 것이 목적이었다. 또한 외부적으로 도시 공공 공간 조성에 적극적으로 참여했다.

먼저 주변 효과의 쌍방향 서비스 기능에 따라, 소규모 지역사회에 필요한 모든 서비스(상점, 유치원, 보건소, 문화체육활동센터, 은행, 우체국, 주민센터 등)를 하나의 건물, HC신도시 회관에 모아놓았다. HC신도시 회관은 창샤대로를 따라 길게 배치되어 지역사회를 둘러싸는 동시에 외부 도시 공간의 척도로서의 기능도 갖췄다.

다음으로 쌍방향 울타리화, 전시화를 고려해 HC신도시 회관 구조를 복합적으로 배치했다. 단일 건물이지만 주거지구 내부 도로 면은 곡선 형태로, 주거지구 외부 창샤대로 면은 직선 형태로 설계했다. 이 건물은 창샤대로와 수직으로 교차하는 무렌충루에 면한 곡선형 주거 건물과 이어져 주거지구 내부 공간과 외부 도시 가로 공간을 확실히 분리시킴으로써 각각의 공간이 고유의 기능과 특성을 유지할 수 있게 했다.^{사진 21}

HC신도시 회관 외관 설계에서는 척도의 다양성 원칙에 따랐다. 5층 높이로 설계된 건물 곡선 부분과 건물 옥상을 덮은 사다리 모양 판은 대도시 척도에 어울리는 디자인이다. 반면 3층 높이의 건물 직선 부분에는 촘촘한 햇빛 차단판, 올록볼록한 외관으로 인간 본성에 다가가려는 친근한 느낌을 연출했다.^{사진 22}

계속해서 경계면 반투막 효과에 따라 HC신도시 회관과 도시 공간이 각자의 영역에 명확한 한계를 긋는 동시에 침투 효과를 발휘하고, 폐쇄성과 개방성이 공존하는 선택적 투과 효과를 실

현할 수 있게 했다. 이를 위해 두 공간의 경계면에 활력이 넘치며 단번에 시선을 사로잡을 수 있는 통로를 만들었다. HC신도시의 웅장함이 느껴지는 정문과, 잠시 쉬어가고 싶은 생각이 들게 만드는 아름다운 경관으로 둘러싸인 후문이 그것이다. 이외에 내부로 향한 곡선 부분 입면은 전체적으로 투명한 이중 유리창을 사용해 경계면의 투과성을 극대화했다.

마지막으로 중심 보호 성향을 고려해 HC신도시 회관이 전체적으로 주거지구 내부 공간을 둘러싸도록 했다. 신도시 내부 공간은 내부 정원, 필로티 공법에 의해 실내 정원으로 활용되는 건물 저층부 등의 공공 공간과 반공공 공간, 사적인 공간 등 체계적인 구조를 이루고 있다.[사진 23]

이미지 도시
SET CITY

이미지화된 도시 공간은 정신없이 빠르게 돌아가고, 그 안에는 일시적인 현상, 외래 문물이 넘쳐난다. 가짜든 진짜든 가리지 않고 이것저것 끌어모아 가상의 도시 배경을 만든다. 상상을 뛰어넘는 규모, 한껏 과장된 희극적 공간, 무대 세트 같은 장면 등은 도시의 얼굴에 가면을 씌워 그 진실을 알 수 없게 한다. 이런 현상은 도시 공간이 스스로 생각하고 진화하는 능력을 잃었기 때문이다.^{사진 24}

'나는 외국어를 모르지만 외국 잡지를 즐겨 본다.'라는 어느 잡지사의 그래픽디자이너의 말은 이미지 시대의 새로운 독서법을 대변하고 있다. 사람들은 이미지와 사랑에 빠지면서 점점 더 글자로 된 정보를 읽기 싫어한다. 하지만 우리는 늘 직관적이고 명확한 이미지 수단을 선택함으로써 사실 많은 것을 잃고 있다. 현대 도시의 모든 공간과 건축 입면이 이차원 평면 이미지로 통일됨에 따라 사람들은 육면체 건물을 포장하고 있는 이미지만 볼 뿐 그 안에 담긴 비물질적인 내용은 전혀 이해할 수 없게 됐다.

그리고 모더니즘 시대를 풍미했던 언어와 그 외 표현 방식이 포스트모더니즘의 등장과 함께 영상 시각문화에 주류 자리를 빼앗겼다. 모더니즘 자체는 아직까지 기본 의식 형태에 남아 정치와 문학 화법을 주도하고 있다. 그러나 포스트모더니즘 문화의 홍수 속에서 문학은 이미 주류 문화에서 밀려난 지 오래고, 그 중심에는 화려한 영상 시각문화가 눈부신 빛을 뿜어내고 있다. 시각화는 포스트모더니즘의 가장 중요한 특징이다.

수많은 디지털 영상이 쏟아지는 가운데 사람들은 정보의 안개 속으로 빨려들어가 주관을 견지하지 못하고 세상의 진실을 판단할 수 없게 됐다. 우리가 알고 있는 정보는 대부분 미디어를 통해 포장된 2차 가공물이다. 지금 우리가 보고 있는 영상은 모두 카메라로 수집하고 다시 편집한 결과물이다. 사람들로 하여금 감동의 눈물을 흘리게 하는 드라마와 영화는 모두 꾸며낸 이야기, 조작된 감동이다. 우리의 지식 역시 상상과 구조화를 통해 가공된 것들이다. 요즘 사람들은 스타에 열광한다. 스타가 표현하는 감정과 그들이 연기하는 삶은 우리 모두가 간절히 바라지만 현실적으로 불가능한 것들이다. 우리는 스타를 통한 대리 만족에 익숙해져 현실에서는 좀처럼 감동을 느끼지 못한다.^{사진 25}

또 한편에서는 논리학, 언어학, 기호학 등이 건축과 결합하면서 새로운 양식을 만들어냈다. 1980년대 구조주의와 여기에서 파생된 다양한 개념이 기존의 건축 이론과 양식을 뿌리째 흔들었다. 주로 순수 형식을 기반으로 치밀하게 텍스트를 분석하는 방법으로, 이러한 사유 체계와 교육 방식이 유행하면서 1990년대 이후 '형식' 문제가 건축 언어의 중심이 됐다. 이것은 건축에

서 사회적, 정치적 야망을 분리시키고 건축 작품의 텍스트와 형식의 자주성을 강조함으로써 건축과 일상생활이 소원해지는 결과를 초래했다.[사진 26] 나아가 일부 건축은 순수한 형식 추구에 몰입하고 있다.[사진 27]

현대 사회는 어찌 보면 미디어가 만들어낸 사회다. 미디어 사회는 진짜 같은 가짜를 만드는 뛰어난 모방 능력을 곳곳에서 발휘하고, 우리는 그것이 진짜고 진실이라고 생각한다. 우리는 매일 미디어를 통해 가족과 친구, 심지어 낯선 이들과도 연결된다. 미디어 사회는 우리의 '현실'을 완벽하게 둘러싸 진실을 가리고, 나아가 우리의 행동과 사고방식을 지배하고 있다.

프랑스의 철학자 장 보드리야르(Jean Baudrillard)는 소비문화와 포스트모더니즘 생활방식을 분석한 결과 '소비문화가 너무 많은 영상과 부호를 양산한 탓에 시뮬라크르(Simulacre)[3] 세계가 탄생했다.'라고 말했다. 가상 실재 세계에서는 실재와 상상의 차이가 사라지기 때문에 시각적인 환상과 아름다움이 극대화되고, 도시 전체가 시뮬라크르의 대상이 된다. 따라서 지금 우리는 재현된 텍스트가 만들어낸 상상의 진실성을 의심해봐야 한다. 우리가 알고 있는 도시의 진실은 사회적인 무의식 속에서 새로운 가치를 반영해 재탄생시킨 것일 수도 있다. 지금 현대 도시의 진실은 끊임없이 변형, 재편성되고 있다.

독특한 이미지와 과장된 규모로 시선을 집중시키는 시뮬라크르 광고는 이미 도심 건물을 장악했다. 건축과 광고의 결합, 건축의 광고화를 통해 기상천외한 방법으로 광고 효과를 극대화하지만 또 한편으로는 심각한 시각 오염을 발생시켰다. 지나치게 과

24

25

26

27

28

29

24 도시 대형 배경.

25 이미지 시대의 다양한 정보 이미지들.

26 형식의 자주성이 강조되면서 건축과 일상생활이 점점 멀어졌다.

27 1990년대 이후 '형식' 문제가 건축 언어의 중심이 되면서
 일부 건축은 순수한 형식 추구에 몰입하고 있다.

28 독특한 이미지와 과장된 규모로 시선을 집중시키는 시뮬라크르 광고물.

29 소매업자, 건설회사, 광고회사의 퍼즐판으로 전락한 도심 번화가.

장된 규모로 주변 환경을 해치는 광고물이 수도 없이 많은 것이 현실이다. 평범한 건물의 입면에 재질, 규모, 스타일이 완전히 다른 이질적인 광고물이 붙어 있는 경우도 많다.^{사진 28}

현대 중국 대도시는 유리 외벽과 옥외 광고의 대홍수라고 해도 과언이 아니다. 여기에 대해 렘 콜하스는 이렇게 말했다. "건축 간 경쟁이 유리 외벽의 효과를 극대화시켰다. 중국에서 외벽은 더 이상 단순, 정교, 정돈의 이미지가 아니라 공간의 규모를 최대한 과장하는 경향을 보이고 있다. 이는 시각적인 재배치를 통한 일련의 바로크 미학을 연상시킨다."

옥외 광고와 네온사인은 현대 중국 도시 미학을 주도하는 대표적인 방법이다. 도심 번화가는 건물 옥상에서 옥상으로 이어지는 스카이라인을 비롯해 도로 표지판, 가로등까지 온통 광고로 도배됐다. 마치 수많은 소매업자, 건설회사, 광고회사가 모여 퍼즐 맞추기를 하고 있는 것처럼 보인다.^{사진 29} 그동안 중국은 '서양을 따라가기 위해 늘 새로운 변화를 추구하자.' '1년의 작은 변화가 모여 3년의 큰 변화를 일군다.' 등의 구호를 외치며 화려한 광고와 유리 외벽으로 치장한 도시를 탄생시켰다. 이것은 오랫동안 중국 사회 발전의 구호였던 '더 많이, 더 빨리, 더 좋게, 더 절약해서'를 실현하기 위한 지름길로 인식됐다. 그래서 너도나도 더 크고, 더 높고, 더 많은 광고판을 세워 경쟁에서 승리하려는 악순환이 계속됐다. 또 한편에서는 '관심의 경제학(Attention Economy)'⁴을 잘못 해석함으로써 도시문화 이미지를 표현하지 못하고 수많은 시뮬라크르 광고가 모든 시각 공간을 뒤덮는 결과를 초래한 면도 있다. 이러한 문제를 해결하기 위해서는 먼저 도

시 관리자가 미학적인 소양을 높여야 한다. 동시에 광고 관리 및 이익 구조를 다각화함으로써 여러 사회 주체에 의해 다양한 형식이 어울릴 수 있도록 해야 한다.

이미지화된 도시 공간은 맹목적인 모방이 난무하고 무원칙, 무질서 사회가 되기 쉽다. 이것이 물질만능 상업주의와 결합할 때 이미지 건설에만 몰두하기 때문에 평면화된 도시 이미지 뒤에 숨겨진 실체와 내용에는 전혀 관심을 두지 않는다. 오직 겉모습을 치장하는 데만 신경 쓸 뿐 기능이나 내용은 전혀 중요하게 생각하지 않는다. 이것은 결국 도시생활 기반을 무너뜨리고 도시 문화를 퇴색시킨다. 그렇기 때문에 이미지화된 도시 공간은 경제 발전과 일상생활의 중심지가 아니라 향락과 유행을 추구하는 공간으로 전락하게 된다. 그리고 현실 감각을 완전히 상실한 채 시각화의 허상에만 매달리게 된다. 이것이 이미지화된 도시의 최후다.

3 시뮬라크르 Simulacre
현실을 대체하는 모사된 이미지로, 실제로는 존재하지 않으나 생생히 인식되는 복제물을 가리킴. 대중매체가 만들어낸 가상 실재 시뮬라크르 속에서는 재현과 실재의 관계가 역전된다.

4 관심의 경제학 Attention Economy
'인간의 관심이 곧 경제적인 가치를 끌어올린다.'라는 생각에서 출발한 경제 이론이다.

단편화 도시
FRAGMENT CITY

현대화의 거대한 물결은 중국 도시문화를 바꾸어놓았고 새로운 도시 물질 공간을 탄생시켰다. 그러나 도시개발 과정에서 발생한 현상에 대한 충분한 토론과 연구가 이뤄지지 않아 중국 현대 도시는 각계의 비난에 직면해 있는 것은 물론이고 도시 운영상 심각한 교착 상태에 빠져 있다. 그럼에도 중국 도시는 축제와 혼란을 오가며 도시 건설을 이어가고 있다.^{사진 30}

현대 중국 도시는 저마다 대약진[5]을 표방하며 세계화에 동참하고 있다. 그러나 도시 발전 과정에는 반드시 불평등 현상이 나타나 문화적으로, 물리적으로 도시 분열을 초래하는 것이 일반적이다. 특히 사회 변화 속도가 빠를수록 도시 형태의 자율 조정 능력이 제 기능을 발휘하지 못해 불평등 발전으로 인한 도시 분열이 심화될 수밖에 없다.^{사진 31}

한때 모더니즘 도시 이론이 등장해 도시 기능을 강조하며 도시 구성 요소 간의 불평등을 해소하고 새로운 이상 도시 건설을 시도하기도 했다. 그러나 이렇게 단순한 방법으로는 도시 구성

30 31

32

30 우한(武漢)시. 축제와 혼란을 오가며 빠르게 진행되고 있는 도시 건설.

31 주저우시. 사회 변화 속도가 빠를수록 도시 형태의 자율 조정 능력이
제 기능을 발휘하지 못해 불평등 발전으로 인한 도시 분열이 심화될 수밖에 없다.

32 창사시. 신도시 도로 확장을 위해 많은 건물을 철거하고 건축 후퇴선을
재조정하는 과정에서 도로 양편 건물의 단절화 현상이 더욱 심화됐다. 마치
외과 봉합수술 자국을 보는 것 같은 느낌이다.

요소의 복잡한 관계와 사회 계층 간의 깊은 갈등을 해결할 수 없었고, 오히려 도시 분열 상태를 더욱 악화시켰다.

중국을 비롯한 아시아 도시의 '대약진식' 발전에 대해 렘 콜하스는 이렇게 말했다. "많을수록 많다(More is more.)."[6] 주장(珠江) 삼각주[7] 지역에는 매년 500제곱킬로미터 규모의 도시가 건설되고 있다. 한 건물에 평균 열두 종류의 외벽 형태가 공존하고, 블록 4개마다 평균 10개의 회전식 스카이라운지가 있다. 또한 골프 홀이 414개 열려 있고, 720개가 건설 중이다. 15제곱미터 객실 한 칸에 평균 다섯 종류 이상의 조명시설이 설치돼 있다. 이러한 고효율 저비용 개발은 머지않아 형편없는 설계와 부실한 건설로 이어질 것이다.

도시가 빠르게 성장하면 문화와 관념 역시 급변하기 마련이다. 사람들이 오직 이익 추구에만 몰두하면서 건축의 영원성이 사라지고, 건축이 상업 광고 수단으로 전락하면서 지금 이 시대, 이 순간의 수요를 만족시키는 데 급급할 뿐이다. 특히 경제 이익을 최우선으로 생각하는 도시개발 회사는 시선을 집중시키기 위해 최대한 기발하고 특이한 형식을 선호하며 전체 도시 환경과의 조화는 전혀 고려하지 않는다.

단편화된 도시 공간은 각기 다른 체계로 운영되기 때문에 도시 전체적으로 통일성이 크게 떨어진다. 도시 전체가 산산조각 분리되어 연속성이 없고, 개체 건축을 건설할 때 도시 전체의 구조나 배치를 전혀 고려하지 않는다. 이는 현대 도시 공간에 나타나고 있는 가장 보편적인 문제다.

오늘날 중국의 도시 건설에서 관찰되는 이러한 단편화 현상

의 주범으로는 우선 과도한 상업화를 꼽을 수 있다. 또한 계속되는 세계화와 윤리 가치관의 충돌로 인해 건축 양식과 스타일이 극심한 혼란 양상을 띠게 된 것도 주요 원인 중 하나다. 이외에 정부의 일관성 없는 정책도 도시 형태와 건축 양식의 혼란, 도시 공간의 단편화를 부채질했다. 더 큰 문제는 도시 공간의 단편화가 인간에게 미치는 영향이다. 단절된 공간과 건축이 무질서하게 모인 도시에서는 도시 자체를 읽을 수 없으며, 도시생활에서도 단편화 현상이 나타나 공공생활과 교류 체험을 위한 기반을 제공받지 못한다.^{사진 32} 이로 인해 많은 현대인들이 인간관계를 포기하기 때문에 낯선 이웃에 둘러싸여 살아가고 자기가 살고 있는 공간, 즉 도시 자체도 낯설게 느낀다.

5 대약진
 중국 경제 특유의 고도 성장 위주 정책을 일컫는 말.

6 많을수록 많다. More is more.
 미니멀리즘을 대표하는 명구가 된 미스 반 데어 로에의 '적을수록
 많다(Less is more), 즉 장식이 적을수록 의미가 풍부해진다.'에
 대항한 말로, 복잡하고 다양한 건축을 지향하는 표현으로 해석할
 수 있다.

7 주장(珠江) 삼각주
 중국 주강 하구의 광저우, 홍콩, 마카오 등을 연결하는 삼각지대로,
 중국 남부 경제 및 금융 중심지를 말한다.

광속 도시
SPEEDY CITY

지금 우리는 강력한 파워를 지닌 문명을 만들어냈다.
그러나 그 파워가 너무 커져 이미 인간의 통제 범위를
벗어났다. 이에 따라 권력이 사회의 움직임을 지배하는
'권력의 흐름(Flows of Power)'에서, 사회의 움직임이
곧 권력이 되는 '흐름의 권력(Power of flows)'으로
바뀌어가고 있다.

마누엘 카스텔(Manuel Castells, 스페인의 사회학자)

교통수단이 발달하면서 인간의 이동 속도가 빨라지고 인간과 도시 공간의 관계가 소원해지면서 여러 가지 도시문제가 발생했다.[사진 33] 먼저 인간과 도시 공간, 개인과 대중이 접촉할 기회가 적어지면서 도시 가로, 공공 공간, 공공 건축, 대중교통 공간이 단순 시각 기능에 편향되어 본래 기능을 상실해가고 있는 현상이다. 이러한 도시 공간의 범시각화 현상은 세계적으로 빠르게 확산되고 있다.[사진 34]

33

34

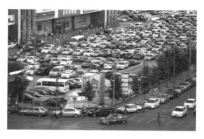

35

33 현대 도시는 광속 도시다. 교통수단의 발달로 인간의 이동 속도가 빨라지고 인간과 도시 공간의 관계는 소원해졌다.

34 도시 가로, 공공 공간, 공공 건축 대중교통 공간이 단순 시각 기능에 편향되어 본래 기능을 상실해가고 있다.

35 백화점 주차장을 가득 메운 자동차들.

속도의 변화는 속도 그 자체만이 아니라 그로 인해 빨라진 생활 패턴과 과중한 업무 등으로 인간관계를 소원하게 만드는 등 도시생활 전체에 막대한 영향을 끼친다. 인간과 도시 사회의 관계가 멀어지면서 도시인의 단체생활 능력 또한 크게 떨어졌다. 도시는 순수성을 간직한 물질이 상호작용 없이 단순히 모여 있는 정지한 그림이 아니라, 끊임없는 움직임 속에 인간의 삶과 경험이 차곡차곡 쌓이는 살아 있는 공간이다. 사람과 도시 공간의 교류가 이어질 때 비로소 도시의 감동과 의미가 살아나고 외부 세계를 향해 확실한 존재감을 나타낼 수 있다. 그러나 이동 속도의 변화와 함께 도시 공간이 재구성되면서 사람들에게 도시는 그저 차 안에 앉아 바라보는 세계가 됐다. 직접 몸을 움직여 도시와 함께 호흡하고 걸어가며 타인과 교류하는 일이 없어진 것이다. 오로지 시각에 의존에 도시와 사회에 대한 정보를 얻기 때문에 나머지 감각 기능도 점점 퇴화하게 됐다.

현대 도시에서는 자동차산업의 발전과 함께 자동차도로가 도시 공간의 핵심 요소로 떠올랐다. 이에 따라 도시 교통은 기존 공간의 틀 안에서 기능별로 분리된 각 지역을 연결하는 단순한 역할에서 벗어나 도시 공간 구조와 배치의 변화를 주도하기에 이르렀다.^{사진 35}

오늘날 자동차문화가 도시 사회 전체 구조에 끼치는 영향은 점점 더 커지고 있다. 과거에 엘리베이터가 고층 빌딩을 탄생시켰던 것처럼 자동차의 등장으로 도시인의 주거 공간은 교외로 확대됐다. 그러나 자동차가 늘어나면서 도시인의 일상생활은 낱낱이 분리됐고, 사무 공간, 상점, 주거 공간의 분리가 촉진되고

교통량이 가장 적은 지역:
시민 한 사람당 지역 내 평균 친구 수 3명, 지인 수 6.3명

평균 교통량 지역:
시민 한 사람당 지역 내 평균 친구 수 1.3명, 지인 수 4.1명

교통량이 가장 많은 지역:
시민 한 사람당 지역 내 평균 친구 수 0.9명, 지인 수 3.1명

36

37

38

36 친구와 편리한 교통, 무엇을 선택하겠는가? 샌프란시스코에서 진행된
조사 연구에 따르면 교통량은 도시 시민 교류를 방해하는 주요 요인이다.

37 빌딩 숲. 현대 도시 건설은 세부적인 요소가 생략된 채 점점
거대해지기만 하고 있다.

38 현대 도시 형태에서는 세부적인 도시 구성 요소가 주목받지 못하고
전체적인 이미지만 강조된다.

있다. 이 때문에 자동차는 현대 공공 공간 파괴의 주범으로 꼽히기도 한다. 예전에 지역 유희 공간으로 시민 교류의 장소였던 가로가 주차장으로 변해가고 가로와 공공 공간의 구조와 건설 자재까지 모두 운전자의 편의에 맞춰가고 있다. 또한 자동차도로와 주차장이 가로와 광장을 잠식해가면서 도시 공공 공간이 점점 사라져가고 있다.

대표적인 대도시 샌프란시스코에서 각 동네의 가로를 대상으로 흥미로운 조사 연구를 진행한 적이 있다. 가로의 교통량이 지역 유대감에 미치는 영향을 알아보기 위해 혼잡도가 각기 다른 여러 동네의 가로에서 벌어지는 시민들의 교류 활동을 관찰했다. 그 결과 가로에서 벌어지는 지역사회의 교류 수준과 가로 유대감은 가로의 교통량과 반비례하는 것으로 나타났다.[*] 이것은 자동차 교통이 시민 교류 장애의 근본 요인이자 시민 생활권을 침해하는 주요 요인임을 보여준다.^{사진 36}

모더니즘 신봉자들이 건축과 도시설계에 있어 교통 운송 기능을 지나치게 강조한 결과 가로의 기능과 존재는 거의 무시됐다. 여기에 가장 큰 책임을 져야 할 사람은 아마도 르 코르뷔지에일 것이다. "현대 도시에서 가로는 아무런 역할도 하지 못한다. 그것은 과거의 개념일 뿐 이 시대에는 전혀 필요 없는 존재다. 지금은 가로를 대신할 새로운 것을 만들어야 할 때다." 그의 지휘 아래 탄생한 도시의 기능성 결과물은 가로의 지위와 역할을 끌어내려 한순간에 쓸모없는 존재로 만들어버렸다. 현대 도시계획에서는 공원, 주거지구, 산업지구 등 기능에 따라 지역을 확실히 분리시키기 때문에 지역 사이를 이어줄 도로가 꼭 필요했다. 이 도

로의 목적은 단순명료했다. 주택지구로 들어가는, 놀이공원으로 가는, 공장에서 퇴근해 집으로 돌아가는 교통수단의 기반시설일 뿐이므로 효율적인 자동차 흐름을 만들어내는 것이 가장 중요했다. 인간미 넘치는 시민생활이 끼어들 공간은 전혀 없었다.

전통 시대가 막을 내리면서 도시의 전통 보행 교통이 크게 위축됐고, 보행 교통과 밀접한 관계에 있던 공공 공간 활동도 점차 사라져갔다. 공공 공간도, 공공생활도 모두 자취를 감췄다. 도시는 이제 보행자를 위한 공간이 아니게 됐고, 모든 도시 기능이 운전자 위주로 변했으며, 차량 교통 공간이 도시생활을 주도하게 됐다.

자동차가 보행을 대신하면서 상업시설과 주거지구의 거리가 자동차 이동 시간을 기준으로 배치되기 시작했다. 이에 따라 가장 긴 역사를 지닌 인류 최초의 이동 수단인 보행의 역할과 기능이 인류 생활방식에서 점차 퇴화되고 있다. 그 결과 상업지구 내의 전통적인 소규모 노변 상점이 사라지고, 확장된 도로 양편에 24시간 내내 화려한 쇼윈도를 밝힌 대형 쇼핑센터가 등장했다. 도로와 쇼핑센터 사이는 드넓은 주차장으로 가로막혔다.

이뿐이 아니다. 자동차 교통은 전통 건축설계 철학에도 큰 변화를 가져왔다. 전통적인 건축 입면 설계는 균형, 고요한 시상과 같은 전통 개념을 표현하는 정적인 형태였다. 보행 중심 도로는 폭이 좁아 사람들이 직접 접촉하거나 시선이 닿는 범위가 주로 건물 저층부로 한정됐다. 그래서 특히 보행로와 직접 맞닿는 1층의 설계는 작은 부분까지 세밀하게 신경 썼다. 그러나 자동차가 보행을 대신해 도시 교통의 중심이 되면서 사람들의 시선 범위

가 달라졌다. 사람들은 빠르게 움직이는 자동차 안에서 건물을 볼 때 주로 전체적인 삼차원 형태에 집중하기 때문에 세부 설계는 더 이상 의미가 없어졌다.^{사진 37}

자동차의 등장으로 모든 생활 패턴이 빨라지면서 사람들은 상징성이 강한 기호 혹은 부호화된 도시 이미지만 기억하게 되었다. 다시 말해 단순하고 윤곽이 뚜렷하고 반복적으로 나타나는 형태만 기억한다.^{사진 38} 팝아트의 선구자 앤디 워홀(Andy Warhol)은 이 가운데 '반복' 현상에 주목했다. 그는 보편성을 중시해 대량 생산된 상품을 이용해 작품을 만들었는데, 대표적인 것이 실크스크린 기법으로 똑같은 사진을 반복해서 찍어낸 〈마릴린 두 폭〉이다. 이런 반복성을 지닌 도시 형태에서는 세부적인 도시 구성 요소가 주목받지 못하고 전체적인 이미지만 강조된다.

자동차문화가 만든 현대 도시에서는 상징적인 건축은 물론 광고판이나 표지판까지도 크고 튀게 만들어야 사람들의 시선을 끌 수 있다. 보행 중심의 전통 도시와 다르게 대규모 척도로 만들어졌고 빠른 생활 패턴으로 세부적인 부분까지 미처 눈길이 닿지 않기 때문에 현대 도시의 건축과 도시설계는 점점 더 거대해지고 있다.

이중 척도 도시
DOUBLE-SCALE CITY

건축 양식이 아닌 척도 기준에서 봤을 때 현대 도시 공간 형태의 특징을 한마디로 표현하면 '이중 척도'라고 할 수 있다. 자동차 교통이 만든 대형 척도와 인간 중심의 소형 척도가 조화를 이루는 이중 척도 도시는 현대 도시 공간 형태가 빚은 갈등을 풀 수 있는 가장 현실적인 대안으로 꼽힌다.

도시 공간 형태는 줄곧 도시 건설의 화두였다. 중국의 최근 30년 도시 건설 과정을 살펴보면 시종일관 형식에 얽매여 있었다. 형식주의는 중국에서 뿌리 깊은 유전자처럼 강력한 영향력을 행사했다. 인위적인 구조와 내실 없는 화려한 외관과 장식이 난무했고 지금은 포스트모더니즘과 해체주의가 유행하고 있다. 1990년대 초 베이징시가 정자(亭子)를 활용해 천년 고도(古都)의 전통과 품격을 되찾으려 했던 계획은 확실히 '형식'적인 방법으로 전통 도시의 공간 형태를 계승 발전시키려는 시도였다.

그러나 외관 위주의 구조주의 열풍이 현재까지 이어지면서 도시의 공간 형태에 대해 새롭게 모색할 필요성이 제기됐다. 수많

은 유행 스타일이 주마등처럼 스치고 지나가는 변화무쌍한 시대에 건축 양식은 도시를 구성하는 수많은 요소가 만들어낸 일련의 결과물이다. 표면화, 시각화 특징은 시민생활이나 도시 발전에 실제적인 영향력이 없다. 이것은 본질이 아니라 결과에 해당하기 때문이다. 따라서 향후 도시 공간 형태에 대한 고찰은 형식을 벗어나, 보다 근원적인 접근 방식, 즉 척도에서 출발해야 한다.

도시는 인류의 집합소이므로 도시설계는 당연히 인간이 중심이 되어야 하고, 모든 사고가 인간 척도에 맞춰 진행되어야 한다. 그러나 현대 도시 공간은 인간으로부터 파생된 물질, 즉 자동차에 초점을 맞추고 있다. 보행과 마차 통행 시대가 지나고 자동차 기계 시대가 도래한 것이다. 자동차는 역사상 유래 없는 스피드 사회를 만들었고 자동차 교통이 발전할수록 도시는 더 커지고 도시의 움직임은 더 빨라졌다. 그 결과 자동차 시대에 어울리는 대형 '척도' 도시가 등장했다. 현대 도시는 대형 척도라는 새로운 특징과 함께 새로운 문제점을 드러냈다. 이 문제를 해결하기 위해서는 먼저 현대 도시 공간 형태의 특징을 철저히 분석하고, 각각의 특징을 겨냥한 맞춤 전략을 세워야 한다.

1. 거대함(Bigness)

현대 도시 공간은 풍요로운 물질, 빠르고 효율적인 이동성, 소유욕을 내세우며 힘차게 발전해왔다. 이것과 관련해 렘 콜하스는 '거대함은 건축의 종결이다.'라고 말했다. 다시 말해, 거대함을 통해서만이 건축의 모더니즘 형식주의에 기초한 예술적 형태 추구

에서 탈피해 '현대화의 원동력'이라는 근원적인 기능을 되찾을 수 있다는 것이 그의 생각이다. 렘 콜하스가 말하는 거대함은 건축의 의지와 완전히 분리된 독립성을 갖는다.

거대함의 특징은 대략 다음과 같다. 먼저 거대한 건물의 각 부분은 독립적이지만 배타적이지는 않다. 형식과 기능, 계획과 현실, 내부와 외부가 완전히 분리되기 때문에 건축 자체의 논리성은 없다. 건축의 규모가 확대될수록 윤리 도덕적 개념으로부터 멀어진다. 이것은 거대한 건축이 척도, 건축 구조, 전통, 투명성, 형식과 완전히 분리됨으로써 완벽히 독립적인 존재가 됨을 뜻한다. 거대함은 더 이상 도시의 구성 요소가 아니다. 극심한 혼란과 분열 상황에서 거대함이 더욱 빛나는 이유는 그 안에 재조합을 통한 새로운 질서의 가능성이 잠재해 있기 때문이다.

거대한 건축은 몰개성과 상상력 부재의 상징이다. 거대함 안에서는 모든 목적과 형식이 사라지고 그 어떤 방법도 통하지 않는다. 거대함 속에 존재하는 것은 오로지 거대함을 증명해줄 '척도'뿐이다. 초대형 척도는 웅장함을 만들어내고, 이 웅장한 초대형 건축은 완벽하게 독립된 기계로 존재한다. 이것은 오로지 자극을 위해 존재할 뿐 외부 환경 혹은 현실 도시와 그 어떤 교류도 하지 않는다.

거대함의 가장 큰 특징은 '속도'에 있다. 현대 도시 공간을 지배하는 거대함은 속도에서 파생됐다. 속도는 새로운 성공의 지표이자 효율적인 부의 축적을 가능케 해주는 현대 사회 발전의 원동력이다. 자동차는 속도 시대의 개막과 함께 인간에게 전대미문의 스피드를 경험하게 했다. 자동차 이용률이 높아지면서

차 안에 앉아 도시를 바라보는 시간이 많아졌다. 빠르게 움직이는 차 안에서 사물을 정확히 인지하도록 하려면 자연스럽게 과장된 거대함이 필요하다.^{사진 39}

거대함의 두 번째 특징은 교통 공간에서 찾을 수 있다. 자동차 발전이 도시의 기동성을 상승시키면서 자연스럽게 기동성이 특화된 도시 공간이 나타났다. 교통 환승센터, 주차장, 주유소는 현대 도시의 특징을 대표하는 장소로 거대한 도시 척도를 직접 표현한다.^{사진 40}

거대함의 세 번째 특징은 전시성 대로 건설이다. 자동차도로는 대부분 선형 구조이기 때문에 도로 양편의 건물 역시 선형 배치로 발전한다. 대로변 대형 건물은 현대 중국 도시 미화 운동의 초점이 됐고, 원래의 교통 기능보다 정책의 결과를 강조하기 위해 시각적인 효과를 극대화한 전시성 도로가 많아졌다.

거대함의 네 번째 특징은 상징성 건축에 있다. 많은 건설회사와 건축가가 상징성 건축에 연연하는 이유는 '거대함'을 통해 위대한 영웅주의를 표현할 수 있기 때문이다. 현대 도시의 건물은 이익의 극대화를 위해, 사람들의 시선을 끌기 위해 수단과 방법을 가리지 않는다. 그 결과 도시 형태가 어지러워지고 도시 환경의 조화가 사라졌다. 공공의 이익이나 공공 공간도 크게 축소됐다. 거리 개념과 연속성이 사라진 현대 중국 도시는 존재를 과시하려는 개체 건축의 각축장으로 변하게 됐다.

현대 도시 안에 자리한 전통 도시 공간도 빠르게 사라지고 있다. 정적인 자연 발생 전통 도시 공간은 이제 우리의 기억 속에 아련한 향수를 자아내는 마음의 고향이 돼가고 있다. 현대화에

잠식당한 구시가지는 도시개발이라는 미명하에 과거의 흔적을 지우고 완전히 새로운 얼굴로 다시 태어났다. 자연 발생 도시 구조에서만 볼 수 있는 다양하고 풍요로운 삶의 모습 대신 넓고 반듯한 바둑판 도로에 고층 빌딩숲이 등장했다. 산업사회와 후기 산업사회의 열정과 에너지가 도시 구석구석까지 거대함을 전파하고 있는 것이다.

2. 인간 중심 척도에 대한 그리움

현대인은 표면화된 파워와 빠른 속도를 특징으로 하는 현대 도시 공간의 '거대함'에 지쳐가면서 작은 것, 느리고 고요한 정적인 공간에 대한 그리움과 갈망이 생겨났다. 밀란 쿤데라(Milan Kundera)로부터 시작된 느림의 갈망은 시간이 갈수록 더욱 강해지고 있다. 밀란 쿤데라의 소설 『느림(Slowness)』을 보면 다음과 같은 구절이 나온다. "어찌하여 느림의 즐거움이 사라졌는가? 아, 그 옛날의 한량들은 다 어디로 갔는가? 민요 속의 게으른 주인공들은 또 어디로 갔는가? 시골길, 초원, 수풀 공터, 대자연과 함께 사라져버렸는가?"

　전통 도시 공간을 지키기 위해서는 늘 비장한 각오가 필요했다. 죽음을 무릅쓰고 고대 성벽을 지키려는 사람, 땅바닥에 드러누워 불도저를 막으려는 사람, 이외에도 전통 마을을 지키려는 수많은 조사 연구 단체와 개인이 곳곳에서 사회를 향해 절실히 호소해왔다.

　인간은 물질 추구 본능의 영향으로 늘 '큰 것'에 대한 욕망이

강하다. 그러나 인간 본성에는 늘 양면성이 존재하기 때문에 또 한편으로는 '작은 것'과 고요한 공간을 간절히 바란다. 그래서 독일의 철학자 에른스트 카시러(Ernst Cassirer)는 『인간론(An Essay on Man)』에서 '인간은 상징적 동물이다.'라고 말했고, 막스 베버는 '인간은 스스로 의미를 부여해 뽑아낸 그물에 걸려 있는 거미 같은 존재다.'라고 말했다. 이 두 가지 정의는 인간의 문명적 특징을 표현한 것이다.

　전통 도시는 당시의 정신문화가 표면화·물질화된 결과다. 인간 중심의 단일 척도로 건설된 전통 도시는 전체적으로 조화와 균형 잡힌 형태를 보였다. 오랜 시간에 걸쳐 자연적으로 발생하고 진화해왔기 때문에 도시 발전 속도는 전반적으로 매우 느렸다. 이 속도는 인간과 마차의 이동 속도와 잘 맞아떨어졌다. 도시는 척도가 작을수록 인간 생활에 적합하고, 변화와 흐름이 느릴수록 고요하고 평화롭다. 도연명은 이 모습을 이렇게 표현했다. "사람들 사는 곳에 오두막을 짓고 살아도 수레나 말이 시끄럽지 않네(結廬在人境 而無車馬喧). 어떻게 그럴 수 있는가 하면, 마음이 멀어지면 땅은 절로 외로워지는 법이라네(問君何能爾 心遠地自偏). 동쪽 울타리 아래 국화꽃을 따며, 유유히 남산을 바라보네(采菊東籬下 悠然見南山)." 이 시는 고요하고 평온한 내면 세계를 통해 느림의 미학을 보여주는 동시에 인간의 문명적 특징을 잘 표현하고 있다.

　인간은 만물의 중심이다. 비트루비우스로부터 레오나르도 다빈치까지 건축과 도시개발은 늘 인체 중심 철학에서 출발했다. 도시와 인간 중심 척도는 도시생활과 도시 활력은 물론 도시의

39

40

41

42

39 자동차 도시의 건물. 현대 도시 공간은 거대함에 의해 지배되고 있다.

40 암스테르담의 강변 종착역. 기차, 버스, 선박 교통이 한 곳에 모인 네덜란드
교통 중심지. 지역 특성상 친수성(親水性)이 뚜렷하다. 넓은 기차역 대합실에 앉아
투명한 유리창 너머 운하 풍경을 감상할 수 있다. 인간 중심 척도를 적용한
이상적인 도시 교통 공간으로 꼽힌다.

41 고대 로마 도시.

42 어느 유럽 도시의 시내 거리. 거리를 향해 개방된 1층 상점이 줄지어 있고
곳곳에 비교적 넓은 휴식 공간이 마련되어 시각적인 접근성과 함께 통행의
편리성까지 갖췄다.

흥망성쇠와도 밀접한 관계를 맺어왔다. 이 부분에서 볼 때 서양 도시 발전사는 현대 도시 발전에 큰 교훈이 된다.

고대 로마 도시의 대형 척도

루이스 멈포드가 『역사 속의 도시』에서 말한 '로마병'은 현대 도시 발전이 거울로 삼아야 할 소중한 교훈이다. 로마의 도시설계는 소수 지배층의 향락과 허영심, 물질 욕구를 충족시키기 위해 거대함만을 추구했다. 대중의 일상생활과 밀접한 작은 부분은 전혀 고려하지 않았다. 로마는 도시 건설, 기술, 관리 등 모든 방면에서 그리스 수준을 뛰어넘었다. 그러나 도시 기능에 대한 이해가 부족했던 로마인은 도시를 단순히 거대한 향락의 도구로 전락시켰다.[사진 41] 그들은 도시의 문화적·정신적 기능에는 관심이 없었기 때문에 시민들을 위한 구체적인 생활 조건 따위는 완전히 무시했다. 이렇게 몸집만 크고 머리는 텅 빈 고대 로마문화가 만들어낸 거대한 도시는 정점을 찍자마자 곧바로 역사 속으로 사라졌다.

루이스 멈포드는 여기에서 다음과 같은 교훈을 찾아냈다. "인구 밀집도가 높은 대도시 관리는 대부분 일방적인 착취 구조다. 미처 자신을 돌아볼 틈도 없이 고대 로마의 유풍이 자연스럽게 되살아나는 것이다. 지금 우리의 도시는 어떤 모습인가? 초대형 운동 경기장, 고층 빌딩숲으로 둘러싸여 있고, 그 안에서 수많은 박람회, 스포츠 경기, 미인 대회 등이 벌어지고 있다. 도시 곳곳에 나붙은 선정적인 포스터가 끊임없이 성욕을 자극하고, 폭음과 폭력이 난무한다. 이것은 모두 고대 로마의 전통이다. 이것

은 곧 불행의 징조다." 고대 로마와 같은 대형 단일 척도 도시가 2000년이 지난 오늘날 다시 등장한 것이다. 되살아난 로마병 유전자가 현대 도시를 고대 로마와 같은 불행에 빠뜨릴지 모른다.

유럽 중세 도시의 소형 척도와 시민생활

고대 로마 시대가 거인국 척도에 맞춘 대형 도시 공간을 만들었다면 유럽 중세 도시는 소인국의 보통 시민들을 위한 현실 생활에 딱 들어맞는 도시 공간을 제공했다. 인간 중심 척도로 만든 소규모 공간은 소박하고 친근한 분위기를 형성했다. 이는 특히 당시 사회문화의 중심이었던 기독교문화와 시민생활 발전에 큰 도움이 됐다.

유럽 중세 도시는 운영과 관리상에 있어 일상생활의 실제 수요를 바탕으로 기독교 생활문화의 조직적인 체계와 질서를 반영하고, 시민문화의 특징인 평등과 공공 이익을 고려해 허세나 과장 없이 현실적인 생활 환경을 제공했다. 유럽 중세 시대 도시설계의 가장 큰 장점은 대규모 종합 기능을 갖춘 도시 중심 지역이 아니라 일상 기능을 갖춘 지역사회에서 찾을 수 있다. 정기적으로 진행되는 예배와 시장 등은 지역사회 시민들을 위한 교류의 장이었다. 불규칙하게 형성된 크고 작은 광장과 돌고 돌아 이어지는 가로를 걷다 보면 시대와 양식이 제각각인 전통 건물과 신식 건물을 볼 수 있다. 이곳은 평범해 보이지만 구석구석 세밀하고 정교하게 꾸며져 깊은 운치를 자아낸다.

유럽 중세 도시 건설 역사에는 영웅적인 건축가도, 대단한 철학이나 논리를 내세운 건축 이론도 없다. 그러나 거리마다 크고

작은 광장의 건물마다 일상과 호흡하는 자연스러움과 인간에 대한 세심한 배려와 깊은 고민의 흔적이 나타나 있다.^{사진 42} 주변과 자연스럽게 어우러지는 건축 입면 설계, 연속성과 폐쇄성이 공존하는 광장 공간, 시각과 청각 등 여러 가지 효과를 이용한 다양한 출입구를 비롯해 전체적인 색상 조합도 아주 멋스럽다. 인간 중심 척도에 대한 고찰은 주거 공간 건설과 일상생활 및 교류의 공존에서 시작되어야 한다. 이런 점에서 중세 유럽 건축가들은 후세에 아주 훌륭한 전례를 남겼다고 볼 수 있다.

3. 이중 척도 도시 건설

사람-마차 이동 시대의 전통 도시가 인간 중심 단일 척도라면, 사람-자동차 이동 시대의 현대 도시는 사람의 척도와 자동차 척도가 공존하는 이중 척도 도시다. 척도에 초점을 맞추면 치열한 경쟁과 혼란을 야기하는 수많은 형태와 양식에서 벗어나 현대 도시문제를 단순하게 바라볼 수 있다. 척도 문제를 푸는 길은 단 하나, 두 가지 척도의 조화로운 공존 방법을 모색하는 것뿐이다. 이것을 도시 공간 형태와 연결시키면 표면화, 시각화를 탈피해 인간 생활과 밀접한 물리적 공간을 만들기 위해 노력해야 한다.

　최근 많은 사람들이 보행 도시, 자연생태 도시, 전원 도시를 그리워하고, 단일 척도가 주는 고요함과 편안함, 우아한 문화생활을 꿈꾼다. 그러나 마차 시대는 이미 지나간 과거다. 우리는 이미 자동차문화가 가져온 빠른 속도와 높은 효율에 길들었다. 자동차 덕분에 인간은 과거와 똑같은 유한한 삶을 살지만 과거에

비해 훨씬 많은 이상을 실현했다. 우리는 물론 자동차가 가져다준 속도와 효율을 원하지만 동시에 인간의 본질적인 욕망을 채워줄 평온함과 정신문화 요소도 포기할 수 없다. 우리에겐 자동차가 만든 움직임의 척도와 같은 거대함이 주는 효율과 자극도 필요하지만, 인간 중심 사고로 만든 고요함의 척도처럼 작은 관심과 배려도 필요하다.

이중 척도 도시의 의미

이중 척도 도시란 척도와 단계의 관점에서 도시의 생명력과 유기적인 변화를 강조함으로써 도시를 끊임없이 성장하는 생명체로 보는 것이다. 핀란드 건축가 엘리엘 사리넨(Eliel Saarinen)과 루이스 멈포드의 유기론, 제인 제이콥스의 시민생활 중심 철학은 모두 척도와 단계를 구체화한 사례로 볼 수 있다. 도시가 하나의 생명체라면 그 안에 신경-말초신경, 동맥-모세혈관과 같은 단계 구조가 존재할 것이다. 즉, 크고 작은 척도가 공존하고, 움직임과 정지의 공간이 교차하면서 유기적으로 조화롭게 성장하는 도시, 인간과 자동차를 위한 공간이 적절히 나뉜 도시, 이것이 가장 효율적이고 인간적인 도시일 것이다. 여기에는 단일 척도 전통 도시의 특징인 조화롭고 친근한 인간 중심 공간도 있고, 대형 척도에서 파생된 편리하고 효율적인 현대화된 공간도 있다.

현대 도시의 척도 사례

현대 사회의 도시 건설과 도시 공간 형태는 자동차 발전에 발맞춰 변해왔다. 그중에서도 뉴욕, 도쿄, 베이징, 홍콩은 대표적인

자동차 도시에 해당한다. 뉴욕은 반듯한 바둑판 구조로, 주요 도로에 의해 수십 개 지역으로 나뉘는데 그 공간이 대부분 비슷하고 단조롭다. 뉴욕 중심가 맨해튼 빌딩숲은 거대함을 통해 전 세계에 부를 과시하고 있다. 도쿄 역시 거대한 움직임과 파워를 보여주는 도시다. 다중 환상형 구조로 발전해온 베이징은 끊임없이 도시 외곽 경계를 확대하며 거대함을 향한 욕망을 멈추지 않고 있다.

고속화 순환도로와 대형 입체 교차로 주변에는 대형 척도에 어울리는 대형 도시 공간이 존재한다.[사진 43] 상상을 초월하는 도로 너비와 건축 규모는 표면화, 시각화 도시의 전형적인 특징이다. 또한 종합적인 대형 시스템을 통해 정치경제적 성과를 과시하려는 권력의 속내도 읽힌다. 그러나 그 이면에는 산산조각난 공간의 무질서와 혼란이 매우 심각한 상태다. 결국 자동차 도시에는 자동차를 위한 거대한 척도만 존재하며, 모든 도시 공간은 오로지 시각을 위해 존재한다. 완벽한 계획도시라 불리는 브라질리아 역시 인간 중심 척도를 외면한 채 대형 단일 척도로만 건설되어 시민생활과 교류를 위한 공간이 절대 부족하다.

반면 유럽 도시는 중세의 점진적인 변화와 현대의 급속한 발전을 모두 경험했다. 파리, 코펜하겐, 빈 등은 현대 자동차 도시의 고효율성과 함께 전통 도시의 인간 중심 척도를 보존한 대표적인 이중 척도 도시다. 그러나 피렌체와 베니스는 현대화의 영향을 받았지만 고효율성과 같은 현대화의 장점을 제대로 실현할 수 없었기 때문에 엄밀히 따지자면 아직 단일 척도 전통 도시로 봐야 한다. 이곳에서는 현대 도시생활에서 파생된 다소 과장된

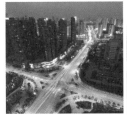

43 44

45 46

43 대형 입체 교차로 주변 도시 공간. 대형 척도에 따라 건설됐다.

44 피렌체는 전통적인 인간 중심 척도를 보존하고 있지만 현대 생활의
효율성과 활력이 부족한 단일 척도 도시다.

45 파리 센강 강변의 선형 공간.

46 파리는 수많은 건물군 주거 공간이 '세포'처럼 퍼져 있다.

파워와 활기를 찾아볼 수 없어 주변 다른 도시에 비해 쇠퇴 혹은 축소하고 있는 느낌을 받게 된다.^{사진 44} 도시가 스스로 현대 생활에 필요한 에너지를 만들어내지 못하면 결국 관상용 도시로 전락할 수밖에 없다.

4. 이중 척도 도시의 방향

현대 도시생활에 어울리는 이중 척도 도시를 만들기 위해서는 다음의 다섯 가지 방향으로 발전해야 한다.

선형 도로 공간과 건물군 공간

이 부분은 도시의 전체적인 공간 구조와 배치에 관한 문제로 도시 형태에 직접적인 영향을 끼친다. 선형 도로 공간의 대상은 주로 도로와 도로 양쪽 경계 부분이며, 자동차 교통체계와 밀접한 관계가 있다. 이 공간은 도시 공간 중 효율성이 가장 높아 현대화를 상징하는 지표이자 거대 도시 탄생의 출발점이 된다. 주요 간선도로와 지선도로에서 작은 골목길까지 모든 길에는 양쪽 경계면이 존재한다. 현재 이 경계면의 척도는 빠르게 움직이는 자동차 운전자의 시각에 맞춘 동적인 도시 공간에 적합하게 돼 있다. 광고판은 한눈에 띌 수 있게 대형화됐고, 대부분의 조형물이 세부 형식과 디자인을 생략하고 전체적인 윤곽만 강조하는 등 단번에 시선을 사로잡기 위한 자극적인 표현이 난무하고 있다. 이처럼 선형 도시 공간에는 개방적이고 동적인 대형 척도의 특징이 고스란히 나타난다.

건물군 공간은 도심 주거지역에서 볼 수 있는 공간 형태 중 하나다. 건물 내 상주 인구의 생활편의를 우선시하기 때문에 폐쇄적이고 정적인 보행 위주 소형 척도가 적용된다.

현대 도시는 선형 도로 공간이 주를 이루기 때문에 자동차 교통의 고효율성은 확실히 보장되지만, 건물군 공간의 일상성과 보행 교통에 대한 배려가 크게 부족하다. 따라서 살기 좋은 현대 도시를 만들기 위해서는 선형 도시 공간과 건물군 공간이 조화를 이루는 도시 공간 형태가 필요하다.

현대 도시의 효율성과 편의성, 전통 도시의 인간 중심 공간이 공존하는 도시, 파리가 바로 그런 도시다. 파리는 현대 도시의 대형 척도에 따라 기본적으로 완벽한 선형 도로 공간을 갖췄다. 개선문을 중심으로 12개 대로가 펼쳐져 있는데 그중 하나가 바로 그 유명한 샹젤리제 거리다. 개선문 정면에서 뻗어 나와 도시 전체의 중심축 역할을 하는 샹젤리제 거리는 라데팡스 신도시까지 이어진다. 고풍스러운 건물에 둘러싸인 거리엔 낭만과 여유로움이 흐르는 가운데 상업 번화가답게 인파가 끊이지 않는다.

파리의 현재 도로체계는 지금으로부터 150여 년 전 행정 관리인 조르주 외젠 오스만(Georges Eugene Haussmann)이 주도한 '파리 대개조' 때 형성된 것이다. 12개 방사형 대로 외의 작은 거리 역시 바로크풍 가로수길로 정비해 대로와 연결했다. 도로, 광장, 녹지, 수변, 가로수, 상징적인 대형 건축 등 모든 도시 공간이 통일된 하나의 체계를 바탕으로 완벽한 조화를 이루도록 했다. 이외에 파리 특유의 선형 공간으로 조성한 센강도 눈여겨볼 만하다.[사진 45] 강변을 따라 이어진 계단식 도로는 다양한 관점을 제공해

강변 건축과 풍경을 더욱 풍성하게 만든다.

"파리는 시내 곳곳의 공간이 연결된 손꼽히는 명품 도시다. 파리 어디를 가도 고개를 돌리면 극장이 보이고, 거리에는 연인과 사랑을 속삭일 수 있는 카페 테이블이 놓여 있다. 도로에는 트윙고가 질주하고, 돌바닥 거리에는 수많은 관광객이 오간다. 성당 앞에는 꽃 파는 아가씨가 걸어가고, 그리고 …… "•

바바라 안 캠벨(Barbara Ann Campbell)이 묘사한 파리 풍경이다. 물론 파리의 번화가는 낭만적이고 아름답다. 하지만 파리의 아름다움을 완성시키는 곳은 따로 있다. 파리가 오랜 세월 변화, 발전하는 동안 언제나 같은 자리에 보전된 시민들의 보금자리, 건물군 주거 공간이다. 파리 조감도를 보면 수많은 건물군 주거 공간이 도시의 '세포'처럼 퍼져 있는 모습을 확인할 수 있다.^{사진 46} 그리고 실제로 그 안에 들어가 보면 다채롭고 활력 넘치는 파리 시민들의 일상을 느낄 수 있다. 파리는 이처럼 인간 중심의 소형 척도로 만들어진 주거 공간이 도시 기반을 이루고 있기 때문에 다양한 풍경과 매력을 만들어낼 수 있는 것이다.

이렇게 도시의 세포이자 기반이 되는 인간 중심의 주거 공간은 도시의 모체라 할 수 있다. 그리고 대형 고층 빌딩, 기념탑, 공항과 같은 상징적인 건축물은 모체에서 파생된 것들이다. 그래서 인간미 넘치는 주거 공간을 갈아엎고 시민들을 교외로 내쫓아 고층 빌딩만 남은 도시는 삭막할 수밖에 없다.

코펜하겐은 자동차 중심에서 다시 인간 중심 도시로 돌아간 후 친근하고 활력 넘치는 도시생활 환경을 조성함으로써 '인간 중심 도시'의 대명사가 됐다. 특히 도심 개발 과정에서 인간과 자

47 복원된 코펜하겐의 강변 공간.

48 개선문과 에투알 광장.

49 홍콩 리포센터, 도시와 건축이 결합된 복합건물이다.

50 베이징에 도시개발의 일환으로 전시성 대로가 건설된 후 유동 인구가 크게 줄면서 손님을 찾지 못한 인력거가 줄지어 서 있다.

51 거리와 맞닿은 올록볼록한 건물 벽면.

동차 중심 공간이 상호 교류하게 함으로써 두 가지 척도가 적절히 균형을 이룰 수 있게 했다. 이렇게 해서 코펜하겐은 현대화의 효율성과 전통의 편안함이 공존하는 이상을 실현했다. 코펜하겐은 인간 중심 척도로 돌아가기 위해 강변 공간을 복원시켰다.사진 47 코펜하겐의 강변은 선형 개방 공간으로 수상 교통, 강변 휴식 공간, 카페와 다양한 상점이 밀집해 있어 매우 활기차다. 공공 가로 양편 건축은 전통적인 분위기와 상업적인 기능을 동시에 갖췄고, 주거 공간으로 활용되는 건물군이 가로와 자연스럽게 연결되어 도시 전체적으로 폐쇄성과 개방성, 동적인 대형 척도와 정적인 소형 척도가 이상적으로 조화를 이루도록 했다.

도시 광장

이상적인 도시 광장은 대형 척도의 시각화 기능 이외에 소형 척도의 편안함과 시민생활 공간으로서의 역할을 충족시켜야 한다. 이와 관련해 케빈 린치는 『단지계획(Site planning)』에서 이렇게 말했다. "도시 환경에서 가장 쾌적하고 편안한 공간 규모는 약 25미터다(얼굴 표정을 정확히 판단할 수 있는 최대 거리). 110미터가(사람이 움직이는 모습을 지켜볼 수 있는 최대 거리) 넘는 공간 중에서 이상적인 도시 공간은 거의 없다."

파리의 도시 광장은 두 가지 도시 척도의 조화 부분에서 가장 뛰어난 사례로 꼽힌다. 그중에서도 개선문을 끼고 있는 에투알 광장에서 콩코드 광장까지의 도시 척도를 살펴보면, 일단 대도시에 어울리는 대형 척도가 적용되어 빠르게 이동하는 시선에 맞춘 도시 이미지를 표현하고 있다.사진 48 그러나 광장 뒤편 경

계면 척도와 형태에서는 보행자를 위한 깊은 배려가 느껴지는데, 덕분에 이곳엔 늘 산책과 휴식을 즐기는 인파로 붐빈다. 파리의 또 다른 랜드마크인 에펠탑 주변도 늘 활기찬 명소 중 하나다. 거대한 철탑 바로 아래 작은 호수와 잔디밭을 조성하고 그 주변에 울타리를 두르 듯 나무를 심어 완벽한 휴식 공간을 만들었다.

도시 광장의 시민 활동 횟수는 그곳에서 제공되는 벤치 수와 밀접한 관계가 있다. 코펜하겐은 이 부분에 착안해 도시 활력을 높이기 위해 노천카페 문화를 적극 활용했다. 도시 광장은 다양한 시민 활동과 각종 사건의 집결지이기 때문에 정기적으로 열리는 축제와 여러 가지 비정규 활동의 무대가 된다. 이처럼 다양한 문화 활동이 벌어지고 정보 및 대인 교류가 활발한 공공 공간이 되려면 반드시 인간 중심 척도가 고려돼야 한다.

도시와 건축의 결합
도시와 건축은 많은 공통점으로 연결되어 있는데, 이것이 서로 맞물리고 막대한 영향을 끼치면서 확실히 차별화됐던 두 영역의 경계가 모호해졌다. 그 결과 최근 다양한 기능을 갖춘 대형 복합건물이 유행처럼 번지고 있다. 복합건물 내의 여러 가지 기능은 수평 관계에서 상호 촉진 작용을 일으켜 경제 이익을 극대화하고 도시생활에 활력을 높여준다. 이러한 도시와 건축의 결합체에는 대부분 인간 중심의 전통 척도와 대형 도시 척도가 공존한다. 복합건물의 일체화된 현대 도시생활과 집약된 운영 방식은 효율성을 극대화하고, 이것은 다시 도시와 건축의 결합을 촉진시키는 원동력이 된다.

도시와 건축의 결합체는 대략 세 가지 형태로 나뉜다. 첫 번째, 개별 형태는 주변 지역 환경에 개방되어 일종의 연결고리 역할을 한다. 다시 말해 건물 자체 기능 외에 일부 도시 기능을 흡수하고 수행한다. 두 번째, 직선으로 이어진 형태는 보행자와 보도를 중심으로 도시 공공 공간 시스템과 밀접하게 연결된다. 세 번째, 입체 네트워크 형태는 건축과 도시가 삼차원 입체 공간 안에서 서로 교차 침투해 협력 발전하는 유기적인 시스템을 구축한 경우다.•

이와 같은 복합건물 형식은 도쿄, 뉴욕, 홍콩 대도시에서 이미 대유행하고 있다. 도시와 건축의 결합체 형식은 이중 척도의 전형적인 특징을 나타내고 있어 향후 현대 도시 발전의 중요한 방향이 될 것으로 보인다.사진 49

가로 건축

도시 중심가 가로변 건축에는 보통 두 가지 척도가 적용된다. 자동차로 빠르게 이동하는 사람들의 시선을 사로잡아야 하기 때문에 건물의 네온사인 간판은 반드시 크고 특이해야 하고, 건축 형태는 전체 규모와 외관을 최대한 과장해서 표현하고 세부적인 사항은 생략 혹은 간소화해야 한다. 현대 도시 건축은 대부분 이러한 대형 도시 척도를 적극 수용하고 있다. 현대 중국 도시가 추구하는 상징성 건축, 유럽의 대중성 현대 도시 건축 모두 예외가 아니다. 하지만 바로 이 때문에 도시 가로 공간은 단조롭고 무미건조해져 점점 사람들의 발길이 멀어지고 있다.사진 50 이는 가로 건축이 대형 도시 척도에만 치중한 결과다. 이 문제를 해결하기

위해서는 중세 유럽의 도시 가로를 참고하면 좋다.

가로변 건축 입면은 도시 형태와 특징의 주요 요소 중 하나다. 이상적인 가로변 건축 입면은 도시의 매력을 상승시켜 사람들의 발길이 이어지게 한다. 호기심이 발동한 사람들은 직접 건물을 만져보기도 하지만 대부분의 사람들은 그냥 바라보는 것만으로도 즐거워한다. 이상적인 가로변 건축 입면은 건축 내부 활동과 거리 활동이 서로 어우러질 수 있게 해준다. 특히 밤이 되면 가로변 상점과 빌딩 저층부 창문을 통해 은은한 불빛이 흘러나와 사람들에게 편안하고 따뜻한 느낌을 주며 밤길을 밝혀 안전하게 밤길을 갈 수 있게 해준다. 개성적인 건축 입면 주변에는 밤이나 낮이나, 주말이나 평일이나 사람들의 발길이 끊이지 않는다. 이렇게 단순히 걷는 것만으로도 머리를 식히고 편안한 시간을 보낼 수 있기 때문이다. 이렇게 매력적인 건축 입면은 올록볼록한 형태로 정교하게 디자인해 가로와 맞닿는 면을 최대한 늘린 것이 특징이다.사진 51

반면 개성 없이 무미건조한 가로 건축 입면은 대략 이런 특징이 있다. 출입구가 아주 작거나 개수도 적다. 건물 기능이 한두 개로 제한적이다. 건물 형태와 외관이 폐쇄적이고 소극적이다. 입면 설계가 단조롭고 특징적인 세부 표현이 거의 없다.

로버트 벤츄리는 『건축의 복합성과 대립성』 『라스베이거스의 교훈(Learning from Las Vegas)』에서 멀티복합 구조를 통해 거리의 표정을 다양하고 풍요롭게 만들어야 한다고 강조했다. 또한 콜린 로우(Colin Rowe, 영국 출신 미국의 건축 이론가·건축 역사가·비평가·교수)는 『콜라주 시티(Collage City)』에서 수많은 경험과 역사가 겹겹이 쌓여

다채롭고 풍성한 개성을 지닌 유럽 중세 도시의 거리를 칭송했다. 이러한 다원화와 다양성은 기본적으로 인간 중심 척도에서 출발한다.

교통 연결 공간

도시 기동성이 향상됨에 따라 교통 공간이 현대 도시생활에서 차지하는 비중이 점점 높아지고 있다. 교통 공간은 단순히 교통 기능만 담당하는 것이 아니라 이동, 만남과 교류, 쇼핑, 여가와 같은 사회 활동 장소로 활용되는 경우가 많다. 기차역, 교통환승센터, 주차장, 주유소와 같이 기동성이 강한 장소는 현대화 도시 특징을 가장 확실히 보여주는 동시에 미래 도시에서는 더욱 중요한 중심으로 발전할 것이다.

이 과정에서 꼭 짚어봐야 할 것이 도시 연결 공간의 인간 중심 설계다. 오늘날 세계 도시의 교통 연결 공간은 단순 교통 기능에 머물러 있는 경우가 많다. 다른 도시 공간이나 도시생활에 별다른 영향을 끼치지 못하니 도시계획에서도 주목받지 못하고 도시 주거 공간 시스템과도 연결되지 못한다. 자동차 척도의 삭막함에 인간 중심 척도의 친근함과 편안함을 주입하는 일은 아직 우리에게 생소한 과제지만 살기 좋은 미래 도시 공간을 만드는 데 중요한 열쇠가 될 것이다.^{사진 52}

한없이 커지는 현대 도시를 보노라면 비관적인 생각을 떨칠 수가 없다. 하지만 인류의 발걸음은 지금도 쉬지 않고 전진 중이다. 현대 도시를 가꿔가는 데 있어 과거의 사고체계만으로는 전통적인 인간미를 되살릴 수 없을 것이다. 이제 건축 양식이 아닌

52

53

54

52 허청(和城) 주거지구의 고가 가로 공간.
(왼쪽) 고가 아래 공간은 주차장으로 사용.
(오른쪽) 고가 아래 공간 설계:대형 박스 구조물을 설치해 상업 및 휴식 공간으로
제공하고, 통로를 따라 입체적인 경관을 조성했다. 고가 위 고속 주행도로와 고가 아래
시민 휴식 공간이 공존하는 이중 척도 공간이다.

53 둥팅(洞庭). 타이거린즈예(泰格林紙業) 문화센터.

54 상탄(湘潭) 미디어센터.

척도 기준으로 접근해야 현대 도시 형태상에 나타난 문제를 해결할 수 있다. 자동차 중심의 대형 척도에 인간 중심 소형 척도가 자연스럽게 녹아든 이중 척도 도시 운영 방식이야말로 현대 도시 형태와 공공 공간에서 비롯된 문제를 해결할 수 있는 지름길이 될 것이다.^{사진 53, 54}

현대 도시생활 특징에 가장 부합하는 이중 척도 도시를 구현하는 방법은 여러 가지가 있는데 지금까지 언급한 다섯 가지도 그 안에 포함된다. 선형 도로 공간과 건물군 공간의 조화, 도시 광장, 도시와 건축의 결합체, 가로 건축, 교통 연결 공간 등의 방법을 통해 도시 공간 형태의 다양한 단면을 살펴보았다. 도시는 거대하고 복잡한 시스템이며 그 안의 다양한 구성 요소는 끊임없이 상호작용을 일으키고 있다. 위에서 언급한 이중 척도 도시 운영 방법에서처럼 유기적인 연결과 교차, 체계적인 결합을 통해서만 이중 척도 도시의 이상적인 공간 형태를 만들 수 있다. 이렇게 하면 고효율 현대화 도시 안에 살기 좋은 도시 공간 형태가 등장하는 날도 머지않을 것이다.

자기 조직화 도시
SELF-ORGANIZED CITY

산업혁명 이후 급속한 도시 발전과 함께 인류는 새로운 도전 과제를 부여받았다. 인류의 오랜 꿈 '이상 도시'는 그동안 수없이 많은 현실의 벽에 부딪혔다. 다양한 유토피아 이론이 등장했지만 모두 현실의 벽을 뛰어넘지 못했다. 도시는 분명 인류 문명의 산물이지만 마치 생명력을 가진 것처럼 인간이 만들어놓은 강제적인 구속과 목표를 거부해왔다.[사진 55]

도시가 생명체라면 신진대사 활동을 하고 유기적인 조직 시스템을 가지고 있을 것이다. 여기서 도시의 자기 조직화 이론이 출발한다. 이성과 합리를 내세운 모더니즘 도시계획이 실패로 돌아가면서 미래 계획이나 물질 형태를 규제하는 방법은 효력을 상실했다. 이때부터 사람들은 도시의 혼잡과 다양성, 예측 불가능한 요소에 주목하기 시작했다. 제인 제이콥스를 비롯한 1970년대 포스트모더니즘 도시계획 이론가들은 도시를 다양한 요소가 복잡하게 뒤얽힌 멀티네트워크 공간, 많은 시민이 주체적으로 참여할 수 있는 다양성을 갖춘 복합 공간으로 인식했다. 따라

270

서 도시는 당연히 복잡하고 혼란스러운 곳이며, 이런 가운데 유기적인 자기 조직화가 진행된다고 보았다.

도시는 끊임없이 변화 발전하는 자기 조직화 시스템이다. 복잡하고 활발한 내부 움직임이 있는 비평형 상태에서 부분적인 요동이 오랜 시간 동안 반복 과정을 거쳐 스스로 새로운 질서를 만드는 과정을 자기 조직화라고 한다. 이것은 일종의 산일 구조(散逸構造)[8] 조직으로, 계속해서 외부로부터 물질, 에너지, 정보(원자재, 에너지원, 통신 등)를 받아들이고 또 한편으로는 인재, 상품, 폐기물 등을 외부로 내보낸다.

도시는 인구, 물질, 정보, 에너지의 이동이 활발한 전형적인 산일 구조 특징을 보여준다. 특히 도시와 지역의 발전이 불균형한 상태에서는 끊임없는 분화와 조정을 반복하며 새로운 질서를 만들어낸다. 이렇게 만들어진 도시 구조 체계는 개방적인 불균형, 비선형 경향이 강한 자기 조직화 특징을 나타낸다.*

자기 조직화 이론이 부분의 요동에서 시작하듯 도시의 자기 조직화 발전에서도 일련의 동요가 반드시 필요하다. 이러한 동요는 도시 시스템이 아직 균형 상태를 이루지 못해 지속적인 변화와 발전 과정에 있음을 의미한다. 동요는 시스템을 구성하는 수많은 요소의 활발한 운동 과정에서 발생한다. 이러한 움직임은 대부분 우연성이 강하고 잠시도 멈추지 않는다. 따라서 도시 자기 조직화 연구는 다양한 구성 요소의 불규칙한 움직임을 관찰하는 데서 시작된다. 여기에서 '위에서 아래로 향한' 권력의 특징과 정반대인 '아래에서 위로 향한' 도시 연구의 특징을 살펴볼 수 있다.

55

55 미국 볼티모어-워싱턴 지역의 200년에 걸친 도시 변천 과정.

1. 촉매 작용

도시촉매 이론의 전제

도시촉매 이론®은 1990년대 말 미국의 도시계획가 웨인 오토
(Wayne Attoe)와 돈 로건(Donn Logan)이 주장한 도시개발과 관련된
도시계획 이론이다. 도시 발전 '과정'을 중시하는 도시촉매 이론
은 특히 도시 건설에 관계된 도시 이론이다. 여기에서 주목할 점
은 시장경제가 이 이론의 전제 조건이라는 점이다. 도시촉매가
도시 건설에 충분한 영향력을 발휘하고 역할을 하기 위해서는
반드시 시장경제 체제가 전제돼야 한다. 현재 중국은 시장경제
체제가 안정적으로 자리를 잡아가고 있는 만큼 도시 건설과 도
시촉매 이론 관계에 주목하지 않을 수 없다. 이 방법은 특히 중국
현대 도시에 절실히 필요한 도시 활력을 증진시키는 데 큰 도움
이 될 것이다.

도시촉매의 개념

도시촉매는 화학 실험에 사용하는 촉매제와 같은 것으로 이해하
면 된다. 도시에 유입된 새로운 요소가 다른 요소의 작용을 촉진
시키거나 작은 개발 프로젝트 하나가 여러 개발 건설에 연쇄 반
응을 일으켜 다양하고 풍성한 도시 환경을 만들어낼 수 있다. 촉
매 요소는 운동성이 강한 도시 환경의 산물인 동시에 도시 변화
를 일으키는 도시 요소로, 새로운 질서를 촉발시키는 매개 역할
을 담당한다. 촉매 요소의 목적은 '도시 시스템의 점진적·지속적
변화'로, 단일 개체 결과물을 얻기 위한 것이 아니라 여러 도시
구성 요소의 변화, 발전을 일으키기 위한 것이다.

도시촉매의 형태는 보통 다양성을 표현하는 장소나 건물의 형태로 나타난다. 대형 건물이나 공공 공간에서는 광장의 분수나 공연 무대와 같은 형태로, 개체 건축으로는 호텔, 버스 정류장, 지하철역, 대형 쇼핑센터가 있고, 멀티복합 건축물이나 쇼핑 거리와 같은 건물군 형태로 나타나기도 한다. 이외에 호수, 강변, 생태 공원과 같은 자연경관 요소도 도시촉매가 될 수 있다. 이상을 종합하면 도시촉매는 '늘 수많은 인파가 모이는 시민 활동이 활발한 건물이나 장소, 혹은 지역'이라고 정의할 수 있다. 사람이 많이 모이면 도시 활력을 증가시킬 뿐 아니라 경제 발전을 촉진하는 효과도 나타난다.

도시촉매는 다음의 다섯 가지 의미를 포함한다.

첫째, 주변 요소를 변화시킨다. 둘째, 촉매 요소에 영향을 받은 요소는 본래 기능이 더욱 강화되거나 발전적인 방향으로 변화한다. 셋째, 이상적인 촉매 효과는 기존 문맥을 이해하고 보존한다. 넷째, 전체에 미치는 효과는 각 부분 효과의 총합보다 훨씬 크다. 다섯째, 촉매 요소는 변별력이 강하다. 여섯째, 도시 활력 증진은 도시설계 목표를 달성하기 위한 가장 확실한 지름길이다.

도시촉매 실행 과정

도시촉매 개념을 도시개발에 응용하려면 우선 지역 내 촉매 지점을 정해야 한다. 그리고 촉매 자체의 규모와 영향력, 경제 효과 정도를 고려해 개발 효과가 큰 촉매 지점부터 순차적으로 개발해야 한다.

도시촉매 실행 과정을 보면 처음에는 촉매가 가까운 주변의

도시 구성 요소에만 작용하지만 촉매 원점의 에너지가 퍼져 나가고 기존 요소에 변화가 나타나거나 새로운 요소가 유입되면서 최초의 촉매 원점과 새로운 요소가 공명 반응을 일으킨다. 이 과정에서 촉매 원점의 규모와 효과가 증가하면서 더 넓은 지역까지 영향을 끼치며 도시개발에 연쇄 반응을 일으킨다. 일찍이 웨인 오토는 '대다수 도시 재개발 사업이 토지 가치 증가에만 초점을 맞출 뿐 새로운 경제 성장점을 만들 생각은 못한다.'라고 지적했다. 이상적인 도시촉매는 연쇄 개발 효과뿐 아니라 주변 환경 변화와 지역 개발에까지 영향을 끼친다.

도시 구성 요소의 촉매 작용과 연쇄 효과, 도시 구성 요소 간의 관계와 상호작용을 연구하는 것이 도시촉매 이론의 핵심이다. 실제 시스템 진행을 살펴보면 촉매 이론이 실용주의에 기초하고 있음을 알 수 있다. 무엇보다 도시계획의 효과적인 부분을 강조하고 있기 때문이다. 특히 도시계획에서 예상한 효과를 달성할 수 있는 방법론에 집중한다.

촉매 이론에서는 도시 형태 변화의 연속성을 강조한다. 즉, 모든 개체 건축이 연속적인 도시 장소 안에서 서로 유기적인 관계를 맺어야 한다. 현대 도시는 급속한 발전으로 말미암아 도시계획의 최종 형태가 시간의 흐름에 따른 환경 변화를 따라가지 못하는 경우가 많다. 그러므로 도시설계는 최종 결과물 위주가 아닌 진행 과정에 초점을 맞춰야 하며, 환경 변화를 지속적으로 관리·통제할 수 있는 방법을 찾는 것이 중요하다.

웨인 오토는 '현대 도시의 변화 발전은 지나치게 급진적이다. 수많은 기존 건물을 철거하고 그 자리에 새로운 외부 요소를 이

식한다. 이 과정에서 지속적인 효과나 연쇄 반응은 전혀 고려하지 않는다.'라고 말했다. 촉매 이론에서는 기존의 도시 문맥을 바탕으로 어떤 새로운 요소가 유입됐을 때 기존 도시 요소의 활력에 어떤 영향을 끼칠 것인가를 고려하기 때문에 대규모 철거 방법은 사용하지 않는다.

미국 도시계획 이론가이자 펜실베니아대학 교수인 조너선 바넷(Jonathan Barnett)은 혼잡한 도시 형태가 발생한 것은 도시 정책 결정이 개별적으로 진행됐기 때문이라고 지적했다. 건설 기술자, 측량사, 변호사, 투자자 등 다양한 주체가 각자의 목적에 따라 정책을 결정했기 때문에 상호 교류나 협력이 절대 부족했고, 다른 영역과의 관계나 영향에 대한 고려가 없었다는 것이다. 도시설계에서는 도시 각 분야의 조화와 협력이 필수적이다. 다양한 도시 구성 요소의 관계와 그 사이에서 일어나는 촉매 효과를 이용함으로써 모든 세부 정책이 전반적인 도시 정책 방향에 부합하도록 해야 한다.

이상의 내용을 종합하면, 도시촉매 이론이란 일부 지역에서 시작된 '아래에서 위로 향한' 도시 변화가 시장경제 체제를 기반으로 도시 건설을 발전적인 방향으로 이끄는 효과적인 도시 발전 모델이라고 정의할 수 있겠다. 정부나 공공기관에서 개발계획을 세울 때 촉매 원점에 대해 충분히 연구하고 이를 지속적으로 관리함으로써 시민생활의 필요조건을 만족시키고 시장경제 운영 규칙에 부합하는 도시개발을 진행할 수 있다.

2. 자연 발생 도시

크리스토퍼 알렉산더는 「도시는 나무가 아니다(A City is not a tree)」에서 도시는 단계가 명확하게 구분되는 수형 구조가 아니라 각 영역이 부분별로 겹치거나 상호 침투하는 개방형 네트워크 구조라고 강조했다. 여기에서 말하는 개방형 네트워크 구조는 앞서 언급한 자기 조직화와 일맥상통한다. 다양한 하위 시스템이 자기 조직화의 열린 구조 안에서 끊임없이 영향을 주고받으며 결합, 변화, 발전한다.

크리스토퍼 알렉산더는 모더니즘 도시계획의 실패가 도시를 수형 구조로 이해했기 때문이라고 말했다. 기존 도시계획은 수형 구조에 따라 기계적으로 진행됐다. 이와 함께 수형 구조를 뒷받침할 다양한 시스템이 등장했고, 계획 주체가 도시개발 전체를 좌지우지하며 도시개발을 진행했다. 그래서 크리스토퍼 알렉산더는 계획 주체가 아닌 사용자에게 결정권을 넘겨야 한다고 주장했다. 계획 주체의 역할은 사용자에게 개발 및 계획 원칙을 설명하고 사용자가 선택할 여러 가지 모델을 제시하는 데 그쳐야 한다는 것이다. 그는 자연 발생 및 진화 과정을 거친 활기 넘치는 도시를 연구하고 다양한 시공 경험을 종합해 253개 건축 설계 패턴을 정리한 『건축·도시 형태론』을 저술했다. 그는 이 이론을 기초로 오랜 시간에 걸쳐 형성된 '자연 발생 및 진화 도시'의 동적인 형태를 시민 참여와 전문가의 단계별 지도 과정을 거쳐 비교적 짧은 시간 안에 재현할 수 있다고 생각했다.

크리스토퍼 알렉산더는 도시 건설 과정을 일련의 연속 과정으로 이해하고 그 안에서 지속적으로 새로운 성장점을 찾아내거

나 만들어냄으로써 전체 목표를 달성할 수 있다고 말했다. 이것은 오토의 촉매 이론과 거의 일치하는 내용이다. 그는 일련의 건축 및 설계 패턴을 '공간의 씨앗'이라고 말했는데, 촉매 이론의 촉매 원점과 유사한 기능을 수행한다. '사람은 꽃 모양을 디자인할 수 없다. 단지 씨앗을 심을 뿐이다. 훌륭한 설계 이론은 사람들에게 어떻게 공간을 설계하라고 알려주는 것이 아니라 공간에 아름답고 싱그러운 꽃이 필 수 있는 환경을 만들어주는 것이다.'라고 표현한 것도 같은 맥락이다. 그는 도시 발전 시스템을 연구하면서 그 공간 형태가 연속성과 비약적인 발전을 반복해야 한다고 생각했다. 새로운 성장점이 탄생하고, 주변 발전을 촉진시키고, 새로운 균형과 질서가 탄생하고, 이 과정에서 다시 새로운 성장점이 배양된다. 무질서에서 질서로의 무한 반복, 이것이 바로 자기 조직화 발전이다.

8 산일 구조 散逸構造 dissipative structure
 산일(散逸) 혹은 소산(消散) 구조라고도 한다. 혼돈은 평형을
 향한 자기 조직의 가능성을 내포한다는 벨기에 물리학자 일리야
 프리고진(Ilya Prigogine)의 이론. 자기 조직화의 과정에서
 계속적으로 엔트로피를 산출하고, 여기에서 발생하는 엔트로피를
 주변으로 퍼뜨린다고 해서 산일 구조라 부른다. 산일(散逸)은
 '흩어져 사라진다'는 뜻이다.

예술의 촉매 기능
ACCELERANT ART

전 세계 도시가 빠르게 획일화되면서 인간은 점점 창의력을 잃어 지금 세계에는 '도시문화 없는 도시화'가 만연하고 있다. 이 시점에서 우리는 도시 공간과 도시생활에 활기를 불어넣을 수 있는 창의적인 방법에 대해 깊이 고민해볼 필요가 있다.

이와 관련해 크리스토퍼 알렉산더는 『영원의 건축(The Timeless Way of Building)』에서 이렇게 말했다. "도시마다, 마을마다, 건축마다 유행하는 문화에 따라 각기 다른 사건 혹은 행위 패턴이 있다. 우리의 개인 생활은 이러한 패턴으로 구성되고, (중략) 우리의 공동생활 역시 그러하다. (중략) 이러한 패턴은 우리의 문화 자아가 활력을 유지, 보존하는 기준이다. 우리는 이 패턴을 이용해 생활 시스템을 확립함으로써 문화적인 인간이 될 수 있다."

공공 예술은 도시와 공공장소에 강한 시각적 인상을 심어주고 대중의 문화적 소양을 높임으로써 도시의 개성을 뚜렷하게 드러내준다.

1. 도시 공공성 촉발

심오한 의미를 내포한 공공 예술을 비롯해 수준 높은 인문 요소가 풍부한 공공문화는 사람들에게 강한 도시 인상을 심어준다. 파리의 에펠탑, 뉴욕의 자유의 여신상, 로마의 암늑대 동상, 코펜하겐의 인어공주 동상이 그 대표적인 사례다. 물론 조각 예술 외에도 다양한 표현 방식이 있다. 문화의 다원화, 비중심화가 심화되면서 현대 사회의 예술은 다양한 역할을 수행하고 있다. 사회성 배양, 인격 함양, 사회 비판, 예술 자체의 언어와 개념에 대한 창의적 탐구와 같은 기존의 역할을 수행하는 동시에, 사회문화 전반과 공공사업에까지 영향을 끼치고 있다. 예술 활동의 사회화와 공공 참여를 통해 예술이 보편적인 시민 정신생활과 심미문화를 표현하는 중요한 수단이 됐다.

공공 예술의 존재 목적과 방식은 관객과 참여자 모두에게 인정받고 모든 혜택이 공평하게 나눠져야 하며, 대중의 일상에 영향을 끼치는 보편성을 띠어야 한다. 다르게 표현하면 품위 예술과 시장경제 논리가 아닌 일반 대중을 위한 예술의 보편 정신을 표현하고 '예술의 이중성'을 탈피해야 한다. 소수 특권층 혹은 개인의 이익을 위한 예술이 아닌, 대중적인 시민 정서의 유기적인 결합을 이끌어내는 것이 공공 예술의 진정한 목적이라 할 수 있다. 나날이 사회화, 대중화가 심화되고 있는 만큼 공공 예술은 명확한 방향이 필요하다. 전반적인 경제 운영 체제 법칙을 기반으로 예술과 시민사회의 일상을 자연스럽게 결합시켜 시민들의 문화 소비 욕구를 만족시키고 문화정신의 물질화를 추구해야 할 것이다.

2. 우연과 만남의 중개 역할

공공 예술은 만남의 기회를 제공해준다. 이것은 공공 예술의 방법과 과정이 자아 교육, 자아 학습, 자아의식 확립을 통해 공익과 공공 도덕을 확립함으로써 이와 관련된 도시생활을 촉발하는 것을 의미한다. 공공 예술은 종교, 정치, 경제 등 다른 방식과 달리 직접적인 이해관계가 거의 없고 폭넓은 교류를 지향하는 문화적인 특성이 강하다. 그래서 예술 활동에 직접 참여하거나 비판 혹은 충돌하는 과정을 통해 모종의 이해와 타협을 얻어내고 갈등과 편견을 해소함으로써 상대방을 이해하고 받아들이게 해준다.

전위 예술가 요셉 보이스(Joseph Beuys)는 '예술은 사람들이 각자의 생활 환경과 생각을 표현하는 방식이다. 그러므로 우리 모두가 예술가다.'라고 말했다. '우리 모두가 예술가다.'라는 말은 현대 사회의 관점으로 표현한 미래 사회의 이상이다. 이것은 인간의 본질 추구에 부합할 뿐 아니라 인류 보편의 예술성을 인정하고 인류의 문화 정보 공유에 대한 이상을 표현한 말이다. 그래서 '우리 모두가 예술가다.'라는 말은 현대 공공 예술 활동이 표현하고자 하는 문화와 사회 가치 개념의 출발점이라고 볼 수 있다. 현대 공공 예술 활동의 실천과 참여 과정은 일반 대중이 중심이 되는 '비예술가의 예술화'를 실현하는 데 큰 도움이 된다.

현대 사회 환경에서는 예술품이 만남의 조건을 성사시키지 못하면 예술이라 할 수 없다. 공공 예술은 개인과 사회, 개인과 개인의 공존을 기반으로 성립되므로, 이 범위 안에서는 모든 사람이 경계심을 풀고 자유롭게 대화하고 교류할 수 있다. 즉, 공공 예술이 개인과 사회, 개인과 개인의 만남을 중개함으로써 개인에

56 프랑스 리옹의 분수 광장. 바닥 분수는 남녀노소 모두 좋아하는
공공 시설로, 특히 어린이들의 유희 장소로 인기가 좋다.

57 공공 예술 작품이 전시된 유럽의 어느 거리.

58 벽면에 끼워 넣은 파노라마 영상. 측면 벽에 끼워 넣은 29개 모니터에서
각기 다른 영상과 소리가 재생되게 했다.

59 `아라고`의 이름을 새긴 직경 12센티미터의 구리 동판 135개를 거리 바닥에
부착한 〈아라고에 대한 경의(Hommage à Arago)〉.

60 노르웨이 광장의 돌조각. 공공 예술품이 일상 활동과 밀접한 관계를
맺으면서 실제 시민들의 삶과 어우러져 있다.

게 희열과 쾌락을 느끼게 하고 나아가 도시생활의 이상을 실현시킨다. 여기에서 작품 자체의 가치는 중요하지 않다. 결국 현대 공공 예술품은 만남의 조건을 성사시키지 못하면 이류 혹은 삼류로 전락한다. 아무리 좋은 재료를 사용하고 정교하게 만들었더라도 설득력이 없다.

현대 공공 예술은 반드시 세상과 만날 가능성을 열어둬야 한다. 예술이 단상 위의 우아함을 포기할 때 우리의 일상과 어우러져 자연스럽게 예술 본연의 효과를 발휘할 수 있다. 때로는 전설, 우화, 신화, 역사 이야기를 담기도 하고, 사람이 인위적으로 특정 목적을 담기도 한다. 이렇게 다양한 형식의 예술품을 많이 접할수록 인간의 유희 본능이 깨어나고 상상력과 창의력이 커진다.

공공 예술품을 활용하면 인간관계와 교류 기회를 높일 수 있다. 도로에 인접한 동상과 분수 등은 단번에 시선을 끌면서 보행자의 발걸음을 멈추게 하는 효과가 크다. 경우에 따라 부근에 자리 잡고 앉아 대화를 나누는 사람도 있다. 이런 공공 예술 조형물은 아이들은 물론 어른들의 호기심까지 자극한다.^{사진 56} 공공 예술품은 한 공공 공간 안에 이웃해 있는 낯선 사람들을 이어주는 다리 역할을 한다.

유럽의 어느 거리 광장에는 대형 체스판과 체스말을 설치해 아이들과 어린들의 호기심과 참여를 유발했다.^{사진 57} 사람들이 체스판에 모여들면서 시민 교류 기회가 자연스럽게 생기게 된다.

세계적인 푸드 체인 맥도날드 매장 앞에 서 있는 마스코트 '로날드'는 전 세계 어린이들의 마음속에 산타클로스 다음으로 인기 많은 캐릭터다. 맥도날드 매장 앞에는 로날드와 기념 촬영

을 하려는 아이들로 붐빈다. 프랑스 예술가 로베흐 카엔(Robert Cahen)이 프랑스 릴에서 선보인 작품도 눈여겨볼 만하다. 건물 외부 계단 벽면에 29개 모니터를 끼워 넣고 유럽 각 도시의 영상을 재생했다.^{사진 58} 그중에는 외부에 설치한 카메라로 관람객의 모습을 촬영한 영상도 있다. 이렇게 해서 사람들은 관람객인 동시에 작품이 된다. 이 공공 예술 작품은 시민과의 만남을 통해 또 다른 이야기를 만들어내는 창의적인 매개체라 할 수 있다.

3. 행위 촉발 작용

공공 예술이 도시 공간으로 진입하려면 먼저 지역 환경의 구체적인 실태를 철저히 조사해야 한다. 특히 도시 역사문화 유적지나 중요 생태 환경 보호 지역에서는 새로운 예술 조형물을 세울 때 그 필요성과 합리적인 근처가 충분히 제시돼야 한다. 공공 예술품의 심의 및 설계 과정에서 역사 환경과 전반적인 지역 형태를 보존할 수 있어야 한다. 또한 공공 예술품의 설치 장소와 방법을 결정하기 전에 지역 시민의 의견을 충분히 수렴해 대중의 뜻에 어긋나지 않아야 한다.

현대 예술이 도시 공간에 진입하면서 사람들의 행동을 변화시키고 있다. 이것은 다양한 이미지가 결합되어 하나의 행동 패턴으로 나타나는데, 특별한 중심이 없는 것이 특징이다. 그래서 예술의 공간 진입은 대부분 튀지 않고 자연스럽게 어우러지는 방법으로 진행된다. 동상이나 조각 작품 하나가 도시와 시민생활에 큰 변화를 일으킨다고 볼 수는 없지만, 공공 공간의 빛을 조

절함으로써 특정 방향으로 발길을 유도할 수도 있고, 시각적인 자극, 소리, 냄새 등을 활용한 다양한 경험을 통해 정신적인 만족을 줄 수도 있다. 이것은 프랑스 소설가 마르셀 프루스트(Marcel Proust)가 '무의식에 남아 있는 과거의 기억이 사소한 매개물을 통해 생생히 재현된다.'라고 했던 말과 같은 맥락이다. 예술의 매개 기능을 강조함으로써 구체적인 예술품을 만들 때 관객의 반응까지 고려해야 하는 예술이 아니라 인간과 전체 환경의 새로운 관계를 형성하는 데 초점을 맞추는 예술을 의미한다. 이것은 언제 어디서나 흔히 볼 수 있는, 굳이 설명이 필요 없는 자연스러운 반응으로 나타난다. 그 사례로, 얀 디베츠(Jan Dibbets)가 프랑스의 위대한 물리학자 아라고(Arago)를 기념하기 위해 만든 작품을 들 수 있다. 이것은 동상과 같은 흔한 방식이 아니었다. 루브르 박물관을 비롯한 파리 시내 거리에 아라고의 이름을 새긴 지름 12센티미터 크기의 동판 135개를 박아 넣는 방식이었다. 이 길을 걷는 파리 시민은 이 동판을 볼 때마다 아라고와 관련된 특별한 기억을 떠올릴 것이다. ^{사진 59}

현대는 장편 영웅 서사시의 시대가 지나고 수많은 개인의 단편 이야기가 그 자리를 메운 시대이다. 단일 화법이 사라진 후 다양한 이야기 구조와 표현 방식이 등장했고, 이것들이 서로 영향을 주고받으며 계속해서 새로운 반응을 만들어내고 있다. 이제 우리는 오랜 시간에 걸쳐 일반화된 역사 이야기를 칭송할 것이 아니라 현재 대중의 기억을 공유하며 하나로 모아야 한다.

공공 예술과 그 주변에 사람들이 잠시 앉거나 기댈 수 있도록 만들어놓은 계단, 비교적 넓고 평평한 턱, 난간 등에 '감각 체험'

을 활용하는 것도 좋다. 예를 들어 조각상을 직접 만져 그 질감을 느끼게 하고 분수를 통해 청각과 촉각을 자극하면 짧은 순간이지만 시민들에게 일종의 쾌감을 맛보게 할 수 있다. 혹은 안개, 바람, 비, 번개 같은 자연현상을 직접 이용하거나 이를 모티브로 한 예술 작품은 자연의 매력을 그대로 전해준다. 시내 중심가에 예술성이 뛰어난 가로 시설물을 체계적으로 배열함으로써 도시의 주제를 통일할 수도 있다. 가로등, 벤치, 쓰레기통, 신문 판매소, 주차장, 이동식 화분, 공중전화 박스, 안내소, 포장마차 등 가로 시설물의 설비 및 사용 기준을 명확히 제시하는 것이 좋다. 또한 도시 관리계획과 방향을 명시한 표지판을 세워 도시 환경의 시각 기능을 강화시킬 수 있다. 넓은 의미의 공공 예술에서는 이 모든 것을 공공 예술품으로 간주한다.

현대 공공 예술품은 물질이나 품격에 연연하는 대신 구체적인 대상으로서 시민들에게 다가서고 있다. 공공 예술은 생명과 존재의 특별한 관계로부터 자유와 지혜, 감성과 욕망의 관계까지 표현한다. 사진 60

고밀도 중국
CHINESE HIGH-DENSITY

밀도는 본래 물리학 개념으로, 인구 밀도라고 하면 일정 공간 안에 있는 사람 수의 많고 적음을 나타낸다. 이에 비해 혼잡은 개인의 주관에 좌우되는 심리학 개념으로, 좁은 공간에, 특히 자기 주변에 사람이 너무 많다는 느낌이다.[사진 61] 혼잡한 느낌에 영향을 끼치는 요소가 몇 가지 있는데 그중 가장 기본이 밀도다. 그러나 밀도가 높다고 해서 무조건 혼잡을 야기하지는 않는다. 사람들이 고밀도 환경을 싫어하는 가장 큰 이유는 인간관계와 교류에 부정적인 영향을 주기 때문이다. 일반적으로 고밀도는 공격성, 불협화음, 회피와 같은 부정적인 사회 행동을 야기한다.

사회 밀도가 높다는 것은 한 사람이 소비할 수 있는 자원이 감소한다는 뜻이다. 그러나 공간 밀도가 높다는 것은 한 사람이 차지할 수 있는 공간이 줄어들기는 하지만 그 외의 자원이 감소하지는 않는다는 뜻이다. 오히려 증가하는 경우도 있다. 고밀도 사회 환경에서는 한정된 자원을 놓고 경쟁하는 사람 수가 너무 많기 때문에 악의적인 행동이 증가한다. 예를 들어 유치원 운동장

이 협소하고 장난감이나 놀이시설이 부족할 경우 아이들은 비협조적이고 경쟁적인 행동을 많이 보인다.

　그러나 고밀도가 인간 행동에 끼치는 영향을 반드시 '부정적'이라고만 볼 수는 없다. 심리학자 프리드먼(J. L. Freedman)의 밀도 이론에서는 '특정 상황에서 타인의 존재는 일종의 자극이 되기 때문에 고밀도는 이러한 자극을 강화하는 효과가 있다.'라고 주장했다. 도시는 많은 사람들이 모여 일상과 사회생활을 통해 타인과 교류하는 곳이므로 여기에는 반드시 물리적인 접근이 필요하다. 현실적으로 보면 시민들은 도시 전체의 인구 밀도보다 하위 단위 면적 내의 인구수에 민감하다.

　도시 인구 밀도는 도시생활에 매우 중요한 영향을 끼치는 도시 기능 및 서비스 시설과 밀접한 관계가 있다. 예를 들어 인구 밀도가 높은 도시의 주거지구에는 소규모 상점, 식당, 카페와 바의 수가 많고 종류도 다양하다. 또한 공공 교통의 형성과 운영도 주거지구 인구 밀도와 관련이 깊다. 이 두 가지는 에너지 보존과 효율적인 자원 이용 관점에서 볼 때 밀도 증가의 당위성에 기초한 압축 도시(Compact City) 이론과 같은 맥락으로 이해할 수 있다.

　도시계획 실제 과정에서 가장 이상적인 밀도 수치를 찾기는 매우 어렵지만 결코 소홀히 할 수 없는 부분이다. 현재로서는 최소 밀도와 최대 밀도 기준을 제시하는 방법이 일반적이다. 즉, 주거 가능한 가로, 마을, 도시별로 해당 토지 면적에 거주할 수 있는 최소 인구수와 최대 인구수를 정하는 것이다. 보통 최소 밀도는 도시 활력을 유지하기 위한 기반이 되고, 최대 밀도는 해당 지역에서 거주하는 사람들의 건강을 비롯한 기본 생활권을 보장하

기 위한 기반이 된다. 서양학자들은 도시생활에 필요한 최소 순밀도(純密度)[9]를 1에이커(4,047제곱미터)에 15가구(30-60명)로 봤다. 그러나 이 기준은 유럽 도시 상황을 근거로 했기 때문에 중국을 비롯한 대다수 아시아 국가 입장에서는 상당히 낮은 수치다.[·]

이상적인 도시 공간은 반드시 혼합 기능을 갖춰야 한다. 이것은 공공성과 다양성의 가치관을 반영하는 동시에 지역성을 부각시켜 준다. 사실 도시 혹은 지역에 활기를 불어넣어주는 것은 단순한 고밀도가 아니라 반드시 혼합 작용이 일어나야 한다. 밀도는 혼합 작용을 일으키기 위한 필요조건일 뿐이다.[사진 62]

고밀도 적응력은 도시 활력을 높이는 중요한 이론적 근거가 된다. 이에 앞서 고밀도 자체가 개인 혹은 사회문제를 야기하는 것이 아니라는 사실을 알아야 한다. 홍콩의 인구 밀도는 토론토보다 4배 높지만, 범죄율은 토론토의 1/4 수준이다.

고밀도가 인간 행동에 끼치는 영향과 그 과정을 살펴보면 문화적인 배경이 매우 중요함을 알 수 있다. 물론 고밀도 정도에 따라 문화가 제 기능을 발휘하지 못할 때도 있지만, 대부분 고밀도 환경 적응에 긍정적인 영향을 끼친다. 예를 들어 스페인 사람들은 물리적으로 가까운 혹은 직접적인 접촉을 좋아하기 때문에 고밀도 환경에 대한 거부감이 낮은 편이다.

혼잡과 그로 인한 교류 장애는 도시 문명의 산물 중 비교적 뒤늦게 출현한 현상이다. 이런 문화 기반에서는 고밀도가 비협조적이고 악의적인 행위, 나아가 범죄를 유발하기도 한다. "이런 현상은 유년기 문명이 혼잡에 대비한 적절한 조정 시스템을 찾지 못했기 때문이다. 반면 유구한 역사를 지닌 문명, 특히 오랜 역사

61　시내 가로에 모인 고밀도 인파.

62　고밀도 지하철 공간. 도시에 활기를 불어넣어주는 것은 단순한 고밀도가
아니라 혼합 작용이 일어나느냐의 여부다.

63　고밀도 주거지구. 최근 중국 중대형 도시에 건설된 주거지구를 보면
고밀도 특징이 뚜렷하다.

와 많은 인구를 키워온 국가는 고밀도로 인한 부담을 해소할 수 있는 비교적 성숙한 시스템을 갖추고 있다."*

고밀도 생활에 대한 적응력과 기술력에서는 일본인이 단연 최고로 꼽힌다. 이와 관련해 일본 전통 주택의 특징으로 융통성이 돋보이는 공간 활용을 들 수 있다. 일본 전통 주택에서는 주택 내부 공간을 분리하는 벽을 미닫이문으로 구성해 가변성 공간을 만든다. 하나의 공간에서 밥도 먹고, 손님도 맞이하고, 잠도 자는 등 시간대별로 다양한 기능을 수행해 공간을 최대한 활용한다.

물론 고밀도 적응력에 영향을 끼치는 요소에는 특정 사회 시스템, 민족성과 관습 외에도 여러 가지가 있다. 지금까지 인류가 열대와 한대 지역, 산지와 사막, 섬과 내륙 등 다양한 자연환경에 도시를 건설할 수 있었던 것은 다양한 요소가 고밀도 적응력에 영향을 끼친 결과다.

중국인 역시 고밀도에 관한 한 특별한 능력을 발휘해왔다. 여기에 대해 일부 서양 학자들은 "중국인은 고밀도 환경에 뛰어난 적응력을 보여줬다. 그들은 지리 환경적으로 저밀도 주거 환경에 처해 있었지만 고밀도 주거 방식을 선택했다."*라고 말했다.

최근 중국 중대형 도시에 건설된 주거지구를 보면 고밀도 특징이 뚜렷하다.^{사진 63} 이런 현실을 볼 때 중국인의 고밀도 적응력이 뛰어나다는 견해가 전혀 근거 없는 것이 아님을 알 수 있다. 또한 중국의 전통 주거 건축 형태에서도 고밀도 생활방식에 적합한 특징을 찾을 수 있다. 중국 건축 문화는 일명 '담장문화'라 불리는데 이를 통해 내부의 주거생활과 외부의 복잡한 도시생활을 확실히 분리시켰다. 주택 내부 공간은 대략 대청(廳), 안채

(堂), 복도(廊), 정원(庭)으로 나뉘어 다양한 기능과 활동이 가능했다. 이러한 다기능 복합 공간은 역시 시간대별로 다르게 활용되는 특징이 있다.

중국 고밀도 주거 방식의 또 다른 특징으로 분재, 중국화와 같은 소품 발달을 꼽을 수 있다. 인구 밀도가 높아지면서 상대적으로 환경이 소형화됐고 여기에 정교하고 아름다움을 추구하는 문화가 더해지면서 한정된 공간을 가장 효율적으로 장식하는 방법이 발달한 것이다.

문화와 관습이 구체적이고 다양한 상황을 조화롭게 수용하는 것, 시민들이 상호 교류 수준을 조절하는 것, 심리 및 물질 요소와 문화 요소가 적절히 혼합되어 이상적인 사회 작용을 발휘하는 것, 인류는 이런 과정을 거쳐 성공적으로 환경에 적응했다.

중국인이 고밀도 사회 적응에 성공할 수 있었던 배경 중 가장 큰 영향을 끼친 것이 바로 전통문화다. 과거의 고밀도 사회를 배경으로 형성된 전통문화가 현재의 고밀도 사회에 성공적으로 안착한 것이다. 중국 전통문화를 대표하는 유가(儒家)는 혈연 중심의 종법제도를 기반으로 모든 사회 구성원에게 인(仁)과 예(禮)에 따라 행동할 것을 강요했다. 덕분에 중국 사회에는 엄격한 계급질서와 박애 정신이 공존해왔다. '예가 아니면 보지 말고, 예가 아니면 듣지 말고, 예가 아니며 말하지 말라.'는 명구에서도 알 수 있듯, 언제나 단결, 협동, 조화를 강조했다. 그래서 중국인들은 주거 공간에 만족스럽지 못한 부분이 있어도 변함없이 그들의 전통을 지키며 고밀도가 야기한 갈등과 문제를 극복할 수 있었다. 중국 전통 사회는 모든 개인에게 교류를 의무화하고 사회

적 책임을 강조했는데, 이것은 사회 질서를 유지하고 공중도덕을 강조하는 고밀도 주거 방식에 완벽하게 부합하는 내용이다.

중국의 고밀도 적응력은 중국의 도시 공간 변화 규칙을 연구하는 데 매우 중요한 부분을 차지한다. 고밀도는 중국의 도시개발 과정에 빠뜨릴 수 없는 핵심 요소다. 또한 중국 도시의 특징을 가장 잘 보여주는 향후 도시 발전 방향의 하나가 될 것이다.

9 순밀도 純密度
 도로 등을 제외한 주거 목적 건축 면적에 대한
 인구수의 비율을 말한다.

4

활력 공간

Vital Space

도시의 활력
URBAN VITALITY

활력(活力)이란 한자어는 고대에는 없었던 신조어다. 현대 중국어 사전에서는 활력을 이렇게 풀이했다.

　① 왕성한 생명력 ② 사물의 생존, 발전 능력

　활력을 영어 단어로 표현하면 'vigor, vitality, energy' 정도가 된다. 이것으로 보아 활력의 어원이 생명체의 생존, 발전 능력을 뜻하는 생물학, 생태학 개념에서 출발했음을 알 수 있다. 이것이 추상적인 의미로 발전해 구체적인 사물의 표면적 특징을 표현하는 단어로 사용되고 있다.

1. 케빈 린치의 도시 활력

케빈 린치는 이상적인 도시 형태에는 반드시 '활력과 다양성(생물과 생태를 포함한 도시 전체) 요소'가 포함되어야 한다고 생각했다.[사진 1] 그는 저서 『좋은 도시 형태』에서 도시 공간 형태가 갖춰야 할 다섯 가지 기본 요소, 즉 활력(vitality), 인지(sense), 적합(fit),

1 도시계획 표준 항목 도표.

2 활력이 넘치는 곳. 이안 벤틀리의 『반응하는 환경』에서는 활력을 '기존의
안정적인 장소에 다른 기능이 받아들여질 수 있도록 영향을 끼쳐 다양성을
높이는 특성'이라고 표현했다.

3 유럽 도시의 상업 번화가. 일상성이 충만한 가로는
도시 활력의 중요 원천이다.

4 시민들에게 다양한 활동과 체험 기회를 제공하는 공공 공간.

접근(access), 통제(control)를 제시했다. 케빈 린치는 이 중에서도 활력을 도시 공간 형태의 우수성을 평가하는 가장 중요한 기준으로 삼았다. 그는 '활력은 취락 형태 내의 생명 시스템, 생태 기반, 인류 능력을 유지시켜 주는 원동력이며 다양성을 유지시켜 주는 중요한 역할을 한다. 이것은 인류학적 관점이다.'라고 말했다.

케빈 린치가 생존과 활력을 중심으로 분석한 도시 형태의 특징은 다음과 같다.

① 연속성: 공기, 물, 음식, 에너지, 폐기물의 생산과 처리.

② 안정성: 환경 유해 물질·질병·재해 방지.

③ 조화: 환경과 인간이 온도, 생리 조절, 감각, 인체 기능의 적절한 조화 속에 생활할 수 있도록 한다.

④ 건강: 인류 생존에 영향을 끼치는 다른 생물종이 다양성과 건강을 유지함으로써 현재는 물론 미래 생태계의 안정성까지 보장해야 한다.

2. 이안 벤틀리의 도시 활력

이안 벤틀리(Ian Bentley)의 『반응하는 환경(Responsive Environments)』에서는 활력을 '기존의 안정적인 장소에 다른 기능이 받아들여질 수 있도록 영향을 끼쳐 다양성을 높이는 특성'이라고 표현했다.[사진 2] 다양한 기능에 적응할 수 있는 장소는 단일 고정 기능을 제한적으로 수행하는 장소보다 시민들에게 더 많은 선택의 기회를 제공한다. 이처럼 다양한 선택의 기회를 제공하는 환경이 바로 활력이 넘치는 곳이다.

3. 제인 제이콥스의 도시 활력

제인 제이콥스는『미국 대도시의 삶과 죽음』에서 도시 가도를 중심으로 현대 도시의 특성을 연구했다. 이를 통해 인간과 인간 활동, 생활 장소의 상호작용이 활발할수록 도시 다양성이 높아지고 도시 활력이 강화된다고 말했다.^{사진 3}

4. 도시 활력

도시 활력이란 도시의 왕성한 생명력이 시민들에게 인간다움을 표현할 수 있는 에너지를 줄 수 있어야 한다는 의미다. 필자가 활력을 'vitality'로 표현한 것은 생명체 관점으로 해석한 것으로 '도시 생명체' 개념을 적용한 것이다.

　도시를 생명체로 본다면 활력은 당연히 도시의 필수조건이다. 도시 생명체란 도시가 인간과 같은 생명 활동 시스템을 가지고 있다는 뜻이다. 도시는 기본적으로 왕성한 생명력을 이어갈 수 있는 유기적인 구조를 가지고 있다. 활력은 생명체 특유의 주기적 신진대사와 유기 조직상의 왕성한 움직임을 표현하는 말이다.

　도시의 본질은 인간의 집합체이며, 사람이 모이면 당연히 교류와 교역이 발생하고, 계속해서 시장과 공공생활이 형성된다. 이러한 과정이 모두 활력의 원천이다. 즉, 도시가 생명체 특징을 띠는 이유는 '사람'이 모였기 때문이다. 따라서 도시가 생명체로서의 특징을 갖는 것은 곧 도시 활력의 전제 조건이 된다. 도시가 생명체가 아니라면 도시의 생명력, 왕성한 움직임을 논할 수 없다. 오직 물질로만 만들어진 도시 집합체라면 활력을 논할 방법

도, 이유도 없다.

　도시생활은 도시 활력의 기반이다. 따라서 도시생활은 도시 활력 연구에 중요한 기초가 되며, 도시생활 자체에도 활발한 움직임과 성장을 이끄는 에너지가 존재한다.

　도시 활력과 관련해 프랑스 철학자 앙리 르페브르(Henri Le-febvre)는 이렇게 말했다. "우리는 인간의 진실을 알 방법이 없다. 우리는 인간의 진부하고 사소한 일상을 보지 못한다. 우리는 인간이 우리를 더 멀리 더 깊이 있는 곳으로 데려다주기만을 바랄 뿐이다. 우리는 하늘 끝에서, 신비로움 속에서 진실을 찾으려고 하지만, 그것은 이미 우리 곁에 있다. 사방에서 우리를 둘러싸고 기다리고 있다." 손만 뻗으면 인지할 수 있는 이러한 사소한 일상이 늘 우리 곁에 존재하지만 사람들은 언제나 특별한 의미를 찾으려 한다. 르페브르가 말한 일상생활은 도시 활력의 출발점이 된다. 바로 일상생활에 내포된 창조력과 풍성함이 도시 활력을 만들어내기 때문이다. 도시 일상생활을 살펴보는 것만으로 우리는 물질이 아닌 인간을 중심으로 한 활력 넘치는 도시를 만들 수 있다.^{사진 4} 이러한 도시 일상생활에는 경제, 사회, 문화 등 다양한 활동이 포함돼 있다.

　마지막으로 지속적인 도시 발전을 위해서는 도시의 왕성한 생명력이 끊임없이 유지되어야 한다. 왕성한 생명력은 도시의 현재 상태를 표현할 뿐 아니라 모든 도시 성장 과정을 포괄하므로 발전 상태를 계속 이어가려면 왕성한 생명력을 지속적으로 유지해야 한다. 『역사 속의 도시』에는 '인류 사회 발전의 강력한 활력은 도시 형태에 결정적인 영향을 끼친다.'라는 말이 나온다.

도시는 도시 건설 및 개발을 통해 지속적으로 변화 발전하는데, 도시개발은 도시 활력을 촉발하고 유지시켜 주는 중요한 원동력의 하나다.

도시·생명체
CITY·LIFE

엘리엘 사리넨은 『도시-그 성장, 쇠퇴, 미래(The City, Its Growth, Its Decay, Its Future)』에서 이렇게 말했다. "도시 건설을 위한 도시계획에서는 반드시 지역사회의 유기적인 시스템을 활용해야 한다. 이는 지역사회 발전 과정에서 지역의 생명력을 보존해준다. 이 과정은 기본적으로 자연계에 살아 있는 유기체의 성장 과정과 매우 흡사하다. 그러므로 도시 발전 연구에 일반적인 유기 생명체의 법칙을 적용할 수 있다."

엘리엘 사리넨은 도시를 식물과 같은 유기체로 인식했으나, 도시는 엄연히 사람이 모여 삶을 영위하는 공간이기 때문에 인간 생명체 특징에 더 가깝다고 할 수 있다.^{사진 5}

그러나 도시 생명체가 매우 세밀한 규칙에 의해 운영되는 것은 사실이지만, 현재 우리가 처한 상황에서 끊임없이 변화하는 도시 생명체의 일상, 발전, 구조 형태 등에 내재된 법칙과 기능을 완전히 이해하고 설명하기엔 여전히 많은 제한이 따른다. 여기에서는 도시 생명체의 특징을 명확하게 정리해보도록 하자.

1. 신진대사 주기

물질과 에너지 교환이 끊임없이 진행되는 도시의 개방 시스템은 생명체의 유기 시스템과 같은 구조적 특징을 나타낸다. 도시 기능이 다양하고 복잡해질수록 도시의 물질 및 에너지 교환 속도와 효율성이 높아지는데, 이것은 생명체의 신진대사 과정과 매우 흡사하다. 이와 관련해 패트릭 게데스(Patrick Geddes, 스코틀랜드 생물학자·사회학자·도시계획가)는 이렇게 말했다. "도시의 진화는 개체 건축이 아니라 도시 전반에 단계적으로 축적된 경험과 무수한 생활의 흔적이 끊임없이 변화하는 과정으로 파악해야 한다. 상황에 따라 간단해 보이기도 하고 복잡해 보이기도 하지만, 중요한 것은 매일 쉬지 않고 변화를 거듭한다는 사실이다."

도시 신진대사 주기에는 하루, 일주일, 계절의 세 종류가 있고, 이것은 각각 외인성(外因性) 혹은 내인성(內因性) 특징을 갖는다. 외인성 주기는 말 그대로 외부 환경에 영향을 받는 주기이고, 내인성 주기는 생명체 내부의 본질적인 주기를 뜻한다.*

인체 신진대사의 하루 주기는 내인성 주기에 속하며, 이에 상응한 도시 신진대사 주기는 도시 생명체의 가장 기본적인 구조를 형성한다. 나머지 일주일 주기와 분기에 해당하는 계절 주기는 역사와 관습 등 사회 규칙에 따른 것이므로 외인성 주기에 속한다. 독일 사회학자 카를 만하임(Karl Mannheim)은 인간의 한 세대를 30년 주기로 정의하면서 이렇게 말했다. "특정 사건을 경험한 살아 있는 사람의 수와 이 사건 이후에 출생한 사람의 수가 같아지기까지 걸리는 시간을 한 세대로 정의한다."*

인간의 생활 형태는 대략 25세, 60세, 85세를 기준으로 관점

이 달라진다. 이 기준은 인체 생리 주기에 따른 것인데, 일본 건축가 구로카와 기쇼는 이것을 근거로 '기본 생활 공간, 즉 주거 공간의 신진대사 주기는 대략 25-30년으로 정해야 한다.'라고 말했다.

가을이 되면 낙엽이 떨어지고 봄이 되면 새싹이 돋는 것처럼, 도시 구조도 쉬지 않고 변화하며 무언가 사라진 자리를 새로운 무언가가 채우는 과정이 반복된다. 물론 도시 구성 요소의 내용 연수(耐用年數)¹는 나뭇잎보다 훨씬 길다. 상하수도관, 전기 설비, 자동차도로 등은 상대적으로 교체 순환주기가 짧은 편이지만 주거생활 공간, 산책로 등은 수명이 길다. 도시 신진대사 주기는 대략 이상의 구조적 특징이 있다.

2. 유기 조직 형식

사람의 인체는 태어나는 순간부터 수백만 개의 외부 생명체의 침입을 받기 시작한다. 우리가 보통 병균 혹은 세균이라고 부르는 것들이다. 세균은 우리 몸 안에서 장의 소화 작용을 돕기도 하고 질병을 일으키기도 한다. 이렇게 이로운 세균과 해로운 세균이 공존해야 다양한 생물체가 공존하며 생명을 유지할 수 있다.

신진대사 순환이 하나의 유기체 안에 시스템을 구축하기 위해서는 반드시 다양한 요소를 연결해줄 고리가 필요하다. 생물체의 물질 부분은 기계식 구조처럼 많은 부품이 긴밀하게 연결돼 있다. 이 부품들은 에너지 교환의 특수 임무를 맡고 있는데, 효소 촉진 작용이 에너지 변환에 영향을 미쳐 신진대사 시스템

5

6

5 인체 조직의 마이크로 입자. 도시는 사람이 모여 삶을 영위하는 공간이기
때문에 인간 생명체와 유사한 특징을 갖는다.

6 세포 조직과 도시 공간 구조. 도시가 생명체의 유기 조직 형태를
띠고 있을 보여준다.

이 구축된다.

예를 들어 인류의 보행 중심 생활 속도는 자동차의 힘을 빌려 엄청난 속도로 발전했는데, 이런 변화에 적응하기 위해 도시는 주차장, 교통도로 등의 설비를 갖춰야 했다. 이것이 바로 일종의 연결고리에 해당한다. 사람들이 집회나 축제를 즐기기 위해 필요한 공공 광장도 연결고리의 일종이다. 도시 구조 안에 존재하는 인류 사회의 수많은 정보와 에너지는 일련의 연결고리를 통해 끊임없이 이동한다.

도시는 인간, 곧 생명체의 집합체이므로 생명체의 유기 조직 형태를 띠는 것이 당연하다.^{사진 6} 도시 각 부분은 유기 조직을 형성함으로써 생명체의 본질을 드러낸다.

1 내용연수 耐用年數
 건물, 기계, 각종 설비를 지속적으로 사용할 수 있는 기간.
 감가상각의 기준이 된다.

아트리움
ATRIUM

아트리움은 원래 홀식 안뜰을 뜻하는 고대 건축 공간 형태를 가리키는 말이었으나 현대 도시에서는 건물 내부와 도시 광장이 결합된 형태의 건축 구조를 뜻하고 있다. 내부와 외부 공간의 침투와 교류가 활발해지면서 건축과 도시가 결합된 공공 공간이자 새로운 건축 공간 형태가 탄생한 것이다. 아트리움을 단순히 도시생활 무대의 하나로 볼 수도 있지만, 조금 더 넓은 관점에서 보면 다양한 기능을 종합적으로 갖춤으로써 공간과 문화의 공유 기능을 발휘하고 있음을 알 수 있다.

아트리움 형식은 매우 다양하지만, 건축물의 구조 및 공간 관점에서 볼 때 대략 다음의 세 가지로 분류할 수 있다.

① 내향성 아트리움: 아트리움의 네 경계면이 모두 건물 내부에 들어가 있는, 건물 내부 공간이다. 중앙홀로서의 기능이 강하고 상대적으로 외부 공간과의 연계성은 약하다. 가장 흔한 아트리움 형식이다.

② 외향성 아트리움: 아트리움의 경계면이 대부분 외부에 개

방된 개방형 공간이다. 내부와 외부 공간의 경계가 모호하고 도시 공간과 상호 침투, 결합된 형식이다.

③ 통로형 아트리움: 긴 복도 형태로 공간의 방향성이 강하다. 이러한 형태는 포디엄과 주건물을 연결할 때 이용하는데, 역시 도시 공간과 맞물린 도시와 건축의 결합 형태로 볼 수 있다.

1. 공공생활

현대 아트리움은 공유 공간의 개방성과 공공성을 바탕으로 높은 유동성을 자랑한다. 여기에 자연광선, 수목, 분수와 작은 연못, 조각상과 같은 외부 공간 요소를 끌어들여 자연의 생기를 불어넣기도 한다. 또한 칸막이 구조물을 모두 없애고 전망용 투명 유리 엘리베이터와 에스컬레이터 등을 설치해 공유 공간의 역동성을 강조하기도 한다.

미국의 건축가 존 포트만(John Portman)은 현대 아트리움 공간 발전에 지대한 공헌을 한 인물이다. 그는 아트리움을 사회 예술로 인식하고 질서와 운동성, 빛과 자연 요소, 재료 등 다양한 건축 구성 요소를 활용해 외부와의 결합, 공유 공간으로서의 기능을 강조하는 한편, 감동적이고 희극적인 요소가 풍부한 도시생활 무대로서의 아트리움을 탄생시켰다.^{사진 7} 존 포트만이 설계한 샌프란시스코 하얏트리젠시 호텔 아트리움은 교차 왕복 에스컬레이터, 유리 엘리베이터, 쉴 새 없이 오가는 사람들, 화려한 분수 등을 이용해 아트리움 전체에 강한 생동감을 불어넣었다.^{사진 8} 여기에서 사람은 관객인 동시에 배우가 된다. 가만히 앉아 지나

7

8

9

10

7 애틀란타 리츠칼튼 호텔 아트리움.

8 샌프란시스코 하야트리젠시 호텔 아트리움.

9 캐나다 토론토 시내 이튼센터. 캐나다 토론토 시내에 위치한 이튼센터는
토론토 최대 복합 쇼핑센터다. 실내 아트리움과 실내 보행 거리가 결합된 형태로,
보행 쇼핑 거리 전체가 거대한 아트리움 안에 들어와 있다. 또한 이곳은
교통 중추 기능까지 겸해 토론토 시내 지상과 지하 교통의 연계 및 환승을 완벽하게
수행하고 있다. 이 대형 아트리움 쇼핑센터는 외부에 완전 개방되어 있어
도시 공간과의 상호 침투성도 강하다.

10 미국 휴스턴 쇼핑센터.

가는 사람을 보고, 지나가며 가만히 앉아 있는 사람을 본다.

여기에서 중국 시인 볜즈린(卞之琳)의 「단장(斷章)」이라는 시가 떠오른다. "당신은 다리 위에서 풍경을 보고, 풍경을 보던 누군가는 건물 안에서 당신을 본다. 밝은 달이 당신의 창문을 아름답게 수놓고, 당신은 누군가의 꿈을 아름답게 수놓는다." 이 시에서 말하고자 하는 것은 아마도 사람과 사람의 관계일 것이다. 네안에 내가 있고, 내 안에 네가 존재하는 공유 공간이야말로 가장 이상적인 도시 공간이라 할 수 있다.

2. 교통의 중추

아트리움은 건물 내 이동의 중심지다. 엘리베이터, 에스컬레이터 등의 이동 수단, 특히 개방형 전망 엘리베이터는 쉴 새 없이 수많은 인파를 실어 나른다. 도시 보행 시스템을 활용해 도시 공간과 연결된 개방형 공공 공간 기능을 수행하기도 한다.^{사진 9}

또한 아트리움은 도시의 교통 중추 기능도 수행한다. 특히 도시 궤도 교통과 연결된 경우 대량의 유동 인구의 원활한 소통을 유도한다. 이렇게 도시 교통 기능을 수행하는 동시에 아트리움은 건물 전체에 활력을 불어넣는다.

3. 실내 가도

실내 보행로는 19세기 이탈리아와 프랑스에 이미 존재했는데, 대부분 실외 가도의 연장선상에 있었다. 돌바닥과 상점 입면이

대부분 실외 형태와 같았고 유리 지붕을 씌워 실내와 실외를 구분하는 정도였다. 그러나 현대 도시의 실내 가도와 실내 광장은 비약적인 발전을 거듭해 도시 공공 공간의 실내화 경향이 뚜렷해지면서 여기에 아트리움 형식이 결합됐다.

도시 아트리움 경계는 실외 공간처럼 내부와 외부의 구분이 명확하지 않다. 아트리움과 주변 공간의 상호 침투 경향이 강해 도시와 건축 결합체의 매개 공간이 되기도 한다. 또한 24시간 연중 개방되어 공공 활동 공간으로서의 기능이 강하다.

4. 쇼핑센터

최근 하나의 대형 천장으로 둘러싸인 2층 이상 높이의 대형 쇼핑센터가 세계적으로 유행하고 있다. 여기에 활력을 강화하기 위해 아트리움 형태를 도입하고, 더 많은 사람을 끌어모으기 위해 공공 도시 환경 요소를 이용하는 경우가 많아졌다. 예를 들어 전통 거리 풍경, 잡화 용품점, 카페를 비롯해 분수와 연못, 수목, 벤치를 적절히 배치한다.^{사진 10} 데이비드 고슬링(David Gosling)은 『미국 도시설계의 진화(The Evolution of American Urban Design)』에서 이렇게 말했다. "극장과 미술관은 도시문화를 대표하고, 상점과 쇼핑센터의 활기 넘치는 아트리움은 도시의 바이탈 에너지를 대표한다."

도시 복합체
CITY COMPLEX

도시 건물은 단독으로 존재할 게 아니라 환경과 공존해야 한다. 환경 질서가 체계적으로 잡혀 있는 상태에서는 특정 건물이 주변 다른 건물이나 환경의 영향을 받아 본래의 기능이 더욱 강화되는 효과가 나타난다. 이러한 촉발 효과는 주변 건물 기능과 상호작용한 결과이며, 각 건물은 여러 가지 기능을 받아들이고 공유하면서 포용성을 키워간다. 일반적으로 상호작용의 결과로 나타난 기능은 각 기능의 합보다 훨씬 큰 효과를 발휘한다. 즉, 각 기능 단위의 집합과 상호 교류는 건물 본래의 기능이 촉발 효과를 발휘하도록 만들기 때문에 교류가 진행되는 동안 끊임없이 새로운 기능이 탄생한다.

1960년대 이후 유럽 도시 부흥 운동과 함께 다양한 도시 복합체가 등장하기 시작했다. 이는 건물 기능과 관련된 도시 사회 시스템의 공간 형태에 영향을 끼쳤다. 도시 복합체는 다양한 기능의 연계와 결합으로 탄생한 집중 효과를 적극 활용한 것이다.

도시 복합체는 상업, 사무, 주거, 숙박, 전시장, 식당, 회의장,

오락문화, 교통 등 여러 가지 도시생활 공간이 하나로 결합한 형태다. 각 영역이 모여 상호 의존, 상호 이익의 적극적인 관계를 형성해 최종적으로 다기능, 고효율의 대형 복합체를 탄생시킨 것으로, 앞서 언급한 건물 복합체와 다른 개념으로 봐야 한다.^{사진 11}

1. 혼합 작용

도시 유기체 내부의 각 부분은 상호 의존 관계가 복잡하게 뒤얽혀 있으며, 이는 도시생활의 복합체를 통해 증명된다. 도시 복합체는 다양한 기능이 혼합, 교차할 수 있는 공간을 제공함으로써 도시생활 기능을 더욱 향상시킨다. 주거, 사무실, 쇼핑, 음식, 여가, 오락 등의 도시생활 요소가 혼합 공간의 새로운 질서에 따라 적절히 배치되어 상호 촉진 작용을 발휘한다. 소매 상점은 사무 직원에게 편의를 제공하고, 사무 직원의 일상 소비는 소매 상점의 매출을 높여준다. 사무실이 있음으로 해서 잠재 숙박 고객이 늘어나고, 숙박시설이 있으면 사무실 방문객에게 편의를 제공할 수 있다. 숙박 고객이 늘어나면 소매 상점의 매출이 증가하고, 소매 상점이 발전하면 잠재 숙박 고객이 늘어난다.

　도시 복합체는 윈윈(win-win) 공생 법칙을 기반으로 멀티복합 공간을 통해 도시생활 수요에 변화가 생겨도 자체적으로 변화에 적응할 수 있는 자율 시스템을 형성한다. 이는 도시와 조화를 이루는 동시에 스스로 활력을 높여 생명력, 경쟁력을 강화한다. 도시 복합체에선 다른 영역의 발전을 돕는 행위가 곧 자신의 발전을 촉진하기 때문에 모든 기능과 영역이 서로 이익을 높여주는

가장 이상적인 경제 효과를 창출한다. 또한 도시 복합체의 각 기능은 상호 보완 작용을 일으키기 때문에 복합체 전체가 일련의 '자급자족 시스템'을 구축해 '도시 속의 도시' 구조와 운영 방식을 탄생시킨다.

도시 복합체는 여러 기능이 복잡하게 뒤얽혀 있어 사회 접촉점이 다양하므로 사회 수요 변화의 맥락을 비교적 정확히 파악할 수 있다는 장점이 있다. 사회 수요 변화가 기존 시스템의 균형을 무너뜨려도 도시 복합체는 스스로 조정 과정을 거쳐 새로운 수요에 적응할 수 있다. 사회 수요와 시스템이 안정적일 때 각 기능과 영역별로 발전 잠재력을 키워두었기 때문에 사회 균형이 깨졌을 때 오히려 규모와 세력을 확장하는 사례도 많다.

미국 보스턴 로웨스(Rowes) 부두에 들어선 금융 기관, 고급 호텔, 주택, 사무실, 소매업이 일체화된 다기능 도시 복합체(SOM 설계)[사진 12, 13] 자리에는 원래 항구 창고가 있었다. 이 도시 복합체는 자율 조정 능력이 뛰어나고, 다양한 도시생활과 서비스를 제공한다는 지역개발 목표에 부합해 개방성이 강하다. 이 도시 복합체 건설은 사람들의 발길을 모아 지역 활력을 상승시키겠다는 목표를 내세운 지역개발 중 핵심 프로젝트였다.

도시 복합체는 기능 간 시너지 효과, 빈틈없는 공간 활용, 외부 위험에 대한 강한 방어력을 장점으로 내세우며 강력한 생명력과 무한한 발전 가능성을 표출하고 있다. 맨해튼의 록펠러센터, 도쿄의 선샤인시티, 베이징의 무역센터가 대표적인 예다. 이는 이미 현대 도시 공간 발전의 주류 경향으로 자리 잡았다. 도시 복합체 내부의 여러 가지 기능은 평등한 위치에서 상호 촉발 작

11

12

13

14

11 일본 규슈 고쿠라역.

12 미국 보스턴 로웨스 부두 해안 풍경.

13 미국 보스턴 로웨스 부두 개발계획 평면도.

14 도쿄 국제전시장(Tokyo International Exhibition Center). 도쿄 국제전시장은
도시 공간과 결합된 대표적인 도시 복합체다. 특히 건물의 기능성과 비일상성을
일상화하고 복합체를 도시 공간의 일부로 인식해 도시생활 및 주변 환경을 조화롭게
받아들여 시민생활을 위해 건물의 개방성을 높였다. 또한 주변 바다 환경을
시민생활과 연결된 도시 공간으로 활용하는 동시에 복합체의 배경으로 이용했다.
예를 들어 공중에 떠 있는 건물 상층부는 전망대를 비롯해 해안 생활의 무대로,
저층부와 필로티 공간은 일반적인 시민 활동 공간으로 활용했다. 건물의 기본 기능에
맞춰 일 년 내내 축제 분위기를 연출할 수 있는 도시 공간을 만들어 지역에
활기를 불어넣었다.

용을 통해 많은 사람들에게 더 많은, 더 새로운 서비스를 제공한다. 도시 복합체는 도시생활 환경의 집합체로서 도시생활에 긍정적인 효과를 주고 있다.

2. 입체 공간

도시 복합체의 '종합성'은 대략 두 가지 의미로 이해할 수 있다. 하나는 종합을 수량과 종류의 누적 합계로 보는 것인데, 이것으로는 새로운 시스템을 만들 수 없으며 일부 감소가 전체 형국에 영향을 끼치지 못한다. 다른 하나는 종합을 각 구성 요소의 이상적인 조합, 유기적인 시스템 안에서의 공존으로 이해하는 것이다. 따라서 도시 복합체 발전에는 주로 다각적인 입체 공간 성장 모델이 등장한다.사진 14

3. 수직 발전 복합체

현대 도시는 한정된 공간에 수많은 기능이 고도로 집중되기 시작하면서 토지 부족, 무질서, 교통 혼잡 등의 문제를 야기했다. 많은 사람들이 전통 도시 형태 방법으로 이 문제들을 해결하려 했지만 대부분 역부족이었다. 그러나 수많은 노력을 통해 수직 발전 복합체가 일련의 도시문제를 해결하는 데 도움이 된다는 사실을 알아냈다. 고층 빌딩은 전형적인 수직 발전 복합체로 도시 공공 공간의 특징을 포함하고 있다. 엘리베이터 등장 이후 인간의 수직 이동 공간은 상상을 초월하기 시작했다. 고층 빌딩의

등장은 도시 공간 역사상 하나의 혁명적인 사건이었다. 노동, 학습, 주거, 여가와 오락 등 거의 모든 도시생활을 하나의 건물 안에서 완성할 수 있는 입체지구가 탄생한 것이다.^{사진 15}

현대 도시의 수직 발전 복합체는 기능 면에서 볼 때 '도시의 축소판'이라고 할 수 있다. 도시 공공 공간을 복합체 내에 그대로 재현함으로써 거의 모든 도시 공공생활을 실내에서 진행하게 되었고 건물 자체에 도시의 고유한 특징이 더해졌다.

한편 수직 발전 복합체는 유기체 도시의 구성 요소 중 하나로, 외부 도시 공간과 다각적인 접촉을 시도한다. 도시 공간과 연속성을 이뤄야 폐쇄적인 '요새'로 전락하지 않고 도시 다양성과 풍요로움을 높이는 데 기여할 수 있기 때문이다.

4. 수평 발전 복합체

도시 기능과 건축 기능이 상호 침투를 허용함으로써 긴밀하게 결합된 수평 발전 복합체는 도시 공공 공간과 건축 내부 공간이 입체적으로 교차·중복되어 수평 방향으로 확대된 형태로, 유기적인 통일성이 특징이다. 혹은 이를 도시 영역과 건축 영역 사이에 존재하는 '중간 영역'이라고 말하기도 하는데, 이곳에서 개체와 사회, 건축과 도시의 상호작용과 협력이 강력한 촉진 효과를 발휘해 도시 활력을 증가시킨다.

수평 발전 복합체의 가장 큰 특징은 광범위한 설계 형태다. 여기에서 광범위한 형태란 단순히 건축 규모를 가리키는 의미가 아니다. 수평 발전 복합체는 건물 개체의 입장에서 지역사회 전

체와 조화로운 관계를 맺어야 함을 의미한다. 이러한 복합체는 주로 도시 중심과 부도심처럼 도시 기능이 집중된 지역, 도시 교통 관문과 시내 교통 및 환승 기능이 집약된 교통 중추 지역에서 많이 볼 수 있다.

창샤시 중심지에 위치한 톈잉청(天英城)사진 16, 17은 상업·사무·주거·오락 기능이 일체화된 대형 도시 복합체로, 4개 도로를 가로지른다. 톈잉청 건설 프로젝트는 다양한 기능 공존을 핵심으로, 실외 공간을 실내화하고 24시간 전천후 쇼핑생활을 실현하는 '도시 속의 도시'를 목표로 했다.

톈잉청을 통과하는 황싱베이루(黃興北路)는 다른 도로와 달리 고속화 간선도로다. 이것은 연속형 실내 보행로를 만들겠다는 톈잉청 설계 목표와 상충된다. 톈잉청 건설 부지에는 주요 간선도로 3개와 창샤시 중심 도로인 중산루(中山路)까지 총 4개 도로가 관통한다. 이에 톈잉청은 전천후 쇼핑 활동의 기반이 되는 연속형 실내 보행 쇼핑가를 만들기 위해 4개 도로와 만나는 부분을 공중 통로로 연결했다. 이는 오랜 역사를 통해 형성된 도시의 기본 형태를 유지하는 동시에, 현대적 대형 척도 공간에 어울리지 않는 무질서한 단편화 도시 공간을 정리할 수 있는 방법이었다. 또한 도로를 제외한 복합체 1층 공간은 가로 등 기존 도시 공간과 유기적으로 연결시켜 최대한 도시 원형과 연속성을 띨 수 있도록 했다.

구름다리 연결 통로

주거　　교류 공간　　주거

입구　입구　육교　가도

설비　주차장　신관가든　교류 공간　자전거 보관소　공용 재널　지하 주차장

15

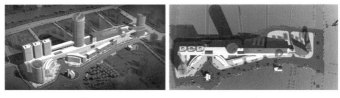

16　　　　　　　　　　　　　　　　17

15 입체지구 구성.

16 창사시 텐잉청 복합체 조감도.

17 창사시 텐잉청 복합체 평면도. ①부지 남쪽에 고층 호텔과 고층 아파트를 세우고 서쪽 중산루 교차 부분에 주력 백화점을 배치했다. ② 부지 중심에 초고층 오피스텔-아파트 복합 건물을 세우고 환싱베이루를 따라 보행 상점 거리를 조성했다. 2층에는 보조 백화점을 배치하고 아트리움 지하 1층은 아이스링크를 설치했다. ③부지 남쪽에 다시 주력 백화점과 고층 아파트를 배치했다. ④남북으로 길게 이어진 형태이며 활동의 중심이 되는 4-8층에는 고급 레스토랑, 3D 영화관, 스포츠 광장 등 종합 오락시설을 구비했다. 특히 180미터 길이의 공중 스키장이 3개 블록에 걸쳐 조성돼 있다. 상업 분위기가 1-2층 범위에만 집중된 것이 아니라 그 이상, 공중 공간까지 미친다. ⑤지하 1-2층은 대규모 주차장으로 만들었다.

5. 전시성(全時性)

도시 복합체는 시간대별 기능을 한자리에 모았기 때문에 24시간 내내 활기 넘치는 공간을 만들어 공간의 효율성을 극대화한다. 도시 복합체 내의 각 기능이 시간대별로 끊임없이 이어지고 부분별 활동이 체계적으로 정리돼 공간의 상호 보완성이 높아지는 것이 특징이다. 특히 도시 중심지의 복합체에 주거와 오락 기능이 결합되면 도심 공동화 문제를 해결하고 도심 지역을 24시간 활기 넘치는 공간으로 만들 수 있다. 사진 18

6. 교통 중추 복합체

도시 복합체는 기본적으로 완벽한 내부 동선 시스템을 구축하고 있는데, 이것은 외부 도시 가로, 지하철, 주차장, 시내버스 등 도시 교통시설과 유기적으로 연결된다. 보행로와 지하철 등 도시 동선이 도시 복합체 내부까지 이어지면서 내외부 공간이 유기적으로 결합함과 동시에 도시 복합체의 개방형 교통 시스템이 완성된다. 사진 19, 20

 교통 중추 복합체는 여러 가지 교통수단이 집결한 도시 교통의 중심지로, 다양한 교통 기능을 수행하는 것은 물론 도시 경쟁력의 지표가 되는 운송 효율을 높여준다. 현대 도시는 교통 유동량이 지속적으로 증가하고 교통수단이 다양화되면서 토지 자원 활용에 있어 심각한 갈등을 야기했다. 이를 해결하는 과정에서 도시 교통의 입체화가 가속화됐다. 그리고 마침내 지상 교통, 지하 교통, 고가 교통, 차량과 보행 이동의 분류 등을 총망라한 대

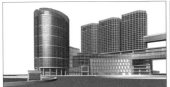
18

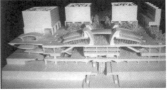
19

20

21

18 창사시 톈잉청 복합체 부분 투시도. 이 건설계획에는 600미터가 넘는 실내 보행 거리가 조성될 예정이다. 이 거리는 실내 아트리움, 광장과 연결되고, 황싱루(黃興路)와 수직으로 교차하는 4개 도로를 모두 관통한다. 이곳은 다양한 업종과 형태가 혼합된 상업 공간 외에 주거, 사무, 호텔 등이 종합적으로 배치돼 있고, 180미터에 달하는 공중 스키장, 3D 영화관 등의 스포츠 오락시설이 구비돼 있어 24시간 잠들지 않는 연속적인 도시생활이 가능한 '도시 속의 작은 도시'다.

19 홍콩 주룽반도 환승센터 단면 모형.

20 홍콩 주룽반도 환승센터 단면도.

21 베를린 중앙역.

형 입체 교통 네트워크가 탄생했다. 이것은 고속 교통과 저속 교통의 환승 기능을 비롯해 차량 이동, 주차장, 보행로에 이르는 모든 교통 요소를 포함한다. 특히 교통 환승 시스템 구축은 현대 도시 기능의 핵심 과제 중 하나로 꼽힌다. 이러한 교통 중추 복합체는 제한된 장소에 각 차량의 내부 동선을 효율화하는 동시에 외부 교통 시스템, 주변 도로와의 연결 문제를 해결함으로써 전반적인 지역 교통 환경을 개선시킨다.

최근 항공, 지상, 지하, 해운 등 복수의 여객 교통수단을 이용하는 사람이 많아지면서 각 교통수단의 상호 보완 작용이 활발해지고 있다. 이에 따라 공항, 철도, 지하철, 버스 터미널이 일체화된 종합 환승센터가 빠르게 확산되고 있다. 복수의 교통 시스템이 하나로 통합된 대형 교통센터는 도시와 도시 교통, 도시 내부의 각 교통수단을 편리하게 연결해준다. 그래서 2개 이상의 교통수단이 교차하는 지역에는 보다 전략적인 개발이 필요하다. 비행기와 기차를 연이어 이용하기 위해 공항과 기차역을 연결하고, 기차와 버스를 연이어 이용하기 위해 기차역과 버스 정류장을 연결하고, 자동차와 지하철을 연이어 이용하기 위해 주차 환승시설과 지하철역을 연결하는 방식이다. 이러한 연결의 목적은 매우 명확하다. 시민들이 보다 편리하게 교통수단을 바꿔 이용할 수 있도록 하기 위함이다.[사진 21]

교통 중추 복합체는 기본적으로 유동 인구가 많기 때문에 대부분 자연스럽게 복합 쇼핑센터로 발전한다. 편리한 교통, 많은 유동 인구를 바탕으로 쇼핑과 외식업에 대한 수요가 충분하기 때문이다. 나아가 사무실, 전시장, 호텔과 같은 다양한 기능 공간

이 더해지면 교통 중추의 장점과 발전 가능성이 더욱 높아진다.

전 세계 대도시를 점령하고 있는 교통 중추 복합체는 무엇보다 강력한 상업 효과를 발휘하며 도시의 부중심 역할을 수행하고 있다. 파리 라데팡스에 건설된 유럽 최대 종합 환승센터에는 레르(RER, Reseau Express Regional. 수도권 고속 전철), 지하철 1호선, 지하철 2호선, 14번 고속도로 등이 교차하면서 많은 유동 인구를 끌어들이고 있다. 이를 바탕으로 공간 효율을 극대화한 대규모 교역센터도 형성됐다.

현대 도시는 속도에 민감하다. 그러나 여기에 그칠 것이 아니라 교통 공간의 전반적인 환경에 주목해야 한다. 시민들의 일상적인 외출이 늘 설레고 기대되는 행복한 경험이 될 수 있도록 교통 공간을 중심으로 새로운 교류 공간을 조성해야 한다.

공동 개발
CO-DEVELOPMENT

1. 공동 개발 개념

공동 개발은 크게 기능에 따른 공동 개발과 투자 방식에 따른 공동 개발, 두 가지 방법으로 나눌 수 있다. 예를 들어 도시 교통과 상업 부동산이 결합한 경우 기능 부분의 공동 개발로 볼 수 있다. 그리고 공공기관과 사기업이 손을 잡은 경우는 투자 부분의 공동 개발이다. 실제로는 이 두 가지 방식이 동시에 나타나는 경우가 많다.

복합 기능 연계 공동 개발은 미국 도시토지학회(Urban Land Institute)가 MXD(Mixed-Use Development)[2]라고 정의한 대표적인 공동 개발 방식으로, 다음과 같은 특징이 있다.[*] 첫째, 소매 상점, 사무실, 주거, 숙박, 오락 등 최소 3개 이상의 영리 수단을 이용해 각 기능에 상호 보완 작용을 일으킨다. 둘째, 각 기능의 효율적인 공간 결합으로 토지 이용 효율을 극대화한다.[사진 22]

도시 건설의 투자 방식은 정부 공공 투자, 개인 투자, 정부와 개인 공동 투자 등 다양한 구조로 이뤄지는 것이 바람직하다. 정

22

23

24

25

22 장롱(藏珑) 신도시. 웨후(月湖) 공원 공동 개발 효과를 보여주는 일출 영상.

23 토론토 세퍼드센터(Sheppard Center) 단면도. 혼합 용도 개발의 하나로 사무실, 아파트, 소매업이 모여 있다. 지하철 출입구에서 건물 지하 쇼핑센터로 바로 연결된다.

24 워싱턴 DC 코네티컷 애비뉴 1101번지 도로 단면도. 워싱턴 DC는 지하철역과 연결된 지하 공간을 소매 상점으로 활용하는데 2층에서 4층까지 규모를 확대했다.

25 장롱 신도시, 웨후 공원 공동 개발. 신도시와 공원의 효과적인 공동 개발을 위해 먼저 공공 개발 부분에 투자해 주변 지역 경제를 활성화함으로써 지역 개발을 촉진시켰다. 이 과정에서 공원 이용객이 증가함에 따라 아름다운 수변 환경과 개방형 공공 공간을 끼고 있는 신도시의 입지 가치가 크게 상승했다.

부와 개인의 공동 투자, 즉 공사(公私) 공동 개발은 투자 부분뿐 아니라 기능과 형태의 공동 개발까지 포함하는 경우가 많다.

기능 부분 공동 개발

공동 개발은 운송 투자 및 시장경제와 함께 성장한 서비스업에서 비롯된 다양한 기회를 결합시켜 주는 중요한 매개체다. 이것은 중심 도시의 교통 시스템 효율을 높여주는 중요한 기능을 발휘한다.

대량 운송 교통이 결합된 공동 개발

이것은 공사(公私) 각 부분의 기존 행동 규정을 포함하며, 통상적으로 한 개 이상의 정부 공공 부분의 통제를 받는다. 운송 시스템 이용 인구수가 급증하면서 다양한 기능이 집중된 운송 거점 복합 개발을 위한 발판이 마련됐다. 지역 전체적인 관점에서 볼 때 운송 노선과 거점 위치는 반드시 도시 정책에 부합해야 공동 개발의 도심 토지 이용 효율 극대화 목적을 실현할 수 있다.[사진 23, 24]

대규모 운송 교통이 결합된 개발은 특별한 시너지 효과를 발휘해 공공 부문과 개발 기업 모두 원하는 결과를 얻는 동시에 도시 전체의 복지 수준을 높여준다.

대중교통 지향형 도시개발(TOD)

TOD(Transit-Oriented Development)[3]는 대중교통 거점을 중심으로 상업 서비스, 도시 공공 활동을 결합하는 개발 방식으로 대중교통 공감대가 형성된 보행 거리 반경 내의 주거지구의 도시생활 용

지까지 포함한다. TOD 방식을 이용하면 일상, 직장과 여가 활동이 한데 어우러지는 이상적인 공간을 만들 수 있다. 또한 시민들의 대중교통 이용률을 높이는 동시에 보행 시간을 늘려 도시 생활로 인한 스트레스를 완화하고 노변 상점의 잠재 고객을 증가시킬 수 있다.

2. 공동 개발과 사회 활력

복합 기능은 한 공간에 존재하는 각 기능이 상호 보완 작용을 일으켜 공간 이용자들에게 여러 가지 도시 자원을 신속하게 제공한다. 또한 특정 기능에 편중돼 도시 전체가 퇴행하지 않도록 해주고, 도시 운송 효율을 높여 도시 전체에 활력을 불어넣는다. 대규모 운송 교통과 결합된 공동 개발의 핵심은 도시 운송 효율을 높이는 데 있다. 이를 위해 먼저 궤도 교통과 토지의 복합 개발을 통해 토지 이용 효율을 높여야 한다. 즉, 궤도 교통의 장점을 충분히 활용해 토지 가치를 상승시켜야 한다. 다음으로 궤도 교통과 주거 기능을 효과적으로 결합해 시민들이 보다 편리하게 출퇴근할 수 있도록 한다. 이것은 결과적으로 도시 전체의 운송 효율을 높여준다.^{사진 25}

복합 투자 공동 개발

제인 제이콥스는 '복잡한 도시 다양성은 경제 시스템과 관련이 깊다.'라고 말했다. 조너선 바넷은 『도시설계 개론(An Introduction to Urban Design)』에서 이렇게 말했다. "일반적으로 사람들은 도시

문제의 원인이 자원 부족 때문이라고 생각한다. 그러나 도시문제의 근본 원인은 우리의 소비 방식에 있다." 이러한 발언은 도시개발 과정에 다양한 투자 루트가 필요함을 강조한 것이다.

투자 규모에 따른 장단점

크리스토퍼 알렉산더는 『오레곤대학 실험(The Oregon Experiment)』에서 대규모 단일 투자의 폐해를 집중적으로 분석했다. 크리스토퍼 알렉산더는 마스터플랜식 투자 시스템은 모든 투자금을 단일 대규모 프로젝트에 투입하기 때문에 그 외 프로젝트나 지역은 전혀 투자가 이뤄지지 않아 급격히 낙후된다고 말했다. 이러한 문제를 해결하기 위해 총투자 비용 중 소규모 투자 항목이 차지하는 비율을 높여 다양한 투자 규모의 공동 개발이 이뤄지도록 해야 한다고 주장했다.

소규모 투자의 다원화는 곧 도시의 다양성으로 이어진다. 이와 관련해 크리스토퍼 알렉산더는 '분산 발전'이 도시 다원화의 근원이라고 강조했다. 소규모 투자 개발은 전반적으로 적응력이 강한데, 특히 적시성이 뛰어나기 때문에 예상치 못한 문제가 발생해도 신속하게 해결해 심각한 사태를 미연에 방지한다.

대·중·소 투자 규모의 다원화

크리스토퍼 알렉산더는 『도시설계 신이론(A New Theory of Urban Design)』에서 '종합적인 도시 발전을 위해 대형, 중형, 소형 개발 프로젝트가 균형 있게 진행되어야 한다.'라고 말했다. 투자 규모의 다원화는 단순히 개발 규모에만 영향을 끼치는 것이 아니라

도시 공간과 기능의 다원화에도 도움을 준다.

현재의 도시 건설 및 투자 시스템 기반에서는 보통 대규모 투자 방식으로 대규모 도시개발을 진행하는데, 이것만으로는 시정 관련 시설 및 공공 환경 개선 등 소규모 투자 개발 효과의 공백을 메우기 어렵다. 그렇기 때문에 소규모 투자 개발과 대규모 투자 개발을 유기적으로 연결해야 한다.

각 투자 규모는 여러 가지 방법으로 결합된다. 보통 대규모 투자를 기반으로 한 도시 건설에 여러 가지 소규모 투자가 연결되는데, 전체적으로 소규모 투자 항목의 총합 비중이 단일 대규모 투자 항목보다 높아야 한다. 또한 단일 개발 프로젝트라도 투자 규모를 다원화하는 것이 바람직하다.

3. 공동 개발과 경제 활력

투자 부분의 공동 개발은 복수의 개발 주체가 하나의 개발 프로젝트를 진행하는 것이다. 공사(公私) 공동 개발의 경우 공공 개발과 상업 개발이 균형을 이뤄 투자 위험 요소를 줄일 수 있다. 공사(公私) 공동 개발은 개별 이익을 중시하는 동시에 도시 발전 효과를 촉진해 도시 경제 활력 증진에도 큰 도움이 된다. 이 때문에 미국과 유럽에서는 이미 보편적인 도시개발 방식으로 꼽힌다. 정치경제 체제를 고려할 때 이 방식은 중국에 오히려 적합한 방식이다.

4. 중국 공동 개발 현황

중국 토지제도는 계획경제 체제를 완전히 벗어나 국가 주도형 시장경제 체제에 안착했다. 이에 따라 도시개발 부분도 서양 국가의 개발 형태와 매우 흡사해졌다. 그러나 현대 중국의 도시개발 형식은 여전히 정부 주도 비율이 높기 때문에 공사(公私) 공동 개발 방식은 많지 않다. 정부가 민간 자본의 개발 참여를 제한하고, 공사(公私)의 이익 분배 조정이 투명하지 않기 때문이기도 하다. 각 도시의 지하철, 역사 건설을 비롯해 토지 종합 개발 부분에서 공동 개발 효과는 거의 찾아볼 수 없다.

이러한 현실은 중국 도시개발의 각 투자 주체와 정부 주관 부문 사이에 엄격한 수직, 수평 분할체계가 존재하며 공동 협력의식이 형성되지 않았음을 의미한다. 또한 도시 관리 부문이 공동 개발 효과를 제대로 인식하지 못할 뿐 아니라 도시계획을 통해 무질서한 도시 요소를 정리하는 것에 관심이 없음을 뜻한다. 이로 인해 현재 중국의 도시는 심각한 단편화와 영웅주의가 만연한 저효율 도시에 머물러 있다.

최근 중국 도시개발 상황을 보면 투자 주체가 점차 다양해지고 있지만 아직 투자 규모와 관련된 효과적인 관리 시스템이 마련되지 않고 있는 걸 볼 수 있다. 정부가 투자 규모의 다원화가 도시 활력 증가에 미치는 영향을 인식하지 못하는 것이 가장 큰 문제다. 그 결과 현대 중국 도시 형태는 무질서와 혼란에 빠졌다. 이제 우리는 도시계획 과정에 투자 다원화를 적용해 도시개발을 통해 사회 다원화와 공익을 증진시켜야 한다. 또한 투자 규모 다원화를 통해 도시의 다양성과 활력을 높여야 한다.

2 MXD Mixed-Use Development

복합 용도 개발. 주거, 산업, 교육, 문화 등 상호 보완이 가능한
용도를 합리적인 계획에 의해 서로 밀접한 관계를 가질 수 있도록
연계 개발하는 것.

3 TOD Transit-Oriented Development

대중교통 지향형 도시개발. 토지 이용과 교통의 연관성을 강조하고
대중교통 중심의 복합적 토지 이용과 보행 친화적인 교통체계
환경을 유도하고자 하는 방식.

가로
STREET

가로는 도시의 얼굴이다. 제인 제이콥스는 '도시 가로에 흥미로움이 넘치면 도시 전체가 흥미롭고 재미있다. 반대로 도시 가로가 답답하면 도시 전체가 침울하고 답답하다.'라고 말했다. 도로와 보행로를 포함한 모든 도시 가도는 시민 일상생활을 위해 개방된 공공장소다. 이곳은 기본적인 통행 기능 외에 사회 교류의 무대가 된다.

1. 사람과 차량이 공존하는 가로

가로의 가장 기본적인 기능은 교통이므로 무엇보다 이동과 연계성이 중요하다. 크리스토퍼 알렉산더는 '보행자와 차량의 간격을 유지하기 위해서는 개방형 네트워크 구조보다 수형 구조가 적합하다. 이 간격은 보행자의 안전을 위한 것이지만, 그만큼 활동의 유연성은 떨어진다.'라고 말했다. 예를 들어 택시는 보행자와 차량의 영역이 엄격히 분리되면 제 기능을 발휘할 수 없다. 택

시 입장에서는 언제 어디서나 신속히 고객을 찾아야 하고, 보행자는 어디서든 손만 들면 내 앞에 택시가 와서 서길 바란다. 이를 위해서는 보행체계와 차량 통행체계가 보행자의 안전과 효율적인 택시 이용을 동시에 만족시키는 선에서 적당히 교차돼야 한다. 여기에서 말하는 차량은 자전거와 같은 무동력 차량까지 포함한다. 전통적인 보행 대체 수단인 자전거는 자체적으로 꾸준히 발전해왔고, 최근 환경보호, 에너지 고갈, 교통 혼잡 등의 이슈와 맞물려 현대인의 건강과 편리한 생활에 도움을 주는 이동 수단으로 제2의 전성기를 맞이하고 있다.

개발이 가장 집중된 도심 지역은 특히 출퇴근 시간이 되면 거의 모든 가로가 수많은 자동차 행렬로 주차장이 되곤 한다. 차량의 증가는 보행자 활동의 연속성과 안전을 크게 위협하기 때문에 차량 진출입 및 정차 시스템의 구축 및 관리에 특히 주의해야 한다. 도심 지역이 고밀도와 복합성 특징을 유지하는 동시에 보행자 활동을 폭넓게 보장하려면 차량과 보행자의 권리가 균형을 이루도록 해야 한다.

이상적인 도심이란 고밀도와 다원화를 실현할 수 있는 토지 사용 방법을 도입하고, 우선적으로 경제 교류 활동을 촉진해야 한다. 또한 차량 통행이 가능하면서 보행자가 천천히 걸으며 중심 거리를 지나갈 수 있어야 한다. 소매 상점이 집중된 상업 중심 거리는 자연스럽게 보행자의 발길을 끌어들여 쇼핑 번화가로 성장할 것이다. 주요 쇼핑 번화가 가로는 보행자와 차량의 통행권이 동시에 보장돼야 한다.[사진 26] 번화가 가로는 인간과 차량의 연결 네트워크 구축에 가장 효과적이고 현실적인 공간이다. 일례

로 번화가 상점은 보행자의 발길을 붙잡기 위해 눈에 잘 띄고 접근성이 용이해야 하며, 상품 운반 등 다양한 고객 서비스를 위한 차량 통행이 확보돼야 한다.

도심 지역의 주요 번화가는 가능한 한 행인과 차량 교통을 동시에 수용해야 한다. 번화가는 대부분 주요 간선도로가 아니라 지선도로 혹은 이면도로이기 때문에 주로 대중교통도로 혹은 보행로로 활용된다. 번화가는 소매 상점 집중과 독특한 거리 풍경을 조성해 가장 눈에 띄는 도시 가로가 돼야 한다. 이곳은 도시 안의 모든 쇼핑 거리와 통행체계 중에서 효율성 및 디자인 부분에서 가장 뛰어나야 한다. 도심 최대 번화가는 도시 이미지를 대표하는 활력의 중심이기 때문이다.

2. 가로의 차량 유입 및 통제 시스템

도시 활동 공간으로서의 가도 기능을 보장하려면 자동차 교통의 체계 및 통제를 효과적으로 정리해야 한다. 예를 들어 일방통행을 시행하거나, 도로 형태를 직선보다는 곡선으로 만들고, 노면에 방지턱을 설치하는 등 직간접적인 방법을 동원해 차량 속도를 감소시켜야 한다. 또한 가로 입구에 모든 운전자가 볼 수 있도록 눈에 띄는 안내 혹은 경고 문구를 세우기도 한다.

1970년대 이후 몇몇 서유럽 국가에서 '인간과 차량의 공존' 방법을 찾으려는 움직임이 등장했다. 그중 대표적인 것이 네덜란드의 본에르프(Woonerf) 방식이다.[사진 27] 이것은 주거지역의 생활 기능을 최대한 보장해주는 도로체계로 상업적인 기능도 뛰어

나다. 본에르프는 주거지구에서의 '인간과 차량의 공존'을 실현한 대표적인 성공 사례. 이 도로체계의 핵심 목표는 가도의 생활 기능을 되살려 인간미와 활력이 넘치는 공간을 만드는 것이었다. 지역 주민의 편리한 이동과 어린이들의 안전한 활동을 위해 도로 너비를 대폭 줄이고 차도를 지그재그로 배치했고 긴 타원형 광장을 조성했다. 또한 차량 통행량과 속도를 낮추기 위해 곡선 도로를 만들고, 노면을 울퉁불퉁하게 만들며 방지턱도 설치했다. 이외에 도로 곳곳에 화단과 벤치를 설치해 유연한 움직임을 유도했다. 본에르프의 성공 사례는 일본을 비롯한 세계 각지로 퍼져 나갔다.

3. 가로의 종류 구분

가로의 공간 활동은 명확한 원칙하에 이뤄져야 한다. 첫째, 도시계획 과정에서 도시 가로 활동에 대한 단계 구분이 필요하다. 먼저 도시 도로망을 기능에 따라 교통 도로와 생활 도로로 구분해 도시계획과 기능상 필요를 충족시키고, 도로 종류에 따라 적합한 건설 방법을 선택해 핵심 기능 효과와 이용률을 극대화해야 한다. 계속해서 생활용 도로를 다시 상업용 가로, 산책용 가로, 소규모 활동(야외 체조나 댄스, 바둑이나 장기, 어린이들의 야외 놀이)을 위한 가로 등으로 세분화하고 각각의 목적에 따른 원칙과 구체적인 발전 방안을 세워야 한다.

둘째, 가로가 여러 방향으로 교차하면서 가로로 둘러싸인 제한된 공간이 형성되는데, 이곳은 다양한 도시생활이 발생하는

특별한 무대가 된다. 위에서 언급한 다양한 활동의 유무에 따라 가로는 시민들의 마음속 깊은 곳에 숨겨진 감정을 끌어낸다. 그러므로 이상적인 가로는 현대화 건물에 둘러싸였지만 끊임없이 다양한 활동이 벌어지는 공간이어야 한다.

보행자의 보행 환경 수준을 높이는 동시에 차량 진출입을 용이하게 하는 가장 효과적인 방법을 찾으려면 먼저 가로의 기능과 역할에 따라 주요 간선도로, 지선도로(집산도로, 대중교통도로, 국지도로 등)와 같이 도로의 종류를 명확히 체계화해야 한다. 그리고 종류별 도로에 따라 보행자와 차량의 사용 공간을 적절히 분배해야 한다.

4. 가로 체류 작용

사람들이 가로에 진입하는 목적은 모두 다른데, 가로 공간 체류 시간은 가로 활동 내용에 직접적인 영향을 끼친다. 체류 시간을 결정하는 요소는 가로 공간 내의 시민 활동을 통해 접촉할 수 있는 공간의 유무이다. 크리스토퍼 알렉산더는 '가로는 오늘날처럼 그냥 지나가기 위함이 아니라 머물기 위해 마련된 공간이다.' 라고 말했다. 그래서 공공 도로 중앙에 볼록한 분리대를 설치하고 끝부분이 좁아지게 하면 체류 조건을 형성해 단순히 통과하기 위한 용도가 아닌 활동 공간으로 활용할 수 있다고 제안했다.

① 보행 가로 공간의 활동성을 보장하기 위한 절대 너비를 통제해야 한다. 보행 공간의 절대 너비란 단순 통과를 제외한 인간 활

26

28

29

27

교통 흐름

26 영국 옥스퍼드 거리. 상점이 밀집한 번화가에 사람과 차량이 뒤섞여 있다.

27 네덜란드 본에르프 도로.

28 파리 상젤리제 거리. 짙은 녹음으로 둘러싸인 도심 거리에는
인파가 끊이지 않는다.

29 로마의 거리 갤러리. 미술품을 감상하며 휴식을 취할 수 있는 공간이다.

동에 필요한 최소한의 너비로, 보행 공간과 자동차도로 너비의 비율로 표시한다. 기존 사례를 살펴보면 보행로의 절대 너비의 수치에 상관없이 중앙 차도가 보행로보다 넓을 경우 심리적으로 가로 공간에 대한 만족도가 떨어졌다. 황량한 벌판에 서 있는 것처럼 의지할 곳 없는 외로움이 느껴지기 때문이다. 그래서 파리 샹젤리제 거리는 기존에 주차장으로 사용하던 공간을 보행로로 전환해 쾌적한 보행 공간을 조성했다. 보행로 확장은 시민 활동을 촉진시켜 샹젤리제 거리를 더욱 활기차고 번화한 거리로 만들었다.

② 가로 공간 곳곳에 작지만 특별한 분위기를 조성해야 한다. 현대 도시의 가로 활동은 시민생활 방식에 따라 전체적으로 시간대별 특징이 뚜렷하다. 그러나 일부에 형성된 작지만 특별한 분위기도 무시할 수 없다. 특히 크고 무성하게 자란 다년생 교목으로 이뤄진 녹화(綠花)는 주변 공간의 분위기까지 좌우한다. 덕분에 최근 짙은 녹음으로 둘러싸인 도심 거리에서 산책을 즐기는 사람들이 많아졌다.[사진 28] 또한 외부 거리와 맞닿은 아케이드는 가도의 활용성을 높여 가도 활동을 촉진하는 효과가 있다.

③ 가로변에 체류 공간을 확보해야 한다. 체류 공간이란 연속성 활동이 가능한 제한된 공간을 의미한다. 화단 형태, 광장 형태, 주택 형태, 상점 형태로 조성된 가로는 체류 공간 조성이 용이한 편이다. 체류 공간은 내부와 외부 크게 두 부분으로 나눌 수 있다. 노천카페, 거리 벤치, 녹화지대와 광장 등은 외부 체류 공간

이고, 아케이드와 노변 상점은 내부 체류 공간에 속한다. 최근 내 외부 체류 공간이 결합하면서 일상적인 가로 활동에 더욱 쾌적한 공간 형태가 등장했다.^{사진 29}

④ 이상적인 가로 서비스를 위한 시설을 갖춰야 한다. 가로는 물질 교환 및 상품 판매가 이뤄지는 주요 장소이기 때문에 인간과 물질을 이어주는 매개 작용이 강하다. 사실 가도 기능의 핵심은 상품이고, 상품 관련 서비스는 가도 활동을 촉진시킨다. 가도는 가도 공간을 이용하는 사람들의 목적(소매업, 사무, 주거)에 따라 다양한 의미와 관점으로 해석되지만, 그 핵심 의미는 언제나 명확하다. 바로 다양한 상품의 집결지라는 점이다. 이것은 가로의 가장 큰 매력이기도 하다. 언제나 다양한 상품이 존재하기 때문에 사람들은 늘 새로운 기분으로 가로를 오갈 수 있다.

광장
SQUARE

도시 공공 공간은 사회생활을 위한 장소이자 기반으로 도시 활동 촉진과 체계화에 영향을 끼친다. 그러나 결과적으로 보면 공공 공간과 인간 활동은 상호 구성 작용을 발휘한다. 비트루비우스는 고대 로마 광장 설계에 대한 기록을 남길 때 '광장 규모는 시민수에 비례해야 한다. 너무 작으면 광장의 기능을 발휘할 수 없다. 그렇다고 인적 드문 황량한 벌판처럼 지나치게 넓어도 안 된다.'라고 말했다. 그리고 오스트리아 건축 이론가 카밀로 지테 (Camillo Sitte)는 이렇게 말했다. "(중략) 중세와 르네상스 시대의 사회생활 중심에는 기능성 높은 활기 넘치는 마을 광장이 있었다."

크리스토퍼 알렉산더는 도시 광장의 특징을 설명하면서 '사건 패턴' 개념을 제시했다. "모든 지역 특징은 그곳에서 끊임없이 발생하는 사건 패턴으로부터 형성된다. 다시 말해 특정 공간 패턴에는 언제나 그것과 관계 있는 사건 패턴이 존재한다. 이 공간과 사건이 서로 영향을 끼치며 형성된 지역 특징은 곧 인류문화를 구성하는 요소가 된다. 문화에서 기인하고 문화에 의해 변

화, 발전한 지역의 특징은 반드시 특정 공간에만 존재한다. (중략) 공간 패턴이 형성되려면 반드시 사건 패턴이 먼저 존재해야 한다." 특정 공간 패턴이 형성된 장소는 보통 특정 활동과 용도로 활용되는데, 이곳의 활동은 대부분 특정 환경에서만 반응하고 발생한다.

1. 다양한 도시생활의 장

덴마크 건축가 얀 겔(Jan Gehl)은 『삶이 있는 도시 디자인(Life between Buildings)』에서 실외 활동을 필수적 활동, 선택적 활동, 사회적 활동 세 가지로 분류했다. 이 세 가지는 거의 모든 인간 공공 활동을 아우르며, 이러한 실외 활동은 대부분 도시 광장에서 진행된다. 도시 광장의 가장 중요한 기능이 바로 사회적 활동의 무대를 제공하고 사건 발생을 체계화하는 것이다. 이것은 도시생활을 촉진하는 주요 수단이 된다. 또한 도시 광장은 선택적 활동에도 중요한 영향을 끼친다.

도시 광장이 많은 사람을 끌어들일 수 있는 이유는 물리적 형태 자체가 아니라 도시생활의 잠재적 내용 때문이다. 실용성과 예술성이 공존하는 도시 광장은 다양한 표현 방식이 혼합된 형태로 나타나는데, 여기에 잠재된 도시생활의 내용이 가장 중요한 요소다. 늘 사람들의 발길이 끊이지 않고 집으로 돌아가길 아쉬워하는 사람이 많다면 바로 이 때문이다.

도시 광장의 매력은 눈에 보이는 물질 요소에만 있는 것이 아니다. 때론 심리적인 요인이 더 크다. 물질 요소로 매력의 뼈대를

세웠으면 다양한 도시생활로 그 안을 채워야 한다. 도시 광장 건설은 이러한 잠재 내용을 수렴하는 방향으로 발전해야 한다. 도시 광장은 시민들의 다양한 요구를 반영해 다방면의 사회 활동을 진행할 수 있도록 복합 기능 공간이 돼야 한다.

2. 복합 기능

모든 영역과 시간대 활동을 아우를 수 있는 복합 기능을 통해 도시 광장이 도시 활동을 촉진하고 생활과 사건의 패턴을 체계화할 수 있도록 해야 한다.

영역을 초월한 복합 공간

교통과 일상 등 도시생활의 다원화에 적응하기 위해 다방면 복합 방식을 활용한다. 예를 들어 선큰가든(Sunken Garden)이나 락가든(Rock Garden)[4]처럼 고도 차이를 이용한 공간 구성으로 다양한 활동을 수용한다. 광장 활동의 영역은 물리적인 공간에만 편중되면 안 되고 심리적인 측면도 고려해야 한다. 사람들은 공공 활동 혹은 개인 활동을 위해 광장을 이용하는데, 이 두 가지가 적절히 균형을 이뤄야 한다.

다기능 복합 공간

얼마 전까지만 해도 도시 광장은 정치 집회의 전유물이었지만 지금은 공공생활의 비중이 훨씬 높아졌다. 현대 도시 광장은 공공생활의 다양한 수요를 만족시켜야 한다. 도시 광장이 수많은

사람들을 끌어모을 수 있는 이유는 '개인의 공공 활동이 타인과 교류하고 소통하는 과정에서 풍요롭고 다채로운 사회 활동을 형성하는' 장소이기 때문이다.[사진 30] 예를 들어 베이징 시단(西單) 광장에 베이징 시민과 수많은 여행객의 발길이 끊이지 않는 이유는 광장 안에 다양한 매력 요소가 있기 때문이다. 기본적으로 대중교통의 접근성이 높고 매력적인 공공 예술품이 많기 때문에 몇 번을 다시 찾아도 늘 새로운 경험을 할 수 있다.

시간대별 복합 공간

광장을 찾는 시간대가 다르면 광장에 대한 느낌도 당연히 달라질 수밖에 없다. 광장은 시간대별로 다양한 무대를 연출하기 때문이다. 이른 아침을 여는 새벽 운동에서 한낮의 상점 영업과 오락 활동, 정치 활동, 저녁 시간의 여가 활동과 공연까지 다양한 활동이 펼쳐진다. 도시 광장은 이 모든 활동을 수용해야 하므로 시간에 따라 다양한 기능을 발휘하는 시간대별 복합 공간의 특성을 갖춰야 한다.

3. 광장의 위치

최적의 광장 위치는 다양한 시민층을 흡수할 수 있는 곳이다. 광장과 주변 환경의 관계를 다각도로 분석한 결과를 보면, 사무실과 소매업이 발달하고 토지 이용의 다원화 경향이 뚜렷한 지역일수록 도시 광장의 이용률이 높았다.

4. 광장 규모

일반적으로 광장과 그 주변 환경은 규모의 척도가 다르기 때문에 이상적인 광장 규모를 수치로 규정하기는 힘들다. 그러나 이러한 시도가 아주 없지는 않았는데, 케빈 린치는 친밀감을 극대화할 수 있는 광장 규모를 40피트(약 12미터)로 규정했고, 최대 80피트(약 24미터)까지는 적당한 친밀감을 유지할 수 있다고 보았다. 과거에 건설된 광장의 성공 사례를 살펴보면 그 크기가 최대 450피트(약 135미터)를 넘는 경우는 없었다. 또 다른 전문가는 비교적 명확하게 사물을 구별할 수 있는 최대 거리를 고려해 광장의 최대 규모를 70-100미터로 규정했다. 이외에 구조물의 입면 내용을 구별할 수 있는 최대 거리(20-25미터)를 기준으로 해야 한다는 견해도 있다.

5. 광장 경계면

광장과 주변 건물의 경계면은 광장 활동에 중요한 영향을 끼친다. 오피스 빌딩, 은행 등 매끈하고 단단한 콘크리트벽 건물은 광장의 활기를 감소시킨다. 반면 소매 상점과 카페는 사람들의 발길을 광장으로 이어지게 한다. 사람들을 광장에 머물게 하려면 발길을 붙잡을 매력적인 요소가 많아야 한다. 그래서 광장 주변 건물 입면에는 소매 상점과 서비스업이 50퍼센트 이상 점유해야 하고, 보행자에게 광장 활동에 대한 매력을 가장 효과적으로 유발하는 노천카페가 있으면 좋다.

이외에 광장 주변에 계단식 통로를 만들어 사람들이 활기찬

공원의 움직임을 바라보며 편안히 앉아 휴식을 취할 수 있게 하는 방법도 있다. 이것은 많은 사람들이 카페 같은 곳에서 가운데보다 가장자리에 앉기를 좋아하는 심리를 이용한 것이다. 광장 가장자리 혹은 경계 지역에 광장을 조망할 수 있는 휴식 공간을 마련하면 광장으로 더 많은 발길이 이어질 것이다.

6. 부분 공간

시장 혹은 집회와 같은 대규모 공공 활동에 특화된 경우는 제외하고, 그 밖의 대형 광장은 여러 부분 공간으로 나누어 활용하는 것이 바람직하다. 나무 한 그루, 의자 하나 없이 무조건 크기만 한 공간은 삭막함을 넘어 공포감마저 느끼게 한다. 사람들은 심리적으로 완벽한 노출을 막아줄 울타리가 있는 공간을 좋아한다.

대부분의 사람들은 광활한 광장보다 계단식 통로를 배치한 반개방형 공원을 선호한다. 반개방형 공원은 따뜻한 햇살이 쏟아지는 야외지만 어느 정도 개인 활동이 보장되기 때문이다. 광장을 여러 부분 공간으로 나눌 때는 지면 높이, 식생, 구조물, 벤치 등 휴식시설 등을 고려해 최대한 융통성을 발휘해야 한다. 부분 공간으로 나눈 광장은 전체적으로 사람이 많지 않아도 어느 정도 친밀감이 유지되기 때문에 사람들은 각자 자신에게 어울리는 공간을 찾아 조금 더 오래 머물고 싶어 한다.^{사진 31}

7. 휴식 공간

광장의 휴식 공간은 이상적인 교류를 위한 필수조건이다. 만약 광장 내에 사람들이 머물 수 있는 휴식 공간이 부족하다면 광장의 활기는 크게 줄어들 것이다. 휴식 공간을 고려하는 것 자체가 인간에 대한 배려다. 사람들은 누군가와 이야기할 때, 주변을 둘러볼 때, 햇볕을 쪼일 때, 혹은 오직 쉬기 위해 기대거나 앉을 자리를 찾는다. 사람마다 선호하는 자리가 다르기 때문에 선택권이 다양하다면 그만큼 자기에게 가장 잘 맞는 자리를 찾을 수 있다. 많은 사람들의 다양한 취향을 만족시키려면 다양한 자리를 마련해야 하는데, 여기에는 위치와 형태의 다양성이 모두 포함된다. 관련 조사 결과에 따르면 휴식 공간의 형태, 크기, 배치가 다양할수록 광장의 잠재 이용률이 높아진다고 한다.^{사진 32}

8. 행사 프로그램

광장 활동에는 지역 축제, 여름 야간 음악회, 판매 촉진을 위한 행사, 거리 연극제와 같은 다양한 연중 행사가 포함된다. 이러한 축제와 행사는 광장의 활력과 분위기를 최고조에 이르게 할 뿐 아니라 시민들에게 많은 지역 정보를 전달하고 지역 경제를 활성화시키는 효과가 있다. 따라서 도시계획 및 광장설계 담당자는 다양한 축제와 행사를 개최하기 유리하도록 광장을 발전시켜야 한다. 구체적으로는 축제와 행사에 사용할 고정 혹은 임시 무대를 설치해야 한다. 그러나 무대 시설이 정상적인 광장 이동 동선을 방해하지 않도록 해야 한다. 행사가 없을 때에는 시민들에

30 폴란드 크라코프의 중앙 광장. 시장과 연결돼 있다.

31 베네치아의 산마르코 광장.

32 산지미냐노의 치스테르나 광장.

33 로마 나보나 광장. 광장 주변 가로를 따라 늘어선 노점상과 거리 갤러리.

34 창샤시 여성아동센터 계획. 여성아동센터는 필로티 구조로 1층을 띄워
전체적으로 비행접시를 연상시킨다. 이것은 녹색 광장의 자연 요소와 대칭을 이룬다.
건축과 자연의 심오한 교차를 통해 동적인 관계를 형성함으로써 무한한 잠재력과
희망을 표현했다.

게 무대를 개방해 휴식을 취하거나 간식을 먹을 때 자유롭게 사용할 수 있도록 해야 한다.

9. 노점

정해진 광장 구역에서 특정 상품을 판매하는 노점은 광장과 주변 보행로에 활기를 불어넣어 주변 소매 상점의 매출 증대와 시민의 안전에 도움을 준다. 미국의 도시계획가 윌리엄 화이트(William Whyte)가 맨해튼의 여러 광장 및 주변 환경을 조사 분석한 결과, 야외 테이블이 있는 레스토랑이나 음식 노점이 있는 광장이 그렇지 않은 경우보다 유동 인구가 훨씬 많았다.[사진 33] 이것은 광장 이용률을 높여줄 뿐 아니라 음식산업 발전 자체에도 큰 영향을 끼친다.

10. 남녀 차이

남자와 여자의 도시 광장에 대한 인식은 크게 다르기 때문에 각자 원하는 바도 다를 수밖에 없다. 여자는 보통 도시 및 직장생활에서 오는 스트레스를 해소하는 데 의미를 두기 때문에 자연환경에 둘러싸인 안전한 개방 공간에서 아무것도 하지 않고 가만히 앉아 잠시나마 도시의 일상을 잊고자 한다. 그러나 남자는 도심의 공공 공간이 다양한 인간관계를 맺을 수 있는 기회를 제공한다고 생각한다. 남자는 누군가 자신에게 관심 가져주길 바라고, 그 관심을 적극적으로 받아들일 준비가 돼 있다. 비유컨대 여

자는 '뒷뜰식' 체험(편안하고 안전하고 여유로운 반개방형 분위기)을 원하고 남자는 '앞마당식' 체험(사회 교류가 활발하고 다양한 사회 활동에 참여할 수 있는 완전 개방형 분위기)을 원하는 것이다. 중요한 것은 상반된 특징을 가진 두 공간을 분리시키지 않고 연속성 있게 배치해야 한다는 점이다. 이 두 공간을 어떻게 배치하고 활용하느냐에 따라 광장 전체 분위기가 달라질 수 있다.

11. 도시 활동과 사건 패턴을 체계화한 광장의 사례: 창샤시 여성아동센터 건설 계획[사진 34]

대지 안에서 건물이 여백을 지배하려고 하지만,
동시에 건물은 여백으로부터 지배를 받게 된다.
건물이 자립해서 개성을 갖기 위해서는 건물뿐만 아니라
그 여백이 자신의 논리를 가져야만 한다.

안도 다다오

이곳은 창샤시 티위(體育) 신도시 웨광(月光) 산자락에 위치해 있다. 북쪽으로 주요 간선도로 라오둥둥루(勞動東路)가 지나가고, 서쪽에는 호텔 모델하우스가 있고 남동쪽은 생태체육 공원이다. 건설 내용을 보면 건설 부지 총면적 50무(亩. 33333.33 제곱미터), 총 건축 면적 26,300제곱미터, 최고 높이 24미터의 규모를 자랑한다. 사무실, 어린이극장, 대중 예술관 등을 갖추고 지역 내 여성 및 아동을 위한 서비스 및 공간을 제공한다.

그중 언덕 광장은 지형 특징을 최대한 살린 활력 넘치는 도시 공공 공간으로, 비탈 경사면을 대규모 잔디밭으로 조성했다. 이 아동 활동 광장 '거침없는 대초원'은 대표적인 개방 공간으로, 부지 북쪽 경계면과 라오둥둥루 사이에 지형의 고도차를 이용해 만들었다. 이곳은 3,000제곱미터 규모의 아동 활동 광장, 1,500제곱미터 규모의 아동 문화 광장, 아동 문화 복도 등 여러 곳에 부분 공간이 배치돼 어린이와 보호자에게 다양한 활동 공간을 제공한다. '거침없는 대초원'은 센터 앞마당의 지형을 그대로 살린 대규모 언덕 초원 광장이다. 이곳은 사람과 도시의 공존을 표현했다. 역시 지형의 특성을 이용해 야외 벽화, 스케이드보드장, 공연장 등을 마련했다. 센터 입구 도로 옆에 있는 휴게 전망대는 주로 보호자와 방문객이 이용하는 교류 및 휴식 공간이다. 휴게 전망대 옆으로 흐르는 작은 시내는 아동 활동 공간과 성인 활동 공간의 경계가 된다. 물론 물을 좋아하는 아이들의 특성을 고려해 물고기도 잡을 수 있게 했다.

이상의 부분 공간이 전체적으로 조화를 이뤄 쾌적하고 편안한 개방형 도시 공간이 탄생했다.

4 선큰가든 Sunken Garden, 락가든 Rock Garden
 선큰가든은 지표에서 한 단 낮추어 설치한 정원으로, 외부에서
 바로 지하로 연결되는 매개 공간이다. 락가든은 선큰가든과 반대로
 지표보다 높이 설치한 정원을 말한다.

수변 공간
WATERFRONT SPACE

수변 공간은 도시 중 유일하게 '끝'의 이미지를 가진 곳이다. 일반적인 도시 공간은 크고 작은 가로가 이어져 있어 사방으로부터 사람들이 모여들어 하나의 주제를 공유한다. 최근 감성적인 가치가 높아지는 시대 흐름에 따라 수변 지역이 도시 공공 활동의 중심지로 각광받고 있다. 이에 따라 인간의 기본적인 욕망과 수변 개방 공간의 관계를 연구하고 수변 공간을 도시 공공 활동 공간의 중심지로 개발하는 사례가 늘고 있다.^{사진 35} 이 중에는 각고의 노력을 거쳐 사회, 경제, 환경 요소가 통일성 있게 균형을 이룬 성공 사례도 적지 않다.^{사진 36} 맹목적으로 경제 이익만 쫓았던 산업시대 가치관이 후기 산업시대의 조화로운 '지속 가능한 발전관'으로 변해가는 시대적 흐름도 이러한 수변 공간의 부상에 영향을 미쳤다고 할 수 있다.

1. 공공성 – 도시의 거실

공공성은 미래 도시의 수변 공간 발전 기본 방향으로, 21세기 도시 공간의 가장 중요한 특징으로도 꼽힌다. 앞으로 재개발 혹은 새로 건설될 도시 수변 공간은 각각 특화된 기능이 있겠지만 대중화, 공공성이 기본이 돼야 한다. 특히 여가문화 시대를 맞이해 여가, 오락, 상업 기능이 밀집된 도시 수변 공간은 더욱 각광받을 것이다.^{사진 37}

2. 전시성(全時性) – 24시간 내내 움직이는 공간

수변 공간의 야간 활동은 개방 공간의 특징이 더욱 강하게 나타나는데, 이곳에서 만들어지는 화려한 야경은 도시 전체 이미지에 큰 영향을 미친다. 상대적으로 순수한 환경 설계가 인간 활동을 촉진시키고 안전한 분위기를 만들어줄 수 있는지 고려해볼 필요가 있다.

수변 공간은 개방성이 가장 강한 도시생활 공간이며 도시 이미지를 형성하는 무대다. 특히 24시간 잠들지 않는 수변 공간은 도시 발전의 상징이 되기도 한다.^{사진 38}

3. 친수성 – 물에 대한 두려움 극복

수변 지역은 개방형 공공 공간으로 여러 가지 수요에 따라 다양한 기능을 지닌 도시생활 무대를 제공한다. 덕분에 수변 공간은 언제나 인간미와 흥미로움이 넘친다. '지혜로운 자는 물을 좋아

35

36

37

38

35 수변 공간은 인간 가치의 회복과 연결된다.

36 수변 공간은 도시 공공 활동이 집약된 도시의 중심이 돼가고 있다.

37 여가, 오락, 쇼핑의 통합은 현대 도시 수변 공간 발전에 가장 이상적인 모델이다.

38 세인트루이스 수변 공간, 도시 최대 개방형 생활 장소로, 24시간 잠들지 않는
도시 이미지를 통해 도시의 번영을 상징적으로 보여준다.

한다(智者樂水).'라는 옛말에서도 알 수 있듯 물을 좋아하는 것은 인간의 본성이다. 그러므로 수변 공간 활동은 물을 좋아하고, 물을 가까이하고 싶고, 물에서 놀고 싶은 마음에서 출발한다.

과거에는 많은 도시들이 홍수를 방지하기 위해 하천이나 강변에 댐을 쌓았다. 그러나 이것은 기본적인 물의 속성과 본질에 어긋나며, 인간과 하천, 바다의 친밀한 관계를 가로막는 행위다. 따라서 자연 지형을 회복하고 지형 특성에 맞는 휴식 공간을 배치해야 한다. 오늘날 바다를 끼고 있는 많은 도시들이 수변 지역의 생태 환경을 되살리고 인문 요소를 강화한 공원을 조성하는 등 많은 노력을 기울이고 있다. 사진 39, 40, 41

4. 접근성 – 차량 통행과 보행이 균형을 이룬 교통체계

고효율, 기동성은 현대 도시의 주요 공공 자원으로 시민들의 외출 및 이동을 편리하게 해준다. 현대 도시의 시민들이 사용할 수 있는 교통수단은 꾸준히 증가하고 있다. 교통수단의 다원화는 빠르고 편리한 도시생활을 보장하기 때문에 도시 전체의 효율성을 높여준다. 사진 42

기존의 도시 수변 공간 개발계획을 살펴보면 도시 전체적인 관점과 연구가 부족하고 차량 통행과 보행 시스템에 대한 분석이 충분하지 않아 물리적으로나 심리적으로나 수변 공간과 도심의 관계가 소원했다. 일부 시민들은 해변 공간의 존재 자체를 의식하지 못했고 도심과 수변 공간을 잇는 대중교통이 많지 않아 접근하기가 매우 불편했다. 따라서 향후 도시 수변 공간 개발계

39

40

41

42

39 후난성 웨양(岳陽) 바링(巴陵) 광장 야경.

40 바링 광장 3차 공정 투시도. 수변 계단, 계단식 건물 배치가 특징이며
24시간 운영, 친수성, 침투성을 강화해 도시의 앞마당 역할을 수행한다.

41 바링 광장의 대형 수변 계단. 대형 수변 계단은 시선을 사로잡는 효과가 크고
수면까지 이어져 있기 때문에 둥팅후(洞庭湖)를 가까이 보면서 웨양과 둥팅후
문화의 특별한 매력을 느낄 수 있게 해준다.

42 파리 센강 수변 공간. 다양한 교통수단이 양안을 연결하며 도시의
효율성을 높이고 있다.

획에서는 합리적인 도로체계 확립을 최우선 목표로 삼아야 한다.

수변 지역은 자연이 만든 가장 넓은 시민생활 공간 중 하나다. 시민들이 여기에서 어떤 활동을 하고, 물질적·정신적으로 무엇을 필요로 하는지 깊이 생각해볼 필요가 있다. 아마도 가장 기본이 되는 활동은 '보행'일 것이다. 따라서 접근성을 높여 해변 활동을 촉진할 수 있는 보행체계 확립이 무엇보다 중요하다.

해변 지역의 차량 통행과 보행체계는 완벽하게 맞물리는 톱니바퀴가 돼야 한다. 이것은 수변 공간의 접근성을 나타내는 지표로, 현대 도시의 효율성과 인간 중심 사회의 조화를 보여주는 대목이기도 하다.

5. 침투성 – 시공간을 초월한 도시 공간과의 연결

수변 지역 개발에서 도시 공간과의 연결은 매우 중요하다. 여기에서 말하는 연결은 공간과 시간의 의미를 모두 포함한다. 용지 기능, 교통, 녹지, 경관 등의 공간 요소와 통시적인 도시 형태, 도시 활동, 특정 건물의 보존 등에 대한 시간 요소를 모두 고려해야 한다는 의미다.

최근 도시의 '입체감'을 중시하는 발전 경향에 따라 경관 공간에 대한 침투성의 중요성이 부각됐다. 이에 따라 현대 도시계획에서는 가로 경관 시각회랑과 시퀀스 가로 경관 규정을 적극 활용하고 있다.사진 43, 44

가로 경관 시각회랑

시각회랑은 경관을 연속적으로 조망할 수 있는 보행 통로를 말한다. 온전한 수변 경관을 볼 수 있도록 사람과 수변 지역 사이의 방해물을 제거하고, 일정 공간의 시야, 즉 조망권을 확보해주는 규정이다. 구체적인 시행 방법을 보면, 수변 공간 입면적 너비가 예상치를 초과할 경우 수변 둘레를 따라 일정 너비의 통로, 즉 시각회랑을 설치한다. 그리고 시각회랑 범위 내에는 건물은 물론 시야를 방해하는 일체의 구조물을 세울 수 없게 한 규정이다.

시퀀스 가로 경관

사람은 경관을 볼 때 공간과 시간의 입체적인 변화가 연속적으로 이어지면 가장 큰 만족을 느낀다. 해변 경관의 시퀀스는 해변 산책로, 교목으로 둘러쳐진 해변도로, 수로 등의 수변 경관을 연속적으로 볼 수 있는 길을 통해 만들 수 있다. 시퀀스 가로 경관을 확보한 수변 공간은 시민들에게 아름다운 경관을 제공하는 인기 명소가 된다.

6. 원윈 효과 – 공사(公私) 이익의 균형

공동 개발은 도시 활력을 높이는 동시에 건전하고 균형 있는 발전을 촉진한다. 현대 사회는 국가 전체적으로 공공 자원의 한계성이 점점 가시화되고 있는 상황이기 때문에 도시 공공 투자 효과를 극대화하는 방향을 찾는 일이 시급하다.

　수변 공간은 대표적인 공공 활동 장소로 시민들은 수변 지역

에 충분한 여가 공간 및 오락시설이 세워지길 바라지만, 개발회사는 경제 이익 극대화를 우선 목표로 하고 정부는 도시경제 발전과 도시 이미지 제고를 가장 중요하게 생각한다. 이들 각 도시 주체의 이익이 균형을 이뤄야 비로소 수변 도시개발이 성공을 거둘 수 있다.

이를 위해 우선 정부는 합리적이고 효과적인 개발계획을 세워 개발회사의 투자를 이끌어내야 한다. 수변 공공 공간이 특유의 매력을 발휘해 시민들의 발길을 끌어모아야 상업과 오락시설의 발전을 촉진할 수 있다. 이처럼 정부, 개발회사, 시민 모두 원하는 목적을 달성하면 총이익이 극대화된다.

7. 복합 기능 – 다양한 영역의 공생

도시 수변 공간에는 도시의 주요 기능을 모두 수행할 수 있는 다양한 기능의 복합체가 등장하곤 한다. 이러한 복합체는 현대 대도시에 빼놓을 수 없는 특징 중 하나다. 주거, 상업, 공공, 여가, 전시회, 무역 등 다양한 기능이 한 곳에 모여 도시에 특색을 더해주는 공간 구조를 만든다. 또한 인간과 수변 공간의 만남을 통해 다양한 도시 활동과 교류가 이뤄지는 공공 공간을 형성한다. 시카고 미시건 호수를 끼고 있는 매코믹 플레이스(McCormick Place), 토론토 온타리오 호숫가의 하버 프론트(Harbour Front), 볼티모어의 이너 하버 마켓플레이스(Marketplace), 캐나다 빅토리아의 이너 하버(Inner Harbour), 보스턴 찰스강 주변 등은 휴식과 오락, 사회문화 시설이 한자리에 모인 종합 휴양 쇼핑 공간이다.

43

44

45

46

47

43 주저우시 선농(神農) 공원. 필로티 방식으로 저층부를 띄우고 공중 복도로
연결해 도시 수변 공간과 공원 건물이 완벽하게 교차하며 하나 된 느낌을 준다.

44 주저우시 수변 지역은 너무 조용하고 단조롭다. 시선을 사로잡는
수변 공간과 도시 공간을 연결해줄 무언가가 필요하다.

45 원근감에 따른 단계별 스카이라인은 도시의 특징을 한눈에 보여준다.

46 강은 도시민들의 '낭만의 샘'이다.

47 유럽의 깨끗한 생태 수변 공간. 수변 공간을 통해 자연을
느끼고 자연과 하나가 된다.

8. 상징성 – 독특한 스카이라인 형성

스카이라인은 도시의 특색을 한눈에 보여주며, 도시에 대한 전반적인 이해를 돕는 역할을 한다. 스카이라인의 개성은 그 기준라인에서 두드러지는데 수변 공간의 경우 수면을 통해 그 특징이 더욱 뚜렷하게 드러난다.

수변 스카이라인은 대략 표면, 중심, 배경의 세 부분으로 나눌 수 있다. 스카이라인 표면은 수변 지역 가장 바깥쪽 경관 요소로 건물, 구조물, 녹지 등이 모두 포함된다. 스카이라인 중심은 도시 내부 건축 경관, 스카이라인 배경은 수변 지역과 가장 멀리 떨어져 있는 도시 건축과 뒷산 윤곽이 만들어내는 선이다. 수변 스카이라인을 효율적으로 계획·통제하려면 표면층의 연속성과 조화를 우선시해야 한다. 또한 스카이라인 전체의 단계적 변화를 고려해야 매력적인 스카이라인을 만들 수 있다.사진 45

모든 도시의 하천은 도시의 젖줄이라 불리는 도시 생명의 근원이다. 각 도시는 독특한 지리 환경과 인문 요소를 바탕으로 개성 넘치는 수변 공간을 탄생시켰다. 현대 도시의 수변 공간은 독립적인 종합체의 특징이 강하지만 그 도시의 독특한 개성을 표현할 수 있어야 한다.

9. 일상성 – 낭만의 세계

수변 공간은 도시생활 장소 중 가장 매력적인 곳이다. 운치와 낭만이 넘치고 끊임없이 상상력을 자극한다. 예부터 물은 낭만시의 단골 소재였다. 그렇기 때문에 수변 공간은 도시를 낭만적으

로 만들어주는 낭만의 샘이라 할 수 있다.[사진 46]

수변 지역 복원 개발은 과거에 물류·산업·교통 기능성을 수행했던 장소를 활기 넘치는 공공 공간으로 변화시키는 것이 주 목적이다. 나이와 직업, 소득에 상관없이 다양한 시민 계층을 흡수해 진정한 도시생활의 무대로 거듭나야 한다.

10. 생태적 특징 - 자연을 닮은 도시 생태 공간

수변 공간은 도시 생태의 중심지다. 다양한 생물 군락이 분포해 있으며 미기후(微氣候)[5] 조절과 자정 능력을 발휘해 쾌적한 도시 생활 공간을 제공하며, 도시민이 자연과 공감대를 형성할 수 있게 해준다. 그러나 무분별한 도시 확장, 자연에 대한 인간의 지나친 간섭과 개발은 수변 생태계를 파괴해 생태 조절 능력을 사라지게 하고, 도시와 하천의 유대 관계가 끊어지는 등 끊임없는 악순환을 초래했다. 그러므로 현대 도시 수변 공간 개발은 기존 생태 요소를 충분히 고려해 수변 광장, 녹지, 교량, 가로수를 최대한 자연스럽게 연결함으로써 가장 자연에 가까운 도시 생태 공간을 재현해야 한다. 사람은 수변 공간을 통해 자연을 느끼고 자연과 하나가 된다.[사진 47]

5 미기후 微氣候
 지면에 접한 대기층의 기후. 보통 지면에서
 1.5미터 높이 정도를 그 대상으로 한다.

고효율 도시
HIGH EFFICIENCY CITY

고효율 도시란 토지 및 도시 공간을 빈틈없이 집약적으로 이용하는 도시를 말한다. 고효율 도시는 도시의 활력과 다양성이 집약돼 시민들에게 수준 높고 효율적인 도시생활을 제공한다. 다양성의 집약은 주거, 사무, 여가 공간을 한 곳에 집중시켜 풍요롭고 다채로운 도시생활 공간과 새로운 도시 이미지를 탄생시킨다. 이 과정에서 주변 인구 유입이 늘어나 도시 활력이 증가하고 관련 업종의 발전을 촉진하며, 이로써 활기차고 매력적인 도시 이미지가 더욱 강해진다. 이러한 고밀도, 고품격 도시생활 환경은 런던, 코펜하겐 등지에서 성공적으로 정착했다.

한편 중국 도시는 고도의 집중 건설을 통해 도시 시설의 서비스 효율을 높임으로써 신도시의 지속적인 발전과 구시가지 환경 개선에 일련의 성과를 올렸다. 전반적으로 볼 때 중국의 집약 도시 형태와 서양 후기 산업사회 국가의 소규모 발전 방식은 어울리지 않는다. 상대적으로 집중도가 더 높고 어느 정도 규모를 갖춘 집약 도시 형태여야 중국 경제 및 도시 발전의 수요를 감당할

48 도심 교통 구조와 고효율 인간 중심 공간.

49 이동은 현대 사회의 기본 권리 중 하나다. 이동 능력에 따라
직업, 주거, 교육, 건강 등 다른 권리를 실현할 수 있기 때문이다.

수 있기 때문이다. 집약 도시 이론 자체에 아직 보완하고 연구해야 할 부분이 많고 도시 규모, 집약 정도, 도시 구조의 편차가 크기는 하다. 하지만 중국의 실정을 고려할 때 중국이 고효율 도시를 건설할 수 있는 가장 빠르고 확실한 방법은 역시 집약 도시 형태뿐이다.

일반적으로 홍콩 하면 용적률이 매우 높은 주거지구, 특히 구시가지의 열악한 주거 환경을 떠올리는 경우가 많다. 확실히 홍콩은 많은 인구와 좁은 땅 때문에 많은 문제를 겪고 있다. 하지만 홍콩 정부는 주어진 환경 안에서 시민들의 주거문제를 해결하고 도시 경쟁력을 높이기 위해 '토지 자원 활용'을 도시개발의 핵심 원칙으로 정했다. 홍콩 도시개발의 장점은 고효율 도시체계를 이용한 분산식 고밀도 도시 형태에 있다. 토지 이용률에 비해 자원 이용률을 높여 치밀하게 집약된 도시 공간을 분산 건설하고 이를 고효율 교통 네트워크로 연결하는 방식이다.

고효율 도시는 반드시 고효율 이동성을 겸비한다. 고효율 이동은 한 사회의 가치와 수준을 평가하는 기준으로, 사회 및 경제 발전의 필수조건이다. 또한 직장과 일상에서 부딪치는 수많은 선택의 순간에 중요한 기준점을 제시한다. 현대 도시의 이동 능력은 자동차를 포함한 동력 에너지 수단과 보행 수단의 조화로운 공존을 통해 효율성이 극대화된다.

현대 도시에서는 끊임없이 움직여야 한다. 고효율의 대표적인 특징인 기동성은 도시의 주요 공공 자원으로 모든 시민이 자유롭고 편리하게 원하는 목적지까지 이동할 수 있게 해준다. 스위스 건축가 베르나르 추미(Bernard Tschumi)는 '도시는 본질적으로

변환의 장소이며 기동성의 장소이다.'라고 말했다. 기동성은 직업, 교육, 주거와 관련된 개인 선택의 기준점이 되므로 도시 시민의 기본 권리라고 할 수 있다.

현대 도시의 교통은 르 코르뷔지에가 '하나의 물리 공간에서 또 다른 물리 공간으로의 이동 수단'이라고 말한 것처럼 단순하지 않다. 프랑스 건축가 장 마리 뒤틸뢰(Jean-Marie Duthilleul)는 '지금 우리는 교통에서 실용성만 추구하는 게 아니라 무언가 새로운 느낌을 원한다. 교통 공간은 장소감이 강조되고 기동성과 다양성, 복합성이 뒤섞여 무한한 상상력을 발휘할 수 있는 새로운 영역으로 떠올랐다.'라고 말했다. 고속 공공 교통의 거점 및 그 주변이 새로운 사회 교류 장소로 각광받기 시작하면서 고효율 교통 공간의 인간 중심 구조가 더욱 강화됐다.^{사진 48}

현대 중국 도시 시민들이 이용하는 교통수단은 꾸준히 증가하면서 교통 공간의 환승 플랫폼도 점점 복잡해지고 있다. 따라서 다양한 교통수단 및 공간을 빠르고 편리하게 연결하는 것이 중요하다. 예를 들어 은행, 호텔, 오락, 쇼핑 등 다양한 서비스 기능을 하나의 교통 공간과 연결시켜 고효율 인간 중심 공간을 만들면 시민 일상의 다양한 요구를 충족시키고 도시 교통 공간의 공공성을 높여 사회 교류를 더욱 촉진시킬 수 있다.

모든 시민이 편리하게 이동하려면 개인 교통과 공공 교통이 상호 보완 관계를 형성하며 조화롭게 공존해야 하고, 도시 공공 시설 및 공공 서비스의 접근성을 강화해야 한다.^{사진 49} 고효율 이동성은 빠른 도시생활에 발맞춰 효율적인 생활을 할 수 있게 해주고 사회 교류를 촉진해 도시에 활력을 불어넣는다.

복합 도시
MIXED CITY

넓은 의미의 복합은 기능, 공간, 형태를 모두 아우른다. 도시가 단일 전문 기능만 수행하던 시대는 이미 지났고 현대 도시에서는 일상, 직업, 오락, 주거 공간의 경계가 점점 모호해지고 있다. 공공생활과 사생활, 일과 오락의 차이도 크게 줄어 뒤섞이기 시작했다. 주거, 직업, 상업, 휴식, 교통 등 각기 다른 특징의 공간이 한데 모여 기능과 공간의 통합을 거쳐 다양하고 풍요로운 도시 공간이 탄생했다.^{사진 50} 이는 도시생활의 다양성을 촉진해 도시의 활력을 높인다.

세계 도시의 성공적인 도시개발 사례를 볼 때, 도시는 일정 수준의 인구와 밀도가 필요하며 환경이 수용할 수 있는 범위 안에서 최대한 다양한 기능이 통합돼야 한다. 여기에는 토지 사용상의 기능 통합 외에 도시생활의 전시성(全時性)을 고려한 24시간 연속 기능과 그 기능의 내용적인 측면도 포함된다. 오늘날 파리와 코펜하겐 등이 세계에서 가장 활기찬 도시로 꼽히는 이유가 여기에 있다.

50 51

52 53

50 복합 도시 이미지.

51 콜라주 도시. 콜라주 도시 이론에서는 도시 형태에 역사가 담겨 있다고 말한다.
각 역사 단계마다 도시 안에 그 시대의 흔적을 남기고, 도시 형태는 역사의 단편이
복잡하게 뒤엉킨 결과라는 것이다. 현재와 역사가 공존할 수 있는 방법을 찾을 때
도시 공간의 매력이 극대화되고 강력한 문화 색채와 활기를 바탕으로 새로운
도시 이미지를 만들어낸다고 본다.

52 아케이드는 쇼핑객에게 안정감과 시각적인 자극을 줄 수 있는
이상적인 방법이다.

53 도시가 단일 전문 기능만 수행하던 시대는 이미 지났고 현대 도시에서는 일상,
직업, 오락, 주거 공간의 경계가 점점 모호해지고 있다. 공공생활과 사생활,
일과 오락의 차이도 크게 줄어 뒤섞이기 시작했다. 주거, 직업, 상업, 휴식, 교통 등
각기 다른 특징의 공간이 한데 모여 기능과 공간의 통합을 거쳐 다양하고 풍요로운
도시 공간이 탄생했다. 이는 도시생활의 다양성을 촉진한다.

368

도심 지역의 활력은 기능의 다원화와 통합에서 나온다. 모든 일상과 사회생활이 가능하기 때문에 밤낮을 가리지 않고 끊임없이 사람들의 발길이 이어진다. 따라서 도심 경제 회복을 위해서는 사람들이 어떤 이유에서든 도심으로 모이게 하고 가능한 오래 머물게 해야 한다.

건전한 경제 구조의 자급자족형 지역을 형성하려면 소매 상점과 음식점, 사무, 주택, 오락 등 모든 기능이 효과적으로 연결돼 일련의 체계성을 갖추도록 해야 한다. 각 기능이 서로 긍정적인 부가 서비스 효과를 발휘하기 때문에 한 상점의 고객은 다른 업종의 잠재 고객이 돼 전체 이익을 증가시킨다. 전체 도시 발전 목표 관점에서 보면 다양한 행위와 활동은 토지 사용상의 여러 가지 항목을 충족시키고 다양한 시장 기능의 혼합을 촉진해 통합 효과를 극대화한다.

도시 공간의 혼합 사용은 토지 사용 계획 관점에서 볼 때, 한 개 이상의 블록을 점유한 상태에서 여러 가지 도시 기능이 수평 혹은 수직 교통 연결 방식을 통해 하나의 공동 시스템으로 묶이고 다양한 분야의 도시 공간을 활용해 체계적인 형태의 공간을 형성하는 것이다. 이러한 공간은 보통 건물 내부 기능이 외부로 확장돼 도시 외부 공간 형태의 수요까지 수용한다.

도시 공간의 혼합 사용은 다방면, 다기능, 다각도의 종합 형태이기 때문에 다른 공간 사용법에 비해 효율성과 유연성이 매우 크다.* 도시 공간의 혼합 사용은 대략 네 가지 유형으로 분류할 수 있다. 다방면 혼합 사용, 다기능 혼합 사용, 시간대별 혼합 사용, 활동 단계별 혼합 사용이다.* 이러한 도시 공간 혼합 사용 형

태는 대부분 동시 다발적으로 나타나는 경우가 많다.

　형태와 양식의 혼합은 콜린 로우의 '콜라주 시티' 도시계획 이론에서 시작됐다. 콜린 로우는 도시 형태가 콜라주 기법으로 그린 그림처럼 끊임없는 결합 과정을 통해 다양성을 증가시키고 내부적으로 일련의 체계를 확립한다고 보았다. 즉, 질서와 무질서, 단순과 복잡, 일상성과 우연성, 개인과 공공, 혁신과 전통, 과거와 미래의 공존을 보여준다. 이런 혼합 형태는 다양하고 충실한 내용을 다져주고, 이미지 시각화를 통해 즉흥적으로 빠른 반응을 유도해 시각적인 만족과 기쁨을 준다. 이로써 시민들의 도시 활동이 증가하고 활력 넘치는 도시가 탄생한다고 보았다. 특히 고도의 정보화·디지털화 시대를 맞이해 다양한 형태의 시각적 혼합은 시대적 요구를 충족시키는 중요한 역할을 담당하고 있다.^{사진 51}

　형태와 양식의 혼합은 다양한 역사 양식의 공존과 건축 양식의 예술화로 나타나고 있다. 도시 미화와 디자인은 도시계획의 주요 업적으로 평가되기 때문에 도시개발 과정에서 절대 소홀히 할 수 없는 부분이다. 도시 미화 및 디자인의 기본 원칙은 도시개발에 관련된 모든 부분을 활기 넘치는 멀티복합체로 통합하는 것이다. 디자인은 특정 장소의 물질적, 사회적, 정신적 가치를 상승시키고 개성을 강화시킨다. 20세기 이전까지 디자인에 대한 자각 노력은 대규모 개발 사업의 일부로 만족해야 했다. 20세기 들어 일시적으로 부각됐지만, 곧 경제 이익이라는 거대한 시장 논리에 밀려 도시개발의 주도적 위치를 내줘야 했다. 물론 예외 사항이 아주 없지는 않았다. 어떻든 지금은 디자인의 합리성

에 대해 이성적으로 생각해봐야 할 때다.

보행자와 차를 타고 지나가는 사람이 느끼는 도시 환경 이미지는 크게 다르다. 빠르게 이동하는 차 안에서 보는 도시 경관은 짧은 순간에 스쳐 지나가는 이미지에 불과하다. 세부적인 부분을 볼 수 없으니 풍부한 배경과 내용이 담긴 건축 양식을 느낄 수 없다. 따라서 우리는 여유 있게 천천히 거리를 걷다가 한참 동안 한자리에 서서 주변을 둘러보는 사람들에게 시각적인 기쁨과 자극을 줄 수 있는 방법을 찾아야 한다. 도시 형태와 양식의 혼합은 보행 관찰자에게 더 큰 의미가 있기 때문이다.

양식 혼합과 관련된 디자인은 주로 도심 속의 전용 보행 거리 혹은 보행 통행 비율이 높은 지역에 집중적으로 시행해야 한다. 보행 쇼핑 거리 중에서도 사람들의 시선이 가장 많이 머무는 1층의 디자인이 가장 중요하다. 상점과 보행자의 관계를 가깝게 이어줄 수 있는 핵심 요소는 입면이다. 이런 점에서 상점 건물과 거리를 잇는 아케이드는 쇼핑객에게 안정감과 시각적인 자극을 줄 수 있는 이상적인 방법이다. 개별 소매 상점이 하나로 이어진 아케이드 안에 통합되면 가도 경관의 연속성을 높여준다.^{사진 52}

포스트모더니즘 건축의 대표 주자로 꼽히는 로버트 벤츄리는 건축 양식의 혼합을 찬양하며 건축 자체의 복합성과 다양성을 강조했다. 포스트모더니즘은 상품 경제 발전과 도시의 개성을 형성하는 데 있어 매우 중요한 역할을 담당한다. 포스트모더니즘 발전은 곧 현대 도시 사회의 다양성을 상징하기 때문이다.

세계적으로 사랑받는 도시들은 예술의 감동을 느끼게 하는 도시 경관을 자랑한다. 또한 시민생활을 위한 다양한 공간과 환

경을 조성함으로써 풍요롭고 다양한 도시생활의 근거를 마련하고 새로운 체험을 가능하게 해준다.^{사진 53} 이런 도시에서는 문화 배경이 다른 다양한 계층의 사람들이 각기 다른 방법으로, 각기 다른 시간에, 각자에게 맞는 환경과 공간에 모여 각자 혹은 함께 도시생활을 즐긴다. 이를 통해 다양한 공간과 환경이 도시 운영 방식을 통해 강한 생명력을 갖춘다. 이처럼 기능 혼합, 공간 혼합, 형태와 양식의 혼합은 도시 활력 증진에 꼭 필요한 과정이다.

이야기 도시
STORY CITY

도시는 고대인과 현대인이 함께 생활하는 삶의 터전이다.
이 안에는 기호, 상징, 흔적 등 다양한 요소가 전해지고 있다.
한 시대가 끝난 후 남겨진 빈 건물은 두려움을 자아내고
거리엔 두꺼운 먼지가 쌓여간다. 이렇게 남겨진 것은 특별한
집착을 통해 새로운 시작을 맞이한다. 새로운 요소와 도구를
만들며 다음 시대의 번영을 기대한다.

알도 로시(Aldo Rossi)[6]의
『과학적 자서전(Autobiografia scientifica)』중에서

건축과 도시 공간은 유구한 도시 역사의 수많은 사건을 담아낸
역사와 도시의 무대였다. 수많은 관객의 눈과 귀를 사로잡던 화
려한 공연이 막을 내리면 무대도 객석도 텅 비어버리고 남는 건
건축 뼈대뿐이다. 이렇게 크고 작은 사건들은 도시와 역사의 이
야기가 된다. 그래서 오래된 도시 건축과 공간 형태는 이야기를
담은 그릇과 같다.

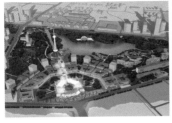

54

55

56

57

54 주저우시 선농타이양(神農太陽) 신도시.

55 스위스 풍경. 이야기가 흐르는 도시 풍경.

56 도시 트램.

57 프랑크푸르트 중앙역 내부. 프랑크푸르트 중앙역은 역사와 문화를 보존하면서 현대 도시생활에 필요한 다양한 서비스도 제공하는 성공적인 사례다.

루이스 멈포드는 도시와 역사에 대해 이렇게 말했다. "건축과 공간은 도시 발전 단계마다 중요한 역사의 그릇이 되었다. 이것은 도시 기능 혹은 발전을 유도하는 것보다 훨씬 중요하다. 도시에는 무언가를 모으고 보전하는 창고의 기능이 있기 때문이다. (중략) 도시 사회의 에너지는 공공사업을 통해 저장 가능한 상징적인 형태로 변한다. 오귀스트 콩트(Auguste Comte, 프랑스 실증주의 철학자)에서 윌리엄 모턴 휠러(William Morton Wheeler, 미국의 곤충학자)에 이르기까지 많은 학자들이 '사회는 저장 활동을 진행하며 도시는 이러한 활동을 위한 도구이다.'라는 인식을 체계화시켰다." 도시는 인류가 만들어낸 물질과 부의 집산지이며, 인류 정신문화의 원천이며 인류 문화를 담는 커다란 '그릇'이다.

시계탑, 가로변, 복도식 통로, 광장, 패루(牌楼)[7]와 같은 구조물은 표면적인 기능을 초월해 특별한 의미와 목적을 지닌다. 이것은 공동체 기억(collective memory)이 형상화된 것으로, 특정 사건 혹은 도시의 배경이며 그 내용을 담기 위한 도구다.[사진 54]

이탈로 칼비노는 『보이지 않는 도시들』에서 마르코 폴로의 입을 빌려 도시와 사건의 상호 관계에 대해 묘사했다. "도시의 생명은 과거의 사건이 축적돼 형성된 기억에서 찾을 수 있다." 도시 배경에 존재하는 이야기가 도시의 현실과 연결되기 시작하면서 도시가 이야기의 내용과 감각에 의지해 그 생명을 유지하려는 경향이 나타나고 있다.[사진 55]

건축가가 되기 전 기자로 활동했던 렘 콜하스는 도시 형태가 간직하고 있는 역사적 의미에 매우 민감했다. 특히 현대 도시 발전사에서 특정 장소와 관련된 각종 사건과 그 배경을 통해 표출

된 사회 에너지에 주목했다. 렘 콜하스는 베를린을 예로 들어 이렇게 설명했다. "베를린의 풍요로운 도시 배경은 그 안에 감동적인 역사가 담겨 있기 때문이다. 신고전주의 도시, 초기 현대화의 기수, 나치의 심장, 모더니즘 건축의 실험 무대, 전쟁의 희생양, 기적의 부활, 냉전시대의 영웅 등등……." 도시는 본질적으로 시간의 산물이다. 또한 크고 작은 사건이 뒤얽힌 역사를 통해 개성을 형성한다.

모더니즘에서 강조한 순수 공간 형식과 평범함을 뛰어넘는 독특한 개성은 확실히 모순적이다. 이제 우리는 그동안 형식에 가려 보이지 않던 것들에 시선을 돌려야 한다. 가로는 단순히 지나가기 위한 통로가 아니며, 광장도 그냥 바라만 보는 대상이 아니다. 도시 형식은 간단하게 끼워 맞출 수 있는 퍼즐 놀이가 아니다. 도시 형식의 배경에는 수많은 도시 사건이 쌓여 만들어진 깊은 의미가 숨겨져 있다. 풍성한 이야기는 도시 공간에 특별한 의미를 부여하고 시민들은 이렇게 의미 있는 '장소'를 좋아한다. 중국 사람들은 시안(西安) 하면 자연스럽게 유구한 역사를 떠올리고, 선전(深圳) 하면 역사와 전혀 상관없이 오직 경제와 발전의 이미지만 떠올린다. 그 장소에 부여된 특별한 의미 때문이다.

모리스 알바크스는 이런 말을 남겼다. "전통 가치에 대한 집착은 과거 사회와 그동안의 사회화 과정 중에 끊임없이 모습을 드러내며 지금까지 이어오고 있다. 우리가 역사 문화유산을 보호하기 위해 노력하는 과정이 곧 전통이 된다. 여기에서 우리는 과거에 대한 기억이 강화되는데 이 역시 전통의 일부가 된다."

우리가 보호하고 지켜야 할 것은 물리적인 실체만이 아니라

그것과 관련된 모든 변화 과정이다. 과거와 현재가 대화를 통해 연결돼야 과거를 제대로 이해할 수 있다. 여기에 대해 네덜란드 건축가 알도 반 에이크(Aldo Van Eyck)는 이렇게 말했다. "우리는 과거-현재-미래를 마음 깊은 곳에 하나의 선으로 이어진 연속적인 흐름으로 봐야 한다. 그렇지 않으면 인류가 만들어낸 모든 사물은 시간의 깊이와 기억의 배경을 잃어버릴 것이다. (중략) 만약 우리가 과거를 돌아보지 않았다면 이렇게 거대한 환경을 조합해내지 못했을 것이다. (중략) 현대 건축가들은 맹목적으로 변화를 추구하지만 누군가는 비난하고 누군가는 추종할 것이다. 그러나 아무리 좋게 봐도 결국 사물의 표면을 쫓는 행위에 불과하다. 단언컨대 이것은 그들이 과거와 미래를 단절시키는 원인이 되고, 그 결과 현재는 시간의 척도를 잃어버려 우리의 감정이 닿을 수 없는 존재가 될 것이다. 그러므로 우리는 과거로부터 출발해 변치 않는 인간의 본질을 찾아야 한다."*

트램과 자전거는 시대를 초월해 비교적 성공적으로 도시에 정착한 교통수단이다. 정도의 차이는 있지만 이것 덕분에 신비로운 전통의 이미지가 더해진 도시들이 많다. 또한 비교적 오랜 역사를 지닌 교통수단으로 도심 지역의 다양한 사회 계층의 일상과 사회생활에 성공적으로 안착했다._{사진 56}

"도시의 추억은 정보화 시대 사회 구조에 조정과 변화를 예고하며 사회심리에 큰 파장을 일으켰다. (중략) 도시의 추억은 사실상 도시의 경험과 기억에 대한 정리라고 보면 된다. 이것은 도시와 관련된 다양한 이론과 연계돼 도시에 대한 우리의 인식을 새롭게 바꿔놓는다." 이탈리아의 철학자 베네데토 크로체(Benedetto

Croce)는 한층 치밀한 분석을 내놓았다. "과거의 사실은 현재 생활의 즐거움과 하나가 돼야 한다. 과거의 사실은 과거의 즐거움이 아닌 현재의 즐거움에 초점을 맞춰 해석해야 한다."* 결국 도시의 추억이란 현재로부터 과거를 분석하고 이해하는 과정이며, 현재의 목표에 따라 역사를 새롭게 정리하려는 시도다.

건축 이론가 노르베르그 슐츠(Norberg Schulz)는 도시 공간 및 도시 환경에서의 경험과 의미를 인간의 문화심리적인 측면에서 분석했다. "건축가의 임무는 의미 있는 장소를 만들어 시민의 삶의 질을 높이는 것이다." 도시계획도 이와 같은 맥락으로 봐야 한다. 도시 공간은 물리적 측면에서 보면 특정 형체의 제한된 '공간'이다. 공간 안에 존재하는 사회, 문화, 역사적 사건, 인간의 활동, 지역 특색 요소가 상호 영향을 끼치며 밀접한 관계를 맺을 때 일련의 의미 있는 문맥이 형성된다. 이처럼 명확한 의미를 지닌 공간을 '장소'라고 한다.

현대와 구시대 문화의 차이를 살펴보면 구시대 문화 개념은 연속성이 핵심이고, 현대 문화 개념의 핵심은 다양성과 변화다. 구시대 문화 개념은 전통을 숭상하고 현대 사상은 다양한 개념을 인정하고 받아들인다. 역사문화는 연속성을 지닌 동시에 일직선 형태로 계승돼야 하며, 현대 문화는 모든 요소를 수용할 수 있어야 한다.

위에서 말한 일직선 형태로 전해온 이야기 문화는 도시문화의 통시성을 보여준다. 여기에서 시간은 도시 형태의 특별한 구성 요소가 되고 도시 질서의 특수성이 뚜렷해진다. 도시 형태는 시간의 흐름과 함께 수많은 반복을 거쳐 그 내용이 더욱 풍부해

지고, 수많은 역사의 흔적을 남긴다. 도시 발전은 신구의 결합이며, 이 과정에서 수많은 변화의 가능성이 존재한다. 그 결과 역사문화는 연속성을 유지하는 동시에 현대의 특수성을 담아낸다. 따라서 도시 형태의 통시성은 과거-현재-미래를 자연스러운 흐름으로 연결시켜 준다.

통시성의 도시문화를 '이야기' 문화라고 말하기도 하는데, 이것 자체는 도시 활력 증진에는 별다른 효과를 발휘하지 못한다. 일직선 형태로 계승된 '이야기' 문화는 역사문화 흔적을 연결하고 추억을 표현할 뿐 현대 도시생활과 연결되지 못하기 때문이다. 그러나 모든 요소를 수용하는 현대 생활문화는 도시 문맥과 통시성을 모두 수용해 도시문화 형태에 현재의 일상생활이 녹아들게 함으로써 일종의 '공시성'까지 표현한다. 이처럼 과거-현재-미래를 일직선으로 연결하는 통시성에 공존의 의미를 더함으로써 문화의 집약 효과를 만들어낼 수 있다.

그 대표적인 예인 프랑크푸르트 중앙역은 유럽에서 가장 크고 오래된 기차역 중 하나다. 이 역은 철로를 지하 20미터 아래로 끌어내리고 지면은 도시생활 공간으로 조성했다. 정문의 둥근 아치형 지붕은 그대로 보존했고 그 앞에 쇼핑 거리를 조성했다. 이 길은 지하 철로와 연결되는데 일종의 선큰 형태다. 선큰 공간 둘레는 약 3킬로미터이고 높이는 3층이다. 이곳에서는 갤러리, 상점, 음식점 등 다양한 서비스를 제공한다. 프랑크푸르트 중앙역은 역사문화와 현대 생활의 공존을 성공적으로 실현한 사례다.^{사진 57} 이러한 생활문화의 공존 형태는 현대 도시에 가장 적합한 방식으로, 도시 활력 증진에도 큰 도움이 된다.

특별한 지역 의미를 표현하는 도시 이야기 공간은 사회, 역사, 문화의 변화 과정을 형상화하고 인류가 지구 생태계의 일부로서 도시라는 특별한 취락 형태를 만드는 과정에서 겪은 모든 희로애락을 담아낸다. 도시의 의미는 시민의 발길을 끌어들여 머물게 하고, 시민의 사고 활동을 촉진시켜 기억과 공동체의식을 형성함으로써 시민들에게 사랑받는 도시가 되는 데 있다. 또한 시민들에게 도시의 깊이를 정확히 이해시켜 이야기 도시를 형성한다. 개체의 인식과 공동체 기억이 모두 존중되는 인간 중심 공간에서 다양한 도시 활동을 통해 지속 가능한 발전형 도시 공간을 만들어야 한다.

6 알도 로시 Aldo Rossi
 1931-1997년, 이탈리아 건축가.
 1990년 프리츠커상을 수상했다.

7 패루 牌楼
 문의 형태로 지은 중국 전통의 기념비 건축물.
 패방(牌坊)이라고도 한다.

생활 도시
LIFE CITY

도시 발전은 단순히 표면상의 물질적인 개선을 뜻하는 것이 아니라, 도시생활의 '그릇', 역사문화의 '저장 매체'로서의 역할을 충분히 발휘해 삶의 질을 높이고 인간관계 환경을 개선하는 것까지 포함한다. 도시의 주체는 사람이고, 도시생활 장소인 시민 공간은 도시 활력의 저장소이자 근원이다. 이상적인 도시 시민 공간은 도시 사회의 다양한 일상을 받아들일 수 있어야 한다. 이탈로 칼비노는 『보이지 않는 도시들』에서 이렇게 말했다. "도시는 기하학 논리와 인간이 만든 도안 사이에 존재하며, 기하학과 생활은 상호작용을 일으킨다." 평범한 일상의 다양성에 주목해야 생활 도시의 답을 찾을 수 있다.

도시 시민의 일상은 가정생활과 공공생활로 구성된다. 도시 공간은 공공생활을 위해 제공된 장소이자 촉매제다. 공공생활 역시 도시 공간에 영향을 미친다. 따라서 생활의 매력을 건축과 도시 공간의 매력으로 전환할 수만 있으면 내게 꼭 맞는 삶의 환경을 만들 수 있다. 공공장소는 시민들의 행동방식을 체계화하

는 기능이 있지만 정신적인 만족도 줄 수 있어야 한다. 그러므로 도시생활의 질은 공공장소의 개방성과 충실함에 달려 있다.^{사진 58}

공공생활은 개인과 개인의 관계뿐 아니라 문화, 심리, 도덕, 종교 등을 포함하는 보다 넓고 심오한 의미로 이해해야 한다. 공공생활 발전과 성장 과정에는 일종의 자발성이 나타난다. 이 자발성은 사회, 집단, 개인의 다양한 수요를 바탕으로 형성된다. 인류의 물질 및 정신생활이 발전함에 따라 공공생활도 끊임없이 변화하며 지속적으로 도시 공간에 영양분을 공급해왔다. 공간의 형식, 분리, 결합도 점점 더 다양하고 유연하게 변해가고 있다. 이렇게 해서 복잡하고 새로운 공공생활의 요구를 받아들이는 동시에 공공생활의 번영과 발전을 촉진할 수 있다.

독일의 철학자 위르겐 하버마스(Jürgen Habermas)는 시민 공공 영역이 서양 도시의 현대화 과정에 중대한 작용을 일으켰다고 봤다. 특히 시민들의 주체의식, 민주적인 대화 방식, 사회비판 능력 배양에 중요한 기초가 됐다. 이것은 현대화를 진행 중인 현대 중국이 반드시 참고해야 할 사항이다. 즉, 시민 주체의식을 배양하기 위해서는 가장 먼저 도시 공공 공간의 공공성을 강화해야 한다.^{사진 59} 공공 공간은 이원화 혹은 다원화 개념으로 봐야 한다. 그러나 중성적·물질적인 개념에만 국한할 것이 아니라 공공 권력, 시장경제 등 다양한 사회적 힘이 시민을 위한 공공 공간의 공공성에 어떤 영향을 끼치는지 다각적으로 분석해야 한다.

중국 도시가 발전해온 역사를 보면 서양에 비해 공공성 개념이 크게 부족하다. 중국 고대 도시에서 광장 형태는 거의 찾아볼 수 없고 단지 크고 작은 공공 공간 정도가 있었을 뿐이다. '광

장문화'가 없었기 때문에 '시민문화'가 형성되기 어려웠고 '공공성'은 전혀 관심의 대상이 아니었다. 서양 도시 발전 역사를 살펴보면 시민사회의식이 형성된 도시에서는 도시 건축과 도시 공공 공간이 종교와 평등의식을 표출함으로써 광장의 보편화와 공공시설의 사회화를 이끌었다. 그러나 중국 고대 도시 사회는 권력자의 사택지와 다름없었기 때문에 모든 도시 공간이 권력자의 의지에 따라 건설됐다. 당연히 시민을 위한 광장이나 공공 건축은 극소수였고, 그나마도 소수 특권층을 위한 공간이었기 때문에 공공성은 거의 존재하지 않았다.

이와 관련해 크리스토퍼 알렉산더는 이렇게 말했다. "건축에 관심이 있는 사람도 쉽게 간과하는 사실이 있다. 특정 지역의 모든 생활과 영혼은 그곳에서 체험할 수 있는 모든 경험을 포함한다. 이것은 단순히 물리적 환경에만 국한된 것이 아니라 그 체험의 바탕이 되는 사건의 패턴까지 포함한다. (중략) 이제 조금 더 깊이 들어가보자. 수많은 창조적 활동이 끊임없이 발생하는 복잡한 도시에서 어떻게 체계화된 질서가 형성될 수 있었을까? 그 첫 번째 과정에는 일단 공통의 패턴 언어가 필요하다. 모든 시민이 평범한 일상 활동을 통해 각자의 에너지를 표출하면서 가로와 건축에 활력을 증진시킨다."＊ 여기에서 크리스토퍼 알렉산더는 보편적인 일상으로서의 공공생활이 도시의 활력을 증진시키고 인간의 생물학적 특징이 도시 생명체 특징으로 형상화되는 점을 강조했다.

사람은 공공생활의 주체다. 즉, 도시 공공 공간에서 벌어지는 모든 활동과 사건의 생산자이며 활동 '장소'의 존재를 위한 필수

58

59

60

61

58 시카고 밀레니엄 공원. 이 공원의 '구름의 문(Cloud Gate)' 조각과 '크라운 분수
(Crown Fountain)'는 도시생활의 공공성 특징을 표현한 작품으로 시민들에게
많은 사랑을 받고 있다.

59 야간 도시생활.

60 파리 퐁피두 센터 앞 광장. 파리 시민에게 가장 인기 있는
공공생활 공간 중 하나다.

61 거리 공연 모습. 도시 발전은 단순히 표면상의 물질적인 개선을 뜻하는 것이
아니라 도시생활의 '그릇', 역사문화의 '저장 매체'로서의 역할을 충분히 발휘해
삶의 질을 높이고 인간관계 환경을 개선하는 것까지 포함한다.

요소다. 대부분의 도시생활은 인간 사이의 교류 과정에서 발생했고, 교류 장소의 필요에 따라 공공 공간과 가로가 탄생했다. 여기에 대해 제인 제이콥스는 이렇게 말했다. "도시의 가장 기본적인 특징은 인간 활동에서 비롯된다. 인간이 주도하는 공공생활은 가로를 비롯한 공공 공간을 도시에서 가장 활기 넘치는 도시 '기관'으로 만든다."

도시 공공 공간은 도시 공공생활에 특별한 영향을 끼치는데, 특히 다양한 도시 요소와 공공생활을 연결해주는 도시 매체로서의 역할이 중요하다. 현대 사회는 과학기술, 특히 정보 기술이 발달함에 따라 매체 형식이 점점 더 다양해지고 있다. 서적, 신문, 잡지와 같은 전통 매체 외에 텔레비전, 인터넷 등의 신흥 매체가 등장했다. 그러나 가장 오랜 역사를 지닌 매체인 공공 공간의 기능을 대체할 매체는 아직 없다. 특정 건축이나 가로 등 공공 공간은 물리적 활동 외에 감성과 진실 등 인간의 모든 생활을 아우르는 특별한 기능을 발휘한다.

일찍이 에드문트 후설은 모든 지식은 생활세계가 배경이 되어야 하며, 생활세계 자체가 목적이 돼야 한다고 주장했다. 그의 설명에 따르면 생활세계는 직관적이고, 추상적이지 않으며, 일상적이다. 생활세계로 돌아가기 위해서는 가장 자연에 가까운 방법을 찾아야 한다.

도시 공공 공간은 일종의 공유 장소로 사람들의 관심과 발길을 끌어모아야 한다. 이곳에서 직접 도시를 체험하고 그 과정의 즐거움을 다른 사람과 공유할 수 있다. 이렇게 즐거움을 되찾고 호기심을 충족시키는 동안 공공 공간에서 활동하는 사람 모두

각자 자신에게 맞는 생활방식을 찾을 수 있다. 또한 인간 교류를 통해 귀속감과 자아 존중감을 회복할 수 있다. 지금 가장 필요한 것은 대중에 의한 활발한 도시생활이다. 거리 광장에서 건물 앞마당까지 시민들을 불러 모아 함께 노래하고 춤추고, 영화를 보고, 책을 읽고, 각자의 생각을 나누는 다양한 활동을 펼쳐야 한다. 이렇게 공공 공간에 활력을 불어넣고 매력적인 도시 풍경을 만들어야 한다.^{사진 60}

공공 공간은 공공생활을 위한 기반이 되고 공공생활은 공공 공간의 발전을 촉진시킨다. 도시 공공 공간은 건축 내부 공간에 비해 광범위한 내용을 융통성 있게 수용할 수 있으므로 이용자가 많아질수록 도시생활의 다양성이 높아진다. 이것은 다시 공공생활의 수준을 높이고 공공 공간을 매력적으로 만든다. 매력적인 공공 공간은 사람들에게 많은 체험 기회를 제공하고 다양한 경험을 공유하게 해준다. 공공 공간에서 펼쳐지는 다양한 인간 교류는 활력을 증진시키고, 이 활력은 다시 공공 공간 곳곳에 침투해 다양한 매력을 발산한다.^{사진 61}

다양한 도시 시민의 수요를 만족시킬 수 있다는 것은 곧 도시생활에 대한 만족도가 높다는 의미로 해석할 수 있다. 도시의 생존·발전 능력이 강하다는 것은 곧 도시 활력이 강하다는 뜻이다. 도시생활과 도시 공공장소는 상호 의존도가 매우 높다. 장소는 생활의 저장 매체이며, 이러한 내용을 바탕으로 생활의 다양성을 촉진한다. 따라서 시민생활이 발생하지 않는 장소는 도시 장소로서의 의미가 없다. 다양한 생활이 끊임없이 발생하는 도시라야 비로소 생명력을 지닐 수 있다.

보행 도시
CAR-FREE CITY

기계 시대가 열리기 전에는 도시의 주거와 상업 활동이
한데 어우러져 있었다. 이리저리 천천히 걷는 모습은
천 년 이상 변하지 않고 이어졌다. 고귀한 신분이라도
거리의 체험은 평민과 다르지 않았다. 물론 그냥 걷느냐,
채찍을 휘두르느냐의 차이는 있었지만 한가로이
거리 풍경을 느낀다는 점에서는 다를 바 없었다.
모든 경험을 아주 가까이에서 생생하게 할 수 있었기
때문에 도시 가로와 광장에는 다양한 시민생활과
문화, 사건이 끊임없이 이어졌다.

린허(林鶴)의 「보행 도시를 추억하며(懷念步行城市)」 중에서

보행 도시는 도시 공공생활로의 회귀를 뜻한다. 보행은 가장 오
랜 역사를 지닌 인류의 보편적인 행동방식 중 하나다. 과학기술
과 교통수단이 고도로 발전한 후기 산업시대에 보행 행위를 새
롭게 조명한다는 것은 곧 전통으로의 회귀를 의미한다. 최근 보

행 도시에 대한 목소리가 점점 커지고 있는데, 그 핵심은 자동차 교통의 홍수를 겨냥해 자동차가 장악한 도시 공공 공간을 인간에게 되돌려야 한다는 것이다.

도시의 중심이 되는 공공장소는 반드시 보행자 위주로 건설해야 한다. 보행 공간은 집회와 공연 등 다양한 도시 활동의 무대이기 때문에 다채로운 문화가 공존·교류할 수 있는 인간 중심 공간이 돼야 한다. 보행 도시 조성에는 대부분 생태 환경 개선 효과가 수반된다. 실제로 많은 유럽 도시들이 도심 보행 거리를 조성한 후 비둘기 떼가 광장을 뒤덮기 시작했다. 인간과 동물의 아름다운 공존으로 도심 광장의 생명력은 더욱 강화된다.

보행 교통이 증가하면 가로변 상점의 영업이 촉진되는 긍정적인 효과가 생긴다. 매력적인 보행 거리에는 언제나 많은 사람이 모여 산책이나 쇼핑을 즐기기 때문에 자연스럽게 기반시설이 늘어나고 환경이 개선된다. 또한 늘 활기찬 거리는 투자자에게도 매력적이기 때문에 지속적인 발전에 유리하다.

보행은 본질적으로 교통의 한 종류다. 보행 이동으로 공공 환경에 진입하려면 무엇보다 접근성이 중요하다. 보행 공간은 도시 공공 공간 중에서 만족도가 가장 높은 곳이어야 한다. 편리한 교통 시스템은 물론 기본적인 운동시설을 갖춰야 하고, 맑은 공기를 마시며 산책을 즐길 수 있는 환경이 조성돼야 한다. 보행은 다양한 즐거움을 얻는 활동이다. 산책을 하면서 주변 사람이나 상점 쇼윈도를 구경하기도 하고 예상치 못한 만남이나 사건이 벌어지기도 한다. 어떤 사람은 보행 거리를 찾아 한 번에 관광과 산책 등 여러 가지 목적을 해결하고, 또 어떤 사람은 오직 쇼핑의

목적으로만 보행 거리를 몇 번씩 찾는다. 이렇게 보행 거리를 찾는 사람들은 각자의 목적을 달성하기 위해 다양한 방식으로 행동한다. 하지만 어떤 방식으로든 보행 거리를 찾는 사람이 많아질수록 대중교통 이용률이 높아져 도시 발전과 효율성이 촉진된다. 이것은 다시 보행 교통과 대중교통의 유기적인 연결에 영향을 끼쳐 보행 거리의 접근성을 개선해준다.사진 62

도시 보행 공간은 아름다운 도시 이미지를 만들어주는 역할도 하지만, 그보다 시민들을 위한 감성적인 기능이 더욱 중요하다. 심리치료 전문의 조안나 팝핑크(Joanna Poppink)는 노천카페를 이용하거나 쇼핑 거리를 걷는 일이 단순히 기분을 상쾌하게 해주는 소일거리 수준을 넘어 건강한 도시생활의 필수조건이라고 주장했다. "집안에서만 생활하는 사람은 텔레비전이 만들어놓은 환상에 사로잡히기 쉬운데, 이러한 현실과의 괴리는 강한 공포를 유발한다." 따라서 도시민들이 느끼는 공포와 불신은 일정 부분 인간 교류 기회를 제공하는 공공 공간과 관계가 있다고 볼 수 있다. 다시 말해 집 밖으로 나가 현실 세상에서 나이, 인종, 직업, 성별이 다양한 사람과 접촉하고 교류해야 자신의 실체와 존재감을 확인할 수 있다는 것이다. 이런 경험은 사회성을 비롯해 소속감과 공동체의식을 기르는 데 큰 도움이 된다. 또한 이러한 사람이 많아지면 사회문화의 다원화가 촉진돼 도시생활이 더욱 풍요로워진다.

보행 거리는 더 많은 사람들이 더욱 다양한 활동을 벌일 수 있는 공간을 제공하고 도시개발과 환경 개선 촉진에 긍정적인 효과를 발휘한다. 또한 보행 거리의 상점과 휴식 공간은 늘 많은 사

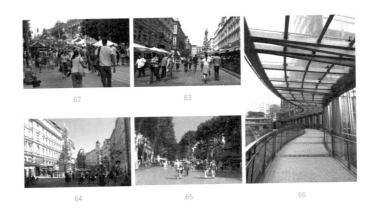

62

63

64

65

66

62 도시의 중심이 되는 공공장소는 반드시 보행자 위주로 건설해야 한다. 보행 공간은 집회와 공연 등 다양한 도시 활동의 무대이기 때문에 다채로운 문화가 공존·교류할 수 있는 인간 중심 공간이 돼야 한다.

63 코펜하겐 스트로이어트 보행 거리.

64 빈의 보행 거리.

65 바르셀로나의 보행 거리.

66 런던 염원의 다리(Bridge of Aspiration).

람으로 붐비기 때문에 현지 투자는 물론 외부 투자까지 끌어들인다. 투자가 늘어나면 도시는 계속해서 더 나은 모습으로 발전하고, 도시 발전은 일자리 창출 효과로 이어진다. 또한 매력적인 보행 공간은 노변의 상업 활동을 촉진한다. 사람들이 보행 거리를 돌아다니며 휴식을 취하고 물건을 사는 일들이 모두 소비와 연관되기 때문에 상점의 영업 이익이 크게 증가하고 그만큼 일자리도 많이 늘어난다.

미국 도시들은 보행 거리의 투자 유치 효과를 적극 활용하는 것으로 유명하다. 일리노이주 스프링필드시에서 한 상업 단체가 보행 거리를 조성했는데, 가장 큰 목적이 바로 새로운 투자 유치였다. 결과적으로 스프링필드시는 10년 동안 2억 달러 이상의 투자금 유치에 성공했다. 반면 독일 도시의 개발 과정은 조금 다르다. 이곳은 도시 구조가 중세에 형성된 탓에 도심 공간이 너무 협소해 교통 혼잡을 해결하려면 도시 가로를 보행 거리로 바꾸는 것 말고는 다른 선택의 여지가 없었다. 그러나 보행 거리 조성 후 보행 인구가 늘어나면서 뜻밖에 경제적인 성공까지 거둔 것이다. 이후 보행 거리 조성은 독일 도시개발의 주요 항목이 됐다.

위의 서양 도시와 비교하면 중국 도시의 보행 거리 건설은 아직 가야 할 길이 멀다. 1980년, 쑤저우(蘇州) 관첸제(觀前街)에 중국 최초의 보행 상업 거리가 조성됐다. 이때부터 '보행 상업 거리 조성'은 중국 도시개발에 단골 항목으로 등장하기 시작했는데, 난징(南京) 푸즈먀오(夫子廟), 상하이 난징루(南京路)가 대표적인 사례다. 그러나 중국 도시의 보행 상업 거리는 일직선으로 만들어져 있기 때문에 여러 구역이 그물 형태로 연결된 코펜하겐

과 빈이 다양한 도시생활 및 활력 증진 효과를 발휘하는 것과는 확실히 다르다. ^{사진 63, 64}

자동차 교통량 증가와 함께 좁은 도심 가로에서 자동차와 보행자의 충돌 사건도 급증하고 있다. 따라서 보행 거리 조성을 통해 도심 가로를 보행자에게 되돌려줘야 할 필요성이 더욱 커졌다. 코펜하겐은 세계에서 가장 앞서 시민들에게 도심 보행 거리를 되돌려준 도시다. 코펜하겐 시내 중심은 쾌적하고 편리해 보행자의 천국으로 불린다. 도심 교통량의 80퍼센트가 보행 교통이고, 나머지 14퍼센트는 자전거 교통이 차지한다. 이것만으로도 코펜하겐 시내가 완벽에 가까운 보행자의 천국임을 알 수 있다. 이뿐만이 아니다. 곳곳에 휴식을 위한 의자가 설치돼 있고 노천카페에서도 한가로운 시간을 보낼 수 있다. 보드와 롤러블레이드를 타는 젊은이들, 여러 가지 악기를 연주하는 아마추어 음악가·예술가·이야기꾼의 공연도 계속해서 시민들의 발길을 광장으로 이끈다. 이처럼 다양하고 풍부한 거리 공연 덕분에 코펜하겐의 보행 거리는 도시의 휴식 공간으로 사랑받고 있다. 사람들은 이곳에서 많은 볼거리를 즐기고 다양한 사람들과 교류할 수 있다.

보행 거리는 작은 골목과 연결돼 보다 광범위한 보행 가로 네트워크를 구성해야 보행자의 천국으로 거듭날 수 있다. 도심의 크고 작은 공간이 주차장으로 변하는 것을 막으려면 이곳을 시민 휴식을 위한 공공 공간으로 되돌려야 한다. 시민 참여와 다양한 공공 활동이 끊임없이 이어지면 이곳은 자연스럽게 여가와 오락을 공유하는 생활 장소가 될 것이다. 여기에 카페와 다른 편

의시설이 더해지면 시민의 여가생활은 더욱 풍요로워진다. 보행 거리의 발전은 곧 도시 이미지로 이어지므로 보행 도시 건설은 여러모로 중요한 의미가 있다.

도시 보행 공간 시스템은 시민 활동 및 행동 패턴 구성과 깊은 연관이 있다. 시민들은 특정 공공 구역 안에서 산책, 놀이, 공연, 집회, 관광, 쇼핑, 오락 등 다양한 활동을 수행한다. 이 과정에서 활동의 비율 조합, 규모의 크기, 지역 내 공간과 시간에 따른 배치 등을 고려해 도시 보행 공간 시스템이 만들어진다. 이것은 나이, 취미, 기호가 제각각인 시민들이 하나의 도시 보행 공간 시스템 안에서 각자 자신에게 맞는 활동 장소를 찾을 수 있음을 의미한다.사진 65

최근의 연구 경향을 보면 도시 공공 공간을 주택의 '거실'로 인식하는 사례가 많다. 도시 공공 공간의 보행화를 통해 도시의 '거실'을 보다 인간적이고 활기 넘치는 장소로 만들겠다는 것이다. 이를 위해 지하, 지면, 공중 보행로를 조성해 입체 보행 네트워크를 형성하고, 도심의 주요 공공 공간을 연결하는 방법을 활용하고 있다.

이 중에서도 공중 보행로는 폭우나 폭풍과 같은 악천후를 피해 일상생활을 정상적으로 이어갈 수 있기 때문에 도시생활의 연속성을 높이는 효과가 있다. 이것은 24시간 잠들지 않는 도시생활과 마찬가지로 도시 공간의 활력을 증진시킨다.사진 66

지하 보행로는 공중 보행로와는 또 다른 방법으로 전천후 보행 공간을 조성한다. 일단 지하 보행로는 수많은 전통 도시 중심지에서 나타나는 고밀도 스트레스를 완화하는 효과가 있다. 또

한 지면 보행 교통의 혼잡을 덜어준다. 그리고 가장 중요한 기능은 혹한이나 폭염과 같은 외부 기후에 효과적으로 대처할 수 있다는 점이다. 또한 지하 보행로는 지면과 마찬가지로 상업 발전을 촉진하기 때문에 도심 활력 증진에도 큰 도움이 된다.

마지막으로 아케이드 보행로 역시 날씨의 영향을 줄여 도시 생활의 연속성을 유지하는 데 목적이 있다. 아케이드는 특히 상업 공간의 연속성에 효과적이다. 여러 상점이 날씨에 상관없이 영업 활동을 지속할 수 있게 해주며 날씨가 안 좋을 땐 오히려 상점과 보행자의 거리가 가까워지는 효과가 있다. 아케이드 보행로는 광저우(廣州), 상하이, 푸저우(福州), 원저우(溫州) 등 중국의 경제 도시에서 보편적으로 사용하는 방식이다. 물론 중세 시대부터 공공성을 발전시켜온 유럽 도시에서는 더 많은 아케이드를 볼 수 있다. 도시 활동에서 날씨의 영향을 줄여 연속성을 높이는 일은 곧 도시의 활력과 연결되는 매우 중요한 문제다.

보행 도시를 강조한다고 해서 현대 도시의 효율성을 외면해도 좋다는 뜻은 아니다. 다만 현재의 보행 환경을 개선하고 보행 공간을 늘려 대중교통, 보행, 자동차, 트램 등 다양한 교통수단이 균형을 이루게 하자는 것이다. 따라서 보행 공간과 대중교통의 연결이 매우 중요하며 이것은 현대 보행 도시가 갖춰야 할 필수 조건이다. 보행 도시 건설에서는 지역 외부로 향해 있는 노면 건물을 지역 내부에서 흡수하고, 공공 광장과 유기적으로 연결되어 보다 편리한 네트워크형 도시 공공 공간 시스템을 형성해야 한다. 그 최종 목표는 보행 공간을 시민을 위한 진정한 도시 공간으로 만드는 것이다.

24시간 도시
24-HOUR CITY

저 멀리 가로등이 불을 밝혔네.
밤하늘에 반짝이는 무수한 별 같구나.
하늘에 밝은 별이 나타났네.
저 멀리 불 밝힌 가로등 같구나.
끝없이 펼쳐진 하늘 어딘가에
반드시 아름다운 거리가 있으리라.
그 거리에 진열된 물건들은
반드시 세상에서 가장 귀한 것이리라.

궈모뤄(郭沫若)의 「천상의 거리(天上的街市)」 중에서 ^{사진 67}

포스트모더니즘 문화는 현대 도시생활의 주요 배경 중 하나다. 현대인은 포스트모더니즘 문화 안에서 나고 자랐으며, 인터넷과 정보화 시대에 살고 있다. 밤의 생활은 현대인의 인생 시간을 연장시켰고 현대인의 생활은 과거 시대와 완전히 달라졌다.

24시간 도시는 현대 도시의 번영을 상징한다. 활력이 넘치는

도시는 대부분 24시간 도시의 특징이 있다. 도시의 밤 환경은 24시간 도시의 기초가 된다. 일상과 업무, 상업 기능의 혼합은 24시간 도시의 공공생활에 연속성을 부여하는 중요한 수단이다.

크리스토퍼 알렉산더는『건축·도시 형태론』에서 언급한 패턴 중 33개 패턴에서 도시의 밤 생활에 대해 자세히 분석했다. 그는 '도시의 밤에는 독특한 분위기'가 있기 때문에 사람들이 밤에도 기꺼이 밖으로 나가 밤 생활의 중심지로 향한다고 말했다. 특히 화려한 조명을 밝힌 곳일수록 더 많은 사람이 모이기 마련이다. 곳곳에 분산돼 있는 규모가 작은 밤 생활 중심지는 전체 도시 경관 속에서 서로 어울려 특별한 운치를 자아낸다. 특히 광장을 둘러싸고 있는 다양한 서비스 공간은 광장에 기쁨과 흥분의 이미지를 더한다. 조명이 켜지기 시작하면 사람들은 기대에 부풀어 밖으로 나가 시간을 보낸다.^{사진 68}

밤의 도시에는 특별한 도구, 즉 조명이 필요하다. 조명은 도시의 다른 요소와 조화를 이뤄 매력적인 도시 야경을 만들어낸다. 시간의 변화가 만들어낸 밤 도시의 이미지 효과는 낮의 그것과는 완전히 다르다. 낮에는 자연광이 강력한 영향력을 발휘하기 때문에 다른 선택의 여지가 없다. 그러나 밤에는 우리가 자유롭게 광원을 선택할 수 있다. 각종 조명 기구와 기술을 이용해 원하는 상황을 만들 수 있다. 따라서 밤의 광선은 유동성과 주관성이 강하며, 밤의 인공 불빛은 도시 경관 조성에 결정적인 요인이 된다. 사람들은 조명 대상과 조명 방법을 통제할 수 있기 때문에 선택적으로 특정 부분을 밝게 하고 나머지 부분을 어둡게 함으로써 원하는 이미지를 만들 수 있다. 낮의 도시에서는 이런 선택권

이 거의 없다.

도시생활이 발전함에 따라 단일 기능 조명과 자체 예술성에 몰입한 조명 기구로는 밤의 도시생활의 다양한 요구를 충족시킬 수 없게 됐다. 야경 설계의 핵심은 단순히 세상을 환히 밝히거나 도시 미화를 목적으로 하는 것이 아니라, 밤이라는 시간의 특수성을 고려해 기존 도시 형태를 기초로 시민생활 및 도시 공간 시스템에 부합하는 방법을 찾는 것이다. 이것은 전체 도시계획에 시간의 특수성 부분을 보충해 기존 도시체계와의 상호작용을 일으키도록 하는 방법이다. 또한 낮의 도시생활 체계를 방해하지 않는 범위에서 야경이 최대한 시민들의 요구를 충족시키고 밤의 도시에 활력을 불어넣어 도시의 지속적인 발전을 도모해야 한다.

다원화된 현대 사회에서 밤 생활은 이미 중요한 자리를 차지하고 있다. 야간 조명으로 독특한 분위기를 조성해 시민들로 하여금 주저 없이 밖으로 나가 다양한 교류 활동에 참여하게 한다. 화려한 밤의 도시는 일단 시각적으로 큰 기쁨을 준다. 시각을 통해 전달된 정보는 사람들의 예술성을 자극한다. 조명의 다양한 조합과 변화는 사람의 시각을 충분히 자극함과 동시에 도시에 대한 가독성을 높여준다. 사람은 환한 불빛에 둘러싸인 야경에서 일종의 안정감을 느끼기 때문에 긴장이 풀리고 마음이 편안해진다. 이렇게 장소와의 일체감이 형성돼야 밤의 공공 활동이 지속적으로 이어질 수 있다.

이상적인 조명은 일련의 행동을 유발하는 원동력이 되기도 한다. 예를 들어 오색찬란한 불빛, 끊임없이 색과 모양을 바꾸는 불빛, 단연 돋보이는 불빛 등은 사람들의 발길을 붙잡고 구매 행

67

68

69

70

71

67 천상의 거리.

68 밤의 도시는 낮의 도시와 비슷하기도 하지만 완전히 다른 특징도 있다.
밤의 도시는 기존 모습을 어둠 속에 감추고 완전히 새로운 생활 공간을 탄생시킨다.

69 라스베이거스 야경. 라스베이거스 야경은 온갖 상품 광고, 화려한 네온사인,
상업문화 이미지로 가득 차 있다. 야경 이미지는 라스베이거스의 도시 특징과
매력을 한눈에 확인할 수 있는 가장 확실한 방법이다.

70 도시의 밤 환경은 반드시 다양한 기능과 서비스가 복합적으로 제공돼 나이와 직업,
문화 배경과 관심사가 다른 모든 시민의 다양한 수요를 충족시킬 수 있어야 한다.

71 낮의 도시는 모두가 일에 열중하는 효율적이고 이성적인 도시다. 그러나 밤이 되면
일상성이 되살아나기 때문에 밤의 도시는 인간적이고 감성적인 도시로 변신한다.

위를 유발한다. 조명으로 둘러싸인 공간에 휴식 기능이 더해지면 사람들은 이곳에서 휴식, 교류, 공연 등 다양한 활동을 벌인다. 야경 계획은 도시의 인식도를 높이는 가장 빠르고 확실한 방법이다. 야간 조명을 집중적으로 설치하면 쉽게 사람들의 시선을 끌 수 있기 때문에 조명이 많을수록 사람들의 적극적인 참여가 이어진다. 도시 야경이 발전한 도시는 주로 가로와 광장 등 시민 활동이 활발한 공간에 조명을 집중시킨다. 각 건물도 자체적으로 이미지를 부각시킬 수 있는 조명 방법을 이용한다. 조명 효과를 높이기 위해 외관 장식에 유리를 많이 이용하고, 저층부 조명을 강화해 시민들을 위한 활동 공간을 제공한다. 도시 야경의 대명사 라스베이거스에서는 각 건물에서 새어나오는 불빛이 환상적인 분위기를 조성한다. 사람들은 라스베이거스 도시 야경을 보면서 밤의 도시를 살아가는 사람들의 모습을 상상한다. 건물과 도시 조명의 결합은 밤의 에너지원이다.^{사진 69}

24시간 도시 형성의 핵심은 밤의 생활을 어떻게 운영하느냐에 달려 있다. 밤의 생활은 이미 도시문화의 중요한 일부가 됐고, 풍성한 밤의 생활은 도시 번영의 상징이기도 하다. 중국 북송(北宋)의 수도 변량(汴梁)은 일명 '불야성'이라 불리던 화려한 밤의 도시였다. 맹원로(孟元老)가 지은 『동경몽화록(東京夢華錄)』에 당시 중추절 밤 풍습을 묘사한 기록이 있다. "고관대작의 집에서는 알록달록 누각을 장식하고, 민간에서는 주루(酒樓)에 올라 달 구경을 했다. 아이들까지 밤새도록 여흥을 즐겼다." 오늘날 홍콩, 도쿄, 파리, 뉴욕 등은 화려한 밤의 생활이 독특한 풍경을 만들어내는 것으로 유명하다. 밤의 생활은 각 도시 분야의 발전을 기초로

하기 때문에 도시 번영의 상징이라 할 수 있다.

밤낮에 따라 도시 기능에도 일련의 변화가 생긴다. 낮에는 모두가 일을 하느라 바쁘기 때문에 여가 활동은 주로 밤에 집중된다. 따라서 도시의 밤은 쇼핑, 산책, 문화 활동 등 시민들에게 다양한 오락과 휴식 서비스를 제공하는 기능이 강화된다.[사진 70] 도시의 밤 환경에 활력을 불어넣으려면 반드시 다양한 기능과 서비스가 복합적으로 제공돼 나이와 직업, 문화 배경과 관심사가 다른 모든 시민의 다양한 수요를 충족시킬 수 있어야 한다.

크리스토퍼 알렉산더는 『건축·도시 형태론』에서 밤 생활의 패턴을 이렇게 정리했다. "야간 영업을 하는 음식점, 오락 업소, 서비스 기관, 호텔, 술집, 야식 업소 등은 연결성을 강화해 야간 생활의 중심지를 형성해야 한다. 야간 생활의 중심지는 밝은 조명으로 편안하고 안전한 분위기를 조성하고 언제나 생동감과 활력이 넘치는 신나고 자극적인 장소가 돼야 한다. 그래야 밤에 외출하는 사람들을 이곳으로 끌어들여 더욱 활기찬 밤의 생활을 조성할 수 있다. 이러한 밤의 생활 중심지는 도시 전체에 균등하게 조성돼야 한다."

나아가 야간 생활 중심지는 도시 사회, 상업 장소, 지방 정부 기관, 거리 무대와 같은 기존의 도시 패턴 언어와도 연결고리를 형성해야 한다. 도시 야간 환경 설계는 반드시 체계적인 조직을 바탕으로 해야 하며, 전체적으로 네트워크 형태를 갖추는 것이 이상적이다. 여기에서 말하는 네트워크는 각 부분과 영역이 평등하게 연결돼 상호 보완 관계로 발전해 새로운 전체 시스템을 형성한다는 의미다.

도시 야간 환경 시스템은 다각적인 방법으로 각 부분과 영역을 한 곳에 집중시키는 과정으로 반드시 상호 보완 관계가 형성되어야 한다. 특정 활동이 진행되는 곳이든 단순히 산책을 즐기는 장소든 밤의 생활과 관계가 있는 곳은 독립 분산 형태는 적합하지 않다. 도시인의 행동을 연구한 다수의 자료를 보면 사람들은 많은 사람이 모여 있는 장소를 선호하는 경향이 강하다. 즉, 집중이 더 큰 집중을 야기한다는 뜻이다. 따라서 장소의 집중은 활동 중심지의 특징을 나타내고 시민 교류 활동을 증진시키는 가장 빠르고 확실한 방법이다.

장소의 집중에는 몇 가지 고려해야 할 사항이 있다. 사람들이 밤에 외출하고 싶어 하는 가장 큰 이유는 밤의 도시에 특별한 정취가 있다고 생각하기 때문이다. 반대로 외출을 꺼리는 사람은 밤에는 갈 곳이 없다고 생각한다. 밤의 활동 장소가 분산돼 충분한 매력을 발산하지 못하거나, 사람들이 특정 시설을 이용해야 할 특정 목표가 없기 때문이다. 예를 들어 공연장이나 쇼핑센터에 관람이나 구매 등 특별한 목적이 없이 그냥 산책이나 하려고 가는 사람은 거의 없다. 혹은 안전상의 문제로 조명이 밝지 않은 독립된 활동 장소를 꺼리는 경우도 있다. 따라서 밤의 생활 장소는 '집중'이 중요하다. 영화관, 카페 등의 시설을 한데 집중시키면 모이는 사람도 많아지기 때문에 장소의 매력이 높아진다. 또는 자연경관이 뛰어난 곳에 조명시설을 집중시키고 기본적인 편의시설을 갖추면 훌륭한 밤의 활동 장소가 된다. 그러나 '집중' 방법을 이용할 때는 반드시 각 영역과 부분의 상호 관계를 충분히 고려해야 한다. 다양한 시설이 한 곳에 모인 것만으로는 부족

하다. 한 곳에 모인 시설이 시민들의 요구를 충족시키려면 상호 보완 작용을 통해 각 기능의 합을 뛰어넘는 전체 효과를 발휘할 수 있어야 한다. 이러한 집중 방식은 다양하게 활용되고 있다. 영화관, 레스토랑, 카페와 바, 서점이 한데 모이거나 호텔, 바, 소규모 공연장, 볼링장, 당구장을 한데 모으는 식이다. 이러한 조합은 상호 보완 작용을 거쳐 집중 '장소'의 활력을 극대화한다.

야경 이미지는 야간 활동의 중요한 배경 혹은 무대다. 특히 밤의 도시에서는 이러한 도시 무대 효과가 극대화된다. 밤에는 도시 자체가 어두운 배경이 되기 때문에 시각적인 자극이 필요한 중심지를 자연스럽게 부각시켜 준다. 밤의 도시가 만들어낸 뚜렷한 공간의 명암 차이는 시민 활동을 촉발하는 원동력이 된다.

밤의 생활이 발전한 24시간 도시에서는 감성적인 무대를 바탕으로 기존 공공생활에서 불필요하거나 비우고 싶은 부분을 숨길 수 있고, 과장하고 싶은 부분은 최대한 화려하게 치장해 더욱 돋보이게 할 수 있다. 혹은 은밀한 곳에서는 달콤한 밀어를 속삭일 수 있고, 밝고 화려한 곳에서는 열정과 에너지를 마음껏 발산할 수 있다. 이런 방식으로 도시 무대 효과가 극대화된다.

낮의 도시는 모두가 일에 열중하는 효율적이고 이성적인 도시다. 그러나 밤이 되면 일상성이 되살아나기 때문에 밤의 도시는 인간적이고 감성적인 도시로 변신한다. 낮에 활력 넘치는 도시가 밤에도 꼭 활기가 넘치란 법은 없다. 그러나 밤에 활력이 넘치는 도시는 대부분 24시간 활력이 넘치는 도시다.^{사진 71}

네트워크 도시
NETWORK CITY

원자 시대도 이미 과거가 됐다. 21세기 과학의 상징은
유동(流動) 네트워크다. 유동 네트워크는 모든 순환 시스템에
적용된다. 모든 인류 지혜, 모든 상호의존 관계,
모든 경제적·사회적·생태적 사물, 모든 정보 교류,
모든 민주 방식, 모든 집체, 그 외 모든 대형 체계에
나타나는 원형 시스템이다.

케빈 린치의 『통제 불능(Out of Control)』 중에서

1. 도시 공간의 가상화

현대 도시 공간은 수많은 네트워크 교차에 의해 분리되는 동시
에 전 세계 네트워크의 일부 조직이기도 하다. 끊임없는 통신기
술의 발달과 유동성의 증가로 인간 교류의 물리적 거리가 크게
축소됐다. 이와 함께 도시 공간에 관한 기본 사상의 뿌리가 흔들
리기 시작했다. 또한 도시의 비공간 영역이 확대되면서 운송과

교통 네트워크가 만들어낸 거대한 틀은 더 이상 단순히 물리적인 조합에 그치지 않게 되었다.

지역 공간이 유동 공간으로 대체되고 비대칭 네트워크를 기반으로 한 새로운 경제 공간이 등장하면서 유동 네트워크의 목표는 특정 장소의 한계를 벗어나기 시작했다. 새로운 교통체계, 통신기술의 발달, 경제 세계화, 빠른 자금 흐름 속도로 인해 공간의 제한성이 의미를 잃었다. 이에 따라 현대 대도시 경관에서도 주변 자연환경과의 조화보다 시민생활이 만들어낸 무형의 네트워크 시스템과의 조화가 중요해졌다.

이러한 네트워크 시스템은 도시 내부의 이웃한 지역이나 공간, 이웃 국가와의 연결뿐 아니라 물리적으로 멀리 떨어진 도시와 도시의 연결로도 확대되고 있다. 동시에 도시의 물리적 특징이 가상화로 대체되면서 가상 공간이 현대 도시의 새로운 특징으로 떠올랐다.

현대 도시 환경은 가정 네트워크, 생산 네트워크, 소비 네트워크의 3중 교차 네트워크를 기반으로 형성되기 때문에 각 공간의 논리적 특징이 통합적으로 나타난다. 이러한 네트워크 환경을 바탕으로 도시 지면 형태는 각자의 특성을 유지하는 동시에 상호 침투를 통해 새로운 공간을 형성한다.

현대 도시 경관의 핵심 요소가 공간에서 거리로 바뀌고 현대 운송 속도는 도시 공간 분리를 주도하고 있다. 최신 운송 방식은 통신기술, 자본 흐름 등의 영역과 결합하면서 공간의 한계를 극복했고 이로써 '공간의 한계를 시간으로 극복하는' 현대 도시 환경에 적응했다.

현대 도시 경관은 동력 에너지 교통의 특징이 강하다. 우리의 시선을 사로잡는 상징적인 혹은 자극적인 사물의 연속성은 우리 자신의 이동 속도와 같이 움직인다. 자동차의 등장으로 도시의 단편 공간 간 거리가 크게 줄어들고, 현대 대도시 풍경은 마치 영화의 한 장면처럼 빠르게 흘러가고 있다.

현대 도시는 그동안 지속적으로 확장을 거듭해왔다. 그러나 도시가 확장될수록 그 중심 역할은 점점 약해지고 있다. 렘 콜하스는 「일반 도시(Generic City)」에서 이렇게 말했다. "현대 도시는 점점 공항처럼 변하고 있다. 공항에 비유한 이유는 공항이 지역성과 세계성이 공존하는 작은 세계이기 때문이다. 세계성은 그 도시에서 생산하지 않는 물건을 언제든 살 수 있고 지역성이란 다른 지역 어디에서도 살 수 없는 물건을 살 수 있음을 의미한다." 네덜란드 건축 평론가 한스 이벨링스(Hans Ibelings)는 '공항은 1990년대 건축의 대표적인 상징이다. 경제생활이 주도적인 지위를 차지하고 있으며 유동성과 접근성이 뛰어나고 완벽한 기반 시설을 갖췄다.'라고 말했다.

최근 많은 사람들이 컴퓨터 가상 공간 시스템과 현대 대도시 경관 구조의 연관성을 연구하고 있다. 그중 프린스턴대학 건축학과 교수인 크리스틴 보이어(Christine Boyer)의 『사이버 도시(Cyber City)』가 눈여겨볼 만하다. 이 책에서는 19세기에서 20세기 초반까지 인체 구조 혹은 기계 구조와 비교했던 도시를 도표, 매트릭스, 데이터 목록 등이 겹쳐진 이미지로 보았다.

오늘날 도시와 지역 내 공공 영역은 고정성이 거의 사라졌고, 대중매체와 연결돼 세계화 흐름에 따라 전 세계로 영향 범위를

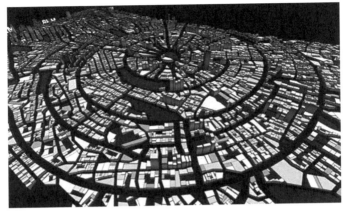

72

확대하고 있다. 세계의 정보·자본·상품·인적 교류와 이동이 잦아짐에 따라 전자 공간과 도시 공간 사이에 새로운 힘의 원리가 등장했다. 가도, 광장, 상점, 클럽과 같은 물리적 도시 공간이 더 이상 시민 의견의 교류와 통합이 이뤄지는 주요 무대가 아니게 된 것이다. 그러나 새로운 교류 방법은 공공 영역의 가상화와 더불어 개인과 사회의 유대관계를 약화시켰다. 집안에서 각종 도시생활을 즐길 수 있게 되면서 세상과 단절된 사람들이 빠르게 증가했다.

유동 공간의 등장은 위치와 공간을 중심으로 한 사회 지배 권력이 생산 조직 및 사회문화와 분리되었음을 의미한다. '민주' 방식도 더 이상 자본의 세계적 흐름과 고급 정보의 흐름, 시장경제의 침투성을 막을 수 없게 됐다. 권력의 흐름으로부터 흐름의 권력이 탄생했고, 이것은 예측도 통제도 할 수 없어 어쩔 수 없이 받아들이고 관리만 해야 했던 자연현상과 같은 존재가 됐다.

2. 도시 실체 환경의 네트워크화 사진 72

컴퓨터의 기능이 아무리 매력적이라도 그 한계는 분명히 존재한다. 비록 사회경제와 문화 구조가 명확히 분리됐지만 도시 공간 건설의 물리적 조건은 여전히 도시 존재의 필수 요소다. 결국 네트워크 가상 세계도 기존 도시 환경을 무시할 수만은 없음을 의미한다.

현대 네트워크 도시 경관에는 도시 환경 건설에 대한 재검토가 필요하다. 이는 도시 환경의 네트워크화를 통해 도시생활의

활력을 증진시키기 위함이다.

크리스토퍼 알렉산더는 「도시는 나무가 아니다」라는 논문에서 도시는 개방형 네트워크 구조라고 말했다. "모더니즘 도시계획이 만들어낸 수형 구조 도시는 생명력과 활기가 크게 부족했다. 전통 도시가 강한 도시 활력을 발산할 수 있었던 이유는 바로 개방형 네트워크 구조 때문이다." 그가 말한 '개방형 네트워크 구조'는 공간상의 교차 기능을 강조한 것으로 도시 기능과 물질 요소의 다양성을 통해 시민에게 더 많은 선택의 기회를 제공하는 구조를 뜻한다.

도시 기능의 네트워크화를 위해서는 집약화, 복합화, 연속성, 전시성(全時性) 등의 방법을 종합적으로 이용해야 한다. 먼저 도시 공간의 수평면과 수직면을 종합적으로 개발함으로써 조화와 질서, 입체 복합 등 다양한 네트워크 기능을 발휘해야 한다. 도시 기능의 네트워크화는 기존의 모더니즘 도시 기능 구조를 수정 보완하는 방향으로 나가야 한다. 또한 동력 교통과 보행 교통을 모두 아우르는 입체 교통 네트워크를 만들어 다른 도시 기능 개체와 다각적인 연결을 모색해야 한다.

네트워크화는 고효율과 편리성을 강조하는 교통 분야에서 특히 중요하다. 교통 네트워크화는 현대화 도시 사회의 필수요건이다. 교통 네트워크화는 입체 네트워크, 수평 네트워크, 이 둘 사이의 교차 지역으로 구성된다. 교통은 기본적으로 동력, 무동력, 보행으로 나눌 수 있는데 교통 방식의 편리한 전환은 도시생활의 이동성을 보장하는 필수조건이다. 또한 도시의 본질을 고려해 다양하고 풍요로운 도시생활 공간에 보행 네트워크를 적용

해 보다 인간적이고 활력 넘치는 도시를 만들어야 한다.

중국 도시의 고밀도 현상과 그로 인한 사회문제를 해결하려면 공공 공간 시스템의 네트워크화를 실현해야 한다. 규모별 도시 공간을 유기적으로 연결하는 공공 공간 네트워크를 형성함으로써 시민들의 다양한 요구를 충족시킬 수 있다. 특히 구시가지 고밀도 지역처럼 지역 실정을 고려해야 하는 부분에서 유연성을 발휘할 수 있기 때문에 일방적이고 목적 지향적인 개발 건설로 인한 대형화, 획일화를 방지할 수 있다. 이러한 맞춤형 방식은 다양한 형태로 활용할 수 있다. 상업 가로의 통로 공간에 선큰가든 혹은 락가든 형태로 작은 광장이나 공원을 조성해 공공 공간과 사무, 주거, 상업, 휴식의 기능을 자연스럽게 연결함으로써 도시 생활이 공공 공간에 성공적으로 침투할 수 있다. 밤하늘의 별처럼 도시 전체에 퍼져 있는 규모와 형태가 제각각인 도시 공공 공간은 네트워크화를 통해 하나로 연결돼 전체 도시 환경을 개선하는 동시에 일상생활의 교류를 촉진함으로써 가상 세계에 빠진 시민을 현실 공간으로 인도한다.

도시 공간의 네트워크화, 포스트모더니즘 생활방식, 정보화 시대의 유동성과 생활양식의 네트워크화는 더 이상 거부할 수 없는 현대 도시의 흐름이다.

서평

혼돈의 구름을 걷어내고
도시에 활력을 불어넣다

루지웨이(盧濟威)

퉁지(同濟)대학교 교수·도시설계 전문가

지난 30년 동안 세계 도시는 고속 성장 가도를 달리며 끊임없이 새로운 얼굴로 단장하고 한껏 화려함을 뽐냈다. 그러나 세계화와 국제주의 양식이 유행하면서 모든 도시가 획일화되고 개성이 사라졌다. 또한 맹목적인 영웅주의와 규모, 속도, 외관에만 치중하는 개발 방식 때문에 도시 활력과 삶의 질은 외면당해 왔다. 이로 인해 현대 도시는 깊이를 알 수 없는 혼란에 빠졌다.

현재 도시 건설과 발전 이론 분야에서 많은 학자들이 중국 도시 건설 사례와 선진 국가의 성공 사례를 모아 다양한 이론을 쏟아내고 있다. 그 덕분에 이론 연구 분야는 유래 없는 호황을 누리고 있다.

이것이 본서의 탄생 배경이다. 저자는 현대 중국 도시의 '평면화, 개념화, 기계화, 이상화'를 지적하며 공간적·사회적·역사적 관점을 통합한 입체적 방법으로 지난 30년의 도시 발전을 분석했다. 그 결과 현대 중국 도시의 발전 방향을 '평면화에서 입체화로, 공시성에서 통시성으로, 새로운 것에서 익숙한 것으로,

획일화에서 개성화로, 엘리트 중심에서 대중 중심으로, 계획 중심에서 디자인 중심으로' 옮겨가야 한다고 정리했다.

저자는 현대 도시 건설과 도시 공간 형태 발전과 관련된 다양한 분야를 생생하게 묘사했다. 형태상 특징, 공간 구조, 문화 이미지에서 유희성과 권력에 이르기까지 도시 공간의 발전 과정에 나타난 혼란과 갈등을 언급했다. 특히 저자는 오랫동안 도시 개발 계획 분야에서 쌓아온 경험을 바탕으로 활력 공간의 중요성을 강조했다. 이론에서 실천까지 오로지 '외관'만 추구하고 사회경제적 영향을 외면해온 현대 도시 건설의 문제점을 지적하고 활력 도시를 제안했다는 점에서 가장 큰 점수를 주고 싶다.

도시는 인류 생존의 기반이며 한 국가의 사회·정치·경제·문화 발전의 상징이다. 그래서 수많은 사회학자, 도시계획가, 건축가들이 이상 도시를 건설하기 위한 방법을 연구했을 것이다. 장디페이 교수는 본서에서 독특한 관점과 문장으로 전통 도시설계 연구 방법과 영향력을 크게 확대시켰다.

이러한 학술 연구는 지금 사회에 꼭 필요하다. 특히 고속 성장과 도시화의 혼란에 빠진 중국 현대 도시 입장에서는 이러한 사고와 연구가 매우 소중하다.

도시의 매력과 분별력

단더치(單德啓)

청화(淸華)대학교 교수·지역 건축학자

2009년 중화인민공화국 60주년 경축 행사 전날, 평범한 독자의 입장에서 장디페이 교수의 『도시를 생각하다(원제『성혹(城惑)』)』와 『성변(城辨)』을 읽었다. 『도시를 생각하다』는 원래 '미래 이상 도시'라는 부제가 붙은 학술 논문 모음집이고, '학자의 목소리'라는 부제가 붙은『성변』은 시안, 베이징, 상하이, 선전 등 14개 도시의 도시개발 과정을 기록한 내용의 일부로《중외건축(中外建築)》 잡지에 실렸던 글이다. 아직 끝까지 정독하지 못했지만 이미 많은 것을 배웠다. 특히 읽는 이로 하여금 깨닫게 하는 바가 크다. 사실 한 번 읽고 깨달음을 얻었다는 말은 실력 있는 전문가가 해야 할 말이지 내가 쓸 말은 아닌 듯싶다.

최근 우리 사회에서 도시와 관련된 다양한 주제가 역사상 유래 없는 큰 관심을 받고 있다. 그 이유는 아마도 20세기에 진행된 급속한 도시화의 영향으로 도시 발전이 인류 물질문명과 정신문명의 발전까지 이끌었지만, 이 과정에서 직간접적으로 인류의 생명을 갉아먹었기 때문일 것이다. 오늘날 도시 확장, 도시개발, 도

시 경제 발전, 화려한 도시 색채를 마다하는 사람은 아무도 없다. 그러나 그 이면에는 혐오스러운 도시 환경오염, 공포를 유발하는 도시의 재앙, 절망스러운 부도덕한 행위들, 탄식이 절로 나오는 천편일률 도시 형태 등 심각한 도시병이 존재하고 있다. 장디페이 교수가 도시 주제에 '변(辨)'이라는 글자를 더한 데는 분명 이유가 있을 것이다. '변(辨)'이란 글자는 정말 다양한 뜻을 지녔다. '식별하다'는 뜻일 수도 있고, '구별하다'는 의미일 수도 있고, '분간이 있다 없다'의 의미일 수도 있다. 그렇다면 '혹(惑)'은 또 어떤 의미일까? 학술 문장인데 읽을수록 '의혹'이 짙어진다면 말이 안 되지 않는가? 나는 고민 끝에 이런 결론을 얻었다. 학술이란 곧 학문(學問)인데, 이는 배우고 질문한다는 뜻이다. 의혹이 없으면 어떻게 질문을 하겠는가?

현대 도시는 거대한 시스템에 의해 움직인다. 위로는 메갈로폴리스, 도시회랑 등이 있고 아래로는 주거지구, 지역사회, 가로지구, 연결 지역 등이 있다. 이 거대한 시스템은 수많은 영역의 네트워크가 모인 것이다. 각 도시 요소는 시스템에 의존하기도 하고 시스템에 저항하기도 한다. 이것은 인체가 수많은 세포로 이뤄져 있는 것과 같은 구조인데, 끊임없이 새로운 세포가 자라고 기존 세포가 죽는 모양까지 닮았다. 장디페이 교수는 『도시를 생각하다』의 47개 단편 논문에서 이 거대한 시스템에 대해서는 언급하지 않았지만 세포와 도시 요소에 대해 자세히 분석했다.

이 책을 읽으면서 나는 장 교수가 시스템 이론의 작용을 소홀히 다뤘다기보다 시대의 폐단에 집중했다고 생각했다. 지금 학풍을 비롯해 학술계의 모든 기준이 바로 서지 못해 너도나도 '전무

후무'를 내세우며 듣도 보도 못한 새로운 학문을 만들고 있다. 대단한 업적이라도 되는 양 아무데나 '학' 자를 갖다 붙이고 수많은 국제회의가 판을 친다. 얼핏 학술계가 대단히 발전한 것처럼 보이지만 이것은 사실 학술계의 빈곤, 학술계의 비애일 뿐이다.

『도시를 생각하다』는 에세이처럼 특별한 형식에 구애받지 않고 각 편마다 정해진 분량도 제각각이다. 할 이야기가 많으면 길게 쓰고, 그렇지 않으면 짧게 끝냈다. 있는 그대로 진실과 본질에 충실했고 참신하고 내실 있는 관점을 바탕으로 했기에 어느 하나 버릴 것이 없다. 개인적으로는 학술계에 퍼져 있는 허상을 날려버렸다는 점에서 의미가 있다고 생각한다. 결국 현대 사회는 다원화 사회이므로 똑같은 사물이라도 보는 사람마다 관점이 다르고 생각이 다를 수밖에 없다. 이것은 지극히 당연한 이치다. 현대 사회의 거대한 시스템 안에서 살아가는 사람이라면 각자에게 주어진 시간적·공간적 위치가 있을 것이며, 상황에 따라 개방적 성향을 띨 수도 있고 주변과 어울려 새로운 변화를 일으킬 수도 있다. 그러므로 현대 사회에서 '통일 여론'이란 존재할 수 없으며, 똑같은 학술적 관점을 강요할 수도 없다. 다 쓰고 보니 지금까지 한 말이 『도시를 생각하다』를 소개하는 글로 어울릴까 걱정스럽지만 여기에 마치려 한다.

2009년 9월 23일 시작한 여행 중
9월 25일 칭화위엔(淸華園)에서

건축 창작에서 도시 창조까지

부정웨이(布正偉)

중국건축학회 건축 이론 및 창작위원회 이사·건축가

1940년대 이후 현대 도시의 발전과 실패는 모두 세계 건축학자들이 약속이나 한 듯 연구에 몰두했던 하나의 주제와 연결돼 있다. 바로 '미래 도시 건설'이다. '도시는 인간의 집합체'라는 본질적인 관점에서 보면, 시스템상의 복잡함과 다양성은 말할 것도 없고, 급속한 도시화 과정에서 나타난 생활상의 여러 문제들은 확실히 '인간적'인 감정을 유발했다. 그러나 다행히도 수많은 우여곡절을 겪은 끝에 의식 있는 학자가 등장하기 시작했다. 건축 창작에 몰입했던 시선을 도시 창조로 돌려 도시-건축-환경이 삼위일체를 이루는 도시계획이 시작됐고, 이를 위해 심도 깊은 연구가 진행되고 있다. 장디페이 교수는 바로 그런 사람들 중 하나다.

장디페이가 박사과정을 연구할 때 지은『도시 형태 활력론』이 도시 활력과 도시 형태를 연결시킨 데 의미가 있다면, 이론 연구를 마치고 실전 경험을 바탕으로 한『성변』과『도시를 생각하다』는 중국 현대 도시 발전의 현실을 신랄하게 파헤친 중요한 기록

이며 미래 중국 도시 발전을 위한 청사진이라고 할 수 있다. 사실 『성변』과 『도시를 생각하다』는 형제와 같은 관계다. 『성변』은 현대 중국 도시를 대표하는 14개 도시를 선정해 현지 학자들을 대상으로 도시개발과 관련한 다양한 의견을 수렴해 중국 도시 발전의 현실을 생생하게 전달했다. 계속해서 『도시를 생각하다』에서는 장디페이의 독특한 관점이 돋보인다. 도시 유목주의, 권력 대 유희, 시비 공간, 활력 공간이라는 네 가지 주제를 놓고 도시가 나아가야 할 방향을 제시했다. 한 글자 한 글자에 그의 생각이 묻어나지 않는 곳이 없으며 학자 특유의 고집과 자신감도 엿보인다. 도시문제는 매우 광범위하기 때문에 '정리'하기가 쉽지 않은데, 『성변』과 『도시를 생각하다』 모두 구성이 돋보인다. 독자들에게 도시의 허와 실을 동시에 보여줌으로써 도시를 보다 깊이 체험하고 이해할 수 있게 해준다.

오랜 세월 건축 창작과 도시 창조 분야에서 활동해보니 유미주의와 기능주의는 건축과 도시 발전의 원동력이자 장애물임을 알 수 있었다. 장디페이는 현재 중국 도시계획에 나타난 과도한 물질화·기능화·시각화 경향에 의문과 비판을 제기하고 자세한 이유를 덧붙였다. '도시 형태의 통합, 공공 공간의 체계화는 도시계획의 최종 목표이지만, 유일한 목표는 아니다. 반드시 사람과 도시 공간의 관계에 주목해 활력 넘치는 살기 좋은 도시를 만들어야 한다.'는 것이 그의 생각이다. 이것은 『성변』과 『도시를 생각하다』의 기본 주제이기도 하다. 물론 저자의 생각에 완벽하게 동의할 수는 없겠지만, 그가 제안한 다양한 사고와 방법은 현실에 익숙해진 우리의 사고체계에 신선한 바람을 불러일으킨다.

지속 가능한 발전이라는 원대한 목표와 현재 도시 건설의 현실적인 실천, 어느 쪽이 더 중요하든 상관없다. 도시, 건축과 관련된 많은 사람들이 '건축 창작'이라는 우물에서 빠져나와 보다 발전적인 '도시 창조'의 길을 걷길 바란다. 먼저 이 길을 가고 있는 사람은 뒷사람을 인도해야 할 의무가 있다. 미래의 도시 풍경이 고통으로 이어질 것을 알고 있는 사람이라면 더 이상 '건축 창작'을 고집할 수 없을 것이다. 중국이 세계 일류 국가로 발돋움하기 위해서는 화려한 건축 창작과 더불어 진실하고 완전한 도시 창조를 이뤄야 한다.

2009년 9월 21일
베이징 산수이원위엔(山水文園)에서

인용 출처

p125 『시정(市井)』, 저우스펀(周時奮) 저, 산동화보(山東畵報) 출판사, 2003년.

p129 『부패와 신비(腐朽与神奇)-청나라 도시생활 장권(長卷)』,
자오스위(趙世瑜) 저, 호남(湖南) 출판사, 1996년.

p203 『도시개발입문(城市开发导论)』, 샤난카이(夏南凱) 저, 퉁지대학(同濟大學) 출판사, 2003년.

p205 (1), p207 「도시 소비 공간의 삶과 죽음(城市消費空间的生与死)」
-렘 콜하스의 『하버드 디자인대학원 쇼핑 가이드(The Harvard Design School Guide
to Shopping)』에 대한 논고, 싱저루(邢哲碩) 논문, 시대건축(時代建築), 2005년 2호, 62p.

p205 (2) 「넘치는 도시(溢出的都市)』, 장웬룬(蔣原倫)·스젠(史建) 공저,
광서사범대학(廣西師範大學) 출판사, 2004년.

p208 「시장, 번화가, 생활 형태의 생성-상업 공간 건설에서 생활방식 형성 능력 되찾기
(市、集、生活形态的生成-在商业空间的构建中恢复创造生活方式的能力)」,
모텐웨이(莫天偉)·모홍즈(莫弘之) 공동 논문, 시대건축, 2005년 2호, 17p.

p219 『세계 취락 형태 100선(集落の教え100)』, 하라 히로시 저,
위톈이(于天禕) 외 번역, 중국건축공업(中國建築工業) 출판사, 2003년 18p.

p221 (1) 「미디어 시대의 건축과 예술(媒体时代的建筑与艺术)」,
페이칭(費菁) 저, 중국건축공업 출판사, 1999년.

p221 (2) 「중국 고대 건축의 비밀코드(中国古代建筑的一种译码)」,
주원이(朱文一) 논문, 건축학보(建築學報), 1994년6호, 12p.

p243 『이미지 시대』, 알레스 에르야베치(Ales Erjavec, 1951년생, 슬로베니아 미학자),
후쥐란(胡菊蘭)·장윈펑(張雲鵬) 공역, 길림인민(吉林人民) 출판사, 2003년 2월.

p261 『도시를 읽다(阅读城市)』, 장친난(張欽楠) 저, 삼련서점(三聯書店), 2004년, 185p.

p265 『도시와 건축의 일체화 설계(城市·建筑一体化设计)』,
한둥칭(韓冬靑)·펑진룽(馮金龍) 공저, 둥난대학(東南大學) 출판사, 1999년, 33p.

p271 『영원의 건축(The Timeless Way of Building)』, 크리스토퍼 알렉산더 저,
자오빙(趙冰) 번역, 지식산권(知識産權) 출판사, 2002년.

p273 『미국 도시 건축: 도시설계의 촉매효과(American Urban Architecture:
Catalysts in the Design of Cities)』, 웨인 오토·돈 로건 공저, 왕샤오팡(王劭方) 번역,
창신(創新) 출판사, 1995년, 80~86p.

p289, p291 (1) (2) 『환경심리학(环境心理学)』,
쉬레이칭(徐磊青)·양공샤(楊公俠) 공저, 퉁지대학 출판사, 2002년.

p304 (1) (2), p307 『도시계획의 사상과 방법(都市デザインの思想と手法/
Philosphy of Urban Design and Its Planning Method)』, 구로카와 기쇼 저,
친리(覃力)·판옌순(範衍順)·쉬휘(徐慧)·우자이싱(吳再興) 공역, 중국건축공업 출판사, 2004년.

p325 『공동 개발: 부동산개발과 교통의 결합(Joint Development:
Making the Real Estate-Transit Connection)』, 미국 도시토지학회 저,
궈잉(郭潁) 번역, 중국건축공업 출판사, 2003년.

p369 (1), p383 〈도시 공간 혼합 사용의 기초 연구-행위 환경과 형태 구성에 대한 고찰
(城市空间混合使用的基础论础研究—行为环境和形态构成的探索)〉,
장위(莊宇), 퉁지대학 석사학위 논문, 1993년.

p369 (2) 『중국도시민속학(中国都市民俗学)』, 타오스옌(陶思炎) 저, 둥난대학 출판사, 2004년.

p377, p378 〈도시생활 형태의 연속성과 개선 방향(城市生活形态的延续与完善)〉,
천쳰(陳鶼), 퉁지대학 박사학위 논문, 2003년.